KB169501

한(조선)반도 개념의 분단사

문학예술편 7

한(조선)반도 개념의 분단사

문학예술편 7

2021년 3월 15일 초판 1쇄 인쇄
2021년 3월 25일 초판 1쇄 발행

지은이 구갑우·김성경·김성수·배인교·이우영·이지순·이하나·전영선·천현식·
 최유준·홍지석
펴낸이 윤철호·고하영
펴낸곳 (주)사회평론아카데미

편집 김천희
디자인 김진운
마케팅 최민규

등록번호 2013-000247(2013년 8월 23일)
전화 02-326-1545(편집), 02-326-1182(영업)
팩스 02-326-1626
주소 03978 서울특별시 마포구 월드컵북로6길 56

ISBN 979-11-6707-003-6 94600

* 사전 동의 없는 무단 전재 및 복제를 금합니다.

* 잘못 만들어진 책은 바꾸어 드립니다.

* 이 저서는 2016년 대한민국 교육부와 한국학중앙연구원(한국학진흥사업단)의
 한국학 총서 사업의 지원을 받아 수행된 연구임(AKS-2016-KSS-1230006)

한(조선)반도 개념의 분단사

문학예술편 7

구갑우·김성경·김성수·배인교·이우영·이지순

이하나·전영선·천현식·최유준·홍지석 지음

사회평론아카데미

머리말

혼란의 시기이다. 20세기의 전반부가 그러했던 것처럼 21세기 초반도 정치, 경제, 사회 모든 영역이 급변하고 있다. 과거처럼 세계 대전이 일어난 것은 아니지만 세계 곳곳에서 국지전과 테러는 계속되고 있으며, 삶의 위기에 봉착한 난민들의 이동으로 공고해보이기만 하던 국경이 흔들리기도 한다. 기후위기와 자연재해가 본격화되면서 전염병이 확산되고, 급기야 스페인독감에 버금가는 코로나 19 팬데믹이 인류를 덮쳤다. 바이러스를 막기 위해 등장한 비대면이라는 새로운 삶의 환경이 빠르게 확산되면서 사람들이 사용하는 언어에도 급격한 변화가 포착되고 있다. 당연하게 통용되던 단어와 개념의 의미가 복잡하게 진화하기도 하고, 새로운 단어가 등장하여 현 상황을 담아내기도 한다. 갑작스레 등장한 신조어와 변화된 단어의 용례를 얼마나 활용할 줄 아느냐를 두고 세대를 구분하는 일까지 벌어지고 있다. 혼란스러운 상황은 사람들이 사용하는 언어에서 더욱 분명해진다.

다른 언어로 말한다는 것은 세계를 다르게 살아가는 것이다. 사

물에 대한 가치관이나 특정 상황에 대한 평가와 이해가 상이하기 때문이다. 주지하듯 영국의 문화연구자 윌리엄스는 그의 저서『키워드』의 서문에서 잠시 전쟁에 참가하고 돌아온 이후 갑작스레 사람들이 '다른' 언어를 쓰고 있음을 느꼈다고 설명한다. 그는 언어의 차이에 관심을 기울이게 되었고, 곧 정치와 종교에 대한 사람들의 태도와 관점에 변화가 있음을 확인하게 된다. 단어가 지시하는 의미의 차이는 사회와 의식의 변화를 적나라하게 보여주고 있었던 것이다. 예를 들어 윌리엄스가 오랫동안 추적해온 '문화'라는 개념의 의미 변화는 계급 사이의 경쟁, 문학과 인류학의 교섭, '계급', '예술', '산업', '민주주의'와 같은 연관어와의 상호 관계성 등이 복잡하게 얽혀 있었다. 역사적으로 사회적 우월함과 문학과 예술을 포함하는 창작물로서의 '문화'라는 개념은 점차 특정한 삶의 양식을 지칭하는 것으로 확장되어 갔다. 문명적 우월함이라는 의미는 문화 개념에서 점차 탈각되고, 이제 문화는 사회와 유사한 의미로 더 많이 통용되고 있다. 이러한 상황에서 문명을 앞세운 계급적 우월감의 표현으로 '문화' 개념을 쓰는 것은 시대착오적이 된다. 또한 문학과 같은 예술품을 지칭하는 '문화' 개념은 삶의 양식이라는 또 다른 의미가 겹쳐져 이제는 모든 "표의적 실천(signifying practices)"[1]까지 포함하는 것으로 확장되어 해석되기도 한다. 이렇듯 같은 단어와 표현이더라도 시간에 따라 그 의미는 변화할 수 있으며, 이러한 의미의 변천은 정치, 경제, 사회의 변화와 긴밀하게 연관될 수밖에 없다.

.......

1 레이몬드 윌리암스,『문화사회학』, 설준규·송승철 옮김, 까치, 1984, pp.11-12.

언어의 의미 변화는 사회 전반의 구조적이며 실천적 쟁투를 나타내는 것이다. 언어에 주목한 이러한 이론적 입장은 마르크스주의가 내세우는 상부구조와 토대의 분리에 반대하는 것이며, 공식적이며 제도적 문화를 앞세우는 전통적 문학연구와는 궤를 달리하는 것이다. 언어는 사회적 실천이 현현하는 공간이며, 역사적으로 지속되어 온 정치경제적 투쟁의 장소이다. 그만큼 상부구조와 토대는 상호 영향을 주고받으며, 그것의 구체적 양상이 드러나는 곳이 언어이다. 또한 언어는 제도나 구조와는 달리 고정되어 있지 않고, 일상의 행위와 실천을 통해서 끊임없이 (재)전유, 해체, (재)구성되는 것이다. 그러므로 언어에 드러난 의미의 변화를 추적하는 것은 사회 변동을 역사적으로 고찰하는 작업에 다름 아니다.

한(조선)반도에서 '다른' 언어를 찾기란 어렵지 않다. 식민과 해방, 전쟁, 그리고 분단이라는 커다란 변화의 파고 아래 언어는 생물처럼 움직여왔다. 일본을 통해 새로운 개념과 단어가 한(조선)반도에 전파 이식되었고, 해방 후 첨예한 이데올로기의 대립 속에서 의미의 분화가 본격화되기도 했다. 급격한 사회 변동을 경험해온 남한 사회에서의 개념을 둘러싼 의미의 쟁투는 일상적인 것이다. 반면 북한에서는 개념의 의미를 체제가 주도적으로 이끌어나간다는 점에서 정치적 의도를 읽어낼 수 있는 텍스트이기도 하다. 한편 남북 내부에서의 개념의 변천사 못지않게 흥미로운 지점은 남북 '사이'의 의미의 쟁투를 살펴보는 것이다. 분단된 남북은 같은 언어를 사용하지만 점차 다른 단어와 의미를 생성, 발전해왔기 때문이다. 상대방을 의식하면서 의미의 차이를 만들어가기도 했으며, 때로는 변화하는 정치·경제적 환경에 조응하면서 자연스레 의미의 변천이

이루어졌다. 분단이 남북 모두에게 배태되어 있다면, 그 면면은 언어에 나타나는 개념의 분단을 추적하면서 확인될 수 있을 터이다. 특히 본 연구서가 주목하는 것은 바로 언어 속 개념의 분단이며, 그 중에서도 문화 영역에서의 일상어에서 드러나는 의미의 분단이다.

개념사에서 분석의 대상으로 삼는 '개념'은 실재를 반영하는 관념이자, 구체적 맥락에서 작동하는 언어 행위를 가리킨다. 대표적 개념사가인 코젤렉이 정의하는 '개념'은 통시적으로 의미의 변화 과정을 겪으며, 공시적으로 사회 전반의 컨텍스트와 조응하는 것을 지칭한다. 개념은 현실을 "통합시키고, 각인시키며, 폭발시키는" 역할을 수행하며, 특정 집단의 이해관계를 적절하게 반영한다.[2] 예컨대 한(조선)반도에서 '민족'은 통시적이면서도 공시적으로 개념의 다의성과 역사성을 드러내는 대표적 기본 개념이 될 수 있다. 하지만 개념어의 의미 변천을 연구하는 것은 몇몇 기본개념으로 연구의 범위를 제한하기에 일상에서 작동하는 다양한 의미의 변화를 포착하는데 한계가 있었다. 또한 개별 개념들에 천착하여 연구가 진행됨으로써 개념들 사이의 내적 관계를 간과한다는 비판도 있다. 이런 맥락에서 역동적인 의미의 변화에 집중하기 위해서는 일상 속에서 실제로 사용되는 단어와 개념들 사이의 관계성에 천착하여 각 단어가 내포하는 의미의 확장, 변형, 전이의 양상을 있는 그대로 드러내는 시도가 필요하다.[3]

본 연구서가 기대고 있는 이론적·방법론적 틀은 레이몬드 윌림

.......
2 나인호, 「레이먼드 윌리엄스(Raymond Williams)의 'Keyword' 연구와 개념사」, 『역사학연구』 29, 2007, p.460.
3 레이먼드 윌리엄스, 『키워드』, 김성기·유리 옮김, 민음사, pp.30-31.

엄스의 『키워드』 연구이다. 윌리엄스의 핵심어(keyword) 작업은 기본개념에 천착한 연구의 한계를 보완하면서도, 식민과 분단이 중첩되어 작동하는 20세기 한(조선)반도의 일상에 대한 역사적 이해를 제공할 수 있는 유용한 틀을 제공한다. 그의 핵심어 연구 작업은 일상에서 보통 사람들이 실천하고 활용하는 실용언어의 모호성과 복잡성에 주목한 연구로서, 언어의 고유하고 엄밀한 의미를 설명하는 것을 지양한다. 단어의 '원래'의 의미보다는 그 이후의 의미 변화에 연구의 초점을 집중하려는 시도이다. 식민과 함께 근대를 경험하면서 일본을 통해 신조어가 이식되어 변형된 한(조선)반도의 맥락을 감안했을 윌리엄스의 핵심어 연구 방법은 단어와 개념의 로컬화 과정의 역동성을 포착하게 할 것이다. 또한 분단을 경험하면서 정치적 이데올로기와 체제의 의도가 결합되어 의미의 급격한 변화가 만들어졌다는 점에서도 윌리엄스의 문제의식은 유효하다. 덧붙여 일상어에 주목함으로써 각 시대의 일반 사람들의 언어적 실천에 배태되어 있는 분단의 실체에 다가갈 수 있다는 강점이 있다.

한편 윌리엄스의 핵심어 연구는 정치적인 목적 아래 진행되었다는 점에서 한(조선)반도에서 개념의 분단을 이해하는 데 시사하는 바가 크다. 그의 핵심어들은 "연속성과 단절이라는 쌍방이, 그리고 가치와 통념의 뿌리 깊은 알력"이 복잡하게 얽혀 있는 것으로 선정된 것인데, 그 당시 영국사회의 이면에서 작동하는 힘의 헤게모니를 드러내기 위한 것이었다.[4] 윌리엄스는 그의 작업이 영국사회가 직면한 계급문제를 해결하기 위한 것도, 아니 해결할 수 있

.......
4 레이몬드 윌리엄스, 위의 책, p.34.

는 것도 아니라는 것을 잘 알고 있었다. 그럼에도 부르주아 계급의 헤게모니가 특정한 어휘의 의미를 통해서 공고화되고 다른 이들에게 '상식'으로 전파되었다는 것을 밝혀냄으로써, 당연한 것으로 여겨진 의미에 대항하기 위한 의식을 "예리하게 연마"할 수 있을 것이라고 기대했다.[5] 그는 언어에 내재된 힘과 동시에 그것에 반기를 들 수 있는 가능성을 언어의 변화를 통해서 확인하고자 했다. 본 연구서가 지향하는 목적은 언어의 분단을 드러냄으로써 분단 자체를 '해결'할 수는 없더라도, 적어도 언어와 의식 대부분에서 분단이 첨예하게 작동하고 있음을 경험적으로 보여주는 것이다. 특히 문화 영역에서의 개념의 분단은 단순히 문화 예술 분야에만 국한되는 것이 아니라 각 사회의 삶의 양식의 상이함을 뜻하는 것이므로 세심한 이해가 선행되어야만 할 것이다.

월리엄스의 키워드에서 선정한 핵심어는 일상생활에서 각기 다른 사람들과 공유하는 어휘가 선정되었다. 물론 그의 어휘 선정을 두고 지나치게 작위적이라는 비판도 있다. 하지만 문화와 사회를 아우르며 활용되는 일상어 중에서도 "어떤 종류의 활동과 그 활동의 해석을 연결하는 중요한 단어"와 "어떤 사상 형태를 나타내는 중요한 단어"를 "핵심어(keyword)"로 분류하여 분석하였다.[6] 우선 200여 개를 선발하여 그 중에서 60여 개가 그의 저서 『키워드』에 실린 바 있으며, 월리엄스는 이 작업을 완결된 작업이 아니라 끊임없이 확장하고 수정하는 어휘집 작업으로 천명한 바 있다. 비슷

.......

5 레이몬드 월리엄스, 위의 책, p.36.
6 레이몬드 월리엄스, 위의 책, p.22.

하게 본 연구서에 선정된 일상어는 문화 예술 분야(영화, 미술, 음악, 문학, 문화예술 전반)에서 생산, 수용, 텍스트의 영역에서 활발하게 활용되는 단어를 선정하였다. 무엇보다 식민지 시대에 한(조선)반도로 전파되어 변용된 문화 예술 분야 중에서 전쟁과 분단을 경유하여 그 의미의 변화가 포착되는 단어를 우선적으로 선정하였으며, 생산(자)과 수용(주체, 공간, 태도), 텍스트의 특질을 지시하는 26개의 일상어를 선별하였다. 덧붙여 윌리엄스는 단어와 의미에 관한 논의와 논쟁 중에서 특별히 관심을 끌었던 핵심어를 선정했다고 설명한 바 있는데, 본 연구서에 참여한 연구진도 비슷한 과정을 거쳤다. 남북의 문화예술을 전문적으로 연구하는 연구자들이 의미의 분단이 포착되는 일상어를 무작위로 나열한 후 수차례의 토론과 논의를 통해서 분석 대상을 좁혀갔다.

그럼에도 본 연구서의 한계도 존재한다. 문화 예술 부문의 일상어에 초점을 맞추었지만 선별된 어휘가 작위적이라는 비판에서 자유로울 수는 없을 듯하다. 각 단어 간의 상호 관계성에 주목하여 집필하였지만, 선정된 단어 수가 제한적이라는 한계점은 분명히 존재한다. 게다가 어휘 속 의미의 '분단'에 초점이 맞춰져 있는 까닭에 각 어휘가 지닌 로컬적이며 풍부한 맥락에 대한 충분한 설명이 부족해보이기도 한다. 가장 큰 문제는 남북 사이의 자료가 불균형하다는 점과 의미를 둘러싼 쟁투의 양상에 커다란 차이가 있음에도 불구하고 남북을 단순 비교하는 것이 가능한 것인지에 대한 근본적인 질문도 여전히 존재한다. 그럼에도 불구하고 일상어에 존재하는 분단을 문제시 했다는 점, 삶의 양식으로서의 문화 영역을 분단이라는 질문으로 접근한 시론적 시도로서의 가치는 있다고 생각한다.

일상어 속 분단을 확인하는 것은 우리 모두의 마음을 무겁게 하는 것이기도 했다. 생각보다 남북의 차이는 상당한 것으로 보인다. 다른 어휘가 비슷한 의미를 지칭하는 것은 차치하더라도, 해방 시기부터 사용했던 같은 어휘가 전혀 다른 의미를 내포하는 것을 보면서 당황스럽기까지 했다. 하지만 달라진 어휘와 의미는 결코 고정된 것은 아니다. 남북의 차이를 내장한 어휘의 의미는 앞으로의 미래에 따라 상호 교집합과 관계성의 의미로 변화할 수도 있는 것이다. 윌리엄스의 핵심어 연구의 궁극적인 목적이 변화를 만들어가기 위한 것이라는 점을 다시금 기억할 필요가 있다.

> "어휘는 배워야 할 '전통'이 아닐뿐더러 당연히 수락해야 할 '공통 이해'도 아니며, '우리의 언어'이기 때문에 당연한 권위를 갖는 일련의 의미도 아니다. 그것은 현실 상황 가운데 근저로부터 전혀 다른 중요한 시점에서 만들어져 새롭게 형성될 수 있다. 그것은 사용되기 위한 어휘이며 우리의 생각을 반영할 수 있는 어휘인 동시에 우리들 각자의 언어와 역사를 구축해 갈 때 바뀌어야 한다고 여길 경우 바꿔야 하는 어휘인 것이다."[7]

본 연구서를 통해서 분단이 내장된 언어를 낯설게 보는 이들이 더 많아지기를 기대한다. 이를 통해 분단의 언어를 탈분단과 평화의 의미로 전환하는 것에 나서주길 바란다. 결국 미래의 언어는 우리의 선택에 달려 있을 것이다.

.......

7 레이몬드 윌리엄스, 위의 책, p.36.

차례

문학예술편 8

가요

배인교 경인교육대학교

1. 20세기 이전 가(歌), 가곡(歌曲), 가요(歌謠)

노래를 지칭하는 한자어에는 가(歌), 가곡(歌曲), 가요(歌謠) 등
이 있다. 이 세 명사는 모두 조선시대의 문헌에 자주 등장하며, 『남
훈태평가(南薰太平歌)』, 『가곡원류(歌曲源流)』, 『해동가요(海東歌
謠)』와 같은 노래집에서 표제어로 쓰인 용례도 찾아볼 수 있다.

노래집의 형태와 함께 『조선왕조실록』에서도 가요와 가곡의 용
례는 찾아볼 수 있다. 가요는 주로 임금이 출행할 때 연도에서 유생
과 교방이 설행하였던 송축 내용의 한시를 가요라 지칭하면서 용례
가 많이 보인다. 이에 비해 가곡은 그 용례가 조금 다르다.

가곡이라는 개념어는 여러 가지 의미로 사용된 듯하다. 가곡(歌
曲)은 태종 12년 6월 3일에 "영의정부사 하윤이 가곡을 지어 올렸
는데 〈念農夫之曲〉 4장, 〈念蠶婦之曲〉 4장, 〈進嘉言之曲〉 8장이었
다"는 기사로 처음 보이며, 한시 형식의 글이 첫 번째 의미이다.

두 번째는 태종 17년부터 세종대까지는 중국의 황제가 보낸 불

서인 '名稱歌曲'과 관련되어 있다. 즉, 태종 17년(1417) 12월 20일에 "11월 초1일 황제가 정전(正殿)에 나아가서 《제불여래보살명칭가곡(諸佛如來菩薩名稱歌曲)》1백 본(本)과 《신승전(神僧傳)》3백 본과 《책력(冊曆)》1백 본을 주므로 신 등이 흠수(欽受)하고, 초2일에 출발하여 돌아왔습니다."를 시작으로 세종 즉위년 12월 26일에는 "임금이 〈상왕의〉 선지를 받들어, 《명칭가곡(名稱歌曲)》은 관현(管絃)에 올리지 말게 하고, 예조로 하여금 유후사(留後司)와 경기도·황해도·평안도에 공문(公文)을 보내어, 〈중국〉 사신이 지나오는 주(州)·군(郡)의 승도(僧徒)로 하여금 이를 외어 익히게 하라고 하였다."나 세종 16년 5월 25일의 "황제가 내려 준 음즐서(陰騭書) 4백 41벌[件]을 각사와 여러 신하에게 나누어 주고, 명칭가곡(名稱歌曲) 1백 35벌을 선·교(禪敎) 양종(兩宗)에 나누어 주어 이를 간직하게 하였다", 그리고 '명칭가곡'이라고 명치하지는 않았으나 『세종실록』 8권의 세종 2년 4월 3일 기사를 보면, "명나라에서 보내온 《음즐서(陰騭書)》와 가곡(歌曲)을 서울과 각도의 여러 절에 반포하였다."고 한 것으로 보아 가곡은 명나라에서 보낸 불교음악 "여래명칭가곡(如來名稱歌曲)"을 지칭하는 것으로 사용되는 등 『조선왕조실록』에 총 14회 출현하였다.

세 번째는 노래를 지칭하는 의미로 사용된 경우이며 성종대 이후에 보인다. 즉, 성종 19년 8월 16일 기사 중 "전교하기를, 어저께 진연(進宴)할 때에 기녀(妓女) 및 관현(管絃)하는 판수들이 모두 마음을 써서 주악(奏樂)하지 아니하고 또한 가곡(歌曲)도 조화를 이루지 못했으니, 장악원(掌樂院)의 관원(官員)을 불러 묻도록 하라."에서 그것을 확인할 수 있다.

가(歌)는 성악곡 전체를 통칭하는 개념어로 쓰인 듯하며, 가요는 한자를 아는 지식인들이 지어 부르는 성악곡을, 가곡은 불교의 성악곡을 지칭하였다가 18세기 이후 가, 가곡, 가요 모두 노래를 지칭하는 개념어로 두루 사용된 것으로 보인다. 그러나 한자를 알지 못하는 일반 민중들의 노래에는 가, 가곡, 가요 등의 개념어를 사용하지 않았으며, 현재까지도 민초들의 노래는 모심는 소리나 아이 어르는 소리와 같이 "○○소리"라고 칭하고 있다.

2. 20세기 전반기 한반도와 분단 이후 남한에서의 가요(歌謠)

20세기 이후 노래를 지칭하는 가요와 가곡의 개념은 변화가 있었다. 1926년 5월의 『동아일보』에 "실로 호서의 위관이다. 그리고 이 지방에서는 백제의 『산유화(山有花)』라는 가요가 있다. 그 음조가 심히 처창(悽悵)하야 듣는 자로 하야금 마음을 압흐게 한다. 세인은 이 가요를 일카러 망국의 비곡(悲曲)이라 한다. 이제도 경부(耕夫)직녀(織女)들 가운데 이 노래를 부르는 이가 만타고 한다"는 기사에서 보듯이 그 이전에 한자어로 된 가요의 범주에 끼어 있지 못한 민초들의 '소리'가 가요의 범주 안에 들어온 것을 알 수 있다. 이는 20세기 이후 지식인들이 가졌던 민요에 대한 관심과 연구에서 비롯된 개념의 확대라고 할 수 있으나 이후 '소리'로 회귀하였으며, 여전히 1920년대에는 그 이전 시기의 『해동가요』처럼 시조가 가요의 대부분을 차지하였다.

1929년 2월에는 조선가요협회가 창립되었으며,「조선가요협회 창립 그 주의주장에 철저하라」는 사설이 1929년 2월 26일에 실렸다.

(一)

시 음악 예술 등 고상한 인간의 정신적산물은 개인의 사상감정 경향 취미 등을 표현하는 동시에 그 시대 그 사회의 일반적 실제상도 반영한다. 그러면 일개인의 창작한 시 음악예술 등은 그 개인의 사상 감정 경향 취미 등을 표현하는 동시에 그 개인이 출생한 시대급 사회상을 반영하는 실제적 기준도 된다. 딴테의 시나 와그넬의 음악이나 숄거의 그림이나 각기 이태리 독일 신라 등의 시대색을 표현하는 것이 아닌가. 귀족사회에 귀족적 사역적 퇴폐적 시 가요가 유행하고 평민사회에 평민적 평등적 흥기적 시 가요가 유행한다. 불란서혁명이전의 사회상과 평안조시대의 일본사회상을 보라. 음탕 방일의 시가가 사회에 충만하지안했으며 마르세이유곡 적기가에는 생명(生命)발자(撥剌)하는 혈맥이 뛰지안는가

(二)

조선은 이조오백년이래 전제적 군주통치 밑에 온갖 자유가 박탈되고 인민에게는 오직 퇴폐적 정신과 자포자기적 실망뿐이 지배하였으니 그 감정 내지 사상으로 표현된 것이 수심가 아리랑타령 추풍감별곡 춘향전 등 속곡 패가(悖歌)이다. 그들 인민에게 희망이 없는지라 실망뿐이오 진취가 없는지라 퇴락이 있을뿐이었었다. 희망이 없고 진취가 없는 것에 음탕 애원의 성

(聲)으로 자기를 위로하고 자신을 만족할밖에 없게 될지니 오백년간에 타에 자랑할만한 시 음악이 없었을뿐 아니라 조선자체로서도 볼만한 것이 남아 있지 않음이 어찌 기괴사리오. 과거에 있어 물질적 저열한 생활을 해왔다하는 것은 일민족의 그다지 치욕이라할 것이 아니나 그러나 볼만한 시 음악예술 같은 정신적문화가 없었다 함은 그 민족의 일대치욕이라 하겠다. (중략)

(三)

우리는 퇴폐적 애원적 세기말적 망국가요를 박멸해야 되겠다. 이조시대는 인민을 위한 정치가 아니었기 때문에 그 책임이 오직 인민에게만 있었다 할 수 없으나 현대조선의 처지로서는 조선인 자신이 이것을 망각해두고 마는 것은 조선인의 책임이오 수치이다. 이미 이에 대한 책임감을 느낀 일부의 청년들이 있어 그간 많은 운동을 해왔다고는 할지나 아직 그 적극적 운동에 까지 착수하기에는 이르지 못하였드니 조선가요협회가 창립되어 이 시대적 요구를 배경으로 악(惡)가요의 철폐와 진취적 신가요의 건설운동을 일으켜 획시기적 운동이 되랴하니 조선의 신희망이라 아니할 수 없다. 건전한 정신은 건전한 신체에 숙(宿)한다한 나마인(羅馬人, 로마인)의 격언을 바꾸어 건전한 신체를 건전한 정신에 의(依)케 할 조선의 신운동이 되기를 바라고 동협회의 전도의 양양할 것을 축(祝)한다.

위의 신문사설에서 보듯이 조선가요협회는 20세기의 감성을 표현하는 새로운 건전한 노래, "신가요"를 만들어 보급함으로써 조선

인들의 감성을 패배감에서 진취적으로 바꾸자고 하였다. 이는 식민지 시대에 창작된 많은 가요들에서 보이는 퇴폐성을 문제시한 것으로 보이며, 현재 우리가 이해하고 있는 가요의 개념이 20세기 들어 만들어진 것을 알 수 있다.

시대와 동시에 잇고 또는 시대에 앞서는 것은 노래(歌謠)이다. 이 가요야 말로 곡으로나 사(詞)로나 가장 시대적 감정 풍습 등이 잘 표현되고 있음은 과거 세기에 구전되어온 민요나 동요에서도 십분 발견할 수 있는바 있거니와 현재나 미래에 있어서 작가가 명시되는 작품에서도 물론 그러할 것이다. 우리는 여기에서 가요를 시대적 산물로서 연구의 대상됨도 큰 것을 인증하는 동시에 그 가요들이 불리워짐에 의하여 시대풍조가 많이 영향됨을 중요시 안을 수 없다.

挽近數年(또는 십수년)을 두고 우리 사회에 유행된 가요를 보면 실로 통탄할 바가 만았음을 필자가 노노(呶呶)히 변설할 필요가 없을줄 안다. 항간에 혐오할 저급가요가 다수 유행되어 (그 역(亦) 막을수 없는 사회적 모순의 한 현상이지만) 먼첨 교육자간에 큰 두통거리가 되었었을 것이다. 그리고 일방(一方)에 학교방면의 창가를 본다면 개중에는 일본곡(詞)의 직역으로 조선어의 본래의 "리듬"까지 몰각한 것이 많음에 또한 놀랠만한 일이다. (홍종인, 「近刊의 歌謠集(一)」, 『동아일보』 1932년 8월 10일자 5면)

위의 글은 조선가요협회 관련 사설의 내용과 같은 맥락의 글이

다. 1910년 이후 가요의 퇴폐성과 일본화를 경계하는 글이며, 가요가 "유행"과 만나 다양한 사회현상을 일으키고 있는 것을 볼 수 있다. 또한 가요의 관계어로 "유행"이 사용되었으며, 이후 "유행가"가 만들어지는 기반이 되었다고 할 수 있다. "유행"은 "통속"이나 "대중"과도 상통하여 대중가요, 통속가요 등의 관계어가 만들어졌다. 현재 『표준국어대사전』에서 가요는 널리 대중들이 즐겨 부르는 노래인 대중가요와 같은 말, 민요나 동요, 유행가 등의 노래를 통틀어 이르는 말, 악가(樂歌)와 속요(俗謠)를 아울러 이르는 말로 등재되어 있으며, 이는 조선시대와 일제강점기 초기, 그리고 대중문화가 발달하기 시작한 이후의 의미가 중첩되어 적용된 결과라고 할 수 있다.

한편 20세기 이전 노래를 지칭했던 개념어 중 가곡(歌曲)은 시조시를 관현악반주에 올려 부르는 우아한 성악곡이었으며 초삭대엽부터 편삭대엽까지 다양한 형식의 노래를 계속해서 이어 부르는 모음곡이다. 우아하고 격식 있게 연주하는 가곡의 특성은 20세기 이후 새로운 개념이 추가되었다.

조선의 유행가는 어디로 가느냐?

전통적 "소리"에 답답과 우울을 느낀 대중은 좀더 새롭고 좀더 마음에 맞는 노래를 구하야 모방시(模倣詩)로부터 번역물로 우완, 전아, 침정한 재래가곡에서 훤소, 착잡, 선동의 째즈가곡(歌曲)으로 안식을 찾아왔다. 각각으로 변동되는 시대의 탁류에 휩쓸려 불구적 성장과 기형적 발전을 피할 길이 전연 없었든 것이다. 많은 소란과 템포와 생(生)의 고역은 야성적 째즈에서 다

시 한아한 최고증을 유발시키고 안일과 유모어를 갈망케 하였
다. (최응상, 「最近流行歌瞥見 (下)」, 『동아일보』 1933년 10월 4
일자 3면)

1920년대 서구유럽과 영미권의 다양한 성악곡들이 조선에 수입
되면서 서양에서 수입된 노래를 가곡이라 부르거나 "lyric"의 번역
어로 가곡이 사용되었다. 위의 인용문에서는 "재즈가곡"이라는 용
어가 사용되었으며, "불란서 밤의 명곡(名曲)을 끄치고 독일밤노래
를 좀 살펴보자. 어대인지 모르게 라틴계의 가벼웁고 달콤한 맛과
게르만계의 묵중하고 떨븐맛이 그 가곡 가운데도 나타나 있는 것
같다"고 하면서 프랑스와 독일의 서정적인 노래에 가곡이라고 하였
다. 또한 "슈벨트나 밀로의 가곡을 부르기 위하여서는 독일어와 불
란서어를 우리말로 번역을 하게 된다. 그런데 엄밀한 의미로서 본
다면 시의 번역이 절대로 불가능한 한 것"이며, "그 성과는 언제나
결함을 면할 수가 없다"고 하였다.

이와 같이 가곡에는 과거 조선의 지식인 사회에서 불렸던 우아
한 노래에 서양에서 수입된 재즈나 고전음악 중 성악곡의 개념에
더하여 졌으며, 한국에서 만든 양악 스타일의 서정적인 노래가 가
곡에 포함되었다.

우리 국민에게는 지금 바야흐로 건설적인 국민가요(國民歌
謠)며 나아가서는 정서깊고 기품있는 가곡이 요청되는 이 때 하
다못해 슬프고 쓸쓸한 노래조차도 없다. 지난번의 공산침략으
로 강요당하였던 소위 인민가요 대신에 그 독을 씻어 없애고 새

로 부르기 위하여 우리 국민에게 주어진 무엇이 있었던가? …
(중략)…

　이같이 좋은 소질을 가지고 있으면서 생활 속에 좋은 노래가
없는 것은 유감된 일이 아닐수 없다. 우리에게 비교적 가까운 예
로 불란서의 "샹쏭"이나 일본의 가요곡 같이 유행가적이고 가
벼우면서도 음악적으로 세련된 기품을 가지고 있어 그대로 호
흡에 맞을 수 있는 노래로부터 점차적인 보급을 꾀하면 좋을 듯
생각된다. (이인범, 「명작가곡의 보급문제」, 『동아일보』 1954년
6월 13일자 4면)

　위의 글을 보면 일제강점기 가곡에 포함되었던 서구 유럽의 대
중가요와 함께 새로운 "정서깊고 기품있는" 노래인 "가곡"을 창작
하여 보급해야 할 필요성을 제시하였다. 이는 국민가요나 유행가와
는 다른 장르의 노래를 말하여 "쏘푸라노"와 같은 서양식 발성법과
창법을 구연하는 가수가 불러야 가곡이 되었다.

　이를 보면 20세기 이후에 좀 더 고상하고 우아한 한국식 노래와
서구에서 수입한 노래에 '가곡'을 부여하고 대중적인 노래에는 '가
요'라는 개념어를 부여하였음을 알 수 있다. 그러나 일제강점기 이
후 양악계의 우세 속에서 국악계에서 사용해왔던 가곡에 대한 인식
은 점차 옅어졌다. 그리고 가곡과 가요의 경우 장르간의 벽이 높아
서 가곡은 서양식 벨칸토 창법을 구사할 줄 아는 연주인이 부르는
장르이며, 가요는 대중가수들이 부르는 장르로 굳어졌으며, 벨칸토
창법으로 부르는 사람은 성악가로, 가요를 부르는 사람은 가수로
호칭도 고착화되었다. 또한 서로의 경계를 넘나들 경우 크로스오버

나 팝페라로 칭하며, 주로 성악가들이 크로스오버를 시도하였다.

3. 북한에서의 가요

분단 이후 북한의 경우 일제강점기 가요와 가곡의 개념을 대체로 유지하였다. 가곡은 통치계급에 봉사하던 이왕직 아악부가 불렀던 음악 유산을 지칭하며 가요는 일반 대중을 위한 음악으로 나누어 사용하였다. 리천백은 「계급 교양과 가요 창작」(1955)에서 "가요가 모든 음악 작품의 기초를 이루고 있"으며 "대중들은 가요에서 자기 자신의 가창자로 되면서 자기들이 부르는 노래 속에 사상과 감정을 위탁"한다고 하였다. 이러한 근거에 의해 많은 가요의 창작을 요구할 수 있으며, 인민대중에 대한 가요의 보급이 정당화된다.

『조선말사전(1)』(1960)에서 가요는 결이 다른 두 가지의 의미를 모두 제시하였다. 첫째는 민요도 포함한 모든 노래들을 통틀어 이르는 말로 군중가요, 서정가요, 혁명가요, 인민가요를 관계어로 설정하였다. 그리고 둘째는 교방가요로 조선시대에 사용하였던 용례를 적어 놓았을 뿐이다. 이를 보면 19세기까지의 민요가 20세기에 들어 가요로 치환된 것을 알 수 있다. 1972년의 『문학예술사전』에는 가요의 개념 자세히 서술해 놓았다.

　　가요
　　가사와 선률이 하나로 결합된 음악작품형식. 보통 노래라고도 한다. 가요는 가사의 시적형상과 선률의 음악적형상이 서로

밀접히 결합되어 인민들의 사상감정을 집약적으로 표현해준다. 가요형식은 많은 경우에 기악반주를 동반하는데 반주는 노래의 사상정서적내용을 풍부화시키는 중요한 구성부분으로 된다. 가요는 혁명가요, 군중가요, 서정가요, 서사가요 등으로 나눈다. (후략)

이 사전의 설명을 보면 인민들의 사상 감정을 표현해 주는 노래를 가요라 하며, 가요의 하위 범주에 속한 가요의 종류에서 1960년 대의 인민가요가 빠지고 1972년에는 서사가요가 새롭게 추가되었음을 볼 수 있다.

이어 출판된 『백과사전 1』(백과사전출판사, 1974)에서는 1972년의 내용을 보완하면서 북한에서 지향하는 가요의 내용을 담아놓았다는 데 특징이 있다. 그리고 1984년에 출판된 『백과전서』의 가요는 『백과사전 1』의 내용을 간략하게 정리한 것으로 볼 수 있다.

가요

가사와 선률이 하나로 결합된 가장 간결한 성악작품형식. 보통 노래라고 한다. 오늘 우리 나라의 가요는 광범한 근로대중의 생활과 긴밀하게 련결된 가장 대중적은 음악형식이다. 우리 나라 가요들에는 혁명가요를 비롯하여 군중가요, 당정책해설가요, 민요 기타 등이 있다. 일반적으로 가요는 시형상과 음악이 밀접하게 련결되여있으며 당대의 사회상과 그리고 사회 계급과 계층들의 사상정서적상태를 적은 선률형상가운데 일반화하고 있다. 가요는 여러 절의 가사를 한 선률로 부를수 있게 된 절가형

식이다. 대부분의 가요들은 전렴과 후렴으로 구성되며 민요의 경우에는 먹이는 부분과 받는부분을 가지고 있다. 가요의 구성요소의 하나인 가사에는 아름다운 형용어, 대조법, 반복법, 은유법, 조화로운 운률과 음수률 등 작시법적규범이 널리 리용되고 있으며 매 절이 하나의 선률로 노래 부를 수 있게 절, 행들의 정서적통일과 시구구성에서의 균형이 이루어지고 있다. 가사의 받는 부분 또는 후렴부분에는 감탄사, 조흥구 등이 자주 쓰인다. 일부 민요의 받는 부분에는 가사의 내용과 연결이 거의 없는 구절들이 습관적으로 리용되는 경우가 적지 않다. 우수한 가요의 선률은 가사의 내용과 사상정서적으로 밀착되여있으며 선률형상이 선명하고 근로자들에게 쉽게 리해되며 부르기도 헐하게 되어있다. 이런 가요들에서의 선률은 가사의 기, 승, 전, 결의 요구에 상응한 자체의 발전법칙에 따라 정연하게 진행되며 폭이 넓지 않는 소리너비와 순조로운 소리사이들의 관계를 가지고 흐르는 것이 특징이다. (중략)

경애하는 수령 김일성동지의 위대한 주체적인 문예사상을 구현한 우리의 가요들은 수령님에 대한 무한한 충성심으로 일관되고 있으며 혁명의 리익을 옹호하고 당의 로선, 정책 관철에로 근로자들을 불러일으키며 그들을 혁명화, 로동계급화하는데 이바지하는 철저하게 당적이며, 로동계급적이며, 혁명적인 노래들이다. 우리의 가요들은 또한 조선바탕에서 현대적미감에 맞게 발전하고 있다. (중략)

인민들의 심정에 맞게 평이하고 혁명적이며 대중적이며 조선맛이 나는 통속적인 노래를 만들에 대한 수령님의 거듭되는

가르치심은 군중로선과 공산주의문학예술발전의 합법칙적요구를 철저히 구현한 가장 현명한 방침이다. 가요에서 통속성, 대중성을 구현할데 대한 원칙은 일찍이 항일혁명투쟁시기에 위대한 수령 김일성동지의 주체적이며 혁명적인 문예사상을 직접 구현한 항일혁명가요들에 그 깊은 뿌리를 두고 있다. (중략)

오늘 우리 가요들은 광범한 근로자들의 생활에서 중요한 역할을 수행할뿐 아니라 전문연주가들의 연주종목에서도 중요한 위치를 차지하고 있다. 수령님께서 가극음악을 절가화하고 방창을 적극 도입함으로써 우리 가극의 인민성, 민족적특성, 통속성을 더욱 강화할데 대하여 주신 강령적교시를 높이 받들고 가극혁명의 위업을 성과적으로 수행하여나가는데서 우리의 가요들은 중요한 역할을 수행하였다. 또한 우리의 가요들은 중창, 가무, 병창, 음악서사시, 무용음악, 기타 기악 발전을 위하여서도 커다란 기여를 하고 있다.

이리하여 오늘 우리의 가요들은 광범한 근로자들을 당의 유일사상으로 튼튼히 무장시키며 그들을 혁명화, 로동계급화하는데서와 사회주의의 완전승리와 조국통일의 력사적위업을 완수하기 위한 인민들의 투쟁에서 힘있는 무기로 되고있다. 또한 우리의 가요들은 수령님의 현명한 령도아래 찬란히 개화발전하고 있는 우리 나라 주체예술의 면모를 세계인민들에게 과시하는데 힘있게 이바지하고 있다.

이를 보면, 가요의 종류와 형식, 가사의 내용과 선율의 특성을 명시하였고, 김일성의 영도를 강조하면서 인민들을 교양하는 사상

적 무기로 그 역할을 다하고 있다고 강조하였다.

　가요의 이러한 설명은 1990년대 이후 약간 변화하였다. 『조선대백과사전』(1995)의 가요항을 보면 "가사와 선율이 하나로 결합된 가장 간결한 성악작품형식"이라는 정의와 함께 가요는 "누구나 쉽게 리해할수 있고 생활속에서 대중이 즐겨부를수 있는 가장 간결한 음악종류"로 "서정가요, 행진가요, 군중가요, 민요, 동요 등 여러 가지가 있다"고 하였다. 1995년 가요항목의 설명이 기존의 것과 다른 것은 김일성의 영도가 김정일의 영도로 바뀌었고 그에 의해 일대 전성기를 맞이하고 있다는 점이다.

　한편 가요 항목의 설명에서 보듯이 북한에서 성악곡을 통칭하는 용어는 가요이며, 남한에서 가곡으로 칭해지는 서양적 발성으로 부르는 양악스타일의 예술적 노래를 별도로 설명하는 항목을 갖지 않음을 알 수 있다. 이는 인민들이 부르는 노래의 장르에 집중한 결과라고 할 수 있다. 또한 북한에서 통속적이고 인민적이라고 평가하는 절가형식의 가요를 가장 훌륭하게 형상할 수 있는 발성법을 택하여 노래하고 있음을 알 수 있다. 그리고 북한에는 남한에서 발성법을 달리하여 부르는 성악곡인 가곡이라는 별도의 장르는 존재하지 않으며, 다만 민족적인 감성이 부여된 가요는 민요식 노래, 또는 민요풍의 노래로 별치해 놓고 있다.

　안희열은 『문학 예술의 종류와 형태』(1996)에서 북한에서 성악 전체를 지칭하는 개념어인 가요의 다양한 하위 장르를 설명해 놓았다. 우선 표현 수단과 표현 방법에 따라 서정가요, 서사가요, 행진곡과 률무가요(율동가요)로 나눈다. 그리고 내용의 주제, 사상, 성격에 따라 송가, 당정책가요, 로동가요, 추모가, 풍속가요, 사가요, 계몽가

요, 군가, 혁명가요로 나누며, 송가는 수령송가와 당송가, 조국송가로 구분하여 대상의 특성에 따라 세분해 놓았다. 남한에서 가요는 가곡에 비해 상대적으로 낮은, 예술적이거나 고급스럽지 않은 장르로 인식하고 있는 데 비해 북한에서의 가요는 남한과 달리 성악장르를 대표하는 개념어로 위치하고 있다. 이는 일제강점기의 가요가 가지고 있었던 인민성과 대중성 때문이라고 하겠다.

참고문헌

1. 남한

『조선왕조실록』 http://sillok.history.go.kr

박노철, 「부여풍경」, 『동아일보』 1926년 5월 16일, 3면.

미상, 「조선가요협회 창립 그 주의주장에 철저하라」, 『동아일보』 1929년 2월 26일, 1면.

홍종인, 「근간의 가요집」, 『동아일보』, 1932년 8월 10일, 5면.

이인범, 「명작가곡의 보급문제」, 『동아일보』 1954년 6월 13일자.

2. 북한

『조선말사전(1)』, 과학원출판사, 1960.

『문학예술사전』, 과학원출판사, 1972.

『백과사전 1』, 백과사전출판사, 1974.

『조선대백과사전』, 1995.

리천백, 「계급 교양과 가요 창작-조선 작곡가 동맹 제17차 상무 위원회에서 한 리 천백 동지의 보고 요지」, 『조선음악』 1955년 제2호.

안희열, 『문학예술의 종류와 형태』, 문예예술종합출판사, 1996.

감독

이하나 연세대학교

1. 영화에서 '감독'의 의미와 위상

오늘날 남한과 북한에서 영화 '감독' 개념은 각각의 체제가 지향하는 영화 제작 시스템에 종속되는 개념이다. 자본주의 상업시스템과 사회주의 국가시스템이라는 양 체제의 영화 제작 시스템은 '감독'의 위상과 역할을 규정하는 가장 기본적인 전제이다. 그러나 남한과 북한의 영화 역사상 '감독'의 책임과 역할의 의미 변화는 단지 자본주의와 사회주의라는 구분만으로는 가늠하기 어려운 측면을 갖고 있다. 영화에서 '감독'은 연출하는 사람이라는 의미로서, 영어로는 director(방향을 제시하는 사람), 불어로는 réalisateur(실현하는 사람)이다. 이는 각국의 영화산업에서 '감독'이 어떤 역할과 책임을 갖고 있는지를 극명하게 보여준다. 곧 일찍부터 상업적 스튜디오 시스템이 발달한 미국에서 감독은 여러 스태프들을 총괄하여 전체 영화를 일관된 방향으로 끌어가는 사람을 말하며, 영화의 발상지이면서 예술영화가 발달한 프랑스에서는 어떠한 관념을 시각화

하여 보여주는 사람이라는 의미가 강하다.

 일반적으로 영화는 '감독의 예술'이라고 불린다. 할리우드처럼 일찌감치 스튜디오 시스템이 자리 잡은 곳에서 감독은 제작자에게 고용된 형태로 일하기 때문에 영화 전체에서 감독이 차지하는 비중과 의존도는 상대적으로 낮은 편이지만, 스튜디오 시스템이 자리 잡지 못한 곳일수록 감독에 대한 의존도가 높다. 북한에서는 국가가 스튜디오 역할을 하기 때문에 감독에 대한 의존도가 상대적으로 낮다고 할 수 있다. 남한에서는 영화 크레딧 상에서 '감독'으로 표기하는 데 반해, 북한에서는 '연출'이라고 표기한다. 사실 '감독'은 직업을 가리키는 명사이고 '연출'은 그러한 직업이 수행하는 일을 가리키는 동사이다. '감독'이 동사로 쓰이는 경우, 곧 '감독하다'는 supervise라는 의미로서, 이때 '감독'은 일반적으로 어떤 일을 책임지고 관리하는 사람, 곧 supervisor라는 의미라고 할 수 있다. 오늘날 남한의 영화 크레딧에서 감독 아래의 부문별 감독들-음악감독, 음향감독, 미술감독 등-은 사실 director보다는 supervisor의 의미에 가깝다고 보아야 한다. 이렇게 보았을 때 '감독'이라는 용어보다는 오히려 '연출'이 감독의 역할에 좀더 충실한 크레딧이라고 생각할 수도 있다. 이처럼 영화 현장에서 '감독'이라는 용어가 가진 개념과 의미의 차이와 변화는 영화가 전체 문화에서 차지하는 위치의 차이, 영화산업의 성장 및 '감독'의 위상 변화와 관련이 있다.

2. 일제시기의 '영화인'과 '감독' 개념

한국에서 영화가 만들어진 지 100년이 지났지만, 영화를 만든 사람들이 처음부터 전문적인 '영화인'인 것은 아니었다. 한국 최초의 영화는 '영화인'이 만든 것이 아니었다. 뿐만 아니라 영화가 등장하고 나서 한참이 지나서야 비로소 '영화계'가 독립된 범주로 형성되고, 비로소 '영화인'이 등장했다고 하면 언뜻 납득하기 어려울 것이다. 실제로 한국 초기 영화사에서 영화는 '영화계' 없이 등장했고, '영화계'라는 말이 생겨난 뒤에도 한동안 '영화인'이라는 용어는 사용되지 않았다. 어떠한 개념이 사회적으로 통용된다는 것은 그러한 개념과 범주에 대체로 동의하는 사회 구성원들의 암묵적인 합의가 이루어졌다는 의미일 것이다. 따라서 영화 제작에 관련된 일에 종사하는 사람들이 실제로 존재한다고 하더라도 그들에 대한 일정한 이미지(像)를 떠올리고 범주화, 개념화하여 사회에서 '영화인'이라고 불러주는 것은 또 다른 문제라 할 수 있다. 영화 '감독'이라는 개념 역시 '영화인'이라는 개념과 함께 성장 발전하였다.

조선 최초의 연쇄극 〈의리적 구토〉(1919)는 단성사의 사주 박승필이 신극좌를 이끌던 김도산에게 제작비를 대고 만들게 한 작품이다. 연쇄극(kino drama)은 무대에서 표현하기 어려운 야외 장면을 영화로 찍어 무대 뒤의 스크린에서 영사하는, 곧 연극과 영화가 결합된 극을 말한다. 이때 김도산은 각본, 연출 및 주연을 맡고, 신극좌의 단원들이 배우로 출연하였다. 여기서 김도산은 원래 1911년 설립된 혁신단의 배우 출신으로 1917년 신파극단 신극좌를 발족시킨 연극인이다. 따라서 김도산이 〈의리적 구토〉를 연출한 것은

사실이지만, 아무도 김도산을 '감독'이라고 부르지는 않았다. 당시만 해도 '영화'라는 명칭보다는 '활동사진'이라는 명칭이 더 익숙했기 때문에 '영화감독'이라는 말도 쓰지 않았다. '감독'이라는 칭호를 처음으로 얻은 것은 조선 최초의 극영화 중 하나인 〈월하의 맹서〉(1923)의 각본과 연출을 맡은 윤백남이었다. 윤백남(1888~1954)은 『매일신보』 기자로 활동하다가 1912년 조일재와 함께 신파극단 문수성을, 1916년에는 이기세와 함께 신파극단 예성좌를 조직하였다. 이후 『동아일보』에 입사하여 소설과 평론 등을 발표하기도 하고, 1922년에는 민중극단을 조직해 자신의 희곡으로 공연하다가 〈월하의 맹서〉(1923)로 조선 최초의 본격적인 영화감독이 되었다. 조선키네마에서 〈운영전〉(1925)을 감독하고, 윤백남프로덕션을 설립하여 〈심청전〉(1925)을 제작하였다. 이처럼 윤백남도 연극인으로 출발하였다가 영화에 입문하여 '감독'이 된 경우이지, 처음부터 '감독'이라는 직군이 존재했던 것은 아니었다.

1910년대부터 영화는 장르화되어 액션영화, 인정극(멜로드라마), 연속영화 등이 상영되고 있었고, '활동사진'이란 용어와 '영화'라는 용어는 사실상 혼용되어 일제 말기까지 사용되었다. 그러나 '활동사진'이란 용어가 더 선호된 지방의 활동사진(영화)대회와 달리 극장가에서는 스토리가 명확하고 예술성이 있는 장편영화들을 일컬어 '영화'라고 부르면서 '활동사진'과 결을 달리하여 쓰고자 하는 경향이 있었다. 또한, '감독'은 직업의 이름이기도 했지만 일종의 존칭이었기 때문에 영화와 구별되는 의미에서의 활동사진이나 연쇄극의 연출자에게 감독이라는 호칭은 주어지지 않았다. 그러다가 '영화'라는 명칭이 우세해지는 과정에서 '감독'이라는 용어도 일반

화되기 시작했다. '감독'이라는 명칭과 개념이 좀 더 확실하게 자리 잡은 것은 1920년대 후반이었다. 1925년 영화 제작 편수가 전년의 두 배인 8편에 이르고, 급기야 1926년엔 〈아리랑〉이 공전의 히트를 하자 영화에 대한 관심이 급증하였다. 영화업계를 기존에는 '흥행계'나 '연예계'라는 용어와 혼용하였으나, 이때부터 따로 일컬어 '영화계'라고 지칭하기 시작했다. 일본에서는 '활동사진계'라는 용어가 널리 쓰였고, 조선에서도 간혹 '활동사진계'라는 용어가 쓰이기도 했지만 보편적인 것은 아니었다. '영화계'나 '영화인'은 확실히 '영화'와 '활동사진'을 구분하는 정서 속에서 나온 용어였다. 곧 과거 오락 활극적인 '활동사진'을 만들던 사람들을 '활동사진패'라고 부르고, 내러티브와 예술성을 갖춘 '영화'를 만드는 사람들은 스스로를 '영화인'이라고 불렀던 것이다.

존중의 의미가 들어 있는 명칭인 '영화인' 가운데에서도 '감독'은 영화계에서 독보적인 위치에 있었다. 당시엔 전업 시나리오작가가 존재하지 않고 대개 감독이 각본을 겸하여 쓰는 경우가 많았다. 감독이 아닌 다른 사람이 쓰는 경우에도 그 작가는 전업 작가가 아니라 다른 영화의 감독을 했거나 앞으로 감독이 될 사람들이었다. 감독이 작가를 겸한다는 것은 이 영화의 첫 출발이 되는 아이디어가 감독의 것일 가능성이 높다는 것을 의미한다. 소재 발견에서 영화의 설계도에 해당하는 시나리오 쓰기, 영화 전체의 방향 설정 등 영세한 조선영화계에서 감독은 초창기부터 영화 제작의 가장 중요한 역할을 차지해 왔고 스태프와 배우들로부터 존경받는 위치에 있었다. 게다가 많은 감독들이 일본 유학생 출신이거나 문인 출신으로 지식인 그룹에 속해 있었다. 하지만 처음 감독에 입문하는 사람

들은 대개 배우를 겸하거나 배우 생활을 거친 경우가 많았다. 연출의 가장 핵심적인 부분은 연기 연출이었기 때문에 연기 경험은 감독의 자질 중에서도 가장 중요한 부분의 하나였다. 하지만 배우는 영화계 사람들 중에서도 양가적 평가를 지니는 직업이었다. 한편으로는 대중의 스타로서 빛나기도 하지만, 다른 한편으로는 자유연애를 즐기며 성적으로 문란한 사람들이라는 편견도 있었다. 배우들은 한편으로는 '영화인'이라는 이름으로 대중예술가(artist)로 분류되었고, 다른 한편으로는 대중에게 즐거움을 주는 '연예인(performer, entertainer)'으로 분류되기도 했다. 배우 출신 감독이나 배우 겸업 감독이 유독 많았던 일제시기에 '감독'은 한편으로는 전문적인 '영화인'=대중예술가로 이해되었지만, 다른 한편으로는 '연예인'과 별 다를 바 없는 '딴따라'의 일종으로 이해되기도 했다.

일제시기엔 영화의 감독을 '연출자', 혹은 '촬영감독'이라고 불렀으며, 오늘날의 촬영감독(photographer)을 당시엔 촬영기사, 혹은 카메라맨이라고 불렀다. 감독을 '촬영감독'이라고 부른 것은 감독의 역할 중 가장 중요한 것이 촬영이라는 생각에서 비롯되는데, 호칭의 변화에서 감독의 역할 변화를 엿볼 수 있다. 무성영화 시대라고 해도 이미 1910년대부터 할리우드 영화를 포함한 해외 영화들에서 크레딧 표기의 사례들을 보아 왔기 때문에, 조선영화에서 크레딧을 처음부터 표기하지 않았을 가능성은 거의 없다. 현재 크레딧 전체가 유실된 〈청춘의 십자로〉(안종화, 1934)나 일부 유실된 〈미몽〉(양주남, 1936)의 경우를 보아서는 크레딧이 어떤 원칙과 순서에 의해 표기되었는지는 명확하지 않다. 크레딧이 온전하게 남아 있는 1930년대 후반 이후의 영화들, 예컨대 〈어화〉(안철영, 1938)

나 〈반도의 봄〉(이병일, 1941)의 탑크레딧에는 오늘날 영화에 '○○
○ 감독 작품'이라고 표기되는 것과 유사하게 '○○○ 작품'이라는 표
기가 들어 있다. 그런데 1938년작 〈어화〉의 크레딧이 '감독'으로 표
기되어 있는 반면, 1941년작 〈집없는 천사〉와 〈반도의 봄〉에는 '연
출'이라고 표기되어 있다. '감독님'이라고는 해도 '연출님'이라고는
하지 않듯이, '감독'이 직업명이자 지위를 나타내는 호칭인 데 반해
'연출'은 직역을 의미한다. 배역, 촬영, 각본, 조명, 편집 등 크레딧은
보통 직역을 표기한다. 〈집없는 천사〉와 〈반도의 봄〉에는 직업명이
아닌 직역에 해당하는 크레딧을 쓴 것이다.

이는 '영화인'의 직역이 점차 분명해지고 전문화되고 있음을 반
영하는데, 여기에는 몇 개의 계기가 있었다고 생각된다. 첫째, 1920
년대 후반에서 1930년대 초반에 이르는 시기에 영화인을 양성하
는 직업교육이 시작됨에 따라 '영화인'의 직역이 분화되고 전문화
되기 시작했다는 것을 들 수 있다. 최초의 연예 교육단체는 1922년
설립된 '예술학원'이었으나, 이는 영화 교육 기관은 아니었다. 1924
년 설립된 '조선배우학교' 역시 연극과 영화를 위한 배우 양성 기관
일 뿐, 영화 제작 전반에 걸친 교육과정은 없었다. 그러다가 1927년
'조선영화예술협회'가 창립되는데 이는 영화를 전문으로 하는데다
가 연구단체 및 교육단체, 그리고 제작사를 겸하는 새로운 것이었
다. 이후 '무대예술연구회', '조선문예영화협회'가 출범하여 신인 양
성과 영화 제작을 동시에 행했다. 이들 단체는 연구생을 모집하여
일정 기간 훈련을 거친 후 데뷔를 시키는 체제를 갖고 있었는데, 이
는 오늘날의 연예기획사와 매우 흡사한 것이었다. 이곳을 통해 많
은 배우와 감독이 배출되었다. 곧 초창기에 연극인이 주도하여 영

화를 만든 것과 달리, 이들 단체에서 배출한 영화인들은 처음부터 영화에 뜻을 두거나 영화 교육을 받은 전문 인력들이었다.

둘째, 전문 영화잡지의 발간으로 '영화인'의 직역에 대한 대중의 이해가 높아졌다는 점을 들 수 있다. 조선 최초의 영화잡지는 1919년 동경에서 발행된 『녹성』이었지만, 본격적인 영화잡지의 발행은 1928년 『문예영화』가 그 시작이었다. 이후 영화잡지는 1930년 『대중영화』, 1931년 『영화시대』, 1932년 『신흥예술』, 1936년 『영화조선』과 『조선영화』, 1937년 『영화보』, 1939년 『영화연극』 등으로 이어졌다. 1932년 창간된 『연극운동』에도 영화와 영화인 관련 기사가 많이 등장했다. 비록 창간호만 발간되고 만 것이 많았지만, 1920년대 잡지 발행의 유행에 영화잡지도 한몫을 차지하게 된 것이다. 이들 영화잡지에서는 '영화계'의 인물들에 대한 소개와 '영화인'의 직역에 대한 자세한 설명이 들어 있었다. 배우에 대한 소개는 물론이고 (촬영)감독과 촬영기사가 하는 일은 구체적으로 무엇이며 어떤 자격과 절차를 거쳐 감독이나 촬영기사가 되는 것인지 등등이 그것이다. 감독을 포함한 여러 직종들에 대한 이해가 높아짐에 따라 영화의 제작 과정이나 영화인의 전문성에 대한 이해도 높아졌던 것이다.

셋째, 1930년대 초중반 무렵 일본 유학을 다녀온 신세대 감독들이 등장하여 보다 전문화된 직역이 구분되기 시작했다는 점을 들수 있다. 그 이전 세대 감독들도 대부분 일본 유학생 출신이었으나그들은 처음부터 영화에 뜻을 두고 유학을 선택한 것이 아니었다. 일본 유학 시절 연극단체를 조직하거나 가입하여 연극을 공부하다가 영화 쪽으로 넘어온 경우도 있었고, 다른 전공으로 유학을 다녀

왔으나 조선에 돌아온 후 영화를 하게 된 경우도 있었다. 또한 이미 영화일을 하다가 좀 더 체계적으로 영화를 배우기 위해 일본으로 건너간 경우도 있었다. 이들은 연극이나 영화에 대한 총체적 관심이나 민족운동, 예술운동의 일환으로 영화에 관심을 갖게 된 것으로, 세 경우 모두 처음부터 영화에 뜻을 품고 유학하고 돌아와 비로소 영화인이 된 것은 아니었다. 그런데 1930년대 초중반, 학교 졸업 후 영화에 뜻을 두고 일본으로 건너가 수년간 도제식 교육을 받고 돌아온 신진 감독들은 이전 시대 영화인들과는 달리 처음부터 구체적 직업으로서 영화를 택한 인물들이었다. 이규환, 방한준, 박기채, 이병일, 신경균 등이 그들이다. 이들은 도쿄와 교토의 영화제작사 및 촬영소에서 수년간 수련 생활을 하다가 조감독이 된 후에는 감독 밑에서 또 수년간 연출 수업을 받았다. 이 중에서 박기채는 일본에서 이미 감독으로 데뷔한 후에 조선에 돌아왔기 때문에 유학 시절부터 조선 언론의 비상한 관심과 주목을 받았다. 감독뿐만 아니라 촬영기사 양세웅, 조명기사 김성춘, 배우 김일해 등도 비슷한 시기 일본 유학을 다녀왔다. 이들은 일본에서 배워온 도제식 영화교육을 조선에 뿌리내리게 했다. 이전에 조선에서 영화 제작 현장은 한 사람이 여러 분야에 걸쳐 일을 하는 경우가 많아 전문성을 담보할 수가 없었다. 연구생 제도 하에서는 영화 전반의 것을 배우는 방식이었기 때문에 전문 교육이 이루어지기 어려웠던 것이다. 그러나 스승 아래서 수년간 일을 도우며 배우는 도제 시스템은 직역별 전문성과 직업정신을 심화시키는 동시에 그만큼 직역 간의 장벽을 높였다. 역설적이게도 전근대적인 도제식 교육이 대표적인 근대 예술인 영화 분야에서 전문화와 분화를 촉진시켰던 것이다.

넷째, 1940년 일제는 이른바 '영화신체제'라는 이름으로 조선영화령을 공포하고 조선영화인협회를 발족시켰으며 영화인에 대한 기능심사위원회를 설치하여 영화인의 직역을 확실하게 구분하였다. 이에 따라 크레딧도 이전 시기보다 정밀하게 표기되었다. 이 시기에 감독은 '연출'로 표기되었으며, 조감독은 '조연출'이 아닌 '조감독'으로 표기되었다. '영화신체제' 아래서 기존 영화사의 등록은 취소되었고 조선영화제작주식회사가 설립되어 영화를 국유화하고 군국주의 선전영화를 만들도록 강제하였다. 1930년대에 일본 유학을 하고 돌아온 신세대 감독들 중 이규환을 제외한 나머지 감독들과 스태프들이 모두 조선영화인협회와 조선영화제작주식회사에 가입하여 친일영화를 만들게 된다는 공통점이 있다. 이것은 무성영화보다 세 배나 제작비가 많이 드는 발성영화의 시대를 맞아 조선영화계의 오랜 숙원이었던 영화기업화를 이룬다는 명분에다, 과거처럼 여러 일이 가능한 멀티플레이어가 아니라 한 가지 '직업'으로서 영화를 선택한 이들의 생계를 위한 현실적 타협책을 더한 결과였다. '영화인'의 전문화가 진행될수록 지난날의 지식인형 '영화인'에서 기능적 '영화인'으로 변모되어 간 것이 이들을 친일의 길로 가게 했던 중대한 배경이 되었다. 크레딧에서 '감독'이 '연출'로 표기된 것은 감독의 직역을 보다 확실하게 표시하기 위함이고 이것은 감독이 조금 더 직능적이 되었다는 것을 의미하기도 했다.

3. 해방 후 남한에서의 '감독'의 역할과 위상의 변화

해방 후에는 일제하에서 혼용되거나 혼동이 있었던 영화인의 직업 분류가 정리된다. 1946년 속간된 『영화시대』에는 종래 감독을 지칭하던 '촬영감독'이라는 명칭이 정확히 '영화감독'으로 표기되어 있으며, 프로듀서는 '총지휘'에서 '영화제작자'로, 촬영은 '카메라맨', 조명은 '라이트맨', 녹음은 '녹음기사'로 표기되었다. 해방 후 처음으로 제작된 극영화인 〈자유만세〉(최인규, 1946)의 크레딧에도 '연출' 대신 '감독'이라고 표기되어 있다. 이후부터 남한에서는 줄곧 크레딧에 '감독'이라고 표기된다. 일제 말에 '연출'이었던 표기가 왜 해방 직후에 바로 '감독'이 되었던 것일까? 그 정확한 이유를 설명해 주는 자료는 없지만, 여기에는 일제 말 '영화신체제' 속에서 감독의 권한이 약화되었던 것에 대한 반작용이 아니었을까 추측된다.

1910년대부터 이미 스튜디오 시스템을 확립한 일본의 영화법(1939)은 나치의 영화법을 본뜬 것으로서, 이로 인해 일본 영화는 전시 국가의 지배하에 놓이게 된다. 이러한 상황에서 감독의 자율성이란 매우 제한적일 수밖에 없으며, 식민지 조선의 경우엔 더 말할 나위도 없었을 것이다. 1942년부터 영화에서 조선어 대사가 금지된다든지 전쟁 선전과 동원에 필요한 영화들만 만들 수 있었던 상황은 조선의 영화인들이 아무리 협력한다고 해도 그리 견디기 쉬운 상황은 아니었을 것이다. 영화인의 자율성이나 예술성보다 전쟁 선전이 더 앞서는 군국주의 일제를 벗어나 해방을 맞았을 때 영화인들은 복잡한 감정을 느꼈을 것이다. 한편으로는 민족의 해방에 대한 기쁨도 있었을 것이지만, 다른 한편으로는 그나마 국가의 통

제 아래 가능했던 영화 제작이 이제 더 이상 불가능할지도 모른다는 불안함, 그간의 친일 행적에 대한 반성과 대중의 비난에 대한 두려움 등등이 뒤섞인 상태였을 것임은 쉽게 짐작이 가능하다. 해방이 되자 영화계는 당장 물자 부족, 인력 부족 등으로 제작되는 영화 편수가 급격히 줄어든다. 그러나 몇 편 안 되는 영화에서 크레딧을 표기할 때 영화인들은 더 이상 일제의 통제에 규정받지 않아도 된다는 해방감을 만끽하며 원래의 표기인 '감독'으로 돌아간 것이 아닌가 한다.

1954년 국산영화 입장세에 대한 면세조치와 1955년 〈춘향전〉의 흥행 등에 힘입어 1950년대 후반의 한국영화는 급속하게 제작 편수와 관객수가 늘어나며 1960년대 한국영화는 제1의 전성기를 맞는다. 1962년 영화법이 공포되고 이후 네 번에 걸쳐 개정이 있었는데, 이는 한국영화 육성과 기업화를 꾀하는 것을 목적으로 했지만 실제로는 여러 제약과 규제가 많았다. '35밀리 이상 촬영기, 조명기, 녹음기, 200평 이상의 스튜디오, 전속 감독과 전속 배우 및 기술자'를 구비해야 영화업자로 등록할 수 있었고 연간 15편 이상을 제작하지 못할 경우 등록을 취소당할 수 있었다. 이러한 엄격한 요건 때문에 영세한 제작사는 등록된 거대 제작사의 이름을 빌려 영화를 제작해야 했고 등록된 제작사도 제작 편수를 확보하기 위해 기꺼이 군소 제작사에 이름을 빌려주었다. 이러한 대명제작은 법의 틈새를 이용한 큰 제작사와 작은 제작사 사이의 윈윈전략이었다. 그러나 1960년대에 한 해 제작 편수가 100편을 훌쩍 넘겨 200편을 넘어섰다는 것은 영화를 질적으로 떨어뜨리는 요인이 되었다. 이러한 상황에서도 1950~60년대에 걸쳐 '작가'라 부를 수 있는 감독들

이 나타났다. 자기만의 스타일을 구축했던 김기영, 김기덕, 유현목, 이만희, 김수영 등과 이형표, 한형모, 신상옥 등 장르영화 감독들은 흥행성과 작품성 면에서 뛰어난 영화들을 만들어냈다. 할리우드 장르영화와 유럽의 모더니즘 영화들이 한국영화 감독의 연출 스타일에 큰 영향을 주었다. 국가가 반공영화를 장려하고 반공영화상을 신설하여 외국영화 수입권을 부상으로 수여하자 반공영화도 활발하게 만들어졌지만 이들 작가적 성향의 감독들이 만든 반공영화는 반전(反戰)과 인권에 관해서도 관심을 기울이는 등 무조건적인 반북주의적 영화와는 결이 다른 것이었다. 1960년대 말부터 TV가 급속도로 보급되면서 TV시대가 개막되었다. 이후 1980년대까지 지나친 국가의 검열과 간섭에다 TV와의 경쟁까지 더해져 영화산업은 급속도로 얼어붙었다. 그러나 몇몇 뛰어난 감독들은 여전히 문제작을 만들어냈다. 1970년대의 하길종, 김호선, 이장호 등과, 1980년대와 1990년대 중반까지 이른바 코리안 뉴웨이브(Korean New Wave)를 이끌었던 배창호, 임권택, 이명세 등 다양한 개성을 가진 감독들이 나타났다.

우리나라에서 영화인 교육이 제도화된 것은 1953년 서라벌예술대학의 설립부터이며, 이후 여러 종합대학에 연극영화학과가 생기면서 본격화되었다. 그러나 1930년대 이후 영화계에 후속세대를 양성하는 방법으로 자리 잡은 도제식 교육은 최근까지도 계속되어오고 있으며, "누구누구 감독은 누구누구 감독의 새끼"라는 식의 말들이 영화계에 오가게 된 배경이 된다. 예컨대 최인규-신상옥-이장호-배창호-이명세로 이어지는 라인은 한국영화계의 전통과 맥락이 이어지고 있는 모습을 보여준다. 유명 감독의 조감독 출신들이

여전히 영화계에서 중요한 역할을 차지하면서 감독이 되기 위해서는 유명 감독의 연출부에 들어가 수년간 수련을 거치는 것이 필수적인 것으로 인식되었다. 1984년 영화진흥공사 산하에 한국영화아카데미가 설립되고, 1990년에 국립예술학교 설립계획에 따라 1993년에는 한국예술종합학교가 개교하면서 본격적인 영화감독 양성 프로그램이 시작되었다. 이들이 졸업하면서 영화계에는 과거의 도제식과는 다른 경로로 영화감독이 되는 경우가 많아졌다. 가장 많은 경우는 시나리오작가 출신으로서, 일제시기 많은 감독들이 배우 출신이거나 배우와 겸직을 했던 것과는 대조적으로 배우 겸직 감독은 거의 나오지 않았으며, 오리지널 시나리오를 쓰지 못하면 감독 데뷔가 어려운 분위기 때문에 감독이 되고자 하는 사람은 으레 시나리오작가를 먼저 거치곤 했다.

감독이 각본까지 겸하는 상황에서 한국영화계는 감독에 대한 의존도가 매우 높은 구조를 띨 수밖에 없었다. 영화 한 편이 흥행에 실패하면 다음 영화를 다시는 만들지 못할 정도로 타격을 입는 영세한 영화계에서 흥행이 어느 정도 보장된 감독에게 일거리가 몰렸던 것이다. 이러한 상황에서 감독의 역할과 비중은 절대적이었다. 감독은 영화를 기획하고 시나리오도 직접 집필하며, 심지어 스토리보드를 직접 그리는 경우도 있었다. 현장에서 감독은 영화에 관한 거의 모든 권한을 갖고 있었다. 특히 스튜디오가 감독을 언제든지 고용하고 해고할 수 있는 할리우드와 달리 영화의 최종 모습을 결정할 수 있는 편집권이 감독에게 있다는 것은 한국의 영화감독들에게는 큰 권한이자 일종의 권력으로 작용하기도 했다. 국가의 검열이라는 규제가 있긴 했지만 영화 현장에서 자본에 대한 연출의 자율성이

컸기 때문에 한국영화는 유럽영화와 할리우드영화의 장점을 결합한 독특한 성격을 갖고 있다는 평가를 받기도 했다. 감독들에게 자신의 오리지널 시나리오로 연출을 하는 것, 곧 탑크레딧에 '각본 감독 ○○○'이라고 찍히는 것, 혹은 '○○○ 감독 작품'이라고 적히는 것은 큰 영광으로 간주되었다. 이는 감독 자신이 기능적인 '연출가'를 넘어서 이른바 '작가'의 반열에 올라섰다고 느끼게 하였다.

그런데 1992년 〈결혼이야기〉(김의석)를 필두로 한 이른바 기획 영화의 붐은 이러한 감독의 위상과 역할에 큰 변화를 야기하였다. 프로듀서 시대가 개막된 것이다. 1980년대 반독재 민주화 운동의 흐름 속에서도 독일 문화원, 불란서 문화원 등으로 유럽의 예술영화를 보러 다니며 영화에 대한 꿈을 키웠던 시네필들, 이른바 '문화원 세대'라 불리는 대학생들은 1980년대 말 영화운동을 하며 영화에 입문하거나 1990년대 대거 영화 현장에 들어왔다. 이들 중에서 과거 영화에 자본을 끌어들이는 '제작자'나 단순히 현장의 잡무를 총괄하는 것으로 인식되었던 '총지휘', '제작 주임', '주무' 등이 '프로듀서'로 표기되었다. 이는 과거의 주먹구구식 영화 제작 현장의 관행에서 벗어나 보다 체계적이고 조직적인 할리우드의 스튜디오 시스템을 지향하는 젊은 영화인들이 앞으로의 한국영화가 나아가야 할 방향을 제시하면서 천명한 의지의 표명이기도 했다. 프로듀서 시대의 개막은 역량 있고 패기 있는 젊은이들을 충무로로 불러들이면서 한국영화는 제2의 전성기를 맞이하기 시작했다. 프로듀서가 자신의 기획을 가지고 이에 맞는 작가와 감독을 고용하여 영화를 제작하기 때문에 종래 감독과 프로듀서의 관계가 역전되는 현상이 빚어졌다. 하지만 이는 각본과 연출의 전문화를 촉진시켜 영

화의 질적 고양에 이바지하기도 했다. 이 시기 삼성과 대우 등 대기업들이 비디오 사업과 영화 투자에 뛰어듦에 따라 자본이 영화계에 몰리면서 충무로에 재능과 높은 학력을 갖춘 새로운 인재들이 수혈되었다. 그러나 아직은 새로운 방식과 과거의 방식이 혼용되어 있는 과도기였고, 감독들은 여전히 현장에서 막강한 힘을 가지고 있었다.

1999년 〈쉬리〉(강제규)의 흥행이 할리우드 대자본으로 만들어진 〈타이타닉〉(제임스 카메론, 1998)을 능가하자 한국영화계는 급격히 산업화의 길로 접어들었다. 영화전문 벤처회사가 만들어지고 영화 펀드가 조성되었다. 김대중 정부의 정보화 정책에 따른 초고속 통신망의 전국적 확충으로 비대해진 통신자본이 극장과 계약하여 입장료를 할인해 줌으로써 영화관객이 급속도로 늘어나 2000년대 중반 영화 관객은 연간 1억 명을 돌파하였다. 멀티플렉스가 일반화되고 영화 통합전산망이 확보되면서 영화의 관객수라든가 정산이 보다 투명해졌으며, 극장을 가진 대기업이 투자배급사를 운영하면서 영화 제작 과정 전반이 체계화, 조직화되었다. 1990년대 중반에서 2000년대 중반까지 강우석, 강제규, 박찬욱, 봉준호, 이준익 등 신진 내지 중견 감독들이 선전하면서 한국영화가 예술적 성취와 함께 천만 관객을 돌파하는 기염을 토했는데, 이 시기가 바로 한국영화의 제2전성기이다. 이 시기까지 감독은 영화의 총지휘자로서의 위상을 가지고 있었다. 영화 현장이 감독의 기분과 컨디션에 따라 좌지우지된다든가 편집 단계에서 이야기의 방향이 애초 계획과는 완전히 달라진다든가 하는 일이 아직은 가능한 시기였다.

그러나 2007년부터 영화계에 닥친 위기는 감독과 제작자의 위

상에 변화를 예고했다. 한국영화의 수익률이 낮아지자 그동안 투자와 배급자로만 머물며 제작사와 감독들에게 자율권을 주었던 대기업들이 직접 영화 현장에 간여하기 시작했다. 대기업은 영화 현장에 자신들이 직접 고용한 PM(프로덕션 매니저)을 파견하여 프로듀서와 별도로 보고 및 감시를 하게 했고 제작 합리화라는 이름으로 제작비를 줄이고 편집에까지 관여하였다. 급기야 산하에 프로덕션을 만들어 영화 기획과 제작을 직접 관장하여 투자부터 기획, 제작, 배급, 상영에 이르기까지 대기업 천하가 이루어졌다. 이러한 과정에서 2012년 영화계의 한 유명 감독이 투자배급사인 CJ로부터 해고당하는 일이 일어났다. 찬반 양론이 있었지만 대세는 대기업의 편이었다. 그러는 동안 영화 기술은 눈부시게 발전하여 디지털 촬영과 상영이 보편화되었다. 영화 기술의 발전은 영화 직역의 전문화와 세분화를 가져와 한 영화에 동원되는 스태프의 수가 크게 늘었으며, 이에 따라 한국영화도 할리우드 영화처럼 긴 엔딩 크레딧을 가지게 되었다. 해외 유명 영화제에서 상을 받거나 흥행성을 인정받은 몇몇 감독들은 여전히 과거와 같은 지위를 누리고 있지만, 사실 많은 감독들이 더 이상 과거와 같은 절대적 권한을 갖고 있지 않다고 보아야 한다. 감독은 이제 각본부터 편집까지 영화 내적인 모든 것을 책임지는 예술가=작가라기보다는 연출을 담당하는 한 기능인으로서의 성격을 더 많이 갖게 되었다고도 보인다. 이러한 대기업 중심의 영화 산업 시스템은 유럽 예술영화와 할리우드 영화의 장점을 결합시켰다는 평가를 받아왔던 종래의 한국영화를 규모의 경제에 경도된 할리우드식에 보다 가깝게 하는 요인이 되고 있다.

4. 해방 후 북한에서의 '감독'의 역할과 위상

할리우드식 영화산업을 지향하는 남한의 영화계에서 감독은 영화를 총지휘하는 직책으로, 영화의 컨셉과 방향, 그리고 색깔에 이르기까지 영화 내적인 거의 모든 것을 결정하는 책임과 권한을 가지고 있다면, 북한에서 이러한 권한은 엄밀히 말하면 당에 있다고 보아도 과언이 아니다. 남한과 북한에서 '감독' 개념의 분단은 양 국가의 설립 직후부터 일어났다. 해방 전에 쓰던 '연출'이라는 크레딧을 남한에서는 '감독'이라고 표기하는 것과 달리 북한에서는 계속 '연출'이라고 쓰고 있으며, 감독을 지칭할 때도 '연출가'라는 호칭을 쓴다. 북한에서는 극영화를 '예술영화'라고 부르는데 북한의 예술영화는 처음부터 국가가 주도하여 국가의 이데올로기적인 영향 하에 만들어졌다. 그것은 북한에서는 애초에 영화가 사회주의 선전 선동의 주요 도구로 자리매김되었기 때문에 모든 이데올로기적 선전 선동이 그렇듯이 영화 역시 당과 국가 차원에서 결정되어 영화인들에게 하달되는 형식으로 이루어진다. 이러한 체제에서 감독의 역할은 제한적일 수밖에 없으나 북한영화의 역사 속에서 시기에 따라 그 권한과 위상에 정도의 차이가 있다고 할 수 있다.

북한은 소군정 시기부터 일제의 잔재를 일소하고 봉건주의와 자본주의의 잔재를 청산하기 위해 세계의 민주주의 문화를 받아들이고자 했으며, 조쏘문화협회를 통해 민주주의 문화의 모범으로서 소련문화를 받아들였다. 영화 역시 이러한 기조 위에 사회주의적이고 민주주의적인 새로운 민족영화를 제작하기 위해 1947년에 국립영화촬영소를, 1948년엔 북조선인민위원회 문화선전국 극장관리처

안에 '시나리오창작위원회'를 설립하였다. 그 결과 1949년에는 북한 최초의 극영화 〈내고향〉(강흥식)이, 1950년 초에는 〈용광로〉(민정식)가 제작되었다. 북한의 초기 영화사의 기념비적 작품인 이 두 영화는 앞으로 전개될 북한영화의 지향을 한 몸에 보여주는 것이었다. 이 영화들에는 월북한 영화인들이 대거 참여했는데, 〈내고향〉의 감독인 강흥식을 비롯하여 두 영화 모두에 출연하는 문예봉과 박학 등이 모두 월북영화인이다. 특히 강흥식과 문예봉은 일제하 영화신체제 아래서 친일영화를 연출하거나 출연한 경력이 있었지만, 선전도구로서의 영화의 중요성을 높이 샀던 북한에서 특별한 처벌을 받지 않고 북한 영화의 중요한 축을 차지하는 인력이 되었다. 이후 국립영화촬영소는 1957년에 기록영화촬영소가 분리되면서 조선예술영화촬영소가 되었다. 1959년에는 조선인민군2.8예술영화촬영소가 발족되었으며 1970년에는 조선2.8예술영화촬영소가 되고, 1996년에 조선인민군4.25예술영화촬영소로 개칭되었다. 집체창작이 주를 이루었던 1970년대 이전 영화에는 크레딧이 없는 경우도 있는데, 정치적 문제로 나중에 삭제되기도 한 것으로 보인다.

북한은 전쟁과 전후 복구 시기를 거치면서 사회주의 문예 문화를 건설하기 위한 단계를 설정하였다. 일제시기를 비판적 사실주의 단계라고 보고 이를 대표하는 영화로 〈아리랑〉(나운규, 1926)을 꼽았다. 〈아리랑〉은 민족영화예술의 전범이며 나운규는 비판적 사실주의 영화의 경지를 개척한 민족영화의 선구자라는 것이다. 비판적 사실주의는 현실 그대로를 모사하는 자연주의와 달리 현실의 모순을 예리하게 집어내어 비판하는 것이 핵심이다. 비판적 리얼리즘 영화에서 감독의 책무는 현실의 모순과 부조리를 드러낼 수 있는

연출을 하는 것인데 이때 연출보다 우선적인 것이 바로 시나리오=영화문학이다. 남한에서 시나리오는 독립된 분야로 인정받지 못하고 연출의 하위 개념으로 여겨지며, 따라서 시나리오작가도 감독에게 종속된 존재로 여겨지는 것이 보통이다. 하지만 북한에서 영화문학은 독립된 문학의 한 형태로 인정받으며 영화문학의 작가는 독자적인 창작자로서의 지위를 부여받는다. 영화가 기본적으로 영화문학에 기초하여 창작되고 이를 배우가 연기함으로써 완성되는 것으로 보는 것이다. 연출이 영화문학의 하위 개념이기 때문에 연출가의 역할은 남한에 비해 훨씬 축소된다.

북한이 이처럼 〈아리랑〉과 나운규를 민족영화의 정전이자 개척자로서 높이 평가하는 것은 북한이 카프(KAPF, 조선프롤레타리아예술동맹)에 대해 가지는 입장과 관련이 있다. 1950년대 중반까지 북한은 카프영화를 비판적 사실주의 영화 다음 단계에 오는 영화로 평가하였으나 1950년대 후반 북한의 종파투쟁 과정에서 카프영화인을 비롯한 남한 출신, 카프 출신의 문화예술인들이 숙청되었다. 이후 북한의 문화예술 전통은 김일성의 항일무장투쟁 전통으로 일원화되었다. 따라서 일제시기 카프의 활동은 평가절하되고 한때 카프와 대립했던 나운규를 카프 대신 전통의 맨 앞줄에 세워 더욱더 높이 평가했다. 〈아리랑〉의 성공 이후 나운규와 카프는 서로 지지해주는 관계였지만, 카프는 〈아리랑 3편〉을 신랄하게 비판했고 이 때문에 나운규는 카프의 반대편에서 서게 되었던 것이다. 따라서 북한이 카프를 숙청하면서 나운규를 높이 평가하는 것은 이러한 정치적 고려도 한몫 작용한 것이라 볼 수 있다. 따라서 나운규에 대한 평가도 〈아리랑〉의 연출가로서의 평가라기보다는 〈아리랑〉의 영화

문학 창작자로서의 평가라고 할 수 있다.

　이처럼 영화문학의 중요성이 강조됨에 따라 영화문학 작가들의 위치와 역할이 부상했고, 감독=연출가의 위상과 역할은 줄어들게 되었다. 1967년 이전까지 북한에서는 비판적 사실주의 영화의 다음 단계인 사회주의적 사실주의 영화를 지향하였다. 이 시기 천리마영웅의 이야기는 사회주의적 전망을 가진 희망찬 인물들이 주를 이루었다. 이 시기 북한에서는 갑산파의 숙청으로 권력투쟁이 마무리되고 소련과 중국 어디와도 같지 않은 독자적 노선이 천명되면서 대내외적으로 김일성 유일체제가 확고해지게 되었다. 1967년 주체주의의 확립은 영화 분야에서도 주체사실주의 영화를 목표로 삼도록 했다. 이에 따라 1973년 발간된 김정일의 『영화예술론』에는 주체사실주의 영화의 창작 원칙이나 지향해야 할 점들이 제시되었다.

　이 중 가장 중요한 것은 종자론과 전형론, 그리고 속도전이었다. 북한에서 영화의 제작 과정은 그 자체가 하나의 혁명 과정이자 투쟁 과정으로 인식되며, 종자론, 전형론, 속도전 등의 개념도 단지 문예이론으로서가 아니라 사회주의 건설의 강력한 무기로서 제시된 것이다. 종자론의 '종자(seed)'란 "소재와 주제, 사상을 유기적으로 아우르는 것"인데 자본주의 문화산업의 용어로는 컨셉(concept)과 메시지(message) 정도에 해당한다. 종자를 설정하는 것은 작품의 첫 단계이며 이는 당의 메시지를 영화화하기 위해 영화문학 작가가 설정하는 것이다. 영화 창작의 가장 중요한 요소인 '종자'를 담당하는 것은 연출가가 아니라 바로 영화문학 작가이다. 따라서 연출가는 설정된 '종자'를 어떻게 구현할 것인가에만 집중하면 되는 것이다. 또한 '전형'은 인물 형상화의 가장 핵심적인 사안으로서 "종자

를 구현하는 데서 가장 중요한 것은 기본 인물인 주인공의 성격을 잘 그리는 것"이라는 말에서 알 수 있듯이 종자를 구현하는 것은 전형적인 인물이다. 인물의 형상화는 기본적으로 영화문학에서 일차로 이루어지고 다음으로는 배우가 이를 표현하는 단계에서 이차로 이루어진다고 할 수 있다. 물론 연기를 지도하고 이끌어내는 것은 연출의 몫이긴 하지만 그보다 영화문학과 배우가 더 중요한 관건이 된다. 여기서도 연출가의 역할은 상대적으로 비중이 크지 않다. 속도전은 연출가와 가장 관련이 깊은 창작 원칙이다. "당의 사상사업의 요구를 제때에 정확히 관철해 나가는 혁명적인 창작 원칙"이라는 속도전은 단시간에 창작인의 열의를 최대한으로 동원함으로써 양적, 질적으로 높은 성과를 내는 것이다. '최소한의 비용으로 최대의 효과를 올리는' 자본주의적 효율성 개념과 달리 속도전은 단시간에 '최대한의 투입으로 최대의 효과를 올리는 것'이라고 할 수 있다. 따라서 영화의 전체 스태프와 배우들이 짧은 시간에 온 열정을 투여해서 최대의 효과를 끌어올리도록 현장을 이끄는 역할을 하는 연출가는 속도전과 가장 밀접한 관련이 있다고 할 수 있다.

　1980년대 초반은 북한영화의 황금기라고 할 수 있다. 내용적으로는 숨어 있는 영웅들을 찾아 형상화하는 데 주력했던 시기이며, 형식적으로는 고정창작단의 집체창작이 창작의 원칙으로 제시된 시기였다. 창작단이란 영화제작의 조직화, 체계화를 위한 북한식 제작시스템으로, 자본주의 국가에서의 프로듀서나 제작사의 역할을 한다. 일반적으로는 영화문학이 완성되면 연출, 촬영, 배우 등을 정하여 창작단을 조직하지만, 이 시기에는 이미 고정된 몇 개의 창작단에서 자기 특성에 맞는 작품들을 개발하여 독립적으로 작품

을 제작하였다. 고정창작단은 1993년 '자기 본위'의 사업방식으로 비판받으며 해체되기 전까지 북한영화 제작의 근간을 이루었다. 국가의 전폭적인 지원과 남한과의 경쟁적 기획으로 1980년대는 북한영화에 규모가 큰 전쟁영화와 같은 대작영화들이 만들어졌고 남한의 TV드라마 시리즈에 상응하는 다부작 예술영화도 본격화되었던 시기이다. 또한 이 시기부터 영화의 크레딧 자막이 엔딩크레딧으로 일관되게 표기되기 시작하였다. 연출가들은 영화문학 작가 출신인 경우도 있었고, 뛰어난 업적을 남긴 예술가에게 주어지는 호칭인 인민배우, 공훈배우 등이 연출가가 되기도 하였다. 이전엔 영화문학 작가에게만 주로 집중되어 있던 관심이 감독에게도 나누어질 수 있는 환경이 조성되었다고 할 수 있다. 이 시기부터 『조선영화』 같은 잡지에는 감독의 연출에 관한 기사들이 심심치 않게 보이기 시작하는 것도 같은 맥락으로 보인다. 곧 연출가의 역할이 작가의 하위에 놓여 있는 구조에서 점차 연출가의 연출 능력과 특성이 부각되면서 그 위상이 점점 높아지고 있는 것이 아닌가 한다.

1990년대 후반부터 2000년대에 예술영화는 '텔레비죤련속극', 혹은 '텔레비죤영화'라는 제목으로 TV에서 많이 방영되었다. '고난의 행군' 시기에는 대작 영화는 거의 만들어지지 않았지만 TV용 영화들이 만들어졌으며, 여기에도 크레딧 표기는 빠짐없이 이루어지고 있다. 북한에서 영화감독을 '연출가'라고 하고 '연출'로 표기하는 것은 일제하의 직능화된 크레딧 표기가 그대로 이어진 측면도 있으며, 남한의 방송 드라마계에서 '연출'이라고 표기했던 것과도 일맥상통한다. 최근 남한의 방송 드라마 업계에서는 과거 '연출'과 '조연출'로 불렀던 것을 '감독', '조감독', '프로듀서' 등으로 세분화하여

부른다. 남북 모두 전문화의 길을 걷고 있는 것으로 보인다. 이처럼 남북에서 '감독'의 역할과 위상의 변화는 영화가 전체 사회, 혹은 산업에서 차지하는 위치와 관련이 깊다.

요컨대, 남한에서 '감독'이란 단순히 연출을 담당하는 직능인이라는 의미를 넘어서서 예술가, 작가의 반열에 올라갈 정도의 절대적 지위를 누린 데 반해, 북한에서는 당의 기본 방침 하에 방향과 '종자'가 정해지고 영화문학 작가가 이야기를 풀어놓으면 연출가는 이를 바탕으로 기능적으로 연출하는 것에 초점이 있었다고 할 수 있다. 남한의 영화산업에서 감독은 투자의 여부를 결정짓는 가장 중요한 요소로 여겨지는 데 반해 북한에서 연출은 당에 의해 언제나 교체, 혹은 경질될 수 있는 비교적 덜 중요한 요소로 여겨진다. 이렇게 보았을 때 영화 제작 초기 멀티 플레이어였던 감독의 역할이 남한 영화계로, 일제 말기 영화인의 직능화와 함께 진행되었던 감독 역할의 축소는 북한 영화계로 이어지고 있다는 점이 주목된다. 하지만 최근 영화산업에 대한 대자본의 규정력이 강해지면서 감독과 제작자를 비롯한 '영화인'들이 자본에 종속되는 현상이 두드러지게 일어나고 있는 남한과, 국가 스튜디오체제 속에서 상대적으로 감독의 연출력이 운위되고 있는 북한은 적어도 감독 역할과 위상 면에서는 그 간극이 줄어들고 있다는 것은 흥미로운 지점이다.

참고문헌

1. 북한
『조선영화』, 『조선예술』, 『로동신문』

2. 남한
『동아일보』, 『조선일보』, 『경향신문』, 『코리아시네마』

『녹성』, 『대중영화』, 『동광』, 『문예영화』, 『삼천리』, 『신흥예술』, 『연극운동』, 『영화시
　　대』, 『춘추』

강성률, 「이규환 감독의 일제강점기 영화에 대한 비판적 고찰-〈임자 없는 나룻배〉와 〈
　　군용열차〉의 기차 이미지를 중심으로」, 『현대영화연구』 9, 2010.

_____, 「일제강점기 조선영화 담론의 선두 주자, 박기채 감독 연구」, 『영화연구』 42,
　　2009.

경지현, 「박기채 영화의 스타일과 존재 의미 – 시나리오 〈무정〉과 영화 〈조선해협〉을
　　대상으로」, 『한국극예술연구』 28, 2008.

권정희, 「근대 연극장의 재편과 흥행 개념 – 연행에서 홍행으로」, 『한국극예술연구』
　　42, 2013.

김남석, 「1930년대 '경성촬영소'의 역사적 변모 과정과 영화 제작 활동 연구」, 『인문과
　　학연구』 33, 2012.

_____, 「한양영화사의 영화 제작과 운영 방식에 관한 연구」, 『인문사회과학연구』 15-
　　2, 2014.

김수남, 「나운규의 민족영화 재고」, 『영화연구』 7, 1990.

_____, 「김유영의 영화예술 세계」, 『청예논총』 15, 1998.

_____, 「활극배우로서 나운규의 민족정신과 영화 속 연인들의 상징에 대한 고찰」, 『영
　　화연구』 30, 2006.

김영찬, 「나운규 〈아리랑〉의 영화적 근대성」, 『한국문학이론과 비평』 10-1, 2006.

서재길, 「나운규의 무성영화와 중간자막의 미학」, 『구보학보』 16, 2017.

서정완 외, 「나운규 영화와 만주-〈사랑을 차저서〉를 중심으로」, 『인문연구』 70, 2014.

안종화, 『한국영화측면비사』, 현대미학사, 1998.

유민영, 『한국근대연극사 신론 상』, 태학사, 2011.

이강언, 「김유영의 삶과 영화 세계」, 『향토문학연구』 13, 2010.

이두현, 『한국신극사연구』, 민속원, 2012.

이정배, 「조선 변사의 연원과 의의」, 『인문과학연구』 21, 2009.

이정하, 「나운규의 영화연출론에 대한 어떤 '경향'적 증언」, 『영화연구』 32, 2007.

이하나, 「일제하 활동사진(영화)대회를 통해 본 식민지 대중의 문화체험과 감성공동체」, 『한국문화』 84, 서울대학교 규장각한국학연구원, 2018.

_____, 「일제시기 조선 '영화계'의 형성과 '영화인'의 탄생」, 『한국사연구』 188, 한국사연구회, 2020.

이효인, 「윤봉춘 일기 연구」, 『영화연구』 55, 한국영화학회, 2013.

_____, 「일제하 카프 영화인의 전향 논리 연구: 서광제, 박완식을 중심으로」, 『영화연구』 45, 2010.

_____, 「찬영회 연구」, 『영화연구』 53, 2012.

_____, 「카프의 김유영과 프로키노 사사겐주(佐々元十) 비교연구」, 『영화연구』 57, 2013.

전우형, 「일제강점기 조선 영화감독의 '전속'제 연구」, 『현대문학의 연구』 39, 2009.

정종화, 「'경성촬영소'의 설립과 前期 제작 활동 연구」, 『영화연구』 79, 2019.

조영규, 『바로잡는 협률사와 원각사』, 민속원, 2008.

조희문, 『나운규』, 한길사, 1997.

최창호, 『한국영화사: 나운규와 수난기 영화』, 일월서각, 2003.

한상언, 『조선영화의 탄생』, 박이정, 2018.

_____, 「최초의 카메라맨 이필우의 초기 활동 연구」, 『영화연구』 66, 2015.

현순영, 「김유영론 1: 영화계 입문에서 구인회 결성 전까지」, 『국어문학』 54, 2013.

_____, 「김유영론 2: 구인회 구상 배경과 결성 의도」, 『한국문학이론과 비평』 18-2, 2014.

_____, 「김유영론 3: 카프 복귀에서 〈수선화〉까지」, 『한민족어문학』 70, 2015.

스미스, 제프리 노엘 편, 『옥스포드 세계영화사』, 이순호 외 역, 열린책들, 2006.

검열

전영선 건국대학교

1. 검열, 참을 수 없는 권력의 유혹

검열은 동서고금을 막론하고 작동하였던 사회적 통제 수단이었다.[1] 진시황의 분서갱유(焚書坑儒)는 문화예술에 대한 검열의 극단적 형태였다. 서양에서도 단테의 『신곡』, 보카치오의 『데카메론』, 코페르니쿠스의 지동설을 담은 『천체의 회전에 관해』 등이 금서의 목록에 올랐다.

금서는 두 가지 기준으로 작동하였다. 하나는 정치였고, 다른 하나는 도덕이었다. 정치세력은 민심을 명분으로 도서(圖書)나 각종 설(說)을 적절하게 활용하였다.[2] 반대로 정통성이나 혹세무민(惑世

.......

1 김상호, 「한국의 도서심의제도에 관한 고찰」, 『서지학연구』 32, 한국서지학회, 2005, p.163.
2 김길연, 「한국 금서의 시대별 양상 연구」, 서경대학교 박사학위논문, 2013, p.1. "'금서'의 사전적 정의는 '출판이나 판매 또는 독서를 법적으로 금지한 책'이라고 되어 있어 '책'만 포함될 것 같으나 그렇지 않다. '글'도 금서의 범위에 포함시켜 다루는 것이 관행이다."

誣民), 국기문란(國紀紊亂), 국가정보 유출 등을 이유로 탄압의 빌미로 삼기도 하였다.

검열의 역사는 길다. 중앙집권의 정치제도가 마련된 이후 삼국시대를 거쳐 고려, 조선 시대에 이르기까지 당대 사회의 가치에 반하는 출판물이나 글을 금기시하였다. 성리학이 절대적 가치 기준이었던 조선시대에는 성리학의 가치에 위배되는 내용을 담은 도서들은 이단(異端)으로 용납되지 않았다. 참서(讖書), 노장(老莊) 관련 서적, 불교서적은 금지되었다. 개화기에는 천주교나 개신교와 관련한 서적도 철저한 배척의 대상이었다.

검열은 언제나 당대 사회의 가치관을 반영하면서, 개념이나 용어, 기준이 달라졌다. 근대적 의미에서 검열이 제도적이고 구체화된 것은 일제강점기였다. 검열이 갖는 사회적 의미와 예술에 대한 적용, 구체적인 기준은 그 사회의 윤리적 기준이자 정치적 행위를 보여주기 때문이다. 남북에서 작동하는 검열은 당대 사회의 정치성과 사회를 보여주는 거울과 같다고 할 수 있다.

일제강점기를 거치면서 남북으로 갈라진 한반도의 지형처럼 검열도 달라졌다. 사회적 통제 수단으로 '검열'이 강하게 작동하였다. 하지만 '검열'이라는 용어보다는 심의, 등급제, 윤리라는 용어가 더 많이 활용되었다. 검열이 주는 부정적 의미 때문이다.[3] 실제 현장에

.......

3 최한준, 「우리나라 영화사전심의제도 변천의 법적 고찰」, 『경영법률』 22(4), 한국경영법률학회, 2012, p.432. "영화의 상영규제와 관련하여 주로 사용되는 '검열'이라는 용어는 이미 가치판단의 결과물로서 부정적인 의미가 들어 있으므로, 넓은 의미의 '사전심의'라는 중립적 용어를 사용하였는데, 영화사전심의는 사전허가, 사전검열, 등급분류제 등의 영화에 대한 내용규제를 총칭하는 개념으로도 의미가 있다."

서는 윤리로 곧잘 호명된다. 출판물에 대한 규제는 한국간행물윤리 위원회를 통해서 이루어진다. 음반이나 영상물, 방송에 대한 규제 역시 윤리위원회라는 이름으로 시작되었다. 1966년에 한국예술문화윤리위원회가 설립되면서 문화예술 작품에 대한 윤리를 명분으로 한 통제가 시작되었다. 한국예술문화윤리위원회는 1976년에 한국공연윤리위원회, 1997년에 한국공연예술진흥협의회, 1999년부터는 영상물등급위원회로 명칭을 바꾸었다. 검열은 통제 일변도로 진행되지 않았다. 검열을 통해서 혜택을 주는 방식으로도 작동하였다. '우수도서', '건전가요' 등으로 지정되면 국가로부터 지원을 받을 수 있었다. 문화산업과 관련해서 사전 심의는 관련 분야의 진흥법에 의거한 경우도 많다. 벌칙과 지원은 문화적 통제를 위한 수단이었다. 검열을 통해 사회적 통제 기제가 어떻게 작용하고 있는지를 알 수 있다.

한반도에서 근대적 의미의 검열체계가 작동하기 시작한 것은 일제강점기였다. 일본은 1904년 光武 8년 2월 6일 선전포고를 하면서 대한제국의 땅에서 '노·일전쟁'을 일으켰고, 전쟁에서 승리하자, 대한제국 정부를 위협하여 그 해 2월 23일 전문 6조로 된 韓日議定書를 강제로 조인하였다.[4]

일본은 제국주의 속성을 드러냈다. '1905년에 10개소의 이사청을 두고, 경무청 내에 경찰국에서 정사(政事) 및 풍속에 관한 출판물 그리고 집회 결사에 관한 사항'을 취급하도록 하였다.[5] 출판물에

........

4 전영표, 『한국출판론: 출판·잡지·교과서·저작권 연구』, 대광문화사, 1987, p.92.
5 김길연, 「한국 금서의 시대별 양상 연구」, p.59.

대한 통제를 경찰에 맡긴 것이다. 이후 신문, 교과서, 출판과 관련한 세칙을 만들어, 법률에 의한 통제를 강화하였다. 1907년 光武 11년 7월 24일에는 이완용 내각을 앞세워 대한제국 법률 제1호로「光武新聞紙法」을 제정하였다. 모든 언론을 통제하에 두었다. 2년 후인 1909년(隆熙 3년) 2월 23일에는 '허가 없는 인쇄·출판에 대해 형벌을 더욱 강화'하는「出版法」을 법률 제6호로 제정하였다.[6]

일제에 대한 저항이 시작되자, 언론과 출판물에 대한 통제 수위를 높여나갔다. 일제는 1910년 11월까지 50여 편의 도서를 금지도서인 '발금도서'로 분류하였다. 이에 따라 역사, 지리, 국어 교과서를 중심으로 130여 권의 교과서에 대한 검인정이 보류되거나 불허되었다. 역사와 관련 있거나 민족정신과 관련된 출판물은 태워 없애거나 출판과 판매를 금지하였다. 의심되는 곳에 대한 강제 수사, 관련 도서를 소지한 자나 열람한 자에 대해서도 처벌하였다. 1918년 말까지 서적 수색, 압수, 소각을 통해 20만 권이 압수되어 불태워졌다.[7]

출판물은 검열의 집중적 대상이었다. 1883년 근대적인 인쇄기가 도입되면서 언론, 출판은 새로운 대중화 시대를 맞이하게 되었다. 신식 인쇄기를 도입하면서『한성순보』를 발간하였고, 1886년에는『한성주보』를 발간하면서, 본격적인 신문시대를 맞이하게 되었다. 당시에도 신문을 본다는 것은 식자층에 제한된 것으로 대중적인 현상은 아니었다.[8] 하지만 인쇄산업이 도입되기 시작하면서 출

........

6 전영표,『한국출판론: 출판·잡지·교과서·저작권 연구』, p.92.
7 김길연,「한국 금서의 시대별 양상 연구」, p.60.
8 전영선,「문학적 전통과 매체변용 연구」,『출판잡지 연구』10(1), 출판문화학회, 2002,

판은 빠른 속도로 대중화되었다. 근대적 인쇄기계의 도입과 함께 양지(洋紙)가 생산되면서, 출판 능력이 급격하게 늘었다. 출판산업이 확대되면서, 민족계몽 운동으로 문맹퇴치 운동이 확산되었다. 이러한 움직임에 대해 일제는 1925년에는 「치안유지법」을 공포하여, 식민지 지배에 저해가 될 만한 출판물에 대해서는 '치안방해'를 빌미로 출판을 금지하였다.

일제강점기에 민족운동에 대한 탄압이 중심이었던 검열은 광복 이후 남북으로 나뉘면서 새로운 양상으로 전개되었다. 광복 이후 38선을 경계로 남과 북에 서로 다른 정권이 세워졌고, 일제강점기로부터 시작된 검열을 새로운 기준과 형식으로 체제에 맞추어 작동하고 있다. 남한에서는 '심의' 등의 용어를 사용하면서 국가로서 문화창작에 개입하기를 꺼리는 형식을 취하였다. 반면 북한에서는 적극적으로 개입하면서, '시대에 맞는 혁명 문학예술' 창작을 명분으로 국가 주도적으로 개입하였다.

2. 남한의 '검열': 금서와 불온서적, 미풍양속과 심의

남한에서의 검열은 크게 언론출판물과 방송영상물에 대한 검열로 나누어진다. 우선적으로 검열이 작동한 것은 언론 출판 분야였다. 미군정을 비판하는 언론에 대한 통제를 작동하였다. 1946년 5월 15일 『대동신문』에 대해 3주간 정간 처분하였고, 5월 18일에는

.......
p.149.

『해방일보』를 정간시켰다. 1946년 5월 19일에는 신문과 정기간행물에 대한 허가제를 하면서, 통제가 강화되었다.[9]

1948년 정부 수립 이후 검열은 사상문제에 집중하였다. '반국가단체 활동 통제'를 명분으로 검열이 작동하였다. 대상은 사회주의 계열의 도서였다. '5·16'으로 박정희 정권이 들어서면서 방송언론에 대한 통제와 함께 출판물에 대한 통제 역시 크게 강화되었다. '불온도서'를 불태우거나 발행금지, 내용 삭제 또는 변경, 유통 및 판매금지, 소지금지, 독서통제 등의 조치가 취해졌다.

1961년에 「출판사 및 인쇄소의 등록에 관한 법률」을 제정하면서, 출판물의 등록과 출판의 자유가 크게 제한되었다.[10] 1970년대 이후 민주화의 영향으로 제3세계에 대한 관심, 자본주의에 대한 비판 풍조가 일어나면서, 통제가 다시 강화되었다. 사회과학 분야의 서적에 대해 '불온서적'이라는 딱지가 붙었다. 제5공화국이 시작되면서 『창작과 비평』, 『문학과지성』, 『씨알의 소리』 등의 진보적 성향의 잡지를 폐간하였다. 헌법에서 보장된 언론, 출판의 자유 조항과의 충돌을 피하여 '경범죄처벌법', '행정절차법' 등을 빌미로 언론출

.......

9 군정이 제정하여 1945년 10월 30일 발령한 법령 제19호 「신문과 기타 출판물의 등기」는 일제가 1907년 7월에 제정한 「광무신문지법(光武新聞紙法)」과 1909년 2월에 제정된 「출판법(出版法)」과 비슷하였다.

10 전영표, 「문화의 21세기 위한 출판법제 연구」, 『출판잡지 연구』 8(1), 출판문화학회, 2000, p.8. "현재 출판사와 인쇄소의 등록에 관한 사항만을 규정하고 있는 전문 8조와 부칙으로 구성되어진 「출판사 및 인쇄소의 등록에 관한 법률」(이하 '출판등록법')은 5.16군사정권에 의해 1961년에 제정, 출판의 등록과 출판의 자유를 규제했던 법이었음을 지적해 둔다. … 특히 이 법은 과거 1909년 2월 23일 일제의 압력에 의해 출판의 검열 수단으로 만들어진 골격을 상당히 지니고 있어, 언론·출판의 자유를 국민의 중요한 기본 권리로 내세우고 있는 오늘의 시점에서는 마땅히 버려야 할 법률이라 보아진다."

판에 대해 통제하였다.

1980년대 들면서 사회과학 서적에 대한 통제는 이념도서라는 명분으로 압수와 출판사 대표에 대한 구속 등으로 이어졌다. 1982년 7월 자율화 정책을 추진하면서 사회과학 서적에 대한 통제를 완화하였다. 지나친 통제가 오히려 사회과학 도서에 관심을 촉발한다고 판단하였다. 이러한 판단 하에 사회주의 관련 출판을 제한적으로 허가하기도 하였다. 하지만 이러한 조치는 오래가지 못하였다. 1986년 5월 1일을 기하여 '이념도서'라는 명분으로 233종을 압수하였다.[11] 이념도서에 대한 압수와 출판사 대표에 대한 구속은 이후로도 계속되었고, 출판사에 대한 세무사찰도 우회적인 탄압 방법으로 이용되었다. 이와 함께 "시판중지, 지형과 책 압수, 원고 압수, 작두절단을 비롯하여 장부 일체를 압수해 조사한 뒤 발행인에게 거액의 벌금과 추징금을 부과하여 출판사의 경영에 막대한 타격을 주"는 방식의 통제가 있었다.[12]

검열은 시기적으로 정부와 밀접하게 연결되어서 기준이 달라졌다. 1987년 6월항쟁과 '6·29선언'에 이어진 민주화의 요구를 수용하면서 1987년 10월 19일에 출판활성화 조치를 발표하였다. 이에 따라서 박정희 정권부터 판매 금지되었던 431종의 도서에 대해 실정법에 저촉되지 않은 범위 안에서 판매금지가 해제되었다. 1988

.......

11 김길연, 「한국 금서의 시대별 양상 연구」, p.132. "1980년 이후, 정권의 서점 탄압도 금서 탄압을 위한 방법이었다. 서점 주인들의 불법 연행과 압수수색, 서적 압수가 1986년 이후 전국 70여 개 서점, 126회나 벌어졌고, 일부는 국가보안법 위반 혐의로 입건되기도 했다. 이때 창작과비평사는 폐간되었고, 1985년에 발행한 부정기간행물 『창작과비평』은 등록 없이 정기간행물을 발행했다는 이유로 출판사 등록도 취소되고 말았다."

12 위의 글, p.132.

년에는 서울올림픽을 앞두고 월북작가에 대한 해금조치가 있었다.[13] 1988년 7·7선언 이후 서점에 138종의 북한 원전이 출판되었고, 북한 전문 출판사와 서점도 등장하였다.

사회과학 서적의 출판에 대해 우려한 당국에서는 1989년부터는 출판물에 대한 통제를 강화하였다. '판매금지 도서목록'을 기준으로 국가보안법을 적용하여, 작품에 대해 문제 삼고 작가를 구속하거나 도서와 출판사에 대한 압수가 대대적으로 이루어졌다. 사회과학 서적에 대한 압수 수색은 문민정부까지로 이어졌다.

출판물에 대한 금지가 다시 사회적으로 논란이 된 것은 2008년이었다. 2008년 6월 22일 국방부는 불온서적의 군대 반입을 차단하는 공문을 발송하였다. "불온서적 무단 반입이 장병의 정신전력의 저해요소가 될 수 있어 수거를 지시하니 적극 시행하라"고 하였다.[14] 금서 목록이 발표되자 해당 출판물에 대한 사회적 관심도가 높아지고 도서 판매가 급증하기도 하였다. 국방부에서는 2011년 새롭게 19권을 추가하면서 '불온서적'이라는 표현 대신에 '장병 정신전력 강화에 부적합한 서적'으로 발표하였다.

.......

13 1988년 3월 31일 정지용, 김기림에 대한 해금 조치에 이어서 7월 29일 120여 명에 대한 해금조치가 발표되었다. 북한 체제에 적극적으로 협조하였다는 이유로 홍명희, 이기영, 백인준, 조령출, 한설야 등 5명을 제외한 전면 해제였다. 5명은 이듬해 해금되었다.

14 '국방부 지정 금서목록', 나무위키, 2019.06.02. 국방부가 지정한 금서 목록은 다음과 같았다. ① 북한찬양 분야 불온서적: 『북한의 미사일전략』, 『북한의 우리식 문화』, 『지상에 숟가락 하나』, 『역사는 한번도 나를 비껴가지 않았다』, 『왜 80이 20에게 지배당하는가?』, 『북한의 경제발전 전략』, 『통일 우리 민족의 마지막 블루오션』, 『벗』, 『미국이 진정으로 원하는 것은』, 『대학시절』, 『핵과 한반도』 ② 반정부·반미 불온서적: 『미군 범죄와 SOFA』, 『소금 꽃나무』, 『꽃속에 피가 흐른다』, 『507년, 정복은 계속된다』, 『우리 역사 이야기』, 『나쁜 사마리아인들』, 『김남주평전』, 『21세기 철학사』, 『대한민국사』, 『우리들의 하나님』 ③ 반자본주의 분야 불온서적: 『세계화의 덫』, 『삼성왕국의 게릴라들』.

국내에서 출판 유통되는 서적과 달리 북한 자료에 대해서는 여전히 검열이 작동한다. 1970년까지 북한 도서는 「국가보안법」에서 규정한 '불온간행물', '불온문서'였다. 대통령령 제15136호 『정보 및 보안업무 기획조정규정』 제4조 제6호 및 제5조에 의거하여 1970년 2월 16일에 「특수자료취급지침」이 마련되었다. 「불온간행물 취급지침」에서는 '북한 및 공산권 자료'는 '불온간행물'로 규정되어서, 업무상 필요한 최소 인원의 열람만 가능하였다.

이후 '특수자료 취급지침'은 여러 차례 개정을 거치면서 '취급인가증 제도 신설'(1977년 12월 30일 개정)을 비롯한 제도 개선을 진행하였다. 관련 자료에 대한 명칭과 의미도 달라졌다. 1970년 불온간행물이었던 자료는 1988년을 계기로 '북한 공산권자료(특수자료)'로 바뀌었다.[15] 1988년 '7·7 특별선언'에 이어 1989년 「남북 교류협력에 관한 지침」이 마련되면서 특수자료에 대한 공개 필요성이 대두되었다. 1989년 5월 22일 국토통일원에 '북한 및 공산권 정보·자료센터'를 개관하였다.[16]

북한 자료를 관리하는 주무 부처는 통일부로, 북한자료센터를 통해서 필요한 자료를 수집, 관리하고 있다. 관리 규정은 남북 대화가 시작된 이후 남북관계 변화에 맞추어 완화되었다. 사회주의 국가인 중국, 러시아와 수교한 이후에는 관련 자료 규정도 바뀌었다.

자료의 개념과 관리에 내용은 2000년 이후 크게 변화되었다. 자료의 개념이 확대되어 일반도서나 잡지류 등을 포함한 문헌자료뿐

.......

15 전영선 외, 『남북한 문화자료의 체계적 관리 연구』, 문화체육관광부, 2012 참고.
16 「북한 및 공산권 정보·자료센터를 찾아서」, 『월간 북한』 1989(7), 북한연구소, 1989, p.121.

만 아니라 '모든 형태의 자료'를 의미하는 것으로 포괄적으로 규정
되었다. 종이 책이나 문건 이외에 다양한 매체가 등장하고, 북한이
위성방송을 시작하였다. 현실적인 통제가 어려워졌다. 이에 영상자
료의 취급과 관리에 관한 사항이 새로이 추가되었다.[17]

북한 자료는 규정에 따라 통일부와 외부 전문가들로 구성된 심
의회의를 통해 내용과 영상 상태 등을 고려하여 공개 여부를 결정
한다. 기타 특수자료로 판단하기 어려운 경우에는 감독 부처를 경
유하여 통일부에 문의하고, 통일부에서는 필요한 경우 국가정보원
과 협의하여 처리하도록 하였다.[18]

1980년대까지 검열이 정치적인 면에 무게를 두었다면 1990년
대 이후에는 사회풍속과 관련한 검열이 논쟁이 되었다. 미풍양속과
관련한 검열은 '퇴폐적 행위로 성적 충동을 자극하거나 반사회적
행위를 묘사하는 것'으로 '범죄행위를 조장할 우려가 있는 내용이
나 사회적으로 부정적인 영향을 미칠 우려가 있는 내용'이 대상이
되었다. 문민정부 이후로는 선정성, 폭력성과 관련한 논쟁이 있었
다.[19] 1992년 10월 29일 마광수의 소설 『즐거운 사라』가 출판되자
.......

17 「특수자료취급지침」에서 "특수자료"는 "간행물, 녹음테이프, 영상물, 전자출판물 등 일체
의 대중전달 매개체로서 관련기관에서 비밀로 분류한 것을 제외한 다음 각 호에 해당하
는 자료를 말한다. 1. 북한 또는 반국가단체에서 제작, 발행된 정치적 · 이념적 자료. 2. 북
한 및 반국가단체와 그 구성원의 활동을 찬양, 선전하는 내용. 3. 공산주의 이념이나 체제
를 찬양, 선전하는 내용. 4. 대한민국의 정통성을 부인하거나 자유민주주의 체제를 부정하
는 내용 등"의 자료로 규정한다.
18 이우영 · 전영선, 「북한자료 공개제도 개선방안 연구」, 『현대북한연구』 12(2), 북한대학원
대학교, 2009.
19 최한준, 「우리나라 영화사전심의제도 변천의 법적 고찰」, p.451. "영화 사전심의의 대상을
크게 두 부류로 나누어 보자면 '정치'적인 문제와 '외설 및 폭력'의 문제가 할 수 있는데,
정치적인 문제에 관한 규제가 완화되면서, 그 다음으로 서서히 '외설 및 폭력'에 관한 규

작가 마광수와 청하출판사 대표 장석주가 음란물 제작 및 판매혐의로 구속되었고, 1997년 5월에는 「내게 거짓말을 해봐」의 작가 장정일이 구속되었다.

미풍양속과 관련한 내용은 '도서 심의'를 통해서 검열이 이루어졌다. 도서 심의를 주관하는 기구는 「출판 및 인쇄진흥법」, 「청소년보호법」 등의 관계 법률의 시행을 위임받은 한국간행물윤리위원회이다.[20]

새로운 미디어가 등장하면서, 검열은 출판물에 한정되지 않았다. 가요와 영상에 대해서도 작동하였다. 대중가요에 대해서는 금지곡이 있었다. 금지곡은 공공장소나 방송에서 부를 수 없도록 규정한 노래이다. 사회적 통념에 비추어 적절하지 않다는 이유나 '표절' 등의 이유, 정치적인 이유로 금지하였다.

대중가요에 대한 통제는 일제강점기인 1920년대부터 시작되었다. 금지곡 1호의 노래는 「아리랑」, 「봉선화」, 「눈물 젖은 두만강」 등이었다. 민족 감정을 고취한다는 이유로 금지되었다. 대한민국 정부 수립 이후에는 일제풍의 가요가 통제의 대상이었다. 1961년 초까지 일본 음반의 유통이 금지되었다. 일본 대중문화에 대한 유

........
제완화가 무임승차하는 경향이 있다고 생각된다. 즉 일제침략기 영화사전심의의 주된 관심은 민족의식과 저항위염이었고, 군부정권기간중의 그것은 반공의식 및 권력에 대한 비판이었던 반면에 최근 주된 관심은 음란표현과 폭력묘사와 관련된 것이 대부분이다."

20 김상호, 「한국의 도서심의제도에 관한 고찰」, p.163. "현행 우리나라의 도서심의제도는 출판 및 인쇄진흥법, 청소년보호법 등의 관계 법률에 근거하여 유지되고 있다. 한국간행물윤리위원회는 그 시행을 법적으로 위임받은 기구이다. 한국아동만화윤리위원회를 통합한 한국도서잡지윤리위원회가 1970년에 발족하였으나 곧 한국도서잡지주간신문윤리위원회로 개편되었고, 1989년에 이르러 지금의 이름을 갖게 되었다."

입이 허용되기 전까지 일본 노래는 공식적으로 유통될 수 없었다. 일본 대중가요와 비슷한 가요나 창법도 금지대상이었다.

1962년 6월에 설립된 한국방송윤리위원회는 대중가요가 방송에 적절한지를 판단하였다. 1965년에 「음반에 관한 법률」이 제정되면서 사전 심의가 법제화되었다. '심의'는 검열의 또 다른 표현이었다. 법률로서 사전 심의가 이루어지면서 공식적인 활동으로서 금지곡이 지정되었다.

1965년에 116곡이 방송 금지되었다. 왜색이나 표절 등의 음악적 이유도 있었지만 가장 중요한 기준의 하나는 정치적인 것이었다. 국가의 존엄과 긍지를 훼손하는 음악, 건전한 사회 분위기 조성을 저해할 음악, 가사 또는 곡의 표절이 기준이었다. 기준의 하나는 작사가나 작곡가의 월북이었다. 1989년 월북작가의 작품이 온전하게 해금되기 이전까지 작사가나 작곡가가 월북했다는 이유로 노래 자체가 금지곡이었다.

1972년 10월 유신헌법이 공포된 이후에는 방송사에서 자체적으로 심의제도를 도입하였다. 신세를 한탄하거나 퇴폐적인 내용을 담은 가요는 금지하였다. 대신 건전한 내용으로 국민들의 사기를 진작하는 노래인 건전가요를 방송하기로 하였다. 금지곡은 국내 음악인에 한정되지 않았다. 밥 딜런, 비틀즈, 퀸 등의 해외 유명 음악인의 작품에 대해서는 금지곡이 발표되었다. 금지곡이 수록된 음반은 수거되었고, 방송도 금지되었다. 1975년에 220여 곡이 금지곡이 되었다. 금지곡은 나중에 해제되기도 하였다. 1987년 8월에는 왜색으로 금지되었던 36곡, 가사가 퇴폐적이고 창법이 저속하다는 이유로 금지되었던 136곡, 표절로 금지되었던 노래 9곡, 시기적으로 적

절하지 않다는 이유로 금지되었던 김민기의 「아침이슬」 5곡 등 186곡이 금지곡에서 풀려났다.[21]

대중문화에서 음악과 함께 검열 대상이었던 분야는 영화였다. 한반도에 영화가 처음 들어온 것은 일제강점기였다. 근대화의 상징으로 영화는 '활동사진'으로 불리면서, 대중의 호기심 속에 폭발적인 인기를 누렸다. 하지만 영화를 제작할 수 있는 여건이 마련되지 않았고, 주로 광고로 활용되었다.

1948년 대한민국 정부가 수립된 이후에도 문화예술과 관련한 검열은 법제화되지 않았다. 영화와 관련한 법령이 제정되지 않은 관계로 정부의 방침, 행정 당국의 지침과 지시령, 내규 등을 기준으로 영화상영을 규제하였다.

영화와 관련한 법령이 만들어진 것은 1962년이었다. 문화예술 분야에 대한 정부의 개입이 구체화되면서 문화예술 관련법이 만들어졌다. 1962년 「영화법」이 만들어지면서 영화상영과 관련한 사전심의가 시작하였다. 1962년에 제정된 「영화법」으로부터 시작하여 「영화진흥법」을 거쳐 현행 「영화 및 비디오물의 진흥에 관한 법률」에 이르고 있다.

1962년에 제정된 「영화법」은 영화상영에 있어서 사전에 문공부 장관의 허가를 받도록 하였다. 심의제도를 위반하는 경우에는 징역형과 벌금을 부가할 수 있도록 하였다. 「영화법」은 1963년 사전심의제도 위반에 대한 법칙을 강화하는 것을 골자로 하는 개정이 있

.......

21 이임하, 「금지 가요」, 『10대와 통하는 문화로 읽는 한국 현대사』(2014), 네이버 지식백과 https://terms.naver.com/entry.nhn?docId=3552727&cid=47322&categoryId=47322 (검색일 2020.12.20.)

었다. 이후 1966년, 1970년, 1973년, 1984년까지 5차례 개정되었다.[22] 영화의 사회적 영향력이 확대되면서 영화를 산업으로 촉진하기 위한 목적으로 1995년 「영화진흥법」이 제정되었다. 「영화진흥법」은 4차례의 개정을 거친 끝에 2006년 「영화 및 비디오물의 진흥에 관한 법률」로 대체되었다.

「영화 및 비디오물의 진흥에 관한 법률」 "영화 및 비디오물의 질적 향상을 도모하고 영상문화 및 영상산업의 진흥을 촉진함으로써 국민의 문화생활 향상과 민족문화의 창달에 이바지함을 목적으로 한다."[23] 이 법에 따르면 "영화의 내용 및 영상 등의 표현 정도"에 따라서 관람 등급이 결정된다. 영화 등급의 기준은 선정성, 폭력성, 사회적 행위 등이다. 등급은 '전체관람가', '12세 이상 관람가', '15세 이상 관람가', '청소년 관람불가', '제한상영가' 5가지로 분류한다.[24] 이와 관련하여 과도한 표현으로 인간의 보편적 존엄, 사회적 가치, 선량한 풍속 또는 국민정서를 해할 우려가 있는 경우에는 제한상영으로 분류한다. '제한상영가 영화에 대해서는 광고 또는 선전이 제한상영관 안에서만 가능하고 밖에서 보이도록 해서는 안된다'고 규정하였다.

........

22 최한준, 「우리나라 영화사전심의제도 변천의 법적 고찰」, pp.433~437.
23 「영화 및 비디오물의 진흥에 관한 법률」 제1조(목적), 2016년 2월 3일 개정.
24 연령에 따른 자세한 규정은 「영화 및 비디오물의 진흥에 관한 법률」 제29조(상영등급분류) 참고.

3. 북한의 '검열': 정치교양 사업을 위한 필수 과정

북한에서 검열은 두 가지 의미가 있다. 하나는 당에서 제시한 기준에 맞추어 사업을 잘하고 있는지를 평가하는 일체의 사업 검열이다. 검열의 다른 의미는 대외적으로 공표되는 모든 문건과 예술작품에 대한 검열이다.

문화예술 분야는 당 사업을 위한 선전선동의 핵심 사업으로 당에서 관리한다. 김정일은 예술을 통한 교양사업의 성과를 위해서 노래가 어떤 역할을 해야 하는지를 다음과 같이 강조하였다.

나는 이미 오래전에 강연회때에 노래보급을 할데 대하여 강조하였습니다. 그런데 노래보급을 형식적으로 하였으며 그것마저 최근에는 하지 않고있습니다. 강연회때 강연회참가자들에게 노래를 보급하는것은 당이 내놓은 방침인데 어떻게 되여 하지 않는지 모르겠습니다. 당중앙위원회 선전선동부 일군들이 강연회때에 노래보급을 하지 않는다는것을 알면서도 대책을 세우지 않은것은 잘못되였습니다. 최근에 노래보급을 잘하지 않다보니 일부 사람들이 일상생활에서는 물론, 대회나 공식적인 행사에 참가하여서도 노래를 제대로 부르지 못합니다. 전당적으로 노래공부를 하는 분위기를 세워야 하겠습니다. 내 생각에는 노래보급을 중앙당강연회때에만 하지 말고 도, 시, 군당 강연회와 군중강연회때에도 하도록 하는것이 좋을것 같습니다. 강연회때에는 전문예술인들이나 부를수 있는 부르기 힘든 노래를 배워주지 말고 될수록 부르기 쉬운 노래를 많이 배워주어야 합

니다.[25]

문화예술 각 분야의 성과를 평가하는 데 있어 가장 중요한 기준
은 당의 과업이다. 당의 정책이 현장에서 잘 이루어지도록 하기 위
해서 모든 매체와 문화예술이 동원된다. 그 과정에서 빈틈없이 검
열이 작동한다. 문화예술에 대한 검열은 사상적인 내용과 작품에
대한 검열이 있다. 검열은 오탈자와 맞춤법 등의 어학적인 부분을
포함하여 사상성에 이르기까지 다양하다. 북한에서 출판물을 비롯
하여 모든 언론이나 문화예술은 당과 국가에서 직접 관리하는 국영
체제이다. 북한에서 검열을 자연스럽고 당연한 과정으로 인식한다.
모든 공식적인 출판물이나 문학예술 작품, 방송언론 등은 모두 국
가의 검열을 거치기 때문에 일상적인 과정으로 이해한다.

광복과 동시에 시작된 남북 분단의 역사 속에서 남과 북은 정체
성을 확인하기 위한 정책을 추진하였다. 북한 정권 초기의 정책 목
표는 '일제 잔재 청산'과 '사회주의의 정착'이었다. 일제 잔재 청산
과 함께 사회주의 정착을 위한 인프라 구축에 나섰다. 일제 잔재 청
산은 곧 정권의 정통성을 구축하는 과정으로 신속하게 이루어졌다.
일제와 관련한 서적은 모두 수거하여 없애버렸다. 도서관에 있던
'반동적 서적'에 대해서는 '숙청'하였다.[26] 일제 출판물의 자리에는

.......

25 김정일, 「당대렬의 통일과 단결을 강화하기위한 당조직들의 과업-조선로동당 중앙위원회
조직지도부, 선전선동부책임일군회의에서 한 연설, 1982년 9월 7일」, 『김정일선집(7)』,
조선로동당출판사, 1996, p.238.
26 김길연, 「한국 금서의 시대별 양상 연구」, p.126. "해방 이후 북한의 도서관 사업은 활발했
다. 군 단위 도서관의 보유 장서가 6천 권 정도였다. 그러나 도서관 사업이 활발했던 반면
에 보유 도서에 대한 통제는 심했다. '일제의 침략사상으로 충만한 반동서적'으로 규정된

사회주의 도서를 출판하고, 전국에 도서관을 통해 보급하였다.

북한 사회에 대한 전면적인 사회주의 제도 정착을 위한 검열이 작동하였다. 북한 체제에서 문화예술 창작과 관련하여 본격적인 검열 사례가 '응향사건'이었다. '응향사건'이란 1947년 북조선문학예술총동맹 원산지부 동맹원들이 공동으로 발행한 시집 『응향』과 관련한 비판과 함께 내려진 일정의 결정을 말한다. 시집 『응향』에 실렸던 구상의 시 「길」을 포함한 일부의 시에 대해서 '진보적 민주주의의 현실'과는 관계없는 '회의적, 공상적, 퇴폐적, 현실 도피적, 절망적 경향'을 띤 자본주의의 퇴폐성을 단적으로 드러내 보인 사례로 비판하면서 1947년 1월 "시집 『응향』에 관한 결정서"를 발표했다. 이어 최명익, 송영, 김사량, 김이석 등의 검열원을 원산에 보내 『응향』 시집이 편집 발행되기까지의 과정, 작품의 검토와 작가의 자기비판, 원고의 검열 과정을 조사하였고 나아가 노동당 중앙상무위원회에서는 '북조선문학예술총동맹 사업 검열 총화에 관하여'라는 결정을 내렸다.

북조선노동당 중앙상무위원회의에서 지적한 내용은 네 가지였다. 첫째, 북조선문학예술총동맹의 사업이 대중 속으로 들어가지 못해서 새로운 작품을 창작하거나 신진작가 발굴에서 결함을 보였다. 둘째, 문학예술운동을 비판과 자아비판 없이 정실적 관계로 처리하였다. 셋째, 문단에서는 일제의 잔재를 충분하게 청산하지 못

........

책은 1947년 도서관에서 모두 없애버리는 등 문제가 되는 열람 금지 정도가 아니라 문제가 있다고 지적된 책은 아예 들여놓지도 않았다. 이것은 1946년 말에 북한의 '군중문화단체협의회'에서 결정한 도서관 사업의 항목 '기설 도서관에서는 그 장서 중 반동적 서적은 숙청할 것'을 실행한 결과였다. 일제강점기의 일제 관변 자료를 모두 없애버린 것이다."

하였으며, 고상한 내용과 고상한 예술 창작을 위한 투쟁이 올바로 전개되지 못하였다. 넷째, 엄격한 조직성과 대중성을 견지하지 못하였다.

북조선노동당 중앙상무위원회의에서는 시집『응향』의 이러한 문제를 지적하면서, 사업 방향을 결정하였다. 북조선노동당 중앙상무위원회의에서 결정한 사업 방향은 네 가지였다. 첫째, 문학예술 운동은 조국의 민주발전의 요구에 부합되어야 한다. 둘째, 선진작가의 역량이 발휘될 수 있게 조건을 보장해야 한다. 셋째 고상한 평론을 요구한다. 이를 위해서 합평회를 조직해야 한다. 넷째, 정치적인 교양 사업과 사상투쟁을 조직화하고, 출판사업 보장을 위한 용지 할당 등의 조건을 보장한다.

북조선노동당 중앙상무위원회의 이러한 요구는 북한에서 문화예술 창작 방향을 결정한 것이었다. 북한 정권 수립 이후 북한에서 문화예술 활동이 어떤 원칙과 기준에 의해서 이루어져야 하는지에 대한 기준을 정한 것이다.『응향』사건을 계기로 해방 이전에 창작된 작품이라고 해도 '반동적' 작품에 대해서는 출판과 유통이 금지되었다. 금지된 도서는 도서관 등에서도 사라졌다. 북한 문학예술의 창작 방향을 결정지은 사건으로 이후로 북한 문화예술은 사회주의 문화예술로 매진하게 되었다.

사회주의 문학예술의 방향을 규정하고, 창작의 지침을 작동하는 '검열'에 대해서 당연한 것으로 인정한다. 북한에서 '검열'은 '위대한 수령님께서는 이미 오래전에 복잡한 군중과의 사업에서 지켜야 할 원칙과 그 관철방도를 구체적으로 밝혀 주신 것을 실천'하는 것이다. '사람들을…검열하며 교양하여 개조하는 것은 복잡한 군중과

의 사업에서 우리 당이 일관하게 견지하고 있는 방침'으로 규정하면서, 국가에서 직접 관리한다.[27]

문화예술에 대한 검열은 다층적으로 이루어진다. 구체적이고 실천적인 창작을 지도하는 기관은 '조선문학예술총동맹(문예총)'이다. 북한에서 작가, 예술인들의 창작 활동의 방향을 정하고, 창작을 총괄하는 조직으로 한의 모든 전문작가, 예술인들이 포함되어 있다. 모든 문화예술 창작에 대한 평가와 함께 당 사업의 수행을 위한 창작 활동을 총괄 기획하고 관리한다.

내용에 대한 검열을 선전선동국에서 진행한다. 노동당 중앙위원회나 정치국의 결정이나 당 정책을 당원인 인민 대중에게 주지시키고, 인민 대중을 교양하여 사회주의 건설의 임무를 추진하고 완수하도록 선전 선동하는 목적으로 설립된 기관으로 방송, 언론, 출판물, 영화, 사적지, 교양사업 등에 대한 최종적인 내용을 검열하고 지도한다.

검열은 창작 이전 단계부터 시작하여 당의 정책에 맞추어 창작되었는지까지 모든 부분에서 작동한다. 기관마다 약간의 차이는 있지만 검열은 크게 4단계로 나누어진다. 먼저 창작의 방향과 내용이 국가에 의해서 계획된다. 이 계획에 맞추어 작가, 예술인들이 창작한다. 창작의 출발도 검열이 있다. 작가나 예술인들이 연간 창작계획서를 제출하고, 이에 대한 심의가 통과되어야 창작을 시작할 수 있다. 창작 과정에서도 소속 기관이나 해당 분과위원회의 합평을

.......

27 김정일, 「복잡한 군중과의 사업을 잘할데 대하여-조선로동당 중앙위원회 조직지도부, 선전선동부 일군들과 한 담화, 1971년 12월 28일」, 『김정일선집(2)』, 조선로동당출판사, 1993 참고.

거친다. 이러한 과정을 거쳐 완성된 작품은 다시 공식 검열을 거쳐야 한다. 출판물은 출판총국의 검열을 거쳐야 하고, 예술작품은 시연을 거쳐야 한다.[28] 창작 과정과 완성된 작품에 대한 심의와 수정을 거쳐 국가 조직망을 통해 주민들에게 보급한다.

검열의 기본은 정치성과 예술성이다. 문화예술 작품에 대한 세부 검열에 적용되는 기준은 첫째, 사회주의적 사실주의 창작 방법에 철저히 입각하고 있는가. 둘째, 국가 및 군사비밀을 노출시킨 부분은 없는가. 셋째, 자본주의적 사상 요소가 나타나는 부분이 없는가. 넷째, 대중의 공산주의 교양에 도움이 되는가. 다섯째, 작품 안에서 전투성·혁명성·계급성 등이 충분히 발양되어 있는가. 여섯째, 작품으로서 예술적인 측면에서 지나치게 졸렬하지 않는가, 일곱째, 단어 및 어휘 표현이 정확한가 등이다.

4. '검열', 남북의 정치 지형으로 이끄는 N극과 S극

근대적인 의미에서 검열이 시작된 것은 일제강점기였다. 일제는 한반도 침탈을 본격적으로 진행하면서, 「신문지법」, 「출판법」을 제정하여, 조금이라도 민족의식을 고취하는 내용이 있다고 판단되는 언론과 출판물에 대한 처벌을 강화하였다.

광복 이후로는 남과 북의 정치적 지형 속에서 검열을 작동하였

.......

28 차현숙, 「남북한 출판법에 대한 비교연구」, 『2010년 남북법제 연구보고서』, 법제처, 2010, p.85.

다. 통치자의 입장에서 '검열'은 참을 수 없는 유혹이었다. 통치 이념에 거슬린다고 판단되면 사회적 안정, 윤리 등을 명분으로 금지, 제한 등의 물리적이거나 경제적인 방법으로 강력한 통제를 작동하였다.

남한에서는 검열이라는 말을 사용하지 않았다. '검열'이라는 말은 일제강점기에 사용하였던 용어였고, 국가적 통제라는 부정적인 뉘앙스가 있었기 때문이었다. '검열'이라는 용어 대신에 사용한 어휘는 '심의'였다. 남한에서 '심의'의 기준이 된 것은 두 가지였다. 하나는 '정치'적인 기준이었다. 체제와 관련하여 공산권 서적, 북한 서적 등이 정치적인 검열에 따라다녔다. 다른 하나는 '윤리'였다. 문화예술에서 표현의 자유와 관련한 논쟁이 있었다. 검열과 관련한 논쟁의 핵심은 헌법에서 보장한 '표현의 자유'를 어떻게 조율할 것인지였다. 기준은 시대에 따라 달라졌다. 정치적인 맥락에서 검열이 가장 먼저 작동한 분야는 방송언론, 출판이었다. 내용에 문제가 있다고 판단되면 출판이나 배포를 금지하였다. 1960년대를 지나면서 대중매체가 등장하면서, 검열은 다양한 방면으로 작동하였다. '금지곡', '방송 제한' 등을 통해 대중의 접근을 차단하였다. 대중매체를 정부의 통제하에 두려는 유혹은 끈질기게 이어졌다.

북한에서 '검열'은 일상생활의 한 영역이다. 노동당이 영도하는 사회 체제의 특성상 당의 검열이 미치지 않는 곳은 없다. 사업을 해도 검열이 있고, 창작을 해도 검열이 뒤따른다. 북한에서 검열은 '잘못을 바로잡는다'는 의미가 있다. 문화예술에서는 인민 교양의 도구로서 출판물이나 문화예술이 올바른 방향으로 나아가도록 해야 한다는 체제 차원의 문제이다. 문화예술 검열을 통해 작가, 예술인,

출판보도원들의 사상을 점검하고 이들의 역량을 높인다는 명분이 있다. 북한 체제가 국가 계획에 의해 통제되듯이 문화예술 부문도 창작과 보급의 전 과정이 국가에 의해 통제되고 관리된다. 문화예술 작품의 엄격한 검열 과정은 곧 당이 정한 기준에 맞추어진 작품 인가를 판단하고 당 정책을 구체적으로 구현하는 과정으로 당의 사상 외에 사상유입을 차단하여 사상오염을 방지하기 위한 '사회주의 진지 수호' 사업이다.

광복 이후 75년의 시간이 흐르는 동안 남북은 서로에 대한 검열을 양보하지 않고 있다. 남한에서 북한 출판물이나 작품은 '특수자료'로 제한되어 있다. 북한에서 남한 출판물이나 영상물은 금기의 대상이다. 2021년에 「반동사상문화배격법」이 제정되었다. 문화적 반동에 대한 검열이 한층 강화될 전망이다. 검열이 존재한다는 것, 그 자체가 분단의 평행선이 굳건하다는 것을 의미한다.

참고문헌

1. 남한

김길연, 「한국 금서의 시대별 양상 연구」, 서경대학교 박사학위논문, 2013.

김상호, 「한국의 도서심의제도에 관한 고찰」, 『서지학연구』 32, 한국서지학회, 2005.

김우필, 「한국 대중문화의 기원과 성격 연구 - 사회문화적 담론의 변천을 중심으로」, 경희대학교 박사학위논문, 2014.

이우영·전영선, 「북한자료 공개제도 개선방안 연구」, 『현대북한연구』 12(2), 북한대학 원대학교, 2009.

이임하, 「금지 가요」, 『10대와 통하는 문화로 읽는 한국 현대사』(2014), 네이버 지식백 과 https://terms.naver.com/entry.nhn?docId=3552727&cid=47322&catego-ryId=47322 (검색일 2020.12.20.)

전영선, 「문학적 전통과 매체변용 연구」, 『출판잡지 연구』 10(1), 출판문화학회, 2002

전영선 외, 『남북한 문화자료의 체계적 관리 연구』, 문화체육관광부, 2012.

전영표, 『한국출판론: 출판·잡지·교과서·저작권 연구』, 대광문화사, 1987.

_____, 「문화의 21세기 위한 출판법제 연구」, 『출판잡지 연구』 8(1), 출판문화학회, 2000.

차현숙, 「남북한 출판법에 대한 비교연구」, 『2010년 남북법제 연구보고서』, 법제처, 2010.

최한준, 「우리나라 영화사전심의제도 변천의 법적 고찰」, 『경영법률』 22(4), 한국경영 법률학회, 2012.

「북한 및 공산권 정보.자료센터를 찾아서」, 『(월간)북한』 1989년 7월호, 북한연구소, 1989.

2. 북한

김정일, 「당대렬의 통일과 단결을 강화하기위한 당조직들의 과업 - 조선로동당 중앙위 원회 조직지도부, 선전선동부책임일군회의에서 한 연설, 1982년 9월 7일」, 『김정 일선집(7)』, 조선로동당출판사, 1996.

_____, 「복잡한 군중과의 사업을 잘할데 대하여 - 조선로동당 중앙위원회 조직지도부, 선전선동부 일군들과 한 담화, 1971년 12월 28일」, 『김정일선집(2)』, 조선로동당 출판사, 1993.

계몽

구갑우 북한대학원대학교

1. 계몽 개념의 문제성

계몽(啓蒙)은 동아시아 전통의 개념이자 서구의 근대적 개념인 enlightenment의 번역어다. 자연(自然)이 노자(老子)의 『도덕경(道德經)』에 등장한 개념이자 서양어 nature의 번역어인 것과 비슷하다.[29] 즉 계몽은 새로이 만들어진 조어(造語)가 아니었다. 계몽의 啓는 열다, 열리다의 뜻을, 蒙은 어둡다, 어리석다의 의미를 가진다. 즉 계몽의 사전적 의미는 '어둠을 열다' 정도로 정의할 수 있다. 예를 들어 주희(朱熹)의 『역학계몽(易學啓蒙)』(1186년)에서 계몽은, '쉬운' 해설의 의미로 사용되었다. 조선에서 『계몽편(啓蒙篇)』이란 이름을 단 책은 어린이들을 위한 백과사전으로 한문 문장을 '쉽게' 익힐 수 있는 입문서였다.

.......

[29] 서양어 명사 nature의 번역어인 자연은 일본의 전통어에서는 저절로 그렇게 되어 있는 모양이란 의미를 지니고 있었다. 야나부 아키라, 『번역어 성립사정』, 서혜영 역, 일빛, 2013, p.130.

계몽은, 1897년 일본의 철학자 오니시 하지메(大西祝, 1864-1900)의 논문 "계몽시대의 정신을 논함(啓蒙時代の精神を論ず)"에서 독일어 Aufklärung의 번역어로 처음 사용되었다. 번역어로 차용된 계몽은 전통적 의미와 달리, "신성권위에 대항하는 혁명적 정신"을 의미했다.[30] 계몽은 근대성과 전통이 만나 만들어진 '어긋나는' 번역어였다.[31] 따라서 계몽이란 개념은 동아시아사회에서 이중의 의미를 지닐 수밖에 없었다. 일본에서 사용되기 시작한 계몽이란 근대적 번역어는 역시 전통어로서 나름의 의미를 가지고 있던 조선에 수입되었다. 개념의 의미의 변용과 함께였다. 이 계몽의 개념이 식민지 조선에 수입되어 남북한에서 분단되는 과정을 기술한다.

2. 계몽 개념의 탄생과 수입 그리고 변용

'빛을 밝히다'라는 의미를 지닌 독일어 'aufklären'은 프랑스의 철학자 데카르트(R. Descartes)의 용어인 프랑스어 타동사로 비추다, 자동사로 빛을 발하다는 뜻을 가진 éclairer의 번역어다. 같은 의미의 영어 enlighten은 19세기에 등장했다.[32] 이 세 단어가 공유

.......

30 이예안, 「메이지일본의 '계몽' 개념: '啓蒙'과 'Aufklärung'의 교차」, 『용봉인문논총』 52집, 2018, p.108.

31 야나부 아키라, 『번역어 성립사정』, pp.125-145; 김윤경, 「번역어 '자연(自然, nature)'의 성립사정: 근대 초기, 일본과 조선의 문화번역」, 『문화와 융합』 40(4), 2018.

32 J. Schmidt, "Enlightenment," in D. Borchert, ed., *Encyclopedia of Philosophy vol. 3*, Farmington Hills: Thomson Gale, 2006, pp.242-248. 독일어에서 밝게 하다, 비추다의 의미를 지닌 단어로는 erleuchten이 있다. 언어적으로 완전히 상응하는 동사가 있음에도,

하는 빛은 서양철학에서 이성과 지식의 의미를 지니고 있었다. 유럽의 17세기 후반부터 18세기에 절정에 달한 '계몽의 시대'로 불리는 지적 운동(intellectual movement)이 펼쳐진 시기였다. 인간이 세계를 이해하고 자신들의 조건을 향상시킬 수 있는 힘으로서의 '이성'에 대한 자각이 일던 시절이었다. "자율적인 인간 이성의 비판적 검증을 견딜 수 없는 모든 권위, 교의, 질서, 결속, 제도, 인습으로부터 인간 해방", 즉 "세계의 탈마법화"가 계몽이라는 "시대 개념"과 "운동 개념"의 목표였다.[33]

18세기 후반 독일에서 계몽은, "보편적인 인식 개념과 지(知) 개념"으로 또는 "도덕적·실용적 교육 개념 및 민족 교양 개념" 등으로 다의적으로 쓰이고 있었다.[34] 계몽이란 무엇인가에 대한 근본적 물음은 "모든 종류의 진리를 자유로이 탐구"하기 위해 조직된 "베를린 수요회"(Berliner Mittwochsgesellschaft)란 "계몽의 친구들의 모임"이 1783년부터 출간하던 『월간 베를린(Berlinische Monatsschrift)』 1784년에 등장했다. 직접적인 계기는, 1783년 『월간 베를린』 9월호에 교회에서 치르는 결혼에 반대하는 글이 실리고, 12월호에 결혼은 교회의 축복을 필요로 하는 행위라는 반박 주장이 게재되면서였다. 두 주장 모두 계몽이라는 이름으로 정당화되었다. 이 논쟁을 거치며, 『월간 베를린』은 계몽의 정의를 필요로 했다. "독

.......
"깨끗이 하여 들어 올림"을 의미하는 aufklären이 선택된 이유에 대한 물음은 열린 채로 남아 있다고 한다. 호르스투 슈투게, 『코젤렉의 개념 사전 6: 계몽』, 남기호 역, 푸른역사, 2014, pp.25-28.

33 호르스투 슈투게, 『계몽』, pp.16-25. 18세기 말에 이르러 이 세기의 정신운동을 계몽이란 개념으로 정리했다. 즉 계몽의 시대는 후대에 만들어진 지체된 명명이었다.
34 위의 책, pp.40-69.

일 전역을 계몽의 빛으로 비추기" 위한 "수요회"의 목표를 위해서
였다.[35]

이 필요에 의해 1784년 9월 철학자 멘델스존(M. Mendelssohn,
1729-1786)의 글, "질문에 대해: 무엇을 계몽하는가?(über die
Frage: was heißt aufklären?)"가,[36] 그리고 같은 해 12월에는 계
몽의 정의를 언급할 때 "습관처럼" 인용되는 칸트(I. Kant, 1724-
1804)의 글, "질문에 대한 답변: 계몽이란 무엇인가(Beantwortung
der Frage: Was ist Aufklärung?; An Answer to the Question: What
is Enlightenment)"가 『월간 베를린』에 게재되었다.[37] '습관처럼' 칸
트의 계몽 개념에 주목한다. 두 가지 이유 때문이다. 첫째, 멘델스존
에게 '계몽'은 "특정한 사고방식이 아니라" "문화처럼 교양의 특정
한 현상 형식"이었다.[38] 둘째, 동아시아에서 Aufklärung의 번역어
로 계몽의 선택은 칸트에서 비롯되었다.

칸트의 "계몽이란 무엇인가"의 첫 구절은 계몽 개념에 대한 정
의다.[39]

.......

35 김용대, 「계몽이란 무엇인가?: 멘델스존과 칸트의 계몽 개념」, 『독일어문학』 37, 2007,
 pp.22-24; 임홍배, 「칸트의 계몽 개념에 대하여」, 『괴테연구』 31, 2018, pp.141-143 참조.
36 음악가 펠릭스 멘델스존(F. Mendelssohn, 1808-1847)은 그의 손자다.
37 "습관처럼"은 독일에서 계몽의 개념사를 다루고 있는 책인, 『계몽』(호르스투 슈투게,
 p.69)의 표현이다. 칸트의 글이 "동시대인들에 의해서는 거의 주목받지 않았"고, 그의 계
 몽 개념도 "통일적이지 못하다"는 것이 독일의 개념사 연구자의 해석이다.
38 호르스투 슈투게, 『계몽』, p.84. 칸트는 멘델스존의 글을 읽지 않고, 『월간 베를린』에 계몽
 이란 무엇인가를 기고한 듯하다. 그는 사상들 사이의 우연의 일치를 보여주기 위해 자신
 의 글을 보류하지 않았다고 한다. 그러나 멘델스존은 칸트처럼 주체의 자율성을 계몽 개
 념의 핵심으로 보려 하지 않았다.
39 번역과 해석은, 김용대, 「계몽이란 무엇인가?: 멘델스존과 칸트의 계몽 개념」, pp.32-34.
 영문은 I. Kant, "An Answer to the Question: *What is Enlightenment?*" Translated by

계몽이란 우리가 마땅히 스스로 책임져야 할 미성년의 상태로부터 벗어나는 것이다. 미성년 상태란 다른 사람의 지도 없이는 자신의 지성을 사용할 수 없는 상태이다. 이 미성년 상태의 책임을 마땅히 스스로 져야 하는 것은, 이 미성년의 원인이 지성의 결핍에 있는 것이 아니라 다른 사람의 지도 없이도 지성을 사용할 수 있는 결단과 용기의 결핍에 있을 경우이다. 그러므로 과감히 알려고 하라! 너 자신의 지성을 사용할 용기를 가져라! 이것이 계몽의 표어다.

Enlightenment is man's emergence from his self-imposed immaturity. Immaturity is the inability to use one's understanding without guidance from another. This immaturity is self-imposed when its cause lies not in lack of understanding, but in lack of resolve and courage to use it without guidance from another. Sapere Aude(Dare to Know)! "Have courage to use your own understanding!"–that is the motto of enlightenment.

계몽은 미성년 상태에서 벗어나는 것이고, 이 탈출은 자신의 결단과 용기에 의해 가능하다는 것이었다. "과감히 알려고 하라"는 명령, 즉 성년으로 가는 길은, 혁명이 아니라 사고의 개혁으로 이루어진다는 것이 칸트의 생각이었다. 지식의 유무에 따라 계몽되거나

.......

Ted Humphrey, Indianapolis: Hackett Publishing, 1992.

그렇지 않은 것도 아니었다. 칸트는 1786년의 글, "올바르게 사고한다는 것은 무엇을 뜻하는가?"에서 지식을 갖추었어도 계몽되지 않은 사람이 있다고 생각했고, 언제나 스스로 생각한다는 원칙을 계몽으로 정의했다.[40] 즉 자율적 주체의 형성이 칸트 계몽 개념의 핵심이었다.[41]

일본에 계몽사상이 수입된 19세기 후반 메이지시대(明治時代) '계몽사상가들'은 서양어 Aufklärung과 enlightenment를 개명, 문명, 개화, 개명 등으로 번역하고 있었고, 사상가이자 번역가였던 후쿠자와 유키치(福澤諭吉, 1835-1901)나 니시 아마네(西 周, 1829-1897)는 전통적 의미로 계몽이란 개념을 사용하고 있었다. 19세기의 거의 마지막인 1897년 오니시 하지메가 "계몽시대의 정신을 논함"에서 Aufklärung의 번역어로 계몽을 차용했다. 오니시 하지메

.......

40 임홍배, 「칸트의 계몽 개념에 대하여」, pp.145-146.

41 물론 개념사의 시각에서 칸트의 계몽 개념이 18세기 말에 이르기까지 가변적이고 유동적이었다는 지적도 있다. 시기 개념으로도 운동 개념으로도 역사철학적 전망 개념으로도 구체화되지 않았다는 것이다. 칸트 스스로 계몽의 시대와 계몽된 시대를 구분하면서도 혼동하는 것이 그 사례로 제시된다. 독일의 개념사 연구자는, 헤겔(G.W.F. Hegel, 1770-1831)에 들어서서 비로소 계몽 개념이 시대, 운동, 역사철학을 아우르는 방식으로 체계화되었다고 본다. 호르스투 슈투게, 『계몽』, pp.69-83, 172-180. 칸트는 자신이 살던 당대를 계몽의 시대 또는 '프리드리히 대왕'(1712-1786)의 세기다, 라고 말한 바 있다. 계몽군주로 불리는 프리드리히 대왕이 1740년 프로이센의 왕위를 계승한 이후, 이른바 사상과 표현의 자유, 출판의 자유가 허용되었다고 한다. 칸트가 국가에 봉사하는 이성의 '사적' 사용이 아니라 자유롭게 자신의 생각을 표현하는 이성의 '공적' 사용을 가능하게 하던 시기였다. 계몽의 시대는 진정한 비판의 시대였다. 1786년 프리드리히 대왕이 죽고 프리드리히 빌헬름 2세가 권력을 잡게 되면서, "극히 잘못 남용된 명칭 계몽"에 대한 비판과 함께 검열이 행해지게 되면서, 계몽의 전도지 『월간 베를린』도 베를린에서 예나로 발행지를 옮기게 된다. 임홍배, 「칸트의 계몽 개념에 대하여」, pp.149-191; 김용대, 「계몽이란 무엇인가」, pp.24-25. 계몽의 시대가 비판의 시대였음에 주목하는 글로는, 백종현, 「계몽철학으로서 칸트의 전통 형이상학 비판」, 『칸트연구』 9, 2002, pp.11-39.

는, 미성년자가 성년이 될 때, (1) 개인적일 것, (2) 쉽게 이해할 수 없는 것은 모두 버릴 것, (3) 자연과학 연구의 눈으로 만사를 관찰할 것, (4) 학술사상을 사회에 보급할 것 등으로 칸트의 "계몽이란 무엇인가"의 내용을 '정확히' 정리했다. 전통적 계몽과 칸트적 의미의 계몽이 공존하는 상황에서, 메이지시대 후기 일본의 국가주의는 계몽을 신성권위에 의해 가르침이 하달되어 깨닫게 되는 하향적 개념으로 전유하게 된다. 일본에서 Aufklärung의 번역어로 계몽이 정착되는 시점은 대략 1930년경이었다고 한다.[42]

식민지 조선에서는 1919년 3·1운동 이후 일제의 문화통치가 시작되면 등장한 지성사 전반을 아우르는 종합 매체로 1920년 6월에 창간되고 1926년 8월 강제 폐간되는 『개벽(開闢)』에 서구적 의미의 계몽이란 개념이 등장하기 시작했다.[43] 1920년 7월 25일 『개

.......

42 이 패러그래프는, 이예안, 「메이지일본의 '계몽' 개념」, pp.107-136; 이예안, 「메이지 일본의 국체론적 계몽주의: 이데올로기로서의 '교(敎)'와 계몽의 구조」, 『개념과 소통』 23, 2019, pp.237-272의 요약·정리다. 같은 시기 교육학자 다니모토 도메루(谷本富, 1867-1946)는 서구 계몽시대의 특징을 "구습에 근거한 논의, 신조, 평가 등으로 자신의 주관적 생각에 맞지 않는 것은 모두 부정, 부당하고 하여 이를 배제하고, 사상계의 운무를 일세소탕하고자 노력하는 것"으로 주장하며, Aufklärung과 illumination의 번역어로 "일세"(一洗)를 제안했다고 한다.

43 3·1운동 전인 1917년 1월부터 6월까지 『매일신보(每日申報)』에 연재된 이광수의 『무정(無情)』은 식민지 조선에서 발표된 최초의 근대소설이자 근대와 동의어로 사용되곤 하는 계몽이 결합된 '계몽소설'로도 읽히곤 한다. 그러나 『무정』에 계몽이란 단어는, 전통의 어린이 교과서인 『계몽편(啓蒙篇)』에 등장할 뿐이다. 근대적 지식인으로 등장하는 가르치는 사람인 교사 이형식이 "조선 사람에게 무엇보다 먼저 과학(科學)을 주어야겠어요. 지식을 주어야겠어요."라고 말할 때, 전통어로서의 계몽과 칸트적 의미의 근대적 계몽의 교직을 느끼게 된다. 이광수, 『무정』, 문학과지성사, 2005. 따라서 『무정』은 계몽과 반계몽의 소설로 읽히기도 한다. 박혜경, 「〈무정〉의 계몽성과 근대성 재고」, 『국어국문학』 129, 2001, pp.443-463; 박혜경, 「반계몽 소설로서의 무정」, 『우리말글』 23, 2001, pp.241-264

벽』제2호에 "孤蝶"이란 필명으로 쓴 "個人主義의 略義"란 글의 일
부다.[44]

　　一代의 民衆은 此를 突破하고 個性의 解放을 得코저하는 運
動이 陸續히 일어낫다. 第1波는 宗敎改革이며 第2波는 文藝復興
이며 第3波는 啓蒙時代 批評時代 等 學術의 自由唱道이며 第4波
는 米國獨立戰爭 乃至 佛國革命等 政治 上 自由要求이며 第5波
는 經濟 上 自由要求로 連綿不絕한 運動이 잇서왓다. 過去 三百
有餘 年의 一大 潮流는 自由運動 即 廣義에 對한 個人主義的 運
動이엇다.

　　宗敎改革의 後에 第2의 敎權이 發生하고 文藝復興의 後에
再次 文藝가 結晶沈澱하엿다. 此에 對하야 17世紀에 啓蒙(一洗)
의 運動이 일어나 此 敎權과 結晶에 反抗하엿다.

서구 근대의 역사를 물결로 정리하며, 계몽 단독이 아니라 시
대와 결합된 '계몽시대'는, 비평시대로 자유제창으로 읽히고 있
다. 서구적 의미의 계몽과 일치하는 개념의 사용이다. 19세기 말
Aufklärung의 일본어 번역 가운데 하나였던 '일세(一洗)'도 위의
인용문에서 확인할 수 있다. 1920년 9월 "새봄"이란 필자의 "『칸
트』의 永遠平和論을 讀함"에서는 칸트가 "계몽주의의 대표자"로

.......

44　孤蝶, 「個人主義의 略義」, 『개벽』 2, 1920; 국사편찬위원회 한국사데이터베이스 http://
　　db.history.go.kr/id/ma_013_0020_0260 (검색일 2019.10.10.)

"자못 戰爭을 咀呪하고 平和를 力說"했다고 쓰여 있다.[45] 1924년 『개벽』이 부록으로 내놓은 다양한 '주의(主義)'를 다룬 "重要術語辭典"에는 계몽 또는 계몽주의와 관련된 항목은 없다. 계몽철학은 프랑스의 푸리에와 같은 "합리적 사회주의" 또는 "이성파 사회주의"와 연관만 언급될 뿐이다.

칸트적 의미의 계몽과 더불어 전통어로서 계몽도 함께 사용되었다. 예를 들어 1925년 조직된 조선프롤레타리아예술가동맹(카프, KAPF)의 일원이었지만 1930년대 중반 전향한 회월(懷月) 박영희가 1935년 1월 『개벽 신간』 제3호에 실은 글, "朝鮮知識階級의 苦憫과 其 方向"을 보면, 지식계급과 민중이란 이분법 하에서, "민중을 계몽하야 자신의 충분한 지식계급으로서의 임무를 수행해보지 못하고"란 표현이 등장한다.[46] 식민지 조선에서, 위로부터의 계몽, 즉 가르치고 깨우치게 하다는 의미로 계몽이란 용어는 여전히 사용되고 있었다. 칸트적 의미의 계몽과 접근하는 표현은, 박영희가 같은 잡지에 동시에 실은 "'골키'의 문학적보고에 관련하야"에서 등장하는 "생산에서 계몽된 두뇌"와 같은 표현에서 감지된다.[47] 1930년대 식민지 조선에서 가르치고 깨우치게 하는 민중에 대한 계몽운동의 필요성에 대해서는 동감하지만, 당시 『동아일보』가 주도하는 이른바 '브나로드' 운동이 반동적 성격을 가지고 있다고 평하는

.......

45 새봄, 「『칸트』의 永遠平和論을 讀함」, 『개벽』 4 1920; 국사편찬위원회 한국사데이터베이스 http://db.history.go.kr/id/ma_013_0040_0150 (검색일 2019.10.10.)

46 박영희, 「朝鮮智識階級의 苦憫과 其 方向」, 『개벽』 3, 1935; 국사편찬위원회 한국사데이터베이스 http://db.history.go.kr/id/ma_013_0740_0020 (검색일 2019.10.10.)

47 懷月, 「'골키'의 文學의 報告에 關聯하야」, 『개벽』 3, 1935; 국사편찬위원회 한국사데이터베이스 http://db.history.go.kr/id/ma_013_0740_0310 (검색일 2019.10.10.)

글에서도 계몽은 전통어의 용법을 따르고 있다.[48] 식민지 조선에서, 위에서 아래로의 성격을 가지는 계몽의 용법은 계몽운동과 관련하여 다양한 형태의 글로 등장하고 있다.

1929년부터 작업을 시작하여 1947년에 "조선어 학회"가 발간한 『조선말 큰 사전』에서도 계몽과 관련한 항목도 전통과 근대가 충돌하며 이중의 의미를 지니고 있었다.[49] "계몽"은 "어린 아이나 무식한 사람을 가르쳐서 열어 줌"으로 정의되었다. 계몽은 한자의 뜻 그대로 보통명사로 상용되었다. "계몽 문학"은, ① "지식과 사상과 비판력을 무지한 사람들에게 길러 주는 문학. 어둠을 깨쳐 주는 간단한 작품"과 ② "십 팔 세기의 계몽 운동 시대에 유행하던 이지를 극도로 중히 여긴 문학"이었다. "계몽 운동"은 "어두운 전통적 인습을 깨뜨리고, 학술적으로 보아 합리적 판단을 얻게 하는 운동"이었고, "계몽 철학"은, "십 팔 세기에 영국, 독일, 프랑스 들 여러

.......

48 漢陽學人, 「啓蒙運動是非論」, 『별건곤』 55, 1932; 국사편찬위원회 한국사데이터베이스 http://db.history.go.kr/id/ma_015_0520_0070 (검색일 2019.10.10.)

49 한글학회, 『조선말 큰 사전』, 을유문화사, 1957, p.236; https://www.hangeul.or.kr/modules/doc/index.php?doc=page_40&__M_ID=189 (검색일 2019.10.10.) "1929년 음력 9월 29일(양력 10월 31일), 483돌 한글날에 조선어사전편찬회 발기회를 열고, "인류의 행복은 문화의 향상을 통하여 증진되고, 문화 향상은 언어의 합리적 정리와 통일로 촉진된다. 그러므로 낙오된 조선 민족을 다시 살리려면 무엇보다도 언어를 정리하고 통일해야 하는데, 그것을 실현할 최선의 방책은 조선어사전의 편찬이다."라는 내용의 취지서를 발표하고 그 뒤 위원 등 조직을 갖추고 '일반어, 전문어, 특수어(고어, 방언, 은어 등)'로 나누어 수집한 어휘와 1920년에 조선총독부 중추원에서 펴낸 「조선어사전」(일본어 대역으로 편성한 어휘집)과, 1897년에 영국인 선교사 게일이 만든 「한영 자전」(영어 대역으로 편성한 어휘집)에 수록되어 있는 어휘들을 전부 수용하고 수집하고, 각종 신문·잡지·소설·시집 및 고전 언해·역사·지리·관제, 기타 각 전문 방면의 문헌들에서 널리 캐고 뽑았으며, 주로 방언은 「한글」의 독자들과 방학 때 시골로 가는 학생들에게 의뢰하여 캐어 모았다. 그리고 편찬원들이 분담하여 풀이(주해)를 해 나갔다."

나라의 사상계를 휩쓸던 철학. 고원 유현한 철리를 간단하고 쉽게 말하여, 일반의 교화와 인문의 개발과 보급을 힘쓴 철학"이었다.

3. 남북한의 계몽 개념

남북한의 계몽 개념은 『조선말 큰 사전』의 내용을 벗어나지 않는다. 전통어의 의미로 보통명사 계몽을 풀이한다. 남한의 『표준국어대사전』은 계몽을, "지식수준이 낮거나 인습에 젖은 사람을 가르쳐서 깨우침"으로 정의한다. 1955년 북한의 "조선어 및 조선 문학 연구소"가 편찬한 『조선어 소사전』에서는, 계몽을 "깨닫지 못한 사람을 깨우쳐 줌"으로 풀이하고 있다. 북한의 『조선말대사전』에서 계몽은, "(지식수준이 낮고 사상문화적으로 덜 깬 사람을) 가르치고 깨우쳐 주는 것"이다. "사상문화적으로"의 추가는 "사상에서의 주체"를 내세우는 북한에서 사상교양과 같은 계몽이 필요하다는 문제의식의 소산일 것이다. 1960년대 북한의 사전에는 "문화 사상적"으로 표현되어 있었다.[50]

계몽의 파생어, "계몽주의"와 "계몽운동"에서는 남북한의 차이가 보다 선명하다. 남한의 『표준국어대사전』에서 계몽주의는, "16~18세기에 유럽 전역에 일어난 혁신적 사상. 교회의 권위에 바

.......

50 「계몽」, 네이버 국어사전 https://ko.dict.naver.com/#/entry/koko/8d4d82676c9548cf990b9b58e479e182 (검색일 2019.10.10); 조선어 및 조선 문학 연구소 편찬, 『조선어 소사전』, 평양: 조선 민주주의 인민 공화국 과학원, 1955, p.93; 『조선말대사전(증보판) 1』, 평양: 사회과학출판사, 2006, p.698.

탕을 둔 구시대의 정신적 권위와 사상적 특권과 제도에 반대하여 인간적이고 합리적인 사유(思惟)를 제창하고, 이성의 계몽을 통하여 인간 생활의 진보와 개선을 꾀하려 하였다"고 쓰여 있다.[51]

북한의 1955년 『조선어 소사전』에서 "계몽 사상"은 다소 긍정적으로 묘사되었다. "봉건 시대의 전통적 사상으로부터 벗어나 자본주의적 개인의 자유로운 리성 활동을 주장하는 사상. 자본주의의 초기 발전을 위하여 큰 역할을 하였는바, 구라파에서는 주로 17, 18세기, 조선에서는 19세기 말 20세기 초에 특징적이였다"는 풀이를 확인할 수 있다. 1960년 『조선말 사전(1)』을 보면 "지식을 보급하고 인간을 무지와 몽매한 상태로부터 구출함으로써 모든 문제를 해결할 수 있다고 생각하는 부르죠아적 견해. 이것은 봉건을 반대하는 시기에 있어서 일정한 제한성을 가지고 있었으나 진보적인 역할을 놀았다."고 규정되었다. 남한이 근대적 계몽의 의미를 기술하고 있다면, 북한은 전통적 의미의 계몽 개념에 계급적 견해를 포함시키고 있다. 북한의 1962년, 1973년 사전도 동일한 내용을 반복하고 있지만, 2010년 과학백과사전출판사가 출간한 『조선말사전』에서는 "진보적 역할"이 삭제되었다.[52]

.......

51 「계몽주의」, 네이버 국어사전 https://ko.dict.naver.com/#/entry/koko/e905d189e-c0e4b71b0302c7512eb7b1d (검색일 2019.10.10)

52 북한의 칸트에 대한 평가도 계몽주의의 진보성 여부를 판단하는 기준이 될 수 있을 것으로 보인다. "칸트는 봉건과의 투쟁에서 견결치 못하고 타협적이며 나약한 18세기말 독일 부르죠아지의 기분을 철학적으로 대변하였다." "칸트는 아름다운것이란 아무런 객관성도 없으며 순전히 주관에 의하여 좌우되는것이라고 하였으며 예술작품에서 형식의 우위를 강조하고 내용의 의의를 과소평가하는《순수예술》, 형식주의적립장에 섰다. 이러한 칸트의 미학관은 오늘 사실주의적창작방법을 반대하는 반동적《순수예술》의 제창자들에 의하여 리용되고 있다." "그는 계몽의 방법으로 국가를 개조할수 있다고 하면서 인민대중의

계몽운동은 남한의 『표준국어대사전』에는 "17~18세기에 유럽에서 일어난 합리주의적 개화 운동. 중세적인 인습과 편견에 젖어 있는 사람에게 자율적이고 합리적인 판단력을 가지게 하는 운동이다."고 정의되어 있다. 반면 북한의 1960년 "조선 민주주의 인민 공화국 과학원 언어 문학 연구소 사전 연구실"이 편찬자고, "조선 민주주의 인민 공화국 과학원 출판사"가 간행한 『조선말 사전 (1)』에 계몽운동은, "봉건 사회의 낡은 사상과 인습에 물 젖고 지식 수준이 낮고 문화 사상적으로 어린 사람들을 새로운 사상과 지식으로 깨우쳐 주기 위한 운동. 주시경 선생을 비롯한 많은 선진적 학자들은 애국 (계몽운동)의 한 고리로서 언문 일치 운동을 전개하였다."였다. 계몽 개념과 관련하여 남한은 근대적 의미를 계몽운동에 부여하고 있지만, 북한은 전통적 의미를 사용하고 있다. 그러나 주시경 선생과 같은 계몽운동의 '주체'에 대해서는 긍정적 평가를 하고 있다. 계몽주의와 동의어로 북한이 간주하는 계몽사상 항목에서는, "연암의 선진적 (계몽사상)은 그의 생전에 이미 실학파의 선진 인사들에게 많은 영향을 주었다."고 기술되어 있다.[53] 그러나 1973년 사회과학

.......

혁명적진출을 반대하였고 정부의 발기에 의하여 실현되는 개혁만을 지지하였다. 따라서 그에 의하면 사회계급적모순의 해결방도는 계몽과 매개인의 도덕적완성이다. 이러한 그의 견해는 완전히 반동적이며 개량주의적인것이다." 조선민주주의인민공화국 사회과학원 철학연구소, 『철학사전』, 평양: 사회과학출판사, 1970. 칸트 비판은 그 뒤에도 계속된다: "이 시기에 칸트는 신이 우주의 직접적건축가라는것을 부정하면서도 신적인 정신이 자연물질적과정을 위한 필수적전제라고 주장함으로써 불철저성을 나타내였다." "칸트는 미학에서도 아름다운 것을 온갖 리해관계와 온갖 내용에서 분리시켜 하나의 순수형식의 분야에 국한시켰다. 칸트의 사회적정치적견해에는 부르죠아적인 개혁을 동경하지만 그와 함께 혁명을 두려워하며 귀족과의 타협을 지향하는 취약한 독일부르죠아지의 불철저성이 반영되여있다." 사회과학원 철학연구소, 『철학사전』, 평양: 사회과학출판사, 1985.

53 북한은 한반도 역사에서 계몽운동의 긍정성을 다음과 같이 표현한 바 있다: "봉건 사회

원 언어학연구소 편 『조선문화어사전』부터는 사례로 등장했던 주시경 선생과 연암 박지원은 보이지 않는다.

남북한의 문학사전에서도 '계몽주의' 항목도 미묘하지만 결정적 차이를 보인다.[54] 남한에서 계몽주의는, "서양에서 17세기에서 18세기에 걸쳐 왕성했던 사조를 말한다"고 담담하게 규정된다. 반면, 북한에서 계몽주의는, "낡고 침체한 봉건사회제도를 반대한 신흥 부르죠아지의 반봉건적 사상문화계몽운동"라는 정의에서 볼 수

.......

의 낡은 사상과 인습에 물젖은 지식 수준이 낮은 인민 대중을 새로운 사상과 지식으로 깨우쳐 주기 위한 운동을 말한다. 계몽 운동은 초기 자본주의 발전을 위하여 큰 역할을 놀았다. 구라파에서는 주로 17, 18세기에, 조선에서는 19세기 말 20세기 초에 전개되었다. 조선에서의 최초의 계몽 운동 단체로서는 리조 말기의《독립 협회》,《대한 자강회》,《서북 학회》등등을 들 수 있는바, 이 단체들은 신문 기타 출판물을 발행하며 군중 집회와 선동 연설 등 각종 수단과 방법을 통하여 외래 제국주의 침략을 반대하고 자유를 주장하였으며 선진 국가들과의 자유로운 통상과 문화 교류를 통하여 인민 대중을 계몽하여 국가를 부강한 근대 국가로 만들 것을 주장하였다." 「계몽주의」,『대중 정치 용어 사전』, 평양: 조선 로동당 출판사, 1957. 그러나 2005년 사전에 이르면 근대적 의미의 계몽 개념을 언급하며, 조선 후기의 계몽운동이 중립적으로 기술된다: "봉건사회말기 봉건적관념과 인습에 물젖어있는 사람들에게 선진문명에 대한 새로운 인식으로 개우쳐줌으로써 사회발전을 지향한 부르죠아사상. 칸트(도이췌, 1724-1804)가 1784년에《계몽이란 무엇인가》라는 글을 발표한것을 계기로《계몽》이라는 용어가 사상사의 중요개념으로 쓰이게 되었다. 계몽이란 말자체는 아직 자각하지 못한 사람들에게 리성의 빛을 던져주고 편견이나 미신에서 빠져나오게 한다는 뜻을 내포하고있다. 사상사에서 계몽사상은 17-18세기부터 영국, 프랑스, 도이췰란드 그리고 뒤이어 로써야에서 발생한 반봉건적, 반카톨릭교적인 사상을 말한다. 특히 프랑스에서 부르죠아혁명 전야에 계몽사상이 논 역할이 크다. 계몽사상은 생득관념의 부정, 사회계약설, 인민의 저항권, 절대왕정에 대한 비판 등에서 찾아볼 수 있다. 우리 나라에서 계몽사상은 19세기 후반기-20세기초에 발생발전하였으며 장지연(1864-1921), 신채호(1880-1936), 리준(1859-1907), 박은식(1860-1926), 주시경(1876-1914) 등이 그 대표적인물들이다."『대중정치용어사전』, 평양: 과학백과사전출판사, 2005.

54 남한은 이상섭,『문학비평용어사전』, 민음사, 1976, pp.17-19; 북한은, 사회과학원 문학연구소,『문학예술사전』, 평양: 사회과학출판사, 1972, p.146.

있는 것처럼, 계급과의 연관이 강조된다. 그럼에도 남한에서 "인간의 이성이 모든 중요한 해결할 수 있다고 믿고 인생의 규범을 정할 수 있으며, 미신과 편견, 이성의 승인을 받지 못한 권위와 전통에서 인간을 해방시킬 수 있으며, 다라서 이성은 올바른 인격과 사회를 성립시킬 수 있다고 확신하였다"고 기술하는 것처럼, 북한에서는 각국별로 나타난 다양한 계몽주의의 핵심을, "일반적으로 기독교의 교리와 봉건적질곡을 반대하고 리성이 인간생활을 규정하는 유일한 척도로 된다고 인정한 점에서는 공통적이었다"고 지적하고 있다. 계몽주의문학과 관련하여, 남한의 사전은 계몽주의가 "이성의 한 표현인 질서와 조화"를 강조하기에 "신고전주의"와 같은 것으로 보았다. 반면 북한의 사전은 계몽주의문학이, "신흥부르죠아지의 리해관계를 대변한 계몽주의자들의 이러한 사상정치적립장과 견해를 반영한 문학사조"로, "그들은 봉건제도를 반대하여 투쟁하며 문학예술작품을 통하여 사회여론에 적극적인 영향을 줄 것을 주장하면서 철학적인 소설, 정론적이며 풍자적인 글, 륜리도덕적인 희곡 등을 새로 발전시켰다"고 주장한다. 당시에는 "민주주의적, 인도주의적"이었다는 평가와 함께다. 계몽주의문학과 관련하여 남한의 사전에서 주목되는 것은, 최남선과 이광수를 계몽주의로 평가하며, "당시 한국인이 당면한 문제를 해결할 수 있음을 깨우치려 하였"다고 주장하면서, 계몽의 개념을 다시금 전통의 의미로 사용하고 있다는 점이다.

계몽의 파생어와 관련하여 남북한에서 주목되는 개념은 한반도 역사의 한 시기구분인 "계몽기"다. 남한학계에서는 1894년 갑오개혁부터 식민지가 되는 1910년까지를 "개화기(開化期)"란 개념으로

시기설정을 하다, 1905년부터 새로운 형식의 문학작품이 등장하는 점에 착목하여 1910년까지를 "애국계몽기(愛國啓蒙期)"로 설정하려 한다. 특히 한국문학계에서 계몽기란 표현을 선호한다. 개화가 영어 civilization의 번역어로 야만의 대척점에 있는 개념이기 때문에 서구중심주의적 시각을 넘어선다는 점에서 애국계몽기의 긍정적 의미가 부여되기도 한다.[55] 북한에서도 "계몽기"를 쓸 때에는 긍정적 평가가 주류다. 예를 들어 "계몽기가요"와 "계몽기문학"이 대표적이다:

일제의 조선강점으로 우리 민족이 당하는 비참한 운명과 수난의 감정을 담아 창작된 가요. 계몽기가요는 애국문화운동을 반영하여 나온 계몽가요(창가)오 함께 민족수난의 설움과 앞날에 대한 갈망 등을 노래한 동요, 예술가요, 대중가요, 신민요로 구분되여 새롭고 특색있는 음악종류와 형식을 갖추면서 창조발전되였다. 19세기말-20세기초에 계몽가요가 창작보급된데 이어 1920년대로부터 1940년대초에 이르기까지 많은 계몽기가요가 창작보급되였으며 그 대표적작품으로는 《고향의 봄》, 《그리운 강남》, 《봉선화》, 《눈물젖은 두만강》, 《락화류수》, 《노들강변》, 《조선팔경가》 등을 들수 있다. 계몽기가요의 특징은 인민들이 부르기 쉬운 서정적이며 생활적인 노래라는데 있다. 계몽기가요는 일련의 시대적 및 사상미학적제한성은 있지만 해방전

.......

55 이윤상, 「[역사용어 바로 쓰기] 한말, 개항기, 개화기, 애국계몽기」, 『역사비평』 2006.2, pp.300-304.

우리 인민들에게 민족자주의식을 북돋아주는데 이바지하였으며 오늘 민족음악발전의 귀중한 유산으로 전해지고 있다.

19세기말-20세기초에 우리 나라에서 진보적문인들, 애국문화운동자들에 의하여 발생발전한 문학, 주제사상적지향이나 주인공의 성격, 구성과 언어문체, 종류와 형태에서 중세문학과 질적으로 구별된다. 계몽기문학은 나라의 근대적발전에 대한 지향과 반침략, 반봉건의 애국사상을 반영하였으며 외래침략자들로부터 조국을 수호하기 위하여 싸우는 애국자, 반일투쟁의 참가자들과 봉건적락후를 반대하고 문명개화를 고취하는 인물들을 기본주인공으로 하였다. 계몽기문학에서는 중세문학의 도식적인 구성의 틀이 극복되고 사실주의적묘사정신이 높아졌으며 언어문체에서도 일상생활용어가 널리 씌여졌다. 또한 근대적인 내용과 시대적감각에 맞는 새로운 문학종류와 형태들이 출현하고 발전하였다. 계몽기문학은 인민들을 사상문화적으로 계몽시키는데 이바지하였으며 우리 나라 문학발전에서 새로운 시기를 열어놓았다.

"봉건을 반대하고 자본주의적발전을 지향한 부르죠아사회문화운동" 시기인 계몽기를 '반일(反日) 민족주의'와 연관할 때 '만' 가능한 적극적 해석이다.[56]

.......

56 김동수·림옥진 편집, 『조선민족음악유산: 계몽기가요 600곡집』, 평양: 2.16예술교육출판사, 2004; "상식:《계몽》이란 말의 유래" 『음악세계』 51호, 2013. "상식"의 한 구절이다: "우리 나라에서 19세기 후반기부터 전개된 애국문화계몽운동은 일제의 강도적인 조선강

4. 계몽 개념의 비약

독일어 Aufklärung의 번역어로 채택된 계몽은 동아시아의 전통어였다. 따라서 계몽은 가르치고 깨우치게 한다는 전통적 의미와 함께 칸트적 의미에서 자율적으로 이성의 세례를 받는다는 근대적 의미를 함께 가질 수밖에 없었다. 일본에서의 번역은 식민지 조선에도 수입이 되었고, 계몽이란 개념의 용법은 이중적이었다. 해방 이후 남북이 분단되면서 남한의 계몽은 이중성 속에서도 근대적 의미의 계몽에 접근했다면, 북한에서는 전통적 의미의 계몽이 보다 강조되었다. 사상교양의 필요성이 북한에게 전통적 의미의 계몽에 이끌리게 한 요인인 것처럼 보인다. 그럼에도 북한에게 과거 계몽은 부르주아적 운동의 하나일 뿐으로 해석된다. 프롤레타리아적 계몽이 있다면 아니면 민족적 계몽이란 또 다른 형태가 있다면, 북한이 지금 스스로 하고 있는 일을 정당화할 수 있는 전통적 의미의 계몽 개념의 활용이다.

계몽 개념의 분단사의 비약적 국면은, 남한 내부에서 계몽이란 개념에 대한 회의(懷疑)와 반성이다. 다시 한번 서구적 개념의 수입사를 경험하는 희비극이다. 두 다른 방향이 있다. 첫째, 칸트와 마르크스를 연계하여 계몽의 우연성 또는 윤리적 결단이 마르크스의 필연성을 대체할 것이라는 가라타니 고진(柄谷行人)의 기획처럼,[57] 칸트적 의미의 계몽이 가지는 찰나의 현재적 유효성을 인정하는 것이

........

점과 식민지통치로 하여 1910년대말에 자기의 근본목적을 달성하지 못한채 인위적으로 중도반단되었다. 당시 우리 나라의 계몽가요가 쇠퇴된 요인도 이와 관련되어있다."
57　가라타니 고진 지음, 『트랜스트리틱: 칸트와 맑스』, 이신철 역, 도서출판 b, 2013.

다. 둘째, 계몽의 불가능성 또는 계몽의 반이성적 파괴성을 『계몽의 변증법』처럼 불러오는 것이다. 계몽은 있어서도 안 되고 그 자체가 불가능한 것임을 말하는 방식이다.[58] 남한의 중층적 계몽 해석에 맞서 또는 독립적으로, 북한은 계몽기가요나 계몽기문학이란 과거 회귀적 관성을 지속할 수 있다. 계몽을 민족적 그 무엇과 연관하는 방식으로 전통적 의미로 해석하는 계몽의 북한적 전변을 도모하는 것이다. 번역어이자 전통어인 계몽 개념의 내부적 충돌이 남북한의 개념 갈등으로 현현하는 국면이다.

.......

58 이순예, 『테오도르 아도르노, 계몽의 변증법』, 커뮤니케이션북스, 2016. 예를 들어 이성의 파괴성에 대한 논의는, 정태창, 「아도르노 철학에서의 이성의 파괴: 계몽의 변증법에 대한 정치철학적 비판」, 『철학사상』 40, 2011. 지승호가 아티스트 박진영을 인터뷰한 글은, 「계몽 정서가 없어져서 살 것 같아요」, 『인물과 사상』 2, 2008.

참고문헌

1. 남한

가라타니 고진, 『트랜스트리틱: 칸트와 맑스』, 이신철 역, 도서출판 b, 2013.

김용대, 「계몽이란 무엇인가?: 멘델스존과 칸트의 계몽 개념」, 『독일어문학』 37, 2007.

김윤경, 「번역어 '자연(自然, nature)'의 성립사정: 근대 초기, 일본과 조선의 문화번역」, 『문화와 융합』 40(4), 2018.

박혜경, 「〈무정〉의 계몽성과 근대성 재고」, 『국어국문학』 129, 2001.

_____, 「반계몽 소설로서의 무정」, 『우리말글』 23, 2001.

백종현, 「계몽철학으로서 칸트의 전통 형이상학 비판」, 『칸트연구』 9, 2002.

슈투게, 호르스투, 『코젤렉의 개념 사전 6: 계몽』, 남기호 역, 푸른역사, 2014

야나부 아키라, 『번역어 성립사정』, 서혜영 역, 일빛, 2013.

이광수, 『무정』, 문학과지성사, 2005.

이상섭, 『문학비평용어사전』, 민음사, 1976.

이순예, 『테오도르 아도르노, 계몽의 변증법』, 커뮤니케이션북스, 2016.

이예안, 「메이지일본의 '계몽' 개념: '啓蒙'과 'Aufklärung'의 교차」, 『용봉인문논총』 52, 2018.

_____, 「메이지 일본의 국체론적 계몽주의: 이데올로기로서의 '교(敎)'와 계몽의 구조」, 『개념과 소통』 23, 2019.

이윤상, 「[역사용어 바로 쓰기] 한말, 개항기, 개화기, 애국계몽기」, 『역사비평』 2006.2.

임홍배, 「칸트의 계몽 개념에 대하여」, 『괴테연구』 31, 2018.

정태창, 「아도르노 철학에서의 이성의 파괴: 계몽의 변증법에 대한 정치철학적 비판」, 『철학사상』 40, 2011.

지승호, 「계몽 정서가 없어져서 살 것 같아요」, 『인물과 사상』 2, 2008.

국사편찬위원회 한국사데이터베이스 (https://db.history.go.kr)

네이버 국어사전 (https://ko.dict.naver.com)

한글학회, 『조선말 큰 사전』(1957) (https://www.hangeul.or.kr/조선말큰사전)

2. 북한

김동수·림옥진 편집, 『조선민족음악유산: 계몽기가요 600곡집』, 평양: 2.16예술교육출판사, 2004.

『대중 정치 용어 사전』, 평양: 조선 로동당 출판사, 1957.

『대중정치용어사전』, 평양: 과학백과사전출판사, 2005.

사회과학원 문학연구소, 『문학예술사전』, 평양: 사회과학출판사, 1972.

사회과학원 언어학연구소 편, 『조선문화어사전』, 평양: 사회과학출판사, 1973.

사회과학원 철학연구소, 『철학사전』, 평양: 사회과학출판사, 1985.

"상식: 《계몽》이란 말의 유래" 『음악세계』 51호, 2013.

『조선말대사전(증보판) 1』, 평양: 사회과학출판사, 2006.

『조선말사전』, 평양: 과학백과사전출판사, 2010.

조선 민주주의 인민 공화국 확학원 언어 문학 연구소 사전 연구실 편찬, 『조선말 사전 (1)』, 평양: 조선 민주주의 인민 공화국 과학원 출판사, 1960.

조선어 및 조선 문학 연구소 편찬, 『조선어 소사전』, 평양: 조선 민주주의 인민 공화국 과학원, 1955.

3. 해외

Kant, I., "An Answer to the Question: *What is Enlightenment?*" Translated by Ted Humphrey, Indianapolis: Hackett Publishing, 1992.

Schmidt, J., "Enlightenment," in D. Borchert, ed., *Encyclopedia of Philosophy vol. 3*, Farmington Hills: Thomson Gale, 2006.

관전

1. 일제강점기의 관전: 조선미술전람회(1922~1944)

조선미술전람회는 1920년대 일제의 소위 '문화통치' 일환으로 조선총독부 학무국에서 직접 주관한 관전(官展)이다. 1922년부터 1944년까지 23회 개최된 조선미술전람회는 일본의 관전인 문부성미술전람회(1907~1918)와 제국미술전람회(1919~1935)를 본뜬 관립 공모전으로 조선인은 물론 재조(在朝) 일본인들도 다수 참여했다. 1922년에 제정된 전람회 규정은 "조선미술의 발전을 비보(裨補)하기 위하여 매년 1회 조선미술전람회를 개(開)함"(제1조)으로 시작한다. 물론 조선미술전람회는 기본적으로 식민통치의 일환이었고 사회교육과 문명화, 통치의 규율화를 지향했다. 위의 전람회 규정에서는 "치안풍교(治安風敎)에 해가 있다고 인정하는 것"은 출품을 금한다는 조항(제11조 3항)이 존재했고 실제로 조선미술전람회에서 사회비판적 예술, 진보적인 성향의 작품은 설 자리가 없었다.[59] 출품 작품들에 대한 심사 역시 주로 일본인들이 담당했다.

동양화와 서(書) 및 사군자 부분 심사에 일부 조선인이 참여했으나 이들은 결정권이 없었고 들러리를 서는 것으로 만족해야 했다. 선정된 작품은 전시의 형태로 대중에 공개됐다. 창설 당시 영락정(永樂町) 조선총독부 상품진열관에서 진행된 전시는 이후 조선총독부도서관(6~7회), 경복궁 옛 공진회 건물(9~17회)로 옮겨 진행됐고 1939년 이후에는 경복궁 안에 세워진 조선총독부미술관에서 진행됐다.

일제강점기 조선미술전람회는 사람들을 유혹하는 특별한 볼거리였다. 조선총독부미술관에서 처음 열린 제18회 조선미술전람회 관람자 수는 4만 명에 달했다. 조선미술전람회의 구성 방식과 시기별 변화 양상은 식민지 조선에서 미술의 근대적 재편 양상을 보여준다. 조선미술전람회 구성은 다음과 같이 변화했다.

제1회(1922년) 제1부 동양화, 제2부 서양화 및 조각, 제3부 서(書)

제3회(1924년) 제1부 동양화, 제2부 서양화 및 조각, 제3부 서(書) 및 사군자

제11회(1932년) 제1부 동양화, 제2부 서양화, 제3부 공예품

제14회(1935년) 제1부 동양화, 제2부 서양화, 제3부 공예 및 조소

여러 변화 가운데 우선 우리의 관심을 끄는 것은 1932년 제11회

.......

59 목수현, 「조선미술전람회와 문명화의 선전(宣傳)」, 『사회와 역사』 39, 2011, p.93.

조선미술전람회에서 '서(書)' 부분이 사라져 완전히 자취를 감추게 됐다는 점이다. 이러한 변화를 근대 일본과 조선에서 진행된 개념 변화, 즉 종래의 '서화(書畵)' 개념이 '미술(美術)'이라는 새로운 개념으로 대체되는 현상과 관련하여 이해하는 논자들이 있다. 일례로 이가라시 고이치(五十嵐公一)는 이를 두고 "조선미전도 서화를 '서'와 '회화'로 분리하고 이윽고 서를 받아들이지 않는다는 일본과 같은 길을 걷게"[60] 됐다고 주장했다. 그런데 이런 변화는 일제의 강압적 조치의 결과로만 볼 수는 없다. 소위 근대화를 열망한 조선 예술가들 다수가 서와 화의 분리, 그리고 이에 뒤따른 서의 배제를 환영했다. 예컨대 이한복은 "전연(全然)히 서(書)와 화(畵)가 별종의 것인 이상 별개로" 취급해, "서(書)는 서(書)대로 화(畵)는 화(畵)대로 따로 말할 것"[61]이라고 하여 서와 화의 분리를 옹호했다. 또한 화가 나혜석은 조선미전에서 서와 사군자가 사라진 것을 두고 "딴살붓튼 혹 떠러진 것 갓흔 감이 생겻다"[62]고 했다. 흥미로운 것은 '서(書)'가 조선미술전람회에서 밀려난 바로 그 해에 공예품부가 신설됐다는 점이다. 조선미술전람회 공예부의 신설은 미적 목적과 실용적 목적을 겸하는 이른바 응용예술로서의 공예가 순정미술과 더불어 미술의 주요 장르로 부상하게 됐다는 것을 의미한다. 하지만 공예 특유의 미술과 실용의 '중간존재적 성격'[63]으로 인해 사람들은 공예

.......

60 이가라시 고이치, 「조선미술전람회 창설과 서화」, 이중희 역, 『한국근현대미술사학』 12, 2004, p.355.
61 이한복, 「동양화 만담(三)」, 『동아일보』 1928.6.25.
62 나혜석, 「조선미술전람회 서양화총평(朝鮮美術展覽會 西洋畵總評)」, 『삼천리』 4(7), 1932.7. p.40.
63 오종식, 「조선공예의 주변(1)」, 『동아일보』 1939.10.17.

를 회화나 조각처럼 미술의 하위개념으로 다루기보다는 당시 유행
했던 '미술공예품'이라는 용어에서 보듯 미술과 의미가 유사하지만
미술과는 구별되는 독자적인 영역으로 다루는 태도를 취했다.

관전으로서 조선미술전람회는 공모전의 형식으로 진행됐기 때
문에 미술 신인들의 등용문으로서 기능했고 미술 대중화의 기반을
조성했다. 하지만 조선미술전람회는 일본 관전인 제국미술전람회
심사위원 및 도쿄미술학교 교수들이 심사를 맡았던 까닭에 필연적
으로 일본 관전 화풍과 다를 바 없는 화풍을 옹호, 고무하는 방향으
로 전개됐다. 조선미술전람회는 "일제의 조직적인 문화정치의 정책
답게 화단 전반의 경향을 일본풍을 추종하는 아카데미즘으로 이끌
어갔던"[64] 것이다. 이에 따라 식민지 조선에는 느슨하게나마 관전
의 요구를 충실히 따르는 소위 '아카데미(아카데미즘)'와 그에 반발
하는 재야 전위파의 구별이 생겨났다. 예컨대 1927년『동아일보』에
발표한「화단개조」에서 화가 김용준은 이렇게 주장했다.

우리는 이 무의식 표현예술-황실어용적이요 뿌르조아의 전
유물인 아카데미슴에 반역의 기를 날려야 할 것이다. 그리고 새
로운 비약의 푸로화단을 건설하여야 할 것이다. 통트로 말하자
면 이제로의 우리 화가는 反아카데미의 정신을 가져야겠고 사
회적 진출을 하여야겠단 말이다.[65]

.......

64 조은정,『권력과 미술-대한민국 제1공화국의 권력과 미술』, 아카넷, 2009, p.41.
65 김용준,「화단개조(2)」,『동아일보』1927.5.19.

2. 국전과 민전: 대한민국미술전람회(1949~1981)

해방 이후의 분단 체제하에서 남한과 북한 미술계는 모두 국가 주도의 관전(官展)을 미술발전의 원동력으로 삼았다. 남북한의 관전은 양자 모두 일제강점기 조선미술전람회의 기억과 경험을 토대로 창설, 운영됐으나 역사-사회의 변동에 따라 다른 형태로 발전해 나갔다. 먼저 남한에서는 해방 직후부터 "총독부시대의 문화기만정책에 의한 명목만의 전람회와는 그 성격이 다른" 국가 주도의 현대 미술문화 진흥책으로서 국전(國展)의 필요성이 제기됐다.[66] 이에 따라 1949년 9월 22일 문교부 고시 제1호로 '대한민국미술전람회 규정'이 공포됐고 그해 11월 21일에 중앙청 후원 국립미술관에서 제1회 대한민국미술전람회가 개최됐다. 전시에 앞서 1949년 10월 17일 문교부장관 안호상은 다음과 같은 담화문을 발표했다.

금번 전람회는 대한민국이 수립된 후 처음 열리는 국가적 성전인만큼 전문화인과 예술인은 자신의 전 역량을 다하여 국전을 빛나게 해야 할 것이다. 특히 미술은 다른 예술 부문보다 대한의 존재를 세계에 알리는데 제일용의 한 부면인 만큼 미술가 제위는 새로운 각오와 긍지를 가지고 이 기회에 분발해주기를 부탁하는 바이다.[67]

........

66 「새 조선 꽃피울 국전」, 『동아일보』 1946.4.28.
67 「미술전람회」, 『동아일보』 1949.10.19.

제1회 국전은 "우리나라 미술의 발전, 향상을 도모하기 위하여" (규칙 제2조) 총합적인 신인미술품 공모, 시상과 추천작가(1955년부터는 초대작가와 추천작가의 2원제)의 작품 진열을 병행하는 식으로 운영됐고 전시는 동양화부, 서양화부, 조각부, 공예부, 서예부(사군자 포함)의 5부로 구성됐다. 1949년 12월 5일 중앙청 제1회의실에서 진행된 시상식에서 류경채(서양화, 대통령상), 서세옥(동양화, 국무총리상), 김기승(서예, 문교부장관상), 백문기(조각, 특선) 등이 상을 받았다. 하루 평균 관람자 수가 2천 명에 달했다는 당시의 신문기사에서 보듯 첫 번째 국전은 세간의 관심을 한 몸에 받으며 성황리에 진행됐다.

한국전쟁으로 잠시 중단됐던 국전은 1953년에 재개됐다. 당시 국전은 신인들이 미술계에 진입하는 가장 중요한 통로, 대중교양의 핵심 플랫폼으로 기능했다. 1954년까지 동양화부, 서양화부, 조각부, 공예부(1954년 응용예술), 서예부로 구성되던 전시에 1955년부터는 건축부, 1964년부터는 사진부가 추가되었다. 그러나 1970년에는 운영규정 개정으로 건축부와 사진부가 다시 제외되어 다음 해부터 1973년까지 3회의 건축, 사진 전시를 별도로 진행했고 1974년부터는 건축부와 사진부를 다시 국전에 포함했다. 이희태에 따르면 그 이전까지 예술로서의 존재 가치를 인정받지 못했던 건축이 1955년 제4회 국전에 포함된 것은 전쟁으로 파괴된 도시의 재건을 위해 "참다운 것과 새로운 것을 탐구하고 새우기 위한" 계기를 마련하는 데 목적이 있었다.[68] 1964년에 사진부가 추가된 것은 선진

.......

68 이희태, 「등단하는 건축예술」, 『조선일보』 1949.10.19.

국들에서는 이미 오래전부터 사진이 회화, 조각 등과 같이 미술로 다뤄져왔고 다수의 사진가들이 해외 콘테스트에 잇달아 입상하고 있다는 사진계의 청원이 받아들여졌기 때문이다.[69]

1981년 제30회 전시로 막을 내릴 때까지 국전은 온갖 갈등의 진원지였다. 소위 순수미술과 비순수미술(공예, 건축, 사진)을 구별하여 후자를 예술성 부재 등을 이유로 국전에서 밀어내려는 세력들과 이에 반대하는 세력 간의 갈등이 존재했다. 국전의 한 부문으로서 서예의 현대미술로서의 지위를 여전히 문제 삼는 미술인들도 많았다.[70] 심사위원 선정과 심사의 공정성을 두고서도 잡음이 끊이지 않았다. 게다가 국전 특유의 관제적 성격은 늘 논란의 대상이었다. 1960년 4·19혁명 직후에는 "국전은 어용작가들의 무대요, 초대니 추천이니 무감사니 예술에 계급을 두는 것은 폐단이 있을 뿐 아니라 관(官)에 아부하여 이권을 노리는 것이기 때문에 미술계에 분쟁을 조장하는 근인"[71]이라며 국전을 폐지해야 한다는 의견이 큰 힘을 얻기도 했다. 물론 심사위원 교체, 문호 개방 등의 쇄신을 통해 국전을 발전적으로 유지해야 한다는 의견도 존재했다.

국전의 최대 쟁점은 이른바 구상과 추상의 관계 설정 문제였다. 아카데미즘 대 모더니즘, 또는 사실주의 화풍 대 아방가르드-추상, 초현실주의, 비정형(非定形)을 축으로 전개된 양 진영의 대립은

.......

69 「사진 부분도 국전에 추가를」, 『동아일보』 1964.6.25.

70 국전을 둘러싼 대한미협과 한국미협의 갈등, 국전 자문기구인 예술원의 심사위원 선정 문제 등에 대해서는 조은정의 다음 책 참조. 조은정, 『권력과 미술-대한민국 제1공화국의 권력과 미술』, 아카넷, 2009, pp.49-60.

71 「국전은 폐지되어야 하는가」, 『조선일보』 1960.5.15.

1950년대 후반 표면 위로 부상했고 1960년대 후반에는 걷잡을 수 없이 확대, 심화됐다. 모더니즘-아방가르드를 추구하는 신세대 미술가들은 국전을 낡고 보수적인 제도로 비판했고 여기에 중견미술가들이 가세하여 국전을 "현실은 있으나 작가의 눈은 없는 전시", 즉 시대착오와 관전에의 타협이 두드러진 전위정신을 거세하는 전시라고 비난했다.[72] 조선일보사가 주최한 〈현대작가초대공모전〉(1957~1969)은 국전의 반대편에 있는 재야전, 또는 민전(民展)으로서 국전의 관전 화풍에 반대하는 움직임의 거점이 됐다. 이러한 문제를 해결하기 위해 1969년 제18회 국전에서 서양화부에 한해서 현대적 경향을 옹호하기 위해 구상, 비구상 분리 심사가 시도됐다. 1970년 제19회 국전에서는 동양화부, 서양화부, 조각부를 다같이 구상, 비구상부로 분리하는 운영계획이 단행됐고 1974년 제23회 국전부터는 제1부(구상), 제2부(비구상)로 분리하여 운영했다. 이로써 1960년 무렵까지는 일반적 사실주의와 서정적 자연주의 작품이 주류를 이루며 아카데믹한 관전 성격에 치우쳤던 국전은 1960년대~1970년대에는 국제적 시각에서 추상주의, 혹은 그 범주의 작품을 아우르는 방향으로 점진적으로 변화했다. 하지만 이런 변화에도 불구하고 국전에서는 구상 계열이 사실상 계속해서 주도적 강세를 보였고[73] "진취적인 현대미술이 국전 같은 관전을 토대로 발전할 가능성은 희박한 것"(이일)이라는 회의론이 득세했다. 1979년 국전 운영업무가 문화공보부에서 한국문화예술진흥원으로 이관됐

.......

72 「국전총평, "현실은 있으나 작가의 눈은 없다"」, 『조선일보』 1964.10.20.
73 이구열, 「국전」, 『한국미술사전』, 대한민국예술원, 1985, p.91.

고 1979년 국전의 완전 민영화가 성사됐으며 1981년 제30회 국전을 끝으로 국전은 막을 내리게 됐다. 다음의 신문기사는 국전 폐지 전후의 상황을 압축해서 보여준다.

> 그러나 관전의 성격상 어쩔 수 없는 권위주의 때문에 불필요한 부작용이 있었고 그럴 때마다 미술계에서는 국전 폐지론이 거론되기도 했다. 작품심사의 공개 등 여러 가지 제도개혁에도 불구하고 근년에 괄목할만한 신인이 나타나지 않는 것은 국전 운영에 본질적인 문제점이 있음을 말해준다. 그것은 국전 창설 당시의 상황과 오늘날의 상황 차이에서 오는 것이다. 그러한 상황의 차이란 미술교육의 보급이나 미술인구의 증대 또는 대규모의 미술전람회를 주관할만한 기관이나 단체 및 화랑의 등장과 같은 여건의 변화뿐만 아니라 미술사조에서도 새로운 시대를 맞고 있음을 뜻한다. 1,2년전부터 '동아미술제'를 비롯한 대규모의 특색있는 민전(民展)이 발족한 것도 그러한 시대적 배경에 의한 것이라고 할 수 있다.[74]

3. 북한의 국가미술전람회

미술작품을 당성, 노동계급성, 인민성에 기초한 사상적 내용과 아름다운 조형적 형식의 결합으로 규정하며 지배이념을 선전하는

........
74 「국전에서 민전으로: 30년의 과제와 앞으로의 과제」, 『조선일보』 1979.9.22.

'위력한 무기'로 이해하는 북한에서 국가주도의 관전은 체제 초창기부터 매우 중시됐다. 제1차 국가미술전람회는 1947년 8월 평양에서 열린 북조선예술축전의 한 부문으로 진행됐다. 유화, 수채화, 동양화, 조각, 공예 등 총 525점의 작품이 출품되어 193점이 입선했다.[75] 이듬해인 1948년 8월 평양 광성중학교에서 제2차 국가미술전람회가 열렸고, 1949년 8월에는 '8.15 4주년 기념 북조선예술축전'을 기해 제3차 국가미술전람회가 열렸다. 이후 한동안 중단됐던 국가미술전람회는 1955년 8월 '8.15 10주년 경축 전국미술축전'이라는 명칭으로 재개됐다.

'국가미술전람회'라는 용어가 본격적으로 사용된 것은 제5차 국가미술전람회, 곧 1958년 8월 '공화국창건 10주년 기념 국가미술전람회'였다. 이 전시에는 조선화, 유화, 조각, 공예, 그라휘크, 무대미술 등 각 분야 498점의 작품이 출품됐고 이 가운데 〈청봉〉(리석호), 〈고성인민들의 전선원호〉(정종여), 〈총화를 마치고〉(리팔찬), 〈옥수수〉(김용준) 등의 조선화, 〈3.1운동〉(문학수), 〈조국의 딸〉(오택경) 등의 유화 작품들이 입선했다.[76] 1955년에 열린 '8.15 10주년 경축 전국미술축전'을 참관했던 김일성은 1958년에 열린 '공화국창건 10주년 기념 국가미술전람회'도 참관했다. 1958년 9월 6일 김일성은 최고인민회의 상임위원회 의장 최용건, 부수상 김일, 조선노동당 중앙위원회 위원 림해, 리효순, 동 상무위원회 후보위원 한상두, 리종옥, 하앙천, 교육문화상 한설야, 조선노동당 중앙위원회

.......

75 이문일 외, 『조선중앙년감-1949년 판』, 평양: 조선중앙통신사, 1949, p.144.
76 조선중앙년감 편집위원회, 『조선중앙년감-1960』, 평양: 조선중앙통신사, 1960, pp.221-222.

선전선동부장 리일경 등과 국가미술전람회를 참관하고 "유구한 민족적 전통을 가진 조선화 분야를 더욱 발전시킬" 것, 강력한 선전선동적 가치를 지닌 그라휘크, 그중에서도 "판화를 더욱 발전시킬 것", "인민 생활의 요구를 충족시키며 널리 외국에도 수출할 수 있도록 공예품들을 더 많이 만들어내며 이 부문 후비 일꾼들을 대량으로 양성할 것", "국립수예연구소 등을 비롯하여 수예 분야를 발전시킬 것" 등을 지시했다.[77]

1955년에 열린 '8.15 10주년 경축 전국미술축전'(제4차 국가미술전람회), 1958년에 열린 '공화국창건 10주년 기념 국가미술전람회'(제5차 국가미술전람회) 이후 국가미술전람회는 이른바 명작들을 양산, 승인하는 국가제도이자 국가미술의 방향을 지시하는 '강령적 교시들'이 양상되는 무대로 확립됐다. 가장 중요한 국가미술전람회는 1966년에 열린 제9차 국가미술전람회였다. 조선화, 유화, 조각, 출판화, 공예, 산업미술, 영화 및 무대미술로 나누어 진행한 전람회에서 조선화 분야에서 〈남강마을의 녀성들〉(김의관, 조선화 1등), 〈락동강 할아버지〉(리창, 조선화 1등), 〈강철의 전사들〉(최계근, 조선화 2등), 〈남진하는 길에서〉(리영식, 조선화 3등), 〈풍어〉(정종여, 조선화 3등), 〈눈내리는 밤〉(윤태룡, 조선화 3등), 〈소나무〉(리석호, 조선화 3등), 〈푸른신호등〉(김인환, 조선화 3등), 〈무용수〉(서혜선, 조선화 3등) 등 채색화가 대거 입상[78]하여 북한미술가들이 치열한 담론투쟁을 통해 비로소 도달한 다음과 같은 원칙, 즉 "수묵

.......

77 「김일성 수상을 비롯한 당과 정부 지도자들 국가미술전람회를 참관」, 『조선미술』 1958.10, p.3.
78 「제9차 국가미술전람회 입상자들」, 『조선미술』 1967.1, p.44.

화, 담채화가 주로 되는 경향을 타파하고 농채화, 세화를 적극 창
작하자"[79]는 원칙이 현실에서 구체화됐다. 그뿐 아니라 위에서 열
거한 조선화 작품들에 더하여 〈진격의 길에서〉(홍성철, 유화 1등),
〈딸〉(민병제, 유화 1등), 〈간호원 조순옥〉(최교순, 유화 2등), 〈수도복
구의 아침〉(문학수, 유화 3등), 〈신천의 원한〉(김종섭, 유화 3등), 〈과
거의 어린 탄부〉(로준기, 조각 1등) 등 제9차 국가미술전람회 입상
작들은 이후 북한미술을 대표하는 명작들로 자리매김됐다.

　제9차 국가미술전람회는 미술가들의 중요한 학습 대상이 됐다.
예컨대 조선미술가동맹 중앙위원회 기관지 『조선미술』 1966년 10
호에는 조준오, 박승구, 지청룡, 정원용의 제9차 국가미술전람회 관
평이 실렸고 뒤이어 1966년 12호에는 같은 전시에 대한 김대승, 최
태경, 강진, 박경룡, 박상돈, 박종선의 분야별 관평이 실렸다. 그런가
하면 『조선미술』 1967년 1호에는 1967년 11월 1일에서 6일까지
조선미술가동맹 중앙위원회 각 분과에서 진행된 제9차 국가미술전
람회 합평회 내용이 「조선화에서의 예리한 사상성과 높은 형상성」,
「유화 창작에서 성격추구」, 「조각창작에서 주제확대」, 「산업미술창
작에서 민족성 특성의 확대」, 「출판화에서의 정치성과 예리성」, 「공
예창작에서 시대성의 구현」이라는 제목을 달고 미술가들에게 소개
됐다.

　1969년 중순에 「우리의 미술을 민족적형식에 사회주의적내용
을 담은 혁명적인 미술로 발전시키자-제9차국가미술전람회를 보
고 미술가들과 한 담화 1966년 10월 16일」가 발표됐다.[80] 제9차 국

.......
79 「우리 미술의 가일층의 창조적 앙양을 위하여」, 『조선미술』 1959.12, p.2.

가미술전람회 개최 3년 후에 수령의 이름으로 발표된 이 텍스트는
그 후 북한미술을 통제, 규율하는 강령적 지침[81]으로 기능했다. 이
텍스트에서 "훌륭한 민족적 전통을 가지고 있는 조선화를 토대로
하여 우리의 미술을 더욱 발전시켜 나가자"(김일성)는 절대적 원
칙이 확립됐기 때문이다. 『백과전서』(과학백과사전출판사, 1982)의
「국가미술전람회」 항목의 저자는 제9차 국가미술전람회가 "우리
나라 미술에서 주체를 확고히 세우기 위한 새로운 높은 단계를 열
어놓는 계기점으로 되었다"고 썼다.

　　위의 『백과전서』(과학백과사전출판사, 1982) 「국가미술전람회」
항목 집필자에 따르면 "주로 국가적인 계기로 해마다 혹은 몇해
에 한번씩 진행되는" 국가명의의 미술전람회는 "빨리 발전하는 우
리 미술의 성과를 널리 시위하고 근로자들에 대한 사상정서적 교양
에 이바지하며 미술의 발전을 더욱 다그치게 하는" 데 사명이 있다.
『조선대백과사전』(백과사전출판사, 1996)의 「국가미술전람회」 항
목 집필자에 따르면 이 전람회는 "조선화를 위주로 하여 주체적으
로 발전하는 유화, 출판화, 조각, 공예, 서예 등 여러 종류의 미술작
품들이 전시되는 종합적인 미술전람회"로서 "혁명적이고 인민적인
우수한 미술작품들을 선발하여 전시함으로써 찬란히 개화발전하는
주체미술의 성과를 온 세상에 널리 시위하며 이를 통하여 혁명과

.......

80　김일성, 「우리의 미술을 민족적형식에 사회주의적내용을 담은 혁명적인 미술로 발전시키
　　자-제9차국가미술전람회를 보고 미술가들과 한 담화 1966년 10월 16일」, 『조선예술』 6,
　　1969. pp.13-17.
81　조준오, 「민족적형식에 사회주의적내용을 담은 혁명적인 미술을 발전시킬데 대한 강령적
　　지침」, 『조선예술』 10, 1969. pp.43-47.

건설에 이바지하고 미술의 발전을 더욱 고무추동하여 국보를 마련하는데서 중요한 의의를 갖는"다.

1981년 남한에서 제30회 대한민국미술전람회(국전)를 끝으로 관전 시대가 막을 내리는 데 반하여 북한의 국가미술전람회는 현재까지 굳건히 유지되고 있다. 이로써 남한과 북한 정책 당국과 미술계는 전혀 상이한 과제를 떠안게 됐다. 남한에서는 대한민국미술대전 폐지 이후 국가 차원의 미술진흥과 미술활동 지원을 위한 새로운 대안 모색의 필요성이 부상했다.[82] 이와는 대조적으로 북한에서 국가미술전람회로 대표되는 국가 주도의 미술정책은 교조주의와 도식주의의 폐해, 곧 정해진 내용을 정해진 형식으로 표현하는 천편일률의 작품들을 양산하는 문제를 빚었다.

.......

82 이경성, 「국전시대의 종막-그것은 근대미술관 시대의 서장이 되어야 한다」, 『선미술』 5, 1980, pp.116-121.

참고문헌

1. 남한

김용준, 「화단개조(2)」, 『동아일보』 1927.5.19.

목수현, 「조선미술전람회와 문명화의 선전(宣傳)」, 『사회와 역사』 39, 2011.

이가라시 고이치, 「조선미술전람회 창설과 서화」, 이중희 역, 『한국근현대미술사학』 12, 2004.

이구열, 「국전」, 『한국미술사전』, 대한민국예술원, 1985.

이경성, 「국전시대의 종막-그것은 근대미술관 시대의 서장이 되어야 한다」, 『선미술』 5, 1980.

이희태, 「등단하는 건축예술」, 『조선일보』 1949.10.19.

조은정, 『권력과 미술-대한민국 제1공화국의 권력과 미술』, 아카넷, 2009.

2. 북한

김일성, 「우리의 미술을 민족적형식에 사회주의적내용을 담은 혁명적인 미술로 발전 시키자-제9차국가미술전람회를 보고 미술가들과 한 담화 1966년 10월 16일」, 『조선예술』 1969.6.

이문일 외 『조선중앙년감-1949년 판』, 평양: 조선중앙통신사, 1949.

조선중앙년감 편집위원회, 『조선중앙년감-1960』, 평양: 조선중앙통신사, 1960.

조준오, 「민족적형식에 사회주의적내용을 담은 혁명적인 미술을 발전시킬데 대한 강 령적지침」, 『조선예술』 1969.10.

교양

천현식 국립국악원 · 최유준 전남대학교

1. 근대 '빌둥(Bildung)'의 번역어 '도야(陶冶)'와 '교양(敎養)'

'교양' 개념은 독일어 '빌둥(Bildung)'의 일차적 번역어였던 '도야(陶冶)' 개념에 기원을 두고 있다. 20세기 초엽부터 '도야'와 함께 '교양(敎養)'도 '빌둥'의 번역어로 함께 쓰였는데, '도야'가 주로 독일을 중심으로 한 서양 교육학계의 논의를 수용하는 맥락에서 쓰였다면 '교양'은 "독서를 통한 인격형성을 지향하는 '교양주의'의 흐름을 만들어내는 방향으로"[83] 쓰였다. 하지만 20세기 초반까지 양자의 용례는 명확히 구별되지 않았다. 일본의 번역어 용례를 수용한 일제강점기 한반도에서도 '도야'와 '교양'이 혼용되었다가 남측과 북측 모두 해방 후에는 '도야'보다 '교양' 개념의 쓰임이 훨씬 우세해졌다.

.......

[83] 이명실, 「'도야' 개념의 수용에 관한 일 고찰」, 『한국교육사학』 39(4), 2017, p.80.

현재 남측의 『표준국어대사전』에 따르면 '교양'은 크게 두 가지 뜻으로 정의된다. ① 가르치어 기름. ② 학문, 지식, 사회생활을 바탕으로 이루어지는 품위, 또는 문화에 대한 폭넓은 지식. 여기서 ① 이 일제강점기부터 쓰인 광의의 '교양' 개념에 가깝다면 ②는 해방과 한국전쟁 이후 학문의 제도화 과정에서 구성된 좀 더 좁은 의미의 '교양' 개념으로 나누어 볼 수 있다. ①의 경우 '교양하다'와 같은 동사적 표현으로 쓸 수 있는데, 일제강점기의 일간지에서 쓰인 몇 가지 용례를 살펴보면 다음과 같다.

· 총독부에서는 서화미술과 음악에 관한 지식기예를 **교양하는** 교육기관으로 일학교를 설립하고저……. [84]

· 학교에 교사가 권위로써 소정한 학생을 **교양한다**고 하면, 극장에 배우는 자유로써 전 민중을 **교양하는** 교사다. [85]

· 고로 자녀를 **교양하라면** 자녀의 심성을 고구(考究)할지라. [86]

· 박천부인야학회(博川婦人夜學會)는 주로 구가정부인(舊家庭婦人)을 **교양식히는데** 과정은 국문, 산술이며, 강사는……. [87]

일제강점기의 용례는 이렇듯 계몽주의적 '교육(敎育)'에 대한 보

．．．．．．．

84 「미술음악 학교계획과 차(此)에 대한 요망」, 『동아일보』, 1921.8.16.

85 현철, 「연극과 오인(吾人)의 생활」, 『동아일보』, 1922.9.9.

86 김필수, 「조선 부호에게 일언함」, 『동아일보』, 1923.11.21.

87 「선운은 편리나 산악이 중첩(2)」, 『동아일보』, 1926.10.18.

완적 개념으로 '교양하다(교양시키다)'와 같은 동사적 용법이 주도했으며, 명사의 형태로 쓸 때도 '가르치어 기름'이라는 동사적 함의를 담았다. 교육학적 맥락에서 독일어 '빌둥' 개념의 일본식 수용을 기초로 한 이러한 동사적 의미는 해방 이후 북측에서 전체주의적 교육 이념으로 좀 더 적극적으로 계승되었다.

2. 문화자본으로서의 명사 '교양'

『표준국어대사전』의 '교양'에 대한 두 번째 정의가 해방 이후 남측의 교양 개념에 대한 상식에 좀 더 가깝다. '교양이 있다' 혹은 '교양을 갖추다'와 같이 명사 형태로 쓰는 것이 남측의 일반적인 용례인바, 이 경우 ②의 정의처럼 사회생활에서 높게 평가되는 '품위'나 일정 수준 이상으로 획득한 '지식'을 가리킨다. 남측에서 1950~60년대를 전환점으로 이러한 교양 개념이 일반화되었다. 이는 남북분단과 한국전쟁을 거치면서 남측에서 사회주의적 세계관이 억압되고 구미의 개인주의적·자유주의적 이념이 확산되는 과정과도 맥을 같이한다.

전쟁 이후 남측 사회 전반에 불어 닥친 교육열과 대학 제도의 확립 과정은 '교양' 개념의 재구성에 핵심적인 작용을 했다. 한국전쟁은 정치적으로 반공 독재체제를 공고화하는 계기가 되었으며, 전근대적인 삶의 질서들이 급격히 해체됨으로써 경제적으로나 문화적으로나 미국 주도의 근대화를 추진하기 위한 조건을 확립시켜 주었다.[88] 나아가 "국민 대다수를 절대 빈곤의 상태에 빠뜨린 전후 현

실이야말로 계급을 재구성할 수 있게 하는 '기회의 시공간'으로 인식되었다."[89] 출세를 위한 가장 효율적인 수단이 '교육'이고 대학 제도를 통해 '학력 엘리트'가 되는 것이라는 인식이 대중적으로 널리 퍼졌다. 이렇듯 1950년대에 팽창하는 대학 제도를 중심으로 지식의 제도화가 이루어지는 과정에서, 그러한 지식의 일면으로서 '교양'에 대한 대중적 요청과 함께 교양의 제도화가 이루어졌다고 할 수 있다.

'지식'과 '교양'의 대중화가 이루어지는 가운데, "학력 엘리트가 대중화된 '교양'으로부터 자기들의 그것을 구별하는 하나의 방식은 바로 회화, 음악, 영화, 패션, 스포츠, 여가와 같은 취미, 감성, 문화로서의 '교양'을 선취하는 것이었다."[90] 이렇듯 남측에서 '교양'은 일종의 '문화자본'으로 받아들여졌고, 신분 상승을 향한 엘리트주의적 욕망 속에서 지식의 제도화와 맞물려 개념화되었다. 대학 제도를 중심으로 한 지식의 제도화가 이루어지던 1950년대와 1960년대 사이에 다른 한편으로 검열 권력을 행사하는 정부 주도의 문화제도권 형성이 이루어졌다. 이에 따라 이른바 제도권 문화와 '저속한' 대중문화 사이의 뚜렷한 이분법적 시각이 형성되었고, '교양' 개념은 주로 전자와의 연관성 속에서 다루어졌다.[91]

요컨대 1950~60년대 대학 제도에서 '전공과정'과 '교양과정'의

........

88 권보드래 외, 『아프레걸 사상계를 읽다: 1950년대 문화의 자유와 통제』, 동국대학교 출판부, 2009, pp.14-15 참조.
89 서은주, 「1950년대 대학과 '교양' 독자」, 『현대문학의 연구』, 한국문학연구학회, 2010, p.9.
90 위의 글, p.24.
91 최유준, 「'세련된' 음악의 탄생: 1950~1960년대 클래식 장르의 감정 정치」, 『이화음악논집』 23(4), 2019, p.132.

구분이 이루어지는 과정과 맞물려 남측에서의 교양 개념은 문화제도권으로의 입문을 전제로 '학력 엘리트'가 되기 위한 '자격 요건' 내지 '지적 자산'과 같은 방식으로 이해되었다.

〈그림 1〉은 1966년 창조사에서 나온 박용구의 『세계명곡강좌: 교양의 음악』 시리즈이다.[92]

이후 정치적 민주화와 함께 '교양'의 내포는 좀 더 다양하게 해석되었지만, 정치 중립적 자기계발 담론의 맥락에서 자유주의적이고 엘리트주의적인 개인이 갖추어야 할 덕목으로 간주한다는 점에서 그 기조는 현재까지 이어지고 있다고 볼 수 있다.

그림 1 『교양의 음악』 시리즈

3. 공산주의적 인간개조의 동사 '교양'

분단 이후 북측에서는 사회주의적 이념에 따른 개념화가 진행

........

92 박용구, 『세계명곡강좌: 교양의 음악』(1. 성악곡, 2. 관현악곡, 3. 피아노곡, 4. 현악곡, 5. 교향곡), 창조사, 1966.

되면서 분단 이전 공유했던 교양 개념의 내포가 조금씩 달라진다. 본래 '가르치고 기르는 것'이라는 의미는 타인만이 아니라 자기 자신에 대한 것이기도 했다. 하지만 점차 교양이 1960년 『조선말사전』과 같이 '사람들을 사회생활과 활동에 능동적으로 참여할 수 있도록 자질을 갖추게 하는 모든 과정'으로 설명되면서, 대상을 향한 행위임이 강조된다. 그리고 다른 의미로 '사회생활에서 이루어지는 긍정적인 품행'이라는 뜻으로 그 사회적 의미가 강조된다. 이는 북측이 사회주의 국가를 건설해 나아가면서 교양을 스스로 기르는 것이라는 의미보다는 이상향으로서 사회주의를 건설해 나아가는 과정에서 획득해야 하는 가치에 의미를 두었기 때문이라고 할 수 있다. 이는 현재까지 이어지는 남측과는 결이 다른 북측의 교양 개념이다. 이러한 흐름은 시간이 지나면서 강화되는데 1973년의 『조선문화어사전』을 보면 교양은 '사람들을 정치사상적으로나 문화도덕적으로 올바른 인식과 풍모를 갖추도록 일깨워주고 가르쳐주는 일'로 설명된다.

이러한 흐름은 '교양적 의의'의 의미에 대한 1982년 『학생문예소사전』의 설명에서도 드러난다. 여기에서는 문학예술 작품이 독자에게 주는 영향력 또는 그러한 기능과 역할을 강조하는데, 가장 중요한 것이 사상적 영향력이다. 이는 교양이 사상 정서에 미치는 것임을 강조하면서, 그러한 교양의 과정에 문학예술이 중요한 수단임을 언급하고 있다. '교육'은 공식적이고 정규적인 영향력을, '교양'은 비공식적이고 비정규적 영향력을 가리키는 것으로 해석해 볼 수 있다. 즉 학교 교육과 달리 비공식적이고 비정규적인 '교양'은 문학예술이 담당하는 것이 적당하다는 것이다. 이는 교양이 좁은 의미

로 사상의식과 도덕을 형성하는 일이라는 설명과 궤를 같이한다.

이러한 해석은 또한 '주체사상'과의 결합으로 이어진다.[93] 이러한 교양을 사람들에게 사상의식과 도덕의식을 넣어주는 사람과의 사업으로 연결하면서 그러한 사람의 모든 활동을 조절하는 것으로서 '사상의식'의 중요성을 강조한다. 결국, 인간개조와 공산주의적 인간 양성의 기본은 '사상교양', 즉 '사상의식 교양'임을 강조한다. 그러므로 어떤 점에서는 과학지식의 전달이라는 교육보다도 사상의식과 도덕을 형성하는 '교양'이 중요한 것이다. 결국 '사상의식과 도덕의 형성이라는 교양은 공산주의적 인간개조의 핵심 기제'가 된다. 그러므로 1983년 『백과전서』 '교양'의 연관어로 '정치사상교양'이 제시된다. 이렇게 북한식 교양 개념이 굳어지면서 교양을 계급사회(자본주의)와 사회주의 사회로 대비시켜 그 내용과 방법을 구체화한다. 계급사회(착취사회)의 교양 내용은 반동적 사상과 패륜 패덕이고 사회주의 사회의 교양 내용은 혁명적, 과학적으로 공산주의적 혁명 인재를 기르는 것이라는 점이다. 그리고 계급사회(착취사회)의 교양 방법은 반동적으로서 교조주의적이고 강압적이고, 사회주의 사회의 교양 방법은 '깨우쳐주는 방법'으로서 '스스로 깨닫고 공감하게 하'는 것이며 개별 방법으로는 '해설', '설복', '긍정감화'가 있다고 한다. 여기서 교양이라는 개념에 담긴 내용과 함께 방법까지 구체화하고 있음을 알 수 있다. 여기서 초점은 결국 타동사로서의 '교양하기'에 있다.

〈그림 2〉는 공산주의 '교양'의 강력한 수단으로서 음악의 역할

.......

93 『백과전서』, 평양: 과학,백과사전출판사, 1983.

을 강조하는 음악잡지『조선음악』1961년 10호 글「우리 음악의 빛나는 성과와 보람찬 과업」의 첫 쪽이다.[94]

그림 2 「우리 음악의 빛나는 성과와 보람찬 과업」

94 「우리 음악의 빛나는 성과와 보람찬 과업: 조선 로동당 제3차 대회 이후 조선 음악의 발전과 금후 과업을 중심으로」,『조선음악』1961.10, p.2.

위와 같은 이러한 교양 개념은 2000년대 들어서서 더욱 강화된다.[95] 『조선대백과사전』(2001~2005)의 정의를 보면 '사람을 일정한 방향으로 목적의식적으로 키우기 위한 적극적이며 능동적인 활동'으로 설명하며 더욱 타동사로서의 '교양'을 강화하고 있다. '일정한 방향', '목적의식적', '적극적', '능동적'이라는 단어들로 그 의미를 분명히 하고 있다. 그리고 교양의 방법으로 '선전'과 '선동'이 추가된다. 이는 교양 방법론을 강화한 것이자 선전과 선동의 결정체인 문학예술과 교양을 연결하는 것이라고 볼 수 있다. 공산주의적 인간개조의 핵심 기제인 사상의식과 도덕을 형성할 수 있게 하는 교양은 선전 선동의 결정체인 문학예술과 결합함으로써 그 의의를 다하게 됨을 말하는 것이다. 2012년 『조선말련관사전』을 보면 교양을 컬처(culture)나 빌둥(bildung)과 연관하여 설명하지 않고(리파인먼트 refinement도 아님), 교육인 에듀케이션(education)이나 '교화'나 '감정고양'인 에디피케이션(edification)으로 번역하고 있으며 파생관계에서도 '다스리다'와 '다스려지다'라는 의미로 사용하고 있음을 알 수 있다. 그리고 결합관계에서 주체적 사용과 객체적 사용 모두 연관되지만 '합친말'이나 실제 용례를 보면 객체적 사용이 더 강함을 알 수 있다.

.......

95 『전자사전프로그람《조선대백과사전》』, 평양: 백과사전출판사·삼일포정보센터, 2001~2005.

4. 필수적 조건의 동사와 선택적 조건의 명사

분단 이전의 교양 개념을 공통분모로 하는바 남북의 교양 개념에 공통되는 점도 있지만, 북측의 경우 동사적 용법이, 남측의 경우는 명사적 용법이 두드러진다는 점에서 그 차이점을 분석해 볼 수 있다. 북측은 교양의 어원 가운데 '가르치고 기른다'는 동사적 의미를 사회주의 이념의 바탕에서 '공산주의적 인간개조'로 변용시켜 갔다고 할 수 있는 반면, 남측은 해방 이후 좀 더 좁은 의미의 개념으로 전개되면서 개인이 획득해야 할 지식과 덕성, 그리고 '문화자본'으로서의 명사적 의미가 상대적으로 더 강하다.

북측의 교양 개념 규정은 공산주의적 인간이 갖추어야 할 필수적 조건이라는 점이 강조된다. 그리고 가르치고 기른다는 의미에서 계몽의 개념과 강한 상관성을 보인다. 기존 자본주의 사회에서 노동자(프롤레타리아)에게 행해지는 주류계급(부르주아)의 계급적 가르침으로서의 '계몽' 개념에서 부정적 성격을 없앤다는 명분과 함께 사회주의 사회에서 공산주의적 인간개조로서 인민에게 행해지는 당과 수령의 당적 가르침인 '교양' 개념을 북측식으로 확립한 것으로 보인다. 반면 남측의 교양 개념은 선택적 조건으로서 자유주의와 개인주의에 기초하고 있지만, 교양을 '문화제도권'에 진입하기 위한 일정한 자격 요건처럼 간주하여 왔다는 점에서는 북측의 교양 개념과 일맥상통하는 측면이 있다고 할 수 있다.

참고문헌

1. 남한
『두산백과사전』, https://terms.naver.com/list.nhn?cid=40942&categoryId=40942.
「미술음악 학교계획과 차(此)에 대한 요망」, 『동아일보』, 1921.08.16.
「선운은 편리나 산악이 중첩(2)」, 『동아일보』, 1926.10.18.
권보드래 외, 『아프레걸 사상계를 읽다: 1950년대 문화의 자유와 통제』, 동국대학교출
　　판부, 2009.
김필수, 「조선 부호에게 일언함」, 『동아일보』, 1923.11.21.
박용구, 『세계명곡강좌: 교양의 음악』(1-5), 창조사, 1966.
서은주, 「1950년대 대학과 '교양' 독자」, 『현대문학의 연구』, 한국문학연구학회, 2010.
이명실, 「'도야' 개념의 수용에 관한 일 고찰」, 『한국교육사학』 39(4), 2017.
이영철 책임주필, 이희승 책임감수, 『학생조선어사전』, 을유문화사, 1947.
최유준, 「'세련된' 음악의 탄생: 1950~1960년대 클래식 장르의 감정 정치」, 『이화음악
　　논집』 23(4), 2019.
한국문학평론가협회, 『문학비평용어사전』, 국학자료원, 2016; https://terms.naver.
　　com/list.nhn?cid=60657&categoryId=60657.
한글학회, 『큰 사전』(서울: 을유문화사, 1957); https://www.hangeul.or.kr/mod-
　　ules/doc/index.php?doc=page_40&___M_ID=189.
현철, 「연극과 오인(吾人)의 생활」, 『동아일보』, 1922.09.09.

2. 북한
『광명백과사전6: 문학예술』, 평양: 백과사전출판사, 2008.
『문학예술대사전(DVD)』, 평양: 사회과학원, 2006.
『전자사전프로그람《조선대백과사전》』, 평양: 백과사전출판사 · 삼일포정보센터,
　　2001~2005.
『조선말대사전(증보판)』(1)(2)(3)(4), 평양: 사회과학출판사, 2017.
『조선말련관사전』, 평양: 조선출판물수출입사, 2012.
『현대조선말사전(2판)』(상)(하), 평양: 과학,백과사전출판사, 1981.
「우리 음악의 빛나는 성과와 보람찬 과업: 조선 로동당 제3차 대회 이후 조선 음악의
　　발전과 금후 과업을 중심으로」, 『조선음악』 1961.10.
과학,백과사전출판사, 『백과전서』(1)(3), 평양: 과학,백과사전출판사, 1982.
금성청년출판사 문예도서편집부, 『학생문예소사전』, 평양: 금성청년출판사, 1982.

사회과학원 문학연구소 편찬, 사회과학출판사 어문편집부 편집, 『문학예술사전』, 평양: 사회과학출판사, 1972.

사회과학원 언어학연구소 편찬, 사회과학출판사 어문편집부 편집, 『조선문화어사전』, 평양: 사회과학출판사, 1973.

사회과학원 언어학연구소, 『조선말대사전』(1)(2), 평양: 사회과학출판사, 1992.

사회과학원 엮음, 『문학대사전』(1)(2)(3)(4), 평양: 사회과학출판사, 2000.

사회과학원 주체문학연구소 편찬, 과학백과사전종합출판사 문학예술편집부 편집, 『문학예술사전(상)』, 평양: 과학백과사전종합출판사, 1988.

_____, 『문학예술사전(중)』, 평양: 과학백과사전종합출판사, 1991.

_____, 『문학예술사전(하)』, 평양: 과학백과사전종합출판사, 1993.

엘. 찌모페예브·엔. 웬그로브 지음, 최철윤 옮김, 『문예소사전』, 평양: 조쏘출판사, 1958.

조선민주주의인민공화국 과학원 언어문학연구소 사전연구실 편찬, 『조선말사전』, 평양: 과학원출판사, 1960.

낭만적

이지순 통일연구원

1. 낭만적, 근대인의 감정과 정신

'낭만(浪漫)'은 1890년대 말 메이지기 일본에서 'roman'의 음역어로 조어되었다. romanticism, romantic, romance가 浪漫主義, 浪漫的, ロマンス(로망스)로 만들어졌다가 이후 浪漫派, 浪漫性, 浪漫家, 浪漫男, ロマン的(로만적) 등으로 파생되었다.[96] '로맨티시즘' 용어는 개념 소개 없이 유승겸의 『중등만국사』에 처음 등장했다.[97] 광무 11년(1907)에 국한문혼용으로 출간된 『중등만국사』는 다카쿠와 고마키치(高桑駒吉)의 『중등서양사』(1898)를 축역(縮譯)한 세계사 교과서였다.[98] 문예사조로서 국내에 상륙한 것은 1918년 10월 26일

.......

96 박효경, 「일본어 'ロマン(浪漫)'의 성립과 변천에 대하여」, 『동서인문학』 56, 2019.
97 「낭만주의」, 한국민족문화대백과사전. https://encykorea.aks.ac.kr/Contents/Search Navi?keyword=%EB%82%AD%EB%A7%8C%EC%A3%BC%EC%9D%98&ridx=0&tot=13 (검색일 2020.8.23.)
98 김병철, 『한국 근대 서양문학이입사 연구』, 을유문화사, 1988, pp.222-225.

『태서문예신보』가 소개한 '浪漫主義(랑만쥬의)'가 최초였다.[99]

'낭만적'이라는 어휘는 낭만주의에서 왔다. '낭만적'이라는 단어는 "○○은 낭만적이다" 또는 "낭만적 ○○"으로 사용될 수 있다. '낭만'에 성격, 관계, 상태의 뜻을 더하는 접미사 '~적(的)'이 붙어 만들어졌다. '낭만적'은 낭만과 관련된 어떤 상태를 가리키거나, 대상의 특질을 한정한다. '낭만적'과 동의어로 사용되는 것은 '로맨틱'으로, 두 단어는 1920년대부터 번갈아 사용되었다.

박영희는 1924년 『개벽』에 중요 술어사전을 연재하면서 '낭만적(Romantic)'도 등재했다. 박영희는 '낭만적'에 대해 "낭만주의의 형용사니 구속에서 자유에, 공상적 美, 해석적 기분, 초월적 快味 등에 유사한 일용어"[100]라고 해설을 달았다. 낭만주의는 1920년에 근대주의와 함께 수입되었다. 이돈화(妙香山人)는 "기교적이오 형식적인 당시문명에 대하야 천진유로(天眞流露)의 감정을 주로 하고 불기분방(不羈奔放)의 정열을 貴하다"[101]고 여긴 루소를 근대주의의 선봉으로, 낭만주의를 감정적 인간형으로 파악했다. 정(情)을 중심으로 지(知)를 함양하는 감정교육론을 보여주었던 이광수(長白山人)는 "진리감, 정의감, 심미감"을 통합하여 "품성의 도야"를 지향하며, 교육과 수양을 "情操(sentiment)"로 정리했다.[102]

1920년대 지식인들에게 정(情)은 정신의 의미였지만, 근대주의적 인간형에서는 감(感)으로 포섭되었다. 적적한 황혼을 적시는 가

.......

99 박효경, 「일본어 'ロマン(浪漫)'의 성립과 변천에 대하여」, p.30.

100 박영희, 「중요술어사전」, 『개벽』 49호, 1924, p.8.

101 妙香山人, 「近代主義의 第一人 루소先生」, 『개벽』 5호, 1920, p.66.

102 長白山人, 「個人의 日常生活의 革新이 民族的 勃興의 根本이다」, 『동광』 1호, 1926, p.32.

을바람이 끝도 없는 광야에 서 있는 느낌을 주며, 어쩐지 울고 싶은 "센치멘탈인 感이 그윽히" 일어나는 감상과 같은 것이었다.[103] 1920년대 소설에서 흐릿하고 몽롱하고 침울한 감정은 '센틔멘탈'한 심정으로 정의되었다.[104] 박영희의 술어사전에 의하면 씁쓸한 마음과 눈물이 섞인 센티멘탈은 애상주의, 감상주의와 관련된다. 센티멘탈은 정열을 정신으로 하지만, 주관적·상상적으로 강하게 기울어진 낭만주의의 한 부류로 파악되었다.[105] 1920년대 유행한 연애는 사랑에 대한 동경과 열망의 감정을 '낭만'에 포함시켰다.

　센티멘탈, 곧 정(情)에 대한 근대적 인식은 '감정의 유로'라는 낭만적 발상과 '감정교육'이라는 계몽적 관념, 근대적 가치인 개성의 해방, 전통적 가치인 인격의 수양이 각축을 벌이며 형성되었다.[106] 신념의 강도를 중시하는 낭만주의자들의 열정은 현실적인 것에 대한 거부, 어딘가 다른 곳에 있는 이상적 상태를 염원하는 미학적 지향성을 향했다.[107] 1920년대 사회주의자들의 청년 담론에서 혁명적 주체인 청년은 감성적이고 열정적으로 그려지고 있으며, 계급의식의 자각은 청년의 혁명적 감수성을 특징으로 하고 있다.[108] 한효의 '낭만정신'이나 임화의 '낭만적 정신'은 모두 청년의 정열을 바탕으

．．．．．．．

103　小波, 「秋窓隨筆」, 『개벽』 4호, 1920, p.123.

104　稻香, 「十七圓五十錢, 젊은 畵家 A의 눈물의 한 방울」, 『개벽』 31호, 1923, p.71.

105　박영희, 「중요술어사전」, 『개벽』 49호, 1924, p.18.

106　손유경, 「한국 근대소설에 나타난 '動靜'의 윤리와 미학에 관한 연구」, 서울대학교 박사학위논문, 2006, p.33.

107　칼 슈미트, 『정치적 낭만』, 황성모 역, 삼성출판사, 1992, p.124.

108　이기훈, 「1920년대 사회주의 이념의 전개와 청년 담론」, 『역사문제연구』 13, 2004, pp.302-306; 손유경, 위의 논문, p.80 재인용.

로 삼고 있다. 임화의 낭만적 정신은 예술을 높은 발전의 단계로 이끌어나가 미래를 창조하는 정신으로,[109] 사회주의 리얼리즘의 혁명적 낭만주의를 일컫는다. 현실을 개조하는 행위인 낭만적 정신은 감정의 자극과 구별되는 윤리적 정신이다.

해방 전 '낭만적'이라는 단어 안에는 정(情), 센티멘탈, 민감한 감수성, 비합리적 감정, 자유, 개인, 현실의 부정, 지식인의 열정, 혁명가의 의지, 윤리적 형이상학 등 다양한 의미들이 혼재되어 있었다. 백철은 『신문학사조사』(1948)에서 백조파가 보여준 낭만주의적 특징으로 감상, 환몽, 우울과 비애를 '병적인 것'으로 규정했다. 남한에서 '낭만주의적인 무엇'으로 표현될 수 있는 '낭만적'은 '이상적 경향'과 '병적 감상주의'라는 좁은 의미로 사용되었다. 한편, 북한은 리얼리즘의 창작방법론의 하나인 혁명적 낭만주의의 자장 안에 '낭만적'이라는 단어를 배치하여 새로이 이해하려는 경향을 보여주었다.

2. 남한, '낭만적' 세대의 감수성: 소녀, 청년, 중년

남한에서 '낭만적(浪漫的)'이라는 단어의 품사는 명사이자 관형사이다. 국립국어원의 우리말샘의 뜻풀이를 보면 제1의 의미가 "현실에 매이지 않고 감상적이고 이상적으로 사물을 대하는. 또는 그

.......

109 임화, 「낭만적 정신의 현실적 구조」, 『조선일보』, 1934.4.19~25; 임화, 「위대한 낭만적 정신」, 『동아일보』 1936.1.2~4.

런 것"이며, 제2의 의미는 "감미롭고 감상적인. 또는 그런 것"으로 풀이되고 있다. 유의어는 '공상적, 감상적, 감정적, 이상적, 정서적, 환상적, 비현실적' 등이고 반의어는 '현실적'이다. 관련 어휘에는 낭만성, 낭만주의, 낭만주의적, 낭만파 등이 있다. 현실에서 있을 법하지 않은 이상적이거나 아름다운, 낭만주의 정신, 객관적인 기준이나 타인의 평가에 의존하지 않는, 주관적, 감성, 합리적 규범보다 자아를 선호하는, 숭고하고 영원한, 꿈, 이상, 현실에 대한 아이러니, 서정성, 자아의 감정 표출 따위의 낭만주의적 요소들을 활용하는, 예술가의 창조적 의식 태도 등이 '낭만적'에 걸쳐 있다.[110]

일제강점기에 수입된 '낭만'의 파생어인 '낭만적'은 분단 이후에도 상황이나 정서를 보충하는 데 주로 사용되었다. 고전주의에 반발하며 탄생한 낭만주의는 프랑스 대혁명과 부르주아 계급의 진보적 사상과 관련되어 있다. 고전주의의 이성주의와 합리주의에 반발한 낭만주의는 주관주의·자유주의·감성주의를 내세웠는데, 이는 기존 사회에 대한 저항의식의 산물이었다. 그러나 일본을 경유해 국내 상륙한 낭만주의는 태생적으로 가지고 있었던 사회적 진보의식과 혁명정신보다는 세기말적 감상과 퇴폐주의, 탐미주의를 강하게 띠게 되었다. 전후 남한에서 '낭만적'이라는 단어의 사용도 이러한 낭만주의적 성격과 관련되어 있다.

1950년대 남한은 서구 문화를 수용하여 전후의 빈곤한 한국문화를 세계 수준으로 앙양시키고자 했고, 이러한 움직임은 교양주의

........

110 「낭만적」, 국립국어원 우리말샘, https://opendict.korean.go.kr/search/searchResult?focus_name=query&query=%EB%82%AD%EB%A7%8C%EC%A0%81 (검색일 2019.10.29.)

와 함께 일어났다. 한편으로는 대중의 취향과 결합한 멜로드라마 장르가 성장했다. 눈물의 감상성을 통속적으로 일컫던 '신파'는 '멜로드라마'라는 대중의 기호로 세련되게 바뀌었다.[111] 게다가 1950년대 잇따라 수입, 배급되었던 할리우드 영화는 한국에서 멜로드라마가 유행하도록 촉진했고, '낭만적' 개념에 감상성을 더하는 역할을 했다. 통속적이고 여성취향적인 멜로드라마가 불러일으킨 심리적 공감과 몰입은 대중적으로 공유되었다. 이는 1950년대 공교육이 확대되면서 근대 대중이 성장한 것과 관련된다.[112]

전후 남한에서 학교교육을 받은 청소년들은 사회문화적 변화를 수용하며 독자층으로 성장했다. 학생층은 분단 이후 '낭만적' 정서와 '센티멘탈'의 감상성을 담당했다. 특히 1950년대의 '문학소녀'는 죽음, 시련, 고통을 겪는 시기로 청춘을 호명하였다.[113] 문학소녀는 문학을 교양의 독본으로 삼은 학생이자, 새로운 주체였다. 문학소녀는 감정적이고 비극적인 감정의 양태, 현실과 동떨어진 이상주의적 면모를 낭만적 특질로 형성했다. 특히 사춘기 여학생의 기쁨, 이별, 서러움 등이 복합된 "눈물"은[114] 여학생의 감수성에 '낭만적' 자질을 더했다.

"정임씨는 소위 문학소녀랍니다. 시나 소설을 쓰는 사람만 보면 그것이 애꾸눈이나 절름발이라도 금시 좋아지는 그런 종

.......

111 오영숙, 「장르연구의 양상과 전망에 대한 소고」, 『현대영화연구』 4, 2007, p.123.
112 박유희, 「한국 멜로드라마의 형성과정 연구」, 『현대문학이론 연구』 38, 2009, p.200.
113 「장래는 언제나 청년의 것」, 『동아일보』 1951.8.16.
114 「여학생의 눈물」, 『경향신문』 1954.3.1.

류의 위인이지요."[115]

　인용된 소설에서 보듯이 '문학소녀' '정임'은 상대방의 결함을 분명히 알고 있음에도 그가 단지 시나 소설을 쓴다는 이유로 맹목적인 우호를 보내는 여성이다. 현실성이 부족하고 문학적 애호 취미를 가진 미성숙한 여성은 '문학소녀'라고 불리며 폄하되었다. 그렇다고 눈물과 문학취미가 비단 여학생과 여성의 전유물로 취급된 것은 아니었다. "값싼 센치와 알지도 못하는 어른의 세계를 그리고 어른에의 불신을" 말하는 "문학소년 · 소녀"[116]는 문학에 대한 열정을 가지고 있어 조숙하다고 평가되지만, 반면에 순수하지 못해서 대개 학과 성적이 좋지 않은 그런 부류로 일축되었다. 문학소녀와 여학생의 청춘, 눈물, 감상, 환상 등은 당시 유행하던 멜로드라마의 감수성과 함께 1950년대 '낭만적' 의미에 복합적으로 작용했다.
　한편, '학원세대'로 불리는 당시의 소년소녀들은 눈물, 연애, 이상, 좌절, 죽음, 이별과 같은 감정적 기호를 담은 문학을 향유했다. 사춘기의 예민함, 자아에 대한 인식, 성장 과정에서 조우하는 연애의 감정 등은 현실과 거리를 유지하며 낭만주의를 지향했다.[117] 학원세대에게 문학은 교양을 함양하는 독본이었다. 또한 1958년 이후 붐을 이룬 문학전집도 교양서적의 역할을 했다.[118] '문학소녀'는 "문학을 통해 자기 감수성을 쏟아놓"[119]은 독자였다. 박숙자의 논의

.......

115　김내성, 「애인」, 『경향신문』, 1955.2.28.
116　김광식, 「십대의 문학적 감성」, 『동아일보』 1958.4.13.
117　장수경, 『학원과 학원세대』, 소명출판, 2013, p.98.
118　박숙자, 「100권의 세계문학과 그 적들」, 『한국문학이론과 비평』 62, 2014.

에 의하면 문학소녀와 소년은 해방 이후 배움을 통해 세계와 접속하던 학원세대가 당시 폭넓게 확산된 교양주의와 만나는 과정에서 산출된 문학독자였다. 전쟁이 끝났지만 경제적으로 빈곤하고 사회문화적으로 황폐함을 벗어나지 못하던 시기에 등장한 문학소녀는 감성적 소녀이자 교양을 독려하는 기호였다. 특히 『여학생 문예 작품집』(1954)은 문학소녀에게 부과되는 좋은 글의 기준을 보여준다. 추상적이고 관념적인 감정이 분단의 현실과 결합한 글이 당시에 높은 평가를 받았다. 미문 중심의 문장으로 초월적으로 주제가 주어진 문장, 반공과 민족을 추상적으로 지시하는 글이 좋은 글로 평가된 것이다.[120]

문학소녀는 학원세대의 교양주의적 특성을 보여주던 중립적 용어였지만 이후 여학생과 여성의 통속적 취미로 떨어졌고, 다른 한편에는 대학생들이 있었다. 전후에 유행한 실존주의 철학과 함께 사회학, 정치학 등 서구의 학문 체계가 정착하면서 전통적인 기성문화를 부정하고 서구 문화를 적극적으로 수용하며 대학생 문화가 형성되었다. 개인의 낭만적 정열은 연애에 탐닉하고, 유행하는 복장을 따라하며 감각적이고 퇴폐적인 조류를 형성하며 불안과 체념을 투사했다. 1950년대 말에 등장한 『사상계』는 학생들의 의식을 성장시키는 동력으로 작용하면서 해외 조류의 무비판적 수용을 반성하는 와중에 4·19의 전환을 맞이했다. 5·16 쿠데타, 군부독재,

.......

119 박숙자, 「'문학소녀'를 허하라: 4.19 이후의 '문학/청년'의 문화정치학」, 『대중서사연구』 20(2), 2014, p.40.

120 구자균, 「작문교육의 문제점」, 『동아일보』 1959.11.27 재인용; 박숙자, 「'문학소녀'를 허하라: 4.19 이후의 '문학/청년'의 문화정치학」, 『대중서사연구』 20(2), 2014, p.48.

1964~1965년 한일회담, 경제개발계획, 베트남전 참전 등을 거치면서 학생운동은 국가 권력과 충돌했고, 개인의 낭만적 정열은 1970년대 청년문화를 이루었다.

1970년대 청년문화는 서양에서 수입한 대중문화의 스타일과 풍속들을 외피로 두르면서, 국가권력의 지배 이데올로기와 민중문화론의 민족주의적 엄숙성을 거부하고 이탈하는 모순성을 지니고 있었다.[121] 이 시기의 청년문화는 청바지, 장발, 통기타음악으로 표상되었다.[122] 대학생의 청년문화가 표방하는 '낭만적' 분위기는 감성적인 자유주의와 대학의 엘리트주의가 섞여 만들어졌다.『사상계』이후 등장한『산문시대』,『사계』,『68문학』및『창작과 비평』,『문학과 지성』은 이전 세대와 달리 자유와 해방에 대한 감수성을 체득한 젊은 지성을 중심으로 했다.[123] 통속적 측면에서 1970년대 벽두를 울렸던 '순애물' 영화 〈러브스토리〉는 낭만주의의 귀환을 예고하며, 비극적인 사랑이나 죽음이 대중의 취향을 형성했다. 기성체제의 가치관에 반발하고 비판하는 청년문화는 낭만적 자아회복을 지향했으나 누구나 '홍역'처럼 앓는, 이유 없는 반항의 산물로 비춰졌다.[124] 블루진·통기타·생맥주, 송창식·이장희·윤형주·양희은 등의 학생가수들, 최인호의 소설이 보여주는 '감수성의 혁명'은 육당과 춘원, 3·1운동과 광주학생운동, 4·19와 6·3 데모로 이어온 학생운동이 1970년대에 착용한 '의상'으로, 청년문화는 '잠재된 젊은

.......

121 송은영,「대중문화 현상으로서의 최인호 소설」,『상허학보』15, 2005, p.422.
122 김창남,「1970년대 한국 청년문화의 문화적 정체성」,『대중음악』2, 2008, pp.149-150.
123 김예란,「탈주와 모방」,『언론과 사회』24(3), 2016, pp.195-196.
124 한완상,「심리학자가 본 가정교육 (7) 청년기」,『매일경제』, 1972.1.19.

힘의 잠재적인 표현'으로 명시되었다.[125]

1970년대 산업화와 1980년대 민주화운동을 거쳐 1990년대를 맞은 중년 세대는 지난 시절 잃어버린 청춘을 회고하며 감상에 젖는다. 최백호의 가요 〈낭만에 대하여〉(1994)는 청춘의 사랑과 추억을 그리워하는 향수의 감정을 담은 노래였다. 이 노래는 결핍과 그것에 대한 무한한 추구, 동경하는 것은 채워지지 않는 낭만적 아이러니가 담겨 있다.[126]

남한의 문화적 풍토에서 '낭만적'이라는 말은 사랑, 이상, 주관, 환상, 동경, 저항, 사상, 예술, 정치, 분위기 등 어디에나 붙여 사용할 수 있고, 무엇과도 결합이 가능한 단어이다. 경계선을 긋는 것이 무의미할 정도로 사용처는 매우 폭넓다. '낭만적'인 것은 감성의 자질을 붙일 수 있는 곳이면 어디든 사용될 수 있다. 낭만적 정서, 낭만적 열정, 낭만적 꿈처럼 현실과 동떨어져 있는 미적 자질이나 현대사의 중요 문화 현상의 특질을 일컬을 수도 있다. 또한, '낭만적'은 미성숙함, 통속적 감수성, 지성적이지 못함, 여성취미를 비하하며 그럴듯하게 포장하는 수식어로 사용되었다. '낭만적'인 것은 낭만주의를 형용사로 사용한다고 박영희가 술어사전에서 밝혔지만, 낭만주의를 분명하게 내포한다고 보기는 어렵다. 오늘날에도 '낭만적'은 일상에서 어떤 상태, 상황, 정황, 지향 등이 모호한 감정 상태를 지칭하며 폭넓게 사용되고 있다.

.......

125 김병익, 「거짓·안일·상투성·침묵을 슬퍼하는 「블루진·통기타·생맥주」의 청년문화」, 『동아일보』 1974.3.29.
126 남운, 「대중가요에 나타난 낭만성 연구」, 『청람어문교육』 39, 2009, p.418.

3. 북한, 랑만적인 혁명의 마음과 신념

북한은 남한과 달리 낭만주의가 가지고 있던 사회진보적 사상과 혁명정신을 정서적으로 표현한 것으로 '낭만'을 사용했다. 특히 혁명적 낭만주의가 지향하는 미래를 선취하는 긍정적 정신이 포함되었다. 『로동신문』에 사용된 어휘를 중심으로 살펴보면 1950년대부터 1980년대까지 '랑만'과 '랑만성'이 주로 사용된 것을 알 수 있다.

북한의 『조선말대사전』(1992)에는 랑만, 랑만성, 랑만적, 랑만주의, 랑만주의적 등이 표제어로 등재되어 있다. 이 중에서 '랑만적'의 품사는 명사이다. 명사인 '랑만적'이 일상에서 '랑만'과 함께 사용되는 것은 훨씬 후대의 일이었다. '랑만적'의 뜻은 "미래에 대한 열렬한 지향을 가진(것)," "랑만주의적", "공상적이며 환상적인(것)" 등으로 풀이되어 있다. '랑만'은 "훌륭한 미래를 공경하고 지향하는 락천적인 상태"이며, '랑만성'은 "랑만적인 특성"을 의미한다. "혁명가이기 때문에 사랑도 더 열렬히 해야 하고 그 열렬한 사랑이 더욱 혁명에 힘으로 되고 랑만과 리상으로, 힘의 원천으로 된다."(장편소설 『은하수』), "수진이에겐 건설자라는 직업이 아주 랑만적인것으로 생각되였다."(장편소설 『평양시간』) 등이 '랑만'과 '랑만적'의 의미를 보충하는 용례로 수록되었다. 공상적이고 환상적인 면에서는 남한과 유사하지만 미래 지향, 낙천적 부분에서 남한과 차이를 보인다.

북한은 낭만주의를 18~19세기 유럽의 소극적이며 반동적인 낭만주의, 사실주의와 함께 발생한 적극적이며 혁명적인 낭만주의로 구분한다. 이 같은 구분은 낭만성, 낭만적, 낭만에 대한 개념 사용에

서도 이어졌다. 북한은 '랑만적'보다는 '랑만'이나 '랑만성'를 주로 사용하여 상황이나 정황, 분위기, 정서, 상태 등을 설명한다. '랑만', '랑만성', '랑만적' 사용 맥락을 보면 의미 변화가 거의 없다. 그럼에도 사용의 마디들이 몇 가지 존재하는데, 이 지점들이 의미의 미시적 변화를 보여준다.

1950년대에는 '랑만주의'와 '락관주의'를 구분했으며, '혁명적 랑만주의'와 '혁명적 락관주의'도 구분해 사용했다. '혁명적 랑만주의'는 사회주의적 사실주의의 개념으로 설명되었다. '혁명적 락관주의'는 "난관과 애로 앞에서 굴하거나 비관함이 없이 인내성과 대담성을 발휘하여 그를 극복 타개하며 혁명의 승리와 사업의 성공을 확신하는 락천적인 사상"[127]을 일컫는다. 이때 '랑만'은 혁명적 락관주의와 의미가 겹친다. 이 시기에 '랑만'은 "앞날을 향한 희망으로 흥분케 하는"[128] 것으로, 감정의 양태를 지칭했다. 낭만의 감정은 개인의 주관이 아니라 미래에 대한 낙관과 희망에서 나온다. 예술 일반이나 생활에서 언제든 호출될 수 있는 긍정적 지향을 의미하는 것이다.

한편, '랑만성'은 효용적 감흥을 불러일으키는 혁명적 낭만이나, 예술의 정서적 반향 등을 지칭하며 사용되었다. "우리 생활에서 혁명적 랑만은 어디까지나 진실하며 아름다운 것"으로 사상적 표현을 통해 드러나는 것이지, "사랑(애정)이 없으면 랑만이 없는 듯이 생각하는 것"은 아니라는 것이다.[129] 즉 '혁명적 랑만'은 미래의 이상

.......

127 조선로동당출판사, 「혁명적 락관주의」, 『대중정치용어사전』, 평양: 조선로동당출판사, 1957, p.327.

128 최명익, 「청춘의 랑만으로써 이해를 보내고 새해를 맞으련다」, 『문학신문』 1957.12.26.

과 전망을 촉진하는 생활에서 나온다. 낭만의 성격을 담은 것이 낭만성이듯, 낭만과 낭만성은 의미자질로 구분되지 않았다.

1950년대 말 천리마대고조 시기에 '랑만'은 주관의 이념과 사상을 혁명적으로 끌어올리는 감정의 양태이자 효용성을 집약한 의미였다. 사회주의 예술의 창작방법은 '혁명적 랑만주의' 내지 '혁명적 랑만성'으로 명시되었다. 문학예술에서 혁명적 낭만성이란 "근로 대중들의 인간적 성격의 새로운 면모, 공산주의에 대한 그들의 뚜렷한 신념, 시대 발전의 전망에 대한 그들의 확고한 리해들"에서 "약진하는 현대인의 사상 감정"으로 생활에 대한 전망과 희망을 담는 성격이다.[130] 일상에서는 단지 노력동원을 통해서만 어렵고 힘든 일을 해내는 것이 아니라 노래와 춤과 같이 군중문화를 통해 흥겹고 즐겁게 해낼 때 창조와 낭만이 흘러넘치는 것으로 풀이되었다.[131] 즉 예술적 감흥이 공산주의 교양과 생산노동의 성과로 결부될 때 낭만의 감정이 고조된다는 것이다. 예컨대 일상에서 명절을 맞은 근로자들이 성과에 대해 자랑하고, 남은 과제를 완수하리라 결의하며 춤과 노래를 즐길 때 만들어지는 정서가 '랑만'이었다.[132] 또한, 천리마 시대의 예술은 사회주의 건설을 촉진시키는 데 기여하며 '랑만'을 담을 수 있었다.[133] 당시의 열정적 낭만, 전투적 기백,

.......

129 류기홍, 「연극에서의 혁명적 랑만성: 공화국 창건 10주년 기념 전국 연극 축전을 보고」, 『문학신문』 1958.10.30.

130 현종호, 「다시 한 번 혁명적 랑만성에 대하여」, 『문학신문』 1959.5.7.

131 「창조와 랑만이 흘러 넘치도록」, 『로동신문』 1960.5.31.

132 「행복과 랑만의 찬 명절놀이」, 『로동신문』 1962.8.16.

133 「서정과 랑만에 찬 로동의 예술」, 『로동신문』 1963.8.8; 「전투적 기백과 랑만에 찬 예술」, 『로동신문』 1963.8.10; 「투지와 랑만에 찬 초병들의 노래」, 『로동신문』 1963.9.1.

근로자들의 영웅적 성과는 사회주의적 노동의 낭만이었다.

1967년 본격적인 주체시대가 도래하면서 수령의 사랑과 은덕에 인민들이 충성으로 보답하는 열정의 마음이 낭만에 포함되었다. 문학예술이 수령형상문학과 항일혁명문학을 양산하고 있을 때, 수령의 혁명역사와 주체사상을 내면화한 주체적 인간은 당과 수령의 요구를 무조건 따르고 수행하며 혁명적 낭만과 열정으로 몸과 마음을 채웠다.[134] 1960년대 낭만적 열정이 사회주의 건설과 노동에서 우러나왔다면, 1970년대는 수령에 대한 충성에서 혁명적 낭만을 발견했다.

1970년대 본격적으로 유일지배체제를 완비하고 주체시대가 열리면서 문학예술 전반과 일상에서 '랑만'이라는 어휘는 거의 사라진 것이 아닌가 할 정도로 사용 빈도가 확연히 줄었다. 일상의 사용을 볼 수 있는 『로동신문』의 기사, 문학예술의 사용 현황을 볼 수 있는 『조선문학』과 같은 매체의 글 제목만 살펴보았을 때 '랑만'의 사용 빈도는 급격히 감소했다. 게다가 이 시기에 김일성 체제를 확고히 다지고, 김정일을 후계자로 두는 작업이 병행되었다. 이때 '랑만'의 개념적 지위, 의미의 맥락에 변화가 일었다. 낭만이 내포하고 있던 미래에 대한 낙관, 공상과 환상이라는 주관성을 최대한 줄인 대신에 과거의 혁명 역사를 새롭게 쓰던 시기였기 때문이다.

1970년대 『로동신문』은 '랑만' 어휘 사용이 희박할 정도로 사용 빈도가 줄었다. 그러다 1980년대 들어가자 일상에서 충성의 열정

.......

134 「불타는 충성의 마음과 혁명적 랑만이 굽이치는 평양의 밤」, 『로동신문』 1973.9.10; 「사람마다 충성심에 불타고 일터마다 혁명적랑만 차넘치게」, 『로동신문』 1974.4.11; 「충성의 열정 굽이치고 혁명적 랑만 넘치는 밤」, 『로동신문』 1975.10.11.

과 혁명적 낭만을 연결하며 다시 사용하기 시작했다. 점차 늘어나던 용례는 2000년대부터는 사용 맥락에 문턱이 없어졌다고 볼 정도로 빈도가 증가했다.[135]

1980년대 귀환한 '랑만'은 '혁명적 노래'를 부르며 생산에 혁신을 가져오는 근로자들의 낙천적인 생활에서 발견되었다.[136] "생각도 깊어지고/추억도 많아"[137]지는 밤을 건설의 현장에서 떠올릴 수 있는 것은 수령과 당의 영도 아래 "가는곳마다에서 사람들이 기쁨과 랑만에 넘쳐 행복을 노래"[138]하는 안정된 체제가 되었기에 가능했다. 그러나 1980년대는 정치적으로 안정되었지만, 경제적으로 정체되던 시기였다. 전반적인 경제침체를 돌파하기 위해 미래에 대한 낙관과 낙천적 생활 감정을 담은 '랑만'이 심리적 기제로 다시 대두된 것이다.

1990년대 북한은 식량난과 경제난, 김일성 사망과 고난의 행군에 봉착했다. 북한은 당면한 대내외적 어려움을 혁명적 낭만의 낙관적 의지로 헤쳐 나가야 했다. 노래를 부르며 가는 고난의 행군길은 '혁명적이며 랑만적인 생활'로 호명되었다.[139] 일하고 배우고 생

.......

135 『로동신문』 기사 제목을 검색했을 때, 1969~1971년, 1976~1977년에는 '랑만'이 기사 제목에 사용된 적이 없었다. 그 외에는 1년에 1~2건 정도 등장할 정도로 '랑만'이라는 단어의 노출 빈도는 극히 적었다. 시나 소설의 제목으로 '랑만'을 사용하는 빈도를 조선작가동맹 기관지 『조선문학』에서 살펴보면 1970년대는 0건이었고, 1980년대는 통틀어 1건에 불과했다. 그러다 1990년대 들어오면서 '랑만'을 제목에 올리는 사례가 점차 증가했다. 이 같은 경향성은 『로동신문』과 유사한 행보라 할 수 있다.

136 「언제나 랑만에 넘쳐」, 『로동신문』 1982.12.19.

137 리정기, 「청춘들이 사는 랑만의 집」, 『조선문학』 1984.11, p.23.

138 「가는곳마다 기쁨과 랑만: 여러 나라 신문들과 잡지가 우리 나라를 소개」, 『로동신문』 1986.2.6.

139 「우리 사회는 혁명적랑만이 차넘치는 생기발랄한 사회」, 『로동신문』 1997.11.28; 「《고난

활하는 모든 곳이 명랑하고 생기발랄한 분위기로, 청춘의 정열과 혁명적 낭만으로 가득 차도록 해야 한다는 김정일의 말에 따라 청춘의 남녀들은 고된 노동의 성과를 내면서 노래하고 춤추었다.[140] "랑만과 희열로 넘치는 청춘들의 생활"[141]은 고난의 행군기를 통과하던 '혁명적 낭만'이었다. "혁명에 대한, 미래에 대한, 자기 힘에 대한 믿음과 신념이 확고하며 승리의 신심이 가득차있는 승리자들만이 가지고있는 더없이 귀중한 사상정신적무기"[142]라는 혁명적 낭만은 사회주의 생산문화, 생활문화 속에서 승리를 쟁취하는 무기였다.

한편, 선군시대에 들어오면 혁명적 군인정신이 낭만에 추가된다. '가는 길 험난해도 웃으며 가자'는 구호를 내세운 선군시대는 난관을 극복할 힘을 노래보급사업에서 끌어올렸다. 낭만은 생산현장뿐만 아니라 "신념을 다지고 투지를 키워" 노래를 부르는 초병들에게서도 넘쳐났다.[143] 낭만은 부흥의 내일을 꿈꾸고 바라던 염원이 이루어지리라는 강한 믿음에서 나온다는[144] 기조는 변하지 않고 유지되었다.

넘치는 힘과 지혜

.......

　　의 행군)길에 넘치는 랑만」, 『로동신문』 1997.12.16.
140 「혁명이며 랑만적인 문화정서 생활을 더욱 활짝 꽃피우자」, 『로동신문』 1997.11.24;
　　「미루등판에 넘치는 청춘의 랑만」, 『로동신문』 1997.11.27.
141 「눈보라속의 손풍금소리」, 『로동신문』 1997.12.16.
142 명일식, 「혁명적랑만이 차넘치는 주인공들의 모습을 참신하게 보여준 생동한 형상」, 『조선문학』 1999.3, p.65.
143 「초병들의 랑만 넘친 생활」, 『로동신문』 2001.8.28.
144 김봉민, 「철학적인 서정과 랑만적인 형상」, 『문학신문』 2015.7.25.

웃음으로 터쳐 내려보내는 이 통나무들

아, 래일에는 또 얼마나

아름다운 행복의 웃음

받들어올릴것인가[145]

　일상에서 사용하는 '랑만', '랑만적', '랑만성'은 '혁명적'인 것을 내포한 의미이다. '혁명적 랑만성'이란 미래에 대한 명확한 지향과 전망을 가지고 근로인민대중의 생활을 투쟁과 발전속에서 형상한 사회주의문학예술의 속성인 것이다.[146] 혁명의 승리를 믿고 따르며, 시련과 난관을 이겨나가는 낙관적 힘과 정신은 '랑만', '랑만성', '랑만적'에 공통적으로 들어 있다. 주체시대 이후에는 당과 수령의 영도를 바탕으로 그러한 승리를 전취한다는 차이점이 있으나, 기본적으로 미래에 대한 낙관과 신념의 정신이라는 개념은 유지되었다.

4. 낭만적, 낭만/낭만성/낭만주의의 다른 관점들

　'낭만적'은 낭만주의와 친연성을 가지는 단어이다. 남한의 낭만주의는 "꿈이나 공상의 세계를 동경하고 감상적인 정서를 중시하는 창작 태도"이다. 반면에 북한의 낭만주의는 "작가의 주관적 희망과

.......

145　로윤미, 「밀림의 랑만」, 『조선문학』 2017.3, p.41.

146　사회과학원 주체문학연구소, 「혁명적랑만성」, 『문학예술사전』(하), 평양: 과학백과사전
　　종합출판사, 1993, p.283; 사회과학원, 「혁명적랑만성」, 『문학예술대사전 DVD』, 평양:
　　사회과학원, 2006.

리상을 생활반영의 조건적인 형식으로 표현하는 창작경향이나 창작방법 또는 그에 기초한 문예사조. 착취사회의 현실생활을 부인하고 그에 대치되는 리상적인 생활을 그리면서 특수한 환경에서 리상적인 인물성격을 형상"하는 것이다. 더하여 계급적 입장과 미학적 이상에 따라 진보적 낭만주의와 반동적 낭만주의로 나눈다. 낭만주의가 '창작태도'라는 점에서는 남북한이 모두 일치하지만, 세부적인 사항은 다른 방향을 지시하는 셈이다.

'낭만적'은 남북한 모두 무엇의 정황을 보여주거나 설명하거나 감정을 표시하는 형용사적 용법이나 명사적 용법으로 쓰였다. 주로 심리적, 감정적 양태를 설명하는 '낭만적'은 낭만, 낭만성 등과 교체 가능하며, 의미를 보충하거나 또는 대체하며 사용해 왔다. 남한에서 낭만적은 '로맨틱'과 함께 사용되었으나 북한은 '낙관적', '낙천적' 의미에 가깝게 사용했다.

'낭만적'은 남북한 모두 낭만주의적 요소를 가져오는 어떤 것이라는 공통점이 있다. 그러나 남북한이 낭만주의의 어느 부분을 수용했느냐에 따라 낭만주의적인 어떤 것을 의미하는 '낭만적'의 범주에 차이가 생긴다. 남한의 '낭만적'이 세대를 거쳐 주관의 정서로 이어져 내려왔다면, 북한은 신념의 형질로 이어왔다. 또한, 낭만의 태도가 주관의 내면에 관심을 돌리느냐, 미래에 대한 믿음을 갖느냐의 차이가 있다.

참고문헌

1. 남한

김예란, 「탈주와 모방」, 『언론과 사회』 24(3), 2016.

김창남, 「1970년대 한국 청년문화의 문화적 정체성」, 『대중음악』 2, 2008.

稻香(나도향), 「십칠원오십전, 젊은 화가 A의 눈물의 한 방울」, 『개벽』 31호, 1923.

남운, 「대중가요에 나타난 낭만성 연구」, 『청람어문교육』 39, 2009.

妙香山人(이돈화), 「近代主義의 第一人 루소先生」, 『개벽』 5호, 1920.

박숙자, 「100권의 세계문학과 그 적들」, 『한국문학이론과 비평』 62, 2014.

_____, 「'문학소녀'를 허하라: 4.19 이후의 '문학/청년'의 문화정치학」, 『대중서사연구』
 20(2), 2014.

박영희, 「중요술어사전」, 『개벽』 49호, 1924.

박유희, 「한국 멜로드라마의 형성과정 연구」, 『현대문학이론 연구』 38, 2009.

박효경, 「일본어 'ロマン(浪漫)'의 성립과 변천에 대하여」, 『동서인문학』 56, 2019.

小波(방정환), 「秋窓隨筆」, 『개벽』 4호, 1920.

손유경, 「한국 근대소설에 나타난 '動靜'의 윤리와 미학에 관한 연구」, 서울대학교 박
 사학위논문, 2006.

송은영, 「대중문화 현상으로서의 최인호 소설」, 『상허학보』 15, 2005.

오영숙, 「장르연구의 양상과 전망에 대한 소고」, 『현대영화연구』 4, 2007.

이기훈, 「1920년대 사회주의 이념의 전개와 청년 담론」, 『역사문제연구』 13, 2004.

임화, 「낭만적 정신의 현실적 구조」, 『조선일보』, 1934.4.19~25.

_____, 「위대한 낭만적 정신」, 『동아일보』 1936.1.2~4.

長白山人(이광수), 「個人의 日常生活의 革新이 民族的 勃興의 根本이다」, 『동광』 1호,
 1926.

장수경, 『학원과 학원세대』, 소명출판, 2013.

칼 슈미트, 『정치적 낭만』, 황성모 역, 삼성출판사, 1992.

『경향신문』

『동아일보』

『매일경제』

국립국어원 우리말샘 (https://opendict.korean.go.kr)

한국민족문화대백과사전 (https://encykorea.aks.ac.kr)

2. 북한

김봉민, 「철학적인 서정과 랑만적인 형상」, 『문학신문』 2015.7.25.

로윤미, 「밀림의 랑만」, 『조선문학』 2017.3.

류기홍, 「연극에서의 혁명적 랑만성: 공화국 창건 10주년 기념 전국 연극 축전을 보고」, 『문학신문』 1958.10.30.

리정기, 「청춘들이 사는 랑만의 집」, 『조선문학』 1984.11.

명일식, 「혁명적랑만이 차넘치는 주인공들의 모습을 참신하게 보여준 생동한 형상」, 『조선문학』 1999.3.

사회과학원 주체문학연구소, 『문학예술사전』(하), 평양: 과학백과사전종합출판사, 1993.

사회과학원, 『문학예술대사전 DVD』, 평양: 사회과학원, 2006.

조선로동당출판사, 『대중정치용어사전』, 평양: 조선로동당출판사, 1957.

최명익, 「청춘의 랑만으로써 이해를 보내고 새해를 맞으련다」, 『문학신문』 1957.12.26.

현종호, 「다시 한 번 혁명적 랑만성에 대하여」, 『문학신문』 1959.5.7.

『로동신문』

대중문화/군중문화

전영선 건국대학교

1. '대중'과 '인민'을 둘러싼 쟁탈전

남북의 문화예술에서 대중문화는 어떤 위치에 있는가? 이 문제의 출발은 먼저 '대중문화'가 무엇인지를 규정하는 것부터 시작해야 한다. 대중을 어떻게 볼 것인지에 따라서 대중문화의 성격이 규명되기 때문이다.

문화예술에서 대중문화를 규정하는 기준은 두 가지이다. 하나는 매체의 문제이다. 주로 남한에서 대중문화를 논의할 때 적용하는 기준이다. 대중문화의 출발에 대한 논의는 두 가지 입장으로 갈린다. 하나는 1970년대로부터 시작되었다는 입장이다. 다른 하나는 1920년대로 보는 입장이다. 대중문화를 매개하는 대중매체를 어떻게 볼 것인가에 따라서 나누어진다. 1920년대에 대중문화가 시작되었다는 입장은 근대적 출판을 대중문화의 시작으로 본다. 한반도에 근대적 출판이 시작되면서, 본격적으로 대중을 대상으로 한 문화가 수용되고 보급되었다는 것을 주요 근거로 삼는다. 근대적 인

쇄 시설이 도입되면서 현대적 출판이 시작되고, 신문과 잡지들이 발간되면서 대중을 상대로 한 소비물로서 예술이 이루어졌다. 동시에 근대적인 개념으로서 과학에 대한 새로운 인식도 자리 잡기 시작하였다. 한국의 근대성을 이야기하면서 현대적인 의미의 대중문화가 형성되었다는 것이다.[147]

1970년대를 대중문화의 출발로 보는 견해는 미디어의 등장을 근거로 한다. 1960년대 후반부터 산업화가 본격적으로 시작하면서 현대적인 의미의 대중문화 현상이 나타나기 시작하였다 것이다. 1960년대를 지나면서 새로운 미디어로 라디오가 등장하였고, 이어서 텔레비전의 대중화가 이루어졌다. 새로운 미디어의 등장으로 대중문화는 미디어가 생산한 문화를 소비하는 소비 대중문화 시대로 이어졌다는 것이다.[148] 남한에서 대중문화가 본격적으로 성장한 시기를 대중매체의 등장으로 보는 입장이다. 현대사회에서 대중문화는 곧 대중매체와 불가분의 관계에 있다고 본다면 문화산업으로서 대중문화는 1970~1980년대 이후로 자본을 기반으로 하는 본격적인 대중문화 시대가 시작되었다.

대중문화를 규정하는 다른 기준은 문화의 지향점이다. 주로 북

.......

147 김우필, 「한국 대중문화의 기원과 성격 연구 – 사회문화적 담론의 변천을 중심으로」, 경희대학교 박사학위논문, 2014, p.22. "한국의 대중문화 연구를 이미 1970년대부터 시작한 사회과학 분야의 연구자들의 경우 한국의 현대 대중문화의 출현을 1960년대 후반으로 보는 시각이 지배적이다. 반면 국문학과 역사학을 전공한 인문학 분야의 연구자들은 일반적으로 1920-30년대를 한국의 현대 대중문화의 출현시기로 보고 있다."

148 위의 글, p.116. "1960년대 라디오의 급속한 확산과 함께 나타난 매체의 대중화는 국가권력의 정치적 홍보 수단으로 등장하였지만 서서히 소비대중문화를 견인하기 시작했으며 1960년대 후반부터 대중화된 텔레비전은 라디오와 함께 1970년대 소비대중문화의 시대를 등장시켰다."

한에서 대중문화를 거부하고, 군중문화, 인민문화를 강조할 때 사용하는 기준이다. 미디어를 기준으로 삼든 내용을 기준으로 삼든 다수 대중(popular)과 공통성(common)이 있어야 한다. 대중문화는 다수 대중을 대상으로 한 공통의 문화적 행위를 동반하고, '군중문화', '인민문화' 역시 다수가 즐기는 공통된 문화를 지향한다.[149] 강조점을 미디어에 두느냐, 목표 지향에 두느냐의 차이다. '군중문화'는 보다 많은 사람들이 공통으로 즐기는 문화와 관련이 있다. 엄밀하게 말하면 군중은 전문가, 소수보다는 다수, 일반인을 지향한다.

대중문화도 다수가 즐긴다는 점에 주목한다. '대중문화'라고 할 때는 대중을 '매스(mass)'로 볼 것인가 '포퓰러(popular)'로 볼 것인가에 따라서 의미가 달라진다. 매스로서 대중문화는 산업화로 생겨난 거대 도시에서 집합적으로 사는 불특정 다수이다. 이들 대중의 대량적인 소비문화를 염두에 둔 개념이다.

반면 포퓰러 컬처로서 대중문화는 많은 사람들이 즐기는 익숙한 문화라는 의미가 있다. 이런 이유로 주로 전통 또는 민족주의와 결합하여 논의된다. 근대 민족주의가 등장하면서 지역의 전통적인 민중문화 혹은 민속문화로서 포크 컬처(folk culture)의 성격을 강하게 드러낸다. 이때 대중문화는 일정한 지역공동체의 전통적 삶을 기반으로 하기에 문화 생산자와 향유자 간의 엄격한 구분이 없으며

........

149 마샬 W. 피쉬윅, 『대중의 문화사』, 황보종우 역, 청아출판사, 2005, p.35. "선사시대부터 포스트모던 시대에 걸쳐 '대중'이라는 모자이크를 짜맞추는 작업을 위해 용어를 호환해서 사용할 것이다. 두 용어는 대중(popular)과 공통성(common)이라는 것이다. 두 용어는 기존 학계에서 쓰이는 용어보다 더 포괄적이며 보다 큰 구조를 그리기 위한 널찍한 기초를 마련해준다. 물론 이 용어들을 개념적으로 규정하기란 쉽지 않다."

전문적인 예술가와 아마추어 예술가 사이의 구분 역시 어려운 문화적 특징을 보인다.[150]

한반도에서 근대적 의미의 대중문화는 일제강점기부터 본격적으로 시작되었다. 근대적인 출판체제의 도입은 대중을 대상으로 한 문화시장을 확대하였다. 문화예술이 상품으로 대규모로 유통되기 시작하였다. 생산과 소비가 분리되었고, 대중문화는 대중들의 취향을 반영하여 폭넓고 광범위하게 읽힐 수 있는 문화상품을 출시하게 되었다.

광복 이후 남북은 서로 다른 정치적 지형 아래에서 국가 정체성을 반영하듯 전혀 다른 방향으로 전개되었다. 근본적인 차이는 시장의 존재 여부였다. 자본주의 시장경제를 지향하는 남한에서 문화는 빠르게 시장으로 편입되었고, 대중문화는 여가 차원을 넘어 산업으로 발전하였다. 연이어 등장한 대중매체는 대중과 문화의 결속을 가속하였고, 군중문화는 대중매체와 결합한 대중문화로, 상품을 넘어 산업으로 영향력을 확대하였다.

반면 북한에서 군중문화는 군중을 대상으로 한 정치교양 사업으로 작동하였다. 북한에서 군중문화는 '인민대중을 문학예술의 참다운 지도자, 향유자가 되도록 하는 사업'으로 인식하였다. 사회주의 사회에서는 문화는 군중을 기반으로 발전하기 때문에 군중문화 사업이 활발해져야 문학예술 사업 전반이 발전한다고 보았다. 근로대중이 참여하는 군중문화 사업에 정책 초점이 맞추어졌다. 남과

........

150 김우필, 「한국 대중문화의 기원과 성격 연구 – 사회문화적 담론의 변천을 중심으로」,
 p.31.

북의 정치적 지향이 대중과 문화의 만남으로서 대중문화와 군중문화로 나누어졌다.

2. 남한의 '대중문화' : 문화에서 산업으로

남한에서 본격적으로 대중문화의 시대를 연 것은 라디오와 텔레비전이었다. 라디오와 텔레비전의 보급이 확산하면서 대중문화의 중요한 영역으로 방송이 들어왔다. 한반도에서 처음 방송이 대중문화로 시작된 것은 1925년이었다. 1925년 조선극우회(朝鮮劇友會)가 체신국 시험방송에서 연극대사 낭독식으로 방송한 방송극을 선보였다. 이를 계기로 1926년 6월에는 라디오극연구회가 조직되었다. 이후 1927년 2월에 경성방송국(JODK)이 개국하면서 라디오 방송극이 라디오 방송의 프로그램으로 자리 잡았다.

광복을 계기로 라디오 방송극이 다시 시작되었다. 1945년부터 1960년대까지 '라디오방송극'이 대중의 인기를 모았다. 1950년대 중반 이후로 텔레비전방송극이 출현하였다. 하지만 텔레비전의 보급이 저조한 당시의 시대적 조건에서 라디오방송극이 1960년 후반까지 방송극의 주요한 역할을 담당하였다. 1960년대부터 본격적인 민간방송시대가 열렸다. 방송극도 다양해졌다. 민영방송국은 개국 초창기부터 방송극에 큰 비중을 두었다. 동아방송국(DBS), 동양방송국(TBC) 등이 생기면서 다양한 형태의 방송극이 창작되었다. 라디오 방송은 1960년대 중반까지 전성기를 이루었다.

1970년대 이후는 텔레비전 방송이 대중문화의 중심으로 등장

하였다. 남한에서 텔레비전 방송이 시작된 것은 1950년대 중반이
었다. 1956년 5월 12일 개국한 대한방송주식회사의 HLKZ·TV가
있었지만 장비와 인력 부족으로 제대로 된 방송을 하지 못하였다.
1961년 12월 31일 서울텔레비전방송국(KBS·TV)이 개국하였다.
이어 1964년 12월 7일에는 동양텔레비전방송국(TBC·TV)이 개국
하였고, 1969년 8월 8일 문화텔레비전방송국(MBC·TV)이 개국하
면서 텔레비전 방송극 시대가 개막되었다. 1970년 3월 동양방송국
의 〈아씨〉를 시작으로 일일연속극 시대를 열었다. 이후 각 방송국
에서 경쟁적으로 일일연속극을 신설하였다.

텔레비전의 등장은 활자나 구술 매체에 의존하던 대중문화의
수용 방식을 바꾸었다. 텔레비전에서는 비주얼이 중요한 요소로 등
장하였다. 전통 서사 못지않게 중요해진 영상자료로 주목받은 것은
이국적인 공간이었다. 해외라는 낯선 공간을 보여줌으로써 그 자체
가 눈요기를 제공하였으며, 여행의 감정을 체험하게 해 준다. 이국
적인 풍광은 '사람들로 하여금 일상의 틀에 박힌 일이나 노동 사회
적 책무로부터 철저히 철수할 수 있게' 해주는 볼거리가 되어주기
도 하였다. 대중은 동시에 같은 문화적 체험을 하면서, 유행어가 생
겨났다.[151]

1980년 12월 컬러방송이 시작되었다. 생활 수준이 높아지면서
텔레비전은 가정의 필수품이 되었다. 1990년대를 거치면서 다양한
형태의 방송 프로그램이 개발되었다. 2000년대 접어 들면서 한류

........

151 이다운, 「김은숙 텔레비전 드라마의 대중 전략연구」, 『한국언어문화』 65, 한국언어문화
 학회, 2018, p.226.

가 시작되었다. 〈겨울연가〉, 〈대장금〉 등이 국내외에서 선풍적인 인기를 모았고, 해외로 수출되면서 한류의 시초를 이루었다.

2000년대 후반에는 '미디어 법'으로 통칭되는 3개 방송법이 제정되면서, 종합편성채널과 보도전문채널이 급격히 증가하였다.[152] 방송계는 '자유경쟁' 시대를 맞게 되었고, 영세한 방송사들의 도태와 심각한 경쟁 구조로 이어지면서, 치열한 경쟁 속에서 다양한 시도가 이루어지면서 세계적인 영향력을 높여 나가고 있다.[153]

대중문화의 영역에서 중요한 비중을 차지하는 분야는 음악이었다. 라디오와 텔레비전의 보급은 드라마와 방송은 물론 대중음악시대를 열었다. 한국의 대중문화에서 의미 있는 현상의 하나는 대학생들이 참여하는 가요제였다. 대학생들의 활동은 전문 예술가들의 공백을 메우면서 대중문화의 사회적 확산에 크게 기여하였다.

대학가요제가 처음 등장한 것은 1977년 9월이었다. 문화방송(MBC)에서 시작한 MBC대학가요제는 첫 등장부터 대중의 엄청난 관심 속에 시작하였다. 대학생들이 참여하는 경연형식의 MBC대학가요제는 1977년 제1회 대회부터 화려하게 시작하였고, 대학생들의 로망으로 폭넓은 사랑을 받으면서 대중가요 스타 등용문이 되었다.

.......

152 양성희, 「예능 작가들 대거 입성 '미드'식 에피소드로 승부」, 『중앙일보』, 2013.10.3.
153 윤재식, 『'한류'와 방송 영상콘텐츠 마케팅』, 커뮤니케이션북스, 2004, pp.30-31. "영상 콘텐츠의 판로는 지리적 공간 개념뿐만 아니라 시간적으로도 확대 가능하다. 이 때 적용되는 개념이 창구화(windowing)다. 시차를 두고 매체 및 가격을 차별화하여 누적 소비를 증대시키려는 이러한 창구화 노력은 영상물의 수익 창출을 극대화시킬 수 있는 전략이다. 우리나라의 경우, 케이블TV와 위성방송이 지상파 방송의 후속 창구 역할을 하면서 방송 영상물의 유통을 확대시켜왔다."

대학가요제가 인기를 모으자 강변가요제가 등장하였다. MBC 주최로 1979년부터 가평군 청평유원지에서 처음 개최된 이후 2001 년까지 7월 또는 8월에 춘천에서 열렸다. 대학가요제와 강변가요제 는 전국민 축제와 같이 진행되었는데 이들 가요제에서 수상하거나 국민들의 호응을 받은 아마추어가수들의 프로가수로의 등용문이자 당대의 트렌디한 스타들을 배출하는 창구이기도 하였다.

대학가요제가 인기를 모으면서 여러 형태의 가요제가 생겨났다. 대표적인 것이 각 지역에서 가요제가 생겼다. 재능 있는 음악인을 발굴한다는 목적도 있지만 그보다는 지역 축제와 어울려 지역 홍보 를 위한 행사로 진행되었다. 지역 가요제로는 난영가요제, 진주가 요제, 구미가요제, 박달가요제, 현인가요제, 고복수가요제, 솔바람 가요제, 남인수가요제, 울릉해변가요제, 효(孝)가요제, 태조산청소 년가요제, 목포가요제, 금강가요제, 월계가요제 등이 생겼다.

방송프로그램에서도 경연 형식의 가요제가 등장하였다. 경연이 라는 형식에 일반 시청자들이 참여하여 인기 투표를 할 수 있도록 열어둔다는 점이 특징이다. 대중의 인기도를 가늠할 수 있고, 사전 에 홍보할 수 있는 효과도 있어서 연예기획사와 방송가 함께 참여 하는 방송프로그램으로 진행하는 형식이었다.

대형 가요제가 연예계로 진출하는 등용문이었던 1990년대를 지 나 2000년대에는 연예 매니지먼트의 산업화로 기획사 오디션을 통 해 연예계로 진출하는 것이 보편화, 일반화되면서 가요제의 역할은 지역 축제 정도로 축소되었다. 이런 현상은 지속되다가 2000년대 말부터 오디션 프로그램이 열풍을 일으키면서 종전의 가요제와 같 은 연예인 등용문이 되었다.

대중음악의 확대는 대중문화를 전문으로 하는 기획사의 등장으로 이어졌다. 문화 산업의 성장과 함께 '기획사'로 불리는 '대중문화예술기획업자'가 등장하였다. 「대중문화예술산업발전법」 제2조에는 '대중문화예술인의 대중문화예술용역을 제공 또는 알선하거나 이를 위하여 대중문화예술인에 대한 훈련·지도·상담 등을 하는 영업'을 '대중문화예술기획업'으로 정의하고 있다. 관련 사업을 하기 위하여 동법 제26조 제1항에 따라 등록한 자를 말한다. '기획사'는 문화산업이 획기적으로 발전하기 시작한 2000년대 이후로는 대형화, 기업화, 전문화 되었다. 2010년대 이후로는 대중문화가 방송매체를 중심으로 단기간에 급격히 성장하면서 기존의 대형 기획사들이 연예 기획업으로 사세를 확장하고 있다. 연예 매니지먼트 사업에서 연예 기획업으로 사세를 확장하고 있다.

　　방송, 음악과 함께 대중문화의 한 축을 이루는 것은 영화였다. 한반도에서 한국 영화의 출발이 된 것은 1919년 10월 27일 단성사에서 상영된 〈의리적 구토(義理的 仇討)〉이다. 영화에 대한 대중적 관심을 촉발한 것은 나운규가 1926년에 제작한 〈아리랑〉이었다. 〈아리랑〉은 관객들의 폭발적인 반응을 얻으면서 엄청난 파장을 일으켰다.[154] 일제의 통제 속에 있던 영화는 1945년 8월 15일 광복과 함께 대중의 인기 속에 활기를 띠기 시작하였다. '6·25' 전쟁 중에도 영화가 제작되었다.

　　영화 산업 발전을 위한 정책도 추진되었다. 1955년 국산 영화에 대한 면세조치가 취해졌고, 1957년에는 최첨단 영화 기자재가 도

.......

154　승일, 「라듸오·스폿트·키네마」, 『별건곤』 2, 開闢社, 1926.12, pp.107-109.

입된 안양촬영소가 준공되면서, 영화제작 환경이 크게 개선되었다. 당국의 정책적 지원에 힘입어 1960년대부터는 다양한 장르의 영화가 제작되었다. 흥행하던 영화계는 1960년대 말 텔레비전이 보급되기 시작하면서 텔레비전의 등장으로 새로운 상황을 맞이하였다. 영화는 텔레비전에게 밀려났다. 컬러텔레비전이 보급되고, 민간방송국의 등장하면서, 대중문화의 중심은 텔레비전 드라마로 옮겨갔다. 영화계의 위기는 1980년대 중반까지 이어졌다. 정치적으로 혼란스러웠던 시기였고, 검열체계가 강하게 작동하면서 제작이 위축되었다.

영화가 대중의 인기를 다시 받은 것은 1980년대 후반이었다. 신진 감독들이 등장하면서, 민주화의 사회적 분위기에 맞추어 현실 비판적인 주제의 영화를 비롯하여 새롭고 다양한 주제의 영화가 제작되었다. 1990년대 후반에 이르면서 해외 시장을 겨냥한 작품도 제작되었다. 1999년 〈쉬리〉를 계기로 '한국형 블록버스터' 영화가 제작되기 시작하였다. 대규모 기획사들이 참여하는 산업으로 주목받기 시작하였고, 대규모 시스템이 정착하였다. 이와 함께 해외 주요 영화제에서 한국 영화가 입선하면서 해외에서의 입지도 단단해졌다.

영화 인력 인프라가 확장되었고, 이들이 영화시장에 진출하면서 새롭고 다양한 형태의 영화가 제작될 수 있는 환경이 갖추어졌다. 최근 한국 영화계는 인터넷 영화산업과 거대 영화제작사들의 국내 진출로 새로운 전환점을 맞고 있다. 한국에서 영화는 한국을 넘어 세계의 대중문화를 주도할 만큼 성장하였다.

1990년대 이후 방송, 영화, 음반이 주도하였던 대중문화 시장에

큰 변화가 일어났다. 인터넷의 등장이었다. 정보통신의 급속한 발전으로 인터넷의 보급이 이루어지면서, 대중들이 문화를 접하는 매체와 방식이 달라졌다. 텔레비전이나 영화로 대표되는 대중문화는 21세기 들면서 정보통신의 발달로 인터넷으로 옮겨졌다. 인터넷 환경이 구축되면서 작가, 예술가들이 인터넷에서 자리를 잡기 시작하였다.[155]

인터넷 중심의 대중문화는 이전이 대중문화와 달라졌다. 대중들이 문화 창작의 주체로서 목소리를 높여 나갔다. 기존의 문단 등단이나 절차 없이 곧바로 대중과의 소통이 이루어지기 시작하였다. 창작 과정에서도 대중은 문화 소비자에 머물지 않았다. 서사에 개입하면서 다양한 형태로 영향력을 미치고 있다. 형식이나 장르의 제한도 없어지고 있다. 웹소설은 문자 텍스트 위주에서 벗어나 다양한 텍스트를 유기적으로 결합하였다. 이미지 텍스트와 청각 텍스트를 유기적으로 구현하면서 다양한 형태의 대중문화가 생겨나고 있다.[156]

대중문화의 소비적 현상과는 다른 새로운 형식의 창작이 인터

.......

155 이건웅·위군, 「한중 웹소설의 발전과정과 특징」, 『글로벌문화콘텐츠』 31, 글로벌문화콘텐츠학회, 2017, p.160. "대체로 인터넷 소설이라는 단어가 처음 사용된 것은 1990년대 미국에서 유행한 하이퍼픽션(hyper fiction)이나 팬픽션(fan ficton)에서 그 뿌리를 찾는다. 하지만 현재에는 이를 모두 포괄하는 보다 넓은 개념으로 일반적으로 인터넷을 통해 연재하거나 인터넷을 통해 발표된 소설들을 총칭하는 개념으로 사용하고 있다."

156 장노현, 「하이퍼서사의 복합양식적 재현 양상」, 『한국언어문화』 65, 한국언어문화학회, 2018, p.322. "하이퍼서사는 여러 형태의 멀티언어를 재현의 수단으로 받아들일 수 있다. 그림이나 사진 이미지, 아이콘 등의 가능한 모든 시각언어에 개방적이고, 청각언어의 경우도 단순한 음향, 사람의 말소리, 음악 등 소리로 이루어진 모든 매체에 열려 있다. 또한 비디오 클립 같은 영상언어도 거부하지 않는다."

넷에서 구현되면서 대중문화의 개념이 다시 한번 바뀌고 있다. 디지털 커뮤니케이션 시대는 문화의 소비와 창작이 즉시적으로 이루어진다. 한편으로 대중들은 소비자로 머물지 않고, 주체적으로 참여할 수 있는 공간을 열어주기도 하였지만 반대로 즉각적인 소비로 흐르게 할 가능성도 높여주었다.

3. 북한의 '군중문화' : 문화를 통한 '인민' 만들기

북한의 문화 정책은 자본주의적인 요소를 배척하면서 시작하였다. 사회주의 체제 안에서는 현재의 자본주의적 '대중'과 '대중문화'는 어떠한 가치도 인정받지 못한다. 대중문화의 자리에는 군중문화가 위치한다. 문화예술의 창작과 향유의 주체로서 군중을 내세웠다. 문화예술은 군중을 위해 존재해야 했다. 군중의 생활과 정서와 감정을 반영해야 했고, 군중의 미래를 열어주어야 했다. 예술가는 인민대중을 대변한 당의 정책 방향을 인민들에게 쉽게 전달하는 전달자였다.

북한에서 '군중(성)'은 '군중장면', '군중들의 대합창', '군중노선'처럼 곧 여럿이나 무리를 의미한다. '군중(성)'은 매우 긍정적인 의미이다. 군중이 역사발전의 주체이기 때문이다. 예술에서도 군중들이 즐겼던 예술, 예컨대 농악무 같은 문화를 높게 평가한다.[157]

.......

157 농악무는 '민간무용의 하나로서 군중성이 있고 낙천적이며 흥미 있는 좋은 무용'이라고 평가한다. 주된 근거는 '농악무는 오랜 역사를 가진 조선의 민속예술로 농업 노동과 관련된 연중놀이로서 노동의 피로를 풀고 생산을 늘리기 위한 농민들의 지향을 반영하여

'군중'사업의 핵심은 방향성이다. '올바른 군중노선'이어야 한다. '군중노선'의 방향은 군중들의 당성을 높이는 것이다. 개인적인 이기심이 작동하지 않도록 교양하여 당에서 지도하는 방향으로 당성을 높이는 것이다.

군중들을 올바른 방향으로 이끌어 가기 위해서는 군중의 생활을 잘 이해해야 한다. 인민대중을 잘 알지 못하면 제대로 된 교양사업을 할 수 없기 때문이다. 김일성이 문화인들에게 요구한 것도 인민대중 속으로 들어가 인민대중을 제대로 이해하고 배우는 것이었다.[158] 문화예술인들에게 주어진 기본 역할도 군중과의 문화사업을 잘하는 것이다. 군중문화사업은 군중을 중심에 두고 진행하는 사업이므로 어디까지나 중심은 군중(인민대중)이어야 한다. 이런 이유로 문학예술사업을 전문가 중심으로 진행하는 '경향'을 없애고, 군중적으로 발전시켜야 한다고 강조하였다.

'군중(성)'이 군중을 대상으로 한 사업의 전반적인 의미로 사용한다. 반면 문화예술에서는 '인민성'으로 규정하였다. '인민성'은 문학예술 창작 원칙의 하나이다. '인민성'이란 사회주의 문학예술은 공산주의를 완성하는 데 이해관계를 가진 인민대중의 이익을 반영

........

발생'하였기 때문이다. 이러한 평가를 받은 농악무는 '오늘날에도 이어져야 한다'는 입장이다. 북한 체제에서는 '새로운 시대적 미감에 맞게 더욱 발전되어 명절 경축모임들에서 당당한 자리를 차지하고 있다'고 주장한다.

158 김일성, 「민주건설의 현계단과 문화인의 임무-제2차 북조선 각 도인민위원회, 정당, 사회단체선전원, 문화인, 예술인대회에서 한 연설, 1946년 9월 28일」, 『김일성저작집 2(1946.1-1946.12)』, 조선로동당출판사, 1979, pp.460-461. "우리는 인민대중의힘을 믿고 인민대중의 지혜를 믿는 사람들입니다. 군중속에 들어가 먼저 군중을 알아야 하며 군중의 모든것을 리해하여야 합니다. 우리는 그들의 지혜와 창조력을 배워야 합니다. 우리는 군중의 선생이 될뿐아니라 군중의 학생이 되여야 할것입니다."

하고 인민들에게 복무해야 한다는 원칙이다. 창작가들은 인민대중의 생활에서 소재를 찾아서 인민대중의 눈높이와 지향에 맞게 창작해야 한다. 예술성을 살린다고 하여서 전문화해서는 안 된다. 문화예술에서 인민성은 소박하고 통속적이며, 생동하고 현실적인 인민대중의 삶을 반영해야 한다는 것이다.

예술적 형상 수단과 형식 또한 인민성의 원칙에 맞추어 인민대중들에게 널리 퍼져 있는 익숙한 형식이어야 한다. 예를 들어 음악에서는 어려운 교향곡이어서는 안 된다. 가요도 보다 쉽게 따라 부를 수 있어야 한다. 이런 점에서 '인민성'은 예술의 본질로서 당성 및 노동계급성과 연관되어 있으며, 통속예술론이나 '군중예술론'과 연결된다.

문학예술 창작에서는 인민들이 이해할 수 있는 예술, 인민을 위한 예술 창작이 강조된다. 인민성이란 한마디로 대중들이 쉽게 접할 수 있도록 창작하고 전달하는 것을 의미한다. 인민들이 쉽게 이해하기 위해서는 문학예술 작품이 전달하는 주제가 분명해야 하며, 인민들이 본받을 수 있는 주인공이어야 한다. 인민들의 감성에 맞아야 한다는 원칙 때문에 민족적 형식과 연결된다. 민족적 형식이 중요한 것은 민족을 단위로 혁명이 이루어지며, 특유의 정서적 체험이 달라지기 때문이다. 민족적 형식은 민족이 오랜 기간 축적한 민족의 체질에 가장 잘 맞는 형식이기에 인민의 정서에 부합된다고 본다. 다만 그 내용은 과거의 것을 그대로 담아서는 안 되며, 현시대 인민의 요구와 정서에 맞아야 한다. 북한에서는 전통문화의 계승에서 경계하는 것은 민족허무주의와 복고주의이다. '지난 사회의 문학예술은 모두 쓸모가 없다'는 민족허무주의적인 편향이나 '지난

사회에서 이루어진 오가잡탕을 덮어놓고 되살리려고 하'는 복고주의를 경계하고 과학적인 관점에서 민족문화를 수용하고 발전시켜야 한다는 입장을 견지하고 있다.[159]

북한에서 진행하는 군중문화 사업은 당에서 주도한다. '혁명적 수령관' 때문이다. 인민대중이 역사 발전의 주체이지만 인민들이 자신의 정치적 위상을 알고, 혁명에 참여하기 위해서는 수령의 영도가 있어야 한다. 수령의 사상으로 교양되어야 한다. 수령의 정치 사업이나 지도는 당을 통해서 이루어진다. 인민들은 수령의 영도를 받들어 인민을 이끄는 당의 방향에 맞추어 문화 활동에 참여하고, 향유(享有)해야 한다는 논리이다. 적극적인 참여를 요구하는 관 주도의 사업이다.

인민대중의 문화생활을 위한 사업을 강조하는 것은 사회주의 혁명의 승리와 직결되기 때문이다. 인민대중을 사회주의 혁명으로 이끌어 가기 위해서는 인민들이 혁명의식으로 무장되어야 한다. 군중을 문화사업은 당에서 제시한 정책을 인민들에게 숙지하는 데에도 유용하며, 당의 정책 방향에 맞는 적절한 군중문화사업으로 지지를 얻는 데도 유리하다.

북한은 정권 수립 초기부터 군중문화사업의 중요성을 강조하였다. 김일성은 1947년 9월 16일 북조선로동당 중앙위원회에서 한 결론 「문학예술을 발전시키며 군중문화사업을 활발히 전개할데 대하여」를 통해 군중문화사업과 관련한 몇 가지 중요한 결정을 발표하였다. 새로운 시대에 맞는 문학예술 작품을 창작하기 위해서는

.......

159 사회과학원 문학연구소, 『주체사상에 기초한 문예이론』, 사회과학출판사, 1975.

문학예술인들이 앞장서서 낡은 사상을 청산하고, 새로운 사상으로 무장해야 한다는 것을 강조하였다. 시대가 바뀐 만큼 새로운 시대에 맞는 혁명적 작품의 창작을 강조하였다. 이런 작품을 강조한 것은 새로운 시대에 맞는 교양사업을 위해서였다. 인민들을 대상으로 한 교양이 필요한 것은 새로운 사상이 하루아침에 만들어지지 않기 때문이다. 사람들의 머리 속에 남아 있는 낡은 사상은 하루아침에 다 청산될 수 없으므로, 꾸준하고 인내성 있는 사상교양과 사상투쟁을 통해 극복해 나가야 하는데, 문화예술이 중요한 역할을 한다는 것이다.

김일성이 시대에 맞는 문화예술의 창작과 올바른 군중문화 사업을 위해서 강조하는 것은 다음 몇 가지였다. 첫째, 현실체험이었다. 문학예술인들에게 강조한 것은 작가, 예술인들이 현실에 깊이 들어가서 현실을 옳게 반영한 작품을 창작해야 한다는 것이다. 예술이 인민생활과 동떨어져서는 인민의 이익과 정서를 반영할 수 없다는 것이다. 둘째, 모범적인 주인공의 발굴이었다. 문화예술의 주인공은 곧 새로운 시대의 역사적 의미를 깨닫고 실천하는 긍정적인 주인공이다. 인민대중의 현장 속에서 긍정적 주인공을 발굴하고 형상해야 한다는 것이다. 셋째, 선진문화예술의 수용과 북한식으로의 적용이다. 문화예술의 발전을 위해서는 외국의 선진문화도 받아들여서 북한의 현실에 맞게 섭취해야 한다는 것이다. 넷째, 조직화이다. 작가, 예술인들이 올바른 시대적 역할을 하기 위해서는 개별적으로 활동할 것이 아니라 조직을 체계적으로 만들어 인민들의 사상교양에 활용할 수 있는 작품을 창작해야 한다는 것이다. 다섯째, 인민문화 활동을 위한 시설 구축이었다. 군중문화사업에서는 인민들

이 쉽게 이해할 수 있는 작품을 만들어 보급할 것과 함께 인민대중의 문화 활동을 위해 필요한 라디오와 유선방송 시설을 확장해서 전국의 노동자들이 들을 수 있도록 하고, 인민대중이 문화생활을 할 수 있도록 도서실을 비롯하여 문화교양 시설을 확충할 것을 지시하였다.[160]

이런 이유로 다양한 형태의 군중문화 사업을 진행하고 있다. 북한은 지역이나 직장에서 소조를 통한 문화 활동에 참가하고, 분야별로 열리는 각종 경연대회, 현상공모 등을 통하여 활동할 수 있다. 현상공모나 경연대회에서 입선한 인민에게는 전문 예술가로 활동할 기회를 제공한다. 군중을 대상으로 한 사업으로는 '예술선전·선동대' 활동, '예술소조' 활동, 현상공모와 경연 사업, 문학통신원 제도, 직장에서의 문화 활동 등이 있다. 구체적인 내용을 살펴보면 다음과 같다.

① '예술선전·선동대'는 군중을 대상으로 한 대표적인 군중문화 사업이다. 예술선전·선동대는 기동성 있게 생산현장을 찾아다니면서 예술선전 활동을 벌이는 단체로 중앙과 지방의 정권기관이나 사회단체, 공장·기업소 등에 소속되어 있으며, 각종 산업현장, 건설현장, 농업현장이나 재해 복구 지역을 순회하면서 선동활동을 수행한다.[161]

........

160 김일성, 「문학예술을 발전시키며 군중문화사업을 활발히 전개할데 대하여-북조선로동당 중앙위원회 상무위원회에서 한 결론, 1947년 9월 16일」, 『김일성저작집3(1947.1-1947.12)』, 조선로동당출판사, 1979, pp.435-442.
161 예술선전대와 예술선동대는 1960년대 설립되었다. 1961년 12월 28일 개최된 '전국청년

예술 선전·선동 활동은 1년 내내 이루어진다. 작업현장, 생산현장을 찾아가서 근로자나 농민을 대상으로 각종 노래와 무용, 만담, 촌극 등의 문화공연도 하고, 최고지도자의 최신 교시 해설, 노동당의 정책을 알리는 홍보사업을 진행한다. 자연재해가 발생하거나 긴급하게 제기된 건설전투나 생산전투 현장에서 선전활동이 왕성하게 이루어진다.

예술선전·선동대는 순수 아마추어 중심의 '기동예술선전·선동대'와 전문예술가 중심의 '예술선전·선동대'가 있다. 전문예술가들로 구성된 중앙예술단체인 만수대예술단, 피바다가극단, 국립연극단, 국립민족예술단, 국립교예단에서 선전·선동 활동을 위하여 조직하는 경우에는 '선동대'라는 명칭이 붙는다. 공연예술인이 아닌 조선예술영화촬영소를 비롯하여 영화 관련 단체에서도 '영화예술인경제선동대'를 조직하여 운영하기도 한다. 중앙 단체에서 예술대를 조직하는 경우에는 '여맹중앙예술선전대'와 같이 '예술선전대'라는 용어를 사용하며, 현장에서 경제활동을 직접 진행하는 경우에는 '평양시여맹예술선동대'처럼 '예술선동대'라는 용어를 많이 사용한다. 규모를 적게하여 별도로 편성하는 경우에는 '소편대'라고 하기도 한다. 아마추어 예술선전·선동대의 공연에는 생산현장이나 건설현장의 특성에 맞추어 구성한다. 전문적인 공연장이 아닌 곳에서 이루어지는 공연인 만큼 간단하면서도 무대의 제약을 덜 받는 종목을 중심으로 진행한다. 주요 공연은 음악, 무용, 재담이나 촌극

.......

기동선전대 종합공연'을 관람한 김일성의 지시로, 그리고 '기동예술선동대'는 1979년 9월 28일 김정일의 지시로 전국의 시·군과 주요 공장·기업소, 협동농장에 조직되었다.

등이다. 현장의 상황에 맞추어 즉석 공연하기도 한다.

② 예술소조 활동은 직장이나 단체에서 진행하는 예술 활동이다. 공장을 비롯하여 광산, 협동농장, 학교, 군대 등에 문학예술 소조를 운영하고 있다. 소조란 '근로 인민대중의 자주성을 실현하기 위한 목적으로 문학예술 활동을 하기 위한 자원적 대중조직'이다. 생산 현장의 효율성을 높이고 정치사상을 학습하고 생산성을 높이기 위해서 모든 학교나 단체에 조직되어 있다. 문학예술 소조는 '당의 주체적 문예 사상과 독창적 문예 방침을 연구 학습하며 그에 기초하여 문예 작품들을 감사하고 보급하며, 그 과정을 통하여 소조원들의 사상이론의 수준과 미학적 소양을 부단히 높이는 것'을 목적으로 한다.

소조는 문학소조, 연극소조, 음악소조, 무용소조, 사진소조, 교예소조 등 장르에 따라 구분된다. 보통 20명에서 30명 정도를 한 단위로 구성된다. 노동자, 농민, 군대, 청년, 학생 등 인민대중이 자기의 취미와 능력에 따라 임의의 문예 소조에 들어가 '본신 과업(본업)'을 수행하면서 문학예술 활동을 하게 된다. 청소년들은 지역에 있는 학생소년궁전을 통해서 소조 활동을 하며, 노동자들은 지역의 노동자 문화회관이나 군중문화회관, 선전실, 학교 등을 이용한다.

자체적으로 문화생활을 위해 조직한 활동이지만 당에서도 적극적으로 참여한다. 문학예술 소조는 전국적으로 조직되어 있다. 태양절이나 광명성절 같은 명절에는 전국적인 단위의 경연대회인 예술소조 축전도 있다. 김일성은 1961년 3월 7일 전국농촌예술소조축전참가자들과 한 담화인 「군중예술을 더욱 발전시키자」를 통해

서 북한에서 예술소조를 운영에 대해서 높이 평가하면서, '생활 속에서, 노동 속에서 창조되었기 때문'이라고 하였다.[162]

③ 현상공모와 경연사업은 문화예술 분야에서 전국적으로 진행하는 대중문화 사업의 하나이다. 문학예술 활동을 진작시키기 위해 벌이는 군중문화 사업으로 진행된다. 일반인을 대상으로 한 전국 단위의 현상모집으로는 '전국군중문학작품현상모집', '전국영화문학작품현상모집', '전국아동영화문학현상모집' 등이 있다. 전국 단위의 예술경연대회로는 '전국음악작품창작경연', '전국희곡작품현상모집', '전국인민예술축전', '전국웃음극경연', '전국로동자예술소조종합공연', '전국농업근로자예술소조축전', '전국농촌 청년분조·청년작업반 예술소품중앙경연', '조선인민군군무자예술축전', '전국청년예술축전', '전국학생소년예술축전' 등이 있다.

현상공모의 주제는 최고지도자의 위인상이나 영도업적, 덕성에 관한 주제가 가장 많다. 이 외에도 당의 주요 정책과 관련한 주제가

.......

162 김일성, 「군중예술을 더욱 발전시키자-전국농촌예술소조축전참가자들과 한 담화, 1961
 년 3월 7일」, 『김일성저작집 15(1961.1-1961. 12)』, 조선로동당출판사, 1981, pp.52-
 53. "지금 농촌예술소조원을 포함하여 우리나라의 예술소조원이 모두 만명이나 된다고
 하는데 이것은 우리나라 문학예술인부대의 후비가 매우 많다는 것을 의미합니다. 예술
 소조원이 많으면 많을수록 좋습니다. 전체 인민이 다 예술소조원이 되여도 나쁠 것이 없
 습니다. 지금 우리나라의 농업협동조합들에는 예술소조가 다 조직되여있습니다. 그러
 니 우리나라에는 농촌에만도 4,000개에 이르는 예술세포가 있는셈입니다. 이러한 예술
 세포들에 망라되여있는 예술소조원들은 문학예술인대오를 보충하는 풍부한 원천입니
 다. 이번 농촌예술소조축전에 참가한 예술소조원들가운데서 재능있고 전망성있는 동무
 들을 선발하여 음악대학을 비롯한 예술부문 학교들에 보내여 전문예술인으로 키우는 것
 이 좋겠습니다. 로동속에서 단련되고 준비된 동무들을 대학에 보내면 훌륭한 예술인들
 로 자라날 것입니다."

가장 많다. 현상공모와 경연대회는 김일성 생일인 태양절, 노동당 창건일 등의 주요 명절에 결선 결과를 발표한다.

④ 문학통신원사업은 현장에서 일하면서 작품활동을 하는 아마추어 작가들을 대상으로 한 군중문화사업이다. 당의 정책과 경제활동 현장을 연결하는 중요한 사업으로 평가한다. 문학통신원으로서 능력을 인정받으면 작가로 활동할 기회가 주어지기도 한다. 예비작가로서 역할도 강조된다.

김정일이 1982년 11월 15일 전국문학통신원열성자회의 참가자들에게 보낸 서한 「문학예술 활동을 대중화할데 대한 당의 방침 관철에서 문학통신원들의 역할을 높이자」는 문학통신들의 역할을 강조한 문건이다. '군중을 바탕으로 문학예술을 발전시키는 것은 당의 일관된 방침'이라면서, '혁명적 문학 예술은 사람들을 혁명과 건설사업에 참여하게 하는 수단'으로 규정하였다.[163]

.......

163 김정일은 "인민대중을 문학예술 활동에 참가시켜 대중적인 지혜와 힘으로 문학예술을 창조하고 발전시키고, 문학예술을 즐길 수 있게 해야 한다"고 지시하였다. '훌륭한 문학작품을 창작하기 위하여서는 인간과 생활을 바로 보고 진실하게 그릴 수 있는 높은 정치적 식견을 가져야 한다'면서, '① 전문작가, 예술인들의 창작활동을 강화하는 동시에 군중문학창작사업을 활발히 전개해야 한다. ② 문학통신원들은 주체사상화 위업 수행에 이바지하는 우수한 문학작품을 창작해야 한다. ③ 작가, 예술가들은 높은 정치적 식견과 함께 예술적 기량을 가지기 위해 노력해야 한다. ④ 문학작품의 형상성을 위해 생활을 생동감있 고 깊이 있게 그려야 한다. ⑤ 작가들은 현실에 나가 군중의 창작활동을 도와주는 동시에 그들 속에서 인재를 찾아내야 한다'는 사업 방향을 지시하기도 하였다. 김정일, 「문학예술활동을 대중화할데 대한 당의 방침 관철에서 문학통신원들의 역할을 높이자-전국문학통신원열성자회의 참가자들에게보낸 서한, 1982년 11월 15일」, 『김정일 선집(7)』, 조선로동당출판사, 1996, pp.302-307.

⑤ 직장이나 조직 내에서 이루어지는 문화활동도 다양한 형태로 진행한다. 인민들이 취미생활 차원에서 자유롭게 다룰 수 있는 생활악기인 손풍금(아코디언), 하모니카, 기타, 북, 피리, 단소, 저대 등의 대중악기 보급사업을 전개하며, '노래수첩 지참', '노래보급원 임명', '쉴참 노래경연', '1인 1개 이상 악기 다루기', '그림 해설 모임', '영화주인공 따라 배우기' 등을 권장하고 있다. 또한 『로동신문』에서도 혁명가요를 게재하여 각종 노래모임의 자료로 활용하도록 하고 있다.

4. 대중과 인민의 분기점, 시장과 계획

대중문화에 대한 남북의 인식과 지형은 상당한 차이가 있다. 남한의 대중문화가 문화상품, 문화산업으로서 가능성에 중심을 두고 정책을 추진한다. 반면 북한은 자본주의 시장경제의 요소를 철저히 배격하는 '군중문화'를 지향한다. 정리하자면 남한에서는 시장이 적극적으로 개입하고, 북한에서는 국가가 적극적으로 개입하며, 시장의 참여를 거부한다.

남한에서 대중문화의 성장과 발전은 미디어, 한류와 밀접한 관련이 있다. 미디어의 등장으로 문화는 상품을 넘어 산업으로 성장하였다. 한류는 한국을 대표하는 문화상품으로 국제적인 산업으로서 가능성을 열어주었다. 한류는 한국을 대표하는 문화상품으로 자리 잡았으며, 기획사를 중심으로 한 새로운 기획과 차별화된 전략으로 세계 대중문화를 선도하는 정도로 발전하였다.

북한의 '군중문화'는 대중문화와는 근본적인 차이가 있다. 북한의 군중문화는 군중의 정치적 지향성과 민족문화의 전통 계승을 중심으로 전개되었다. 군중문화사업은 곧 군중을 정치적으로 각성하여 혁명의 대오에 참여하도록 하는 것이었다. 군중을 문화 창조의 주체로 내세우고, 향유자라고 하지만 국가에 의해 강제된 군중문화이다. 당의 정책적 지향과 군중의 문화적 지향을 매개하는 것은 문화예술인들이다. 문화예술인들에게는 인민대중이 좋아하는 내용과 형식으로 인민들이 쉽게 이해할 수 있도록 창작해야 한다는 '인민성'을 원칙으로 강조하는 것도 당과 인민의 사이에서 혁명성을 구현해야 하는 것이 문화예술이기 때문이다.

근로자들 역시 적극적인 형식으로 군중문화에 참여해야 한다. 낡은 사업 방법을 없애고 새로운 혁명적 사업 방법을 철저히 확립하여, 자기 앞에 맡겨진 혁명과업을 당이 요구하는 수준에서 훌륭히 수행할 수 있도록 훈련되어야 한다. 북한에서 군중문화 사업은 사회주의 위업을 옹호고수하기 위한 것으로, 사회주의 사상을 인민대중의 확고한 신념이면서, 도덕적 의무로 인식하게 만드는 정치적 교양사업이다.

참고문헌

1. 남한

김우필, 「한국 대중문화의 기원과 성격 연구 – 사회문화적 담론의 변천을 중심으로」,
경희대학교 박사학위논문, 2014.

김지원, 「박물관 문화상품 개발 및 유통 플랫폼 개선 방안연구」, 『문화정책논총』
32(1), 한국문화관광연구원, 2018.

승일, 「라듸오·스폿트·키네마」, 『별건곤』 2, 開闢社, 1926년 12월.

양성희, 「예능 작가들 대거 입성 '미드'식 에피소드로 승부」, 『중앙일보』, 2013.10.3.

윤재식, 『'한류'와 방송 영상콘텐츠 마케팅』, 커뮤니케이션북스, 2004.

이건웅·위군, 「한중 웹소설의 발전과정과 특징」, 『글로벌문화콘텐츠』 31, 글로벌문화
콘텐츠학회, 2017.

이다운, 「김은숙 텔레비전 드라마의 대중 전략연구」, 『한국언어문화』 65, 한국언어문
화학회, 2018.

장노현, 「하이퍼서사의 복합양식적 재현 양상」, 『한국언어문화』 65, 한국언어문화학회,
2018.

마샬 W. 피쉬윅, 『대중의 문화사』, 황보종우 역, 청아출판사, 2005.

2. 북한

김일성, 「문학예술을 발전시키며 군중문화사업을 활발히 전개할데 대하여-북조선
로동당 중앙위원회 상무위원회에서 한 결론, 1947년 9월 16일」, 『김일성저작집
3(1947.1-1947.12)』, 조선로동당출판사, 1979.

_____, 「군중예술을 더욱 발전시키자-전국농촌예술소조축전참가자들과 한 담화,
1961년 3월 7일」, 『김일성저작집 15(1961.1-1961. 12)』, 조선로동당출판사,
1981.

김정일, 「문학예술활동을 대중화할데 대한 당의 방침 관철에서 문학통신원들의 역할
을 높이자-전국문학통신원열성자회의 참가자들에게보낸 서한, 1982년 11월 15
일」, 『김정일선집(7)』, 조선로동당출판사, 1996.

사회과학원 문학연구소, 『주체사상에 기초한 문예이론』, 사회과학출판사, 1975.

독자

김성수 성균관대학교

1. 한반도 이남 '도서'의 사회사와 한반도의 '독서' 사회학

한(조선)반도 문화예술 개념의 분단사를 거론할 때 남북한의 독자도 주요한 관심 사항이다. 남북한의 독자 개념은 공통점과 차이점이 있다. 마치 문학 개념의 분단처럼 분단 이전까지 공유한 개념적 전통이 분단 후 사회적 기능에서 차별화되어 실행된 것이다. 북한문학은 남한문학의 기준에 견주어 문학이 아니거나 문학에 미달한 결여 형태가 아니라, 남한과 사회적 기능이 많이 다른 문학일 뿐이다.

남북 독자를 비교하는 것은 이남의 시장자본주의체제에서 문예지 독자가 차지하는 비중과 이북의 주체사회주의체제에서 독자의 위상을 견주는 것이다. 가령 시장논리가 기본 전제인 한국이나 당 정책 선전시스템이 기본전제인 북한 독자의 특징을 비교 분석하려면 문학장(literary field)에서 독자의 지위, 특히 독서문화의 성격과 범주, 각종 독서 캠페인 및 출판 및 보급, 독서진흥정책과 관련 기

관, 법 제도를 분석하여 독서문화의 패러다임을 재정의해야 한다. 사회주의-주체사상 체제인 북한에서 독자는 누구이며 독서란 무엇인가 하는 문제는 별개의 쟁점이다. 즉 인민대중의 사회주의적 공산주의적 교양·교육과 선동·선전을 위하여 당 중앙 또는 사회조직 상층부인 위로부터의 시혜적 교육 수단으로 독서 행위가 조직적 체계적이면서 비자발적 비시장적으로 이루어지기에 독서 풍토 또한 개념적 차별성이 엄존한다.

남한에서 독자를 거론할 때 흔히 도서(책) 발행과 판매를 계량 분석하고 베스트셀러를 언급하곤 한다. 그런데 북한과 비교한다면 쟁점이 달라진다. 시장논리가 작동하는 자본주의체제에서는 '도서 유통학'이 '독자 사회학'과 밀접하지만 북한같이 시장논리가 부재, 결여된 비자본주의체제까지 적용할 수 있는 논리는 아니다.

남북 문학장에서 '독자'는 과연 누구이며 그 사회적 위상은 어떨까? 한(조선)반도의 독서사를 근대 이전까지 거슬러 올라가 거시적으로 보면, 음독(音讀) 위주의 중세적 독서에서 묵독(默讀) 중심의 근대의 책읽기 풍토가 20세기 전반기 식민지시대에 정착했다고 할 수 있다. 근대 독자는 리터러시(문해력)를 습득한 근대인, 교양 있는 시민으로 계몽되기 위한 독서를 주로 수행하였다. 문맹률이 매우 높았던 20세기 초의 근대 초기까지 중세시대 독자 개념은 책을 읽어주는(낭독, 음독) 사람(강독사)에게 기댄 '비자발적 독서'에 머물렀던 청중 수준의 '비(非)독자, 전(前)독자'였다. 20세기 중반 한글과 언문일치, 책의 폭발적 보급 등 여러 여건 변화로 근대적 독자가 탄생하였다.[164] 근대적 보편교육 덕분에 문맹에서 벗어난 독자층이 다수 출현함에 따라 독자 이전 수준이었던 전통적 독자가 묵

독과 소감 토로 및 독후감을 통해 작가와 대등한 위치의 적극적 독자로 진화 발전하게 되었다. 이 변천 과정을 독서 수용의 작동구조(mechanism)로 도식화하면 다음과 같다. 독서 교양의 첫 단계에는 책 선택부터 필독서 내에서의 비자발적 선택과 전문가인 작가·비평가·기자·교사의 권유에 의한 비자발적 독서와 토론, 독후감이 강요되는 경우로 출발한다. 일정 단계에 이르면, 텍스트 이해와 감상을 공유하는 장으로서의 독자회(독자모임, 독서회, 독서조) 활동을 통해 조직적인 독서 토론과 독후감 집필이 이루어지고 나아가 '독자편지' 등으로 투고, 게재되기에 이른다. 문학작품의 정전화에 독자의 독서와 토론, 투고라는 수용 과정이 일정한 기여를 하게 되는 셈이다. 게다가 독서 토론과 독자편지 투고는 신인 작가의 등용문까지 수행하는 보다 적극적인 기능까지 할 수 있다.

20세기 중반, 남북이 분단되면서 독서의 개념과 독자의 위상은 자유민주주의와 사회주의 사이의 이념 및 체제 격차 이상으로 달라졌다. 분단체제 하 남북 주민들의 문맹률은 급속하게 떨어지고 문해력이 폭발적으로 증가했지만, 문학이란 무엇인가 하는 기본 개념부터 문학이 자기 체제에서 어떤 위상을 가지고 사회적 기능을 수행하는가 하는 효능까지 남북이 완전히 달라진 것이다.[165]

남북의 독자 지위와 독서 특징을 비교하기 위하여 남북의 대표적 문예미디어 『조선문학』(1953~)과 『현대문학』(1955~), 『창작과비평』(1966~)의 '독자란'을 분석한다. 예상되는 가설은, 자유민주

164 천정환, 『근대의 책읽기』, 푸른역사, 2003. 참조.
165 김성수, 「'(민족)문학' 개념의 남북 분단사」, 『한(조선)반도 개념의 분단사: 문학예술편 2』, (주)사회평론아카데미, 2018. pp.11~85.

주의 이념을 내세운 자본주의시스템 하 한국의 독자는 독서시장 소비자의 지위에서 정보 습득과 교양 구축의 욕망을 드러내며, 주체사상체제 하 사회주의 선전시스템 아래 북한의 독자는 체제 선전과 교양 및 계몽의 피계몽자, 피교양자의 논리를 체득하는 것으로 대비된다.

2. 체제 선전의 피계몽자, 북한 독자

먼저 북한 독자의 특징을 살펴보자.[166]

북한에서 독서, 특히 문학작품의 독서 · 독서문화란 무엇인가? 얼핏 생각하면 지도자와 당 조직 상층부의 엘리트 계몽가, '교양자'[167]가 인민대중 같은 피계몽자, 교양 대상자를 사회주의 및 공산주의사상 이념으로 '교양, 계몽, 교육'시키는 정치 선전의 일환이자 수단으로만 독서행위가 존재, 기능하는 것으로 단순 판단하기 쉽다. 독서가 지향하는 인민 '교양'이 문해력(literacy)이 결여된 노동자 · 농민 · 학생층을 대상으로 지식인이 수행하는 계몽적 차원의 교육이며, 독서행위도 위로부터의 시혜적 교양/교육/계몽/선전사업의 수단으로 이루어졌으리라는 편견이다.

.......

166 이 부분은 김성수, 「사회주의 교양으로서의 독서와 문예지 독자의 위상-북한 『조선문학』 독자란의 역사적 변천과 문화정치적 함의」, 『반교어문연구』 43, 반교어문학회, 2016. 기존 논의의 일부 요약과 확장이다.

167 박효준, 「문학작품의 교양자적 의의-장편소설 『시련 속에서』 독자회」, 『문학신문』 1958.7.3, 2면.

남한 독서장에서 독자의 위상이 매체와 출판사가 불특정 다수 독자대중을 암암리에 상정[targeting]해서 독자 소비자들이 관심 가질 만한 콘텐츠를 제공함으로써 잡지를 구입해서 읽게 만드는 시장논리로 비조직적 비체계적으로 독서행위가 이루어지는 것과 다르다. 북에서는 독자층 확보가 이미 정해져 있으므로 편집과 출판 주체가 조직적 체계적으로 문예매체를 생산 유통시킨다. 때문에 독자의 선택/구매 주체성이 따로 없기에 비자발적 비시장적으로 수행되는 것이 북한의 독서 행태라 할 수 있다. 이를테면 조선작가동맹 같은 문예조직 상층부에서 당대 발표작 중 정전이 될 만한 것을 골라 생산 현장의 노동계급인 인민대중에게 알리고 검증하는 통로이자 수단으로 독자들의 독서모임을 조직, 운영하는 경우가 많다.[168]

북한문학의 역사적 전개 과정에서 '독자' 위상은 적층적, 유동적이다. 독자는 우선 당-국가-수령의 생각과 명령을 전달하는 도구인 당(黨)문학(문건)의 해독을 통해 교양되어야 하는 수동적 존재였다. 처음엔 고정적이었던 인민대중이나 군중 등의 수용자적, 피지배적 개념이 유동적으로 변해왔다. 『조선문학』의 전신이었던 『문화전선』 (1946~47), 『문학예술』(1948~53)지에는 독자란이 아예 없거나 편집후기의 계몽 대상 정도로 인식되었다. 상명하달식 당 정책의 피전달자로 자리잡아 명령투 공지란의 계몽, 교양, 교육 대상으로 존재하였다.

.......

168 조선작가동맹 중앙위원회, 「문학작품 '독서조'를 어떻게 조직 운영할 것인가」, 『문학신문』 1957.8.1, 2면; 탁진, 「생산직장에서의 문학 독서조 사업-전원회의 토론」(『문학신문』 1957.11.21, 2면. 이는 어찌 보면 남한의 1970년대 새마을운동과 병행 시행된 관변조직인 자유교양협회의 '자유교양 독서운동' 성격을 떠올리게도 한다.

하지만 사회주의 리얼리즘 문학이 활성화된 1950, 60년대 『조선문학』지의 독자란을 보면 상황이 달라진다. 문예 조직과 잡지 편집, 단행본 출판 시스템이 어느 정도 안정되었던 전후 복구와 사회주의 기초 건설기(1953~58)에 들어서야 비로소 독자의 존재가 인정된다. 그전까지는 하향식 계몽의 통로 수단 정도로 문학, 독서가 인식되었던 셈이다. 『문화전선』부터 통권을 산정하여 월간 『조선문학』 '루계 81호'인 1954년 5월호에 와서야 '독자란'이 처음 등장하게 된다.

그동안 막혔던 언로가 트이자 독자들의 반응은 뜨거웠다. 가령 독자 박창인은 시인의 개성은 작품을 통해 다양하게 표현되어야 하는데 공식화된 작품만 선발하려는 편집 주체가 독창성 넘친 작품을 싣기 어려워하기에 그렇지 못한 경우가 많다. 인민군대에서도 조선문학 잡지를 돌려 읽고 있다면서 신인 작품을 더 실어달라고 부탁한다는 투고도 보인다. 번역 시의 경우 마치 산문처럼 읽혀 원문 느낌이 제대로 전달되지 못한 소련 시를 들어 더 좋은 번역을 부탁하고 있는 교사 투고도 있다.[169] 이들 독자 투고문은 하나같이 편집진에 대한 생산적 비판 등 적극적 주장을 펴서 독자 담론의 수준을 잘 보여준다.[170]

독자의 위상은 하향식 계몽의 일방적인 교양 대상자로만 머물지 않는다. 적극적 수용에 익숙한 상향식 대응자의 면모를 보이기

........

169 박창인, 「시의 주제를 다양하게」; 정문식, 「『조선문학』 2월호를 읽고」; 김정숙, 「좋은 번역 시들을!」(독자의 편지), 『조선문학』 1954.5, pp.151~152.
170 문예지 독자란의 활성화에 당 문예정책의 영향이 밀접하게 연관되어 있다. 미상, 「문학작품 독자회를 어떻게 조직 진행할 것인가」, 『로동신문』 1954.5.28, 3면 기사 참조.

도 한다. 가령 평론가 리정구는 1954년 9월호의 「최근 우리 시문
학상에 제기되는 몇 가지 문제: 주로 서정시를 중심으로」에서, 독
자 박창인이 5월호 독자투고에서 지적한 서정시의 다양성 부족 현
상 비판을 겸허히 받아들인다. 이는 당문학의 검열체계 속에서 편
집 주체의 다양성 부족이란 자기반성과 응전을 독자 투고와 평론가
의 글을 통해 은연중에 펼치는 고도의 편집 전략으로 해석할 수 있
다. 그들이 하고 싶은 말은 바로 당시 문예당국의 선전 일변도 지향
성을 환기하고 시문학의 문제를 '류사성, 류형성, 비특징 표현방법'
으로 정리하고 대안을 찾는 데 있다.[171]

독자의 역할이 더 주체적인 경우는 독자 투고가 훗날의 정전으
로 자리잡는 계기로 작동하는 경우이다. 가령 1954년 8월호에 실린
윤석률 독자의 독후감 「「빛나는 전망」을 읽고」[172]는 두 달 전인 6월
호에 실린 북한 대표 작가 변희근의 단편소설이 후일 문학사적 대
표작으로 정전화되는 데 일정한 기여를 한다. 당대 독자의 실시간
적 호평이 정전화의 한 근거로 작용한 셈이다.[173]

더욱 흥미로운 사례는 홍원덕의 단편 「세 청년」(1959)이다. 이
작품에서는 문학신문 같은 문예 매체 편집자의 시선으로 독자 투고
를 관리하는 사연을 담고 있다. 주인공은 직장 신문 주필인데 그의

........

171 리정구, 「최근 우리 시문학상에 제기되는 몇 가지 문제: 주로 서정시를 중심으로」, 『조선
 문학』 1954.9, p.69.
172 윤석률(국가경제계획위), 「「빛나는 전망」을 읽고」(편집부에 온 독자의 편지), 『조선문
 학』 1954.8, p.123.
173 1950, 60년대처럼 작품 발표 직후 독자란의 호평은 정전화 과정에 독자가 주체적으로
 기여한 성과인 데 반해, 70년대 이후엔 발표 직후가 아니라 이미 정전으로 결정된 작품
 의 독후감, 평가가 후속조치로 뒤따르는 격이니 독자 주체성이 현저히 약화된다.

책상 위에는 투고된 원고들이 수두룩 쌓였다. 그것은 '지상 토론' 시리즈에 참가하는 독자들로부터 보내온 원고들이었다. 신문 편집부는 "어떤 청년이 더 아름다운가?"라는 문제와 "보수주의와 소극성을 반대하여"라는 두 가지 문제를 가지고 수일 전에 지상 토론을 조직하였다. 그런데 이것은 매우 인기가 있어서 원고가 밀물처럼 밀려드는 것이었다.

다음은 북한의 문예매체 편집자와 변류기 조작공 강효석이라는 독자의 관계를 추정할 수 있는 증거이다.

> 주필 동무! 저는 신문의 '어떤 청년이 더 아름다운가?' 라는
> 지상 토론을 읽었을 때 윤하 동무와 순호 동무에 대해서 새삼스
> 럽게 생각했습니다. 저는 이 두 동무가 진실로 아름다운 청년이
> 라고 생각합니다. 로력에서 적극적이고 헌신적이고 호상 협조
> 하고 동지애가 있는 청년이야말로 아름다운 청년이 아니겠습
> 니까! 저는 그래서 다행히도 락오자가 되지 않고 혁신자 대렬의
> 뒤를 따라 가게 되었습니다. 제가 이야기하려는 것은 이것입니
> 다."[174]

1960년대 초에 사회주의 건설을 향한 천리마운동 시기에 북한 노동자들의 자발적 노동동원 에피소드를 직장 신문의 독자투고용 지상토론란에서 찾는 내용이다. 소설의 서술자인 직장 신문 주필 '나'는 직장장도 별 수 없이 공장 내 '벽신문'에, '당의 붉은편지' 같

.......

174 홍원덕, 「세 청년」(소설), 『조선문학』 1959.3, pp.26~39.

은 윗선의 지시에만 손놓고 있는 자신의 관료적 태도를 부끄러워하는 반성문을 써붙였다는 소식을 전한다. 그리고 편지 발신인인 현장 노동자 강효석과 직장장이 해결하지 못하는 난제를 풀기 위하여 "나는 윤하와 효석의 이야기를 즉시 지상 토론에 부치려고 마음먹었다. 그러나 둘의 이야기를 쓸 것이 아니라 세 청년 혁신자의 이야기를 쓰기로 하였다."고 끝맺는다.

신문 주필인 서술자가 독자편지를 통해 알게 된 천리마운동 시기 청년 노동자의 사연이 바로 홍원덕의 단편 「세 청년」이란 설정이다. 따라서 작품에서 중요한 것은 현장 노동자의 독자 투고 편지가 신문 주필 등의 편집주체와 소설가가 어떤 밀접한 관계를 맺고 있는지 잘 보여주는 사례이다. 더욱이 공장 신문 주필이자 서술자인 작가가 현장 독자의 편지 사연과 함께 허구적 소설로 재구조화함으로써, 리얼리즘소설의 모범적 창작방법처럼 개인의 예외적 사례를 한 시대의 대표적 사례로 '전형화'하는 데 성공한 셈이다.

이런 방식으로 편집진의 기획에 따라 독자란이 작가와 독자 간의 소통과 토론장으로 작동되는 고정란은 '독자의 목소리' '독자편지' '독자모임 소식' 등으로 한동안 지속되었다. 다만 1971년경 문예지에 불특정 독자의 비교적 정제되지 않은 다양한 의견이 수록되어 일종의 담론 경쟁이 벌어졌던 독자란의 적극적 기능은 사라진다. 1971년 10월부터 김일성 개인숭배물인 '혁명소설' 수용이라는 정치 목적에 맞춰 '혁명소설에 대한 독자 반향 고정란'으로 변질된다.

주체문학이 유일화된 1970년대 이후 독자란은 마치 '혁명소설에 대한 독자 반향 고정란'처럼 편집주체에 의해 미리 정해진 정전에 대한 독후감이 보통 독자가 아닌 보다 전문적인 독자에 의해 자

생적 '편지' 아닌 사전 청탁 '연단, 론설'로 게재된다. 작가와 작품에 대한 찬반 토론이 활발했던 1950, 60년대 독자란이 동일 작품을 여럿이 언급하지 않을 만큼 정전화 작업이 다양한 통로를 거쳐 검증을 거쳤던 데 비한다면, 1970년대 이후 '필독서'는 김일성, 김정일, 김정은 일대기의 장편소설 시리즈인 총서 '불멸의 력사' '불멸의 향도' '불멸의 려정'처럼 '이미 결정된 정전'으로 단일화되어 일방적인 교양 수단이 된다.

필자가 선행 연구[175]에서 밝힌 것처럼 『조선문학』 독자란의 70년 변모 양상을 통시적으로 살펴보면, 독자의 위상이 한때 문학 주체로 격상되다가 다시 계몽 대상을 고착화되었음을 알 수 있다. 체제 건설 초기에는 문맹에 가까운 독자들의 문해력을 높이고 당과 조직 상부의 명령을 전달하는 도구로서 기능했던 독서가 1962년의 어느 순간 사회주의적 교양 습득의 도구로 순기능을 하고 나아가 작가, 비평가와 대등한 토론을 하는 소통과 토론의 장으로 활성화되기도 하였다. 그러다가 1967년 주체문예론의 유일화 이후 토론 문화가 사라지면서 독자란의 기능도 일방적 계도 수단으로 변질되었다. 1971년 '혁명소설에 대한 독자 반향 고정란' 이후, 독자란이 일방적 상명하달 통로로 전락한다.

1980년대 중반 이후 한때 활성화되었던 독자란의 기능도 1994년 김일성 사망 이후 쇠퇴하였다. 체제 위기에 기인한 사회분위기 경직 와중에 독자란이 대폭 축소된다. 이에 따라 독자 위상의 약화

.......

175 김성수, 「사회주의 교양으로서의 독서와 문예지 독자의 위상-북한 『조선문학』 독자란의 역사적 변천과 문화정치적 함의」 참조.

와 존재감 상실까지 불러일으켰다. 문학장에서 편집주체, 작가 독자 간의 소통과 토론의 기반 및 신인 등용문으로도 활성화되었던 독자란 기능의 축소·무력화가 고착되었다.

일반적으로 독자는 교양되어야 하는 대상인 동시에, 공유하고 공감을 얻어야 하는 존재이기도 하며, 문학 창작과 유통 과정에 능동적으로 참여하여 문학장 질서 재편에 일정한 영향을 미치는 행위 주체이기도 하다. 북한 문학장에서 독자의 주체 도약은 특히 우리의 아마추어문학론이라 할 '군중문학' 담론에서 두드러진다. '독서회원, 독서써클원, 독자회원' 등 독자모임 구성원이라는 소극적 독자 지위로 시작하여 '문학써클원, 문학소조원, 문학통신원' 같은 적극적 창작 주체가 되어 원래 직장 소속의 직업과 문예 창작을 병행한다. 이들이 각종 공모전과 문학상, 신인작가 양성 기관 수료 등을 통해 직업 전문 작가가 되면 아예 직장을 옮겨 작가동맹 후보맹원이 되어 창작사 창작실로 출근하고 급료를 받는다. 작가는 독자를 지도하고 가르치거나 당 정책을 단지 전달하는 데 그치는 것이 아니라 독자, 관객 등 수용자의 공감을 얻는 방향으로 창작 태도를 갖추어야 함을 전제한다. 그래서 창작 주체는 때로 수용 주체가 더 우위에 있다는 것을 늘 의식하기도 한다.

3. 독서시장 소비자, 남한 독자

남한 독자의 특징과 역사적 성격은 어떤가?

한국 문학장에서 1960, 70년대 주류 문단, 특히 『현대문학』같이

이른바 '문협 정통파'의 물적 기반이자 근거지였던 매체의 독자란을 보면 당시엔 독자란 존재 자체에 무관심했거나 뚜렷한 자의식이 결여된 듯하다. 가령 『현대문학』지에선 희귀한 독자론인 김우정의 「작가와 독자」(1963.2)[176]를 보면, 서구와 다른 동아시아 발전 형태에 기인한 우리 문학의 후진성, 서구문학 이식론, 전통문학 단절성 등 (이제는 논파된) 1963년 당시의 주류 담론을 전제한 후, 다음과 같이 언급한다.

> "서구문학과 우리문학의 공통점은 작가와 독자 공동의 광장을 상실해버렸다는 점이다. 전자가 근대사회 자체 내의 불가피한 모순 때문이라면 후자의 위기는 외래문화에 눌린 작가의 역사의식의 결여에서 온 결과라고 할 것이다. 우리 문학의 독자는 아직 조직화되고 자각된 대중이 아니다. 그러기 때문에 작가는 누구를 위하여 쓰느냐 하는 '누구'를 갖고 있지 않으며 이것은 곧 작가에게 독자가 없다는 것을 의미하는 것이다. 또 작가가 그 '누구'를 발견해내지 못했다는 것은 지금까지의 우리 문학이 주체의식의 결여를 탈피하지 못한 채 자기충족에 그쳐버렸다는 것을 증명해주고 있다."고 한다.[177]

여기서 문학의 광장이란 비판적 시민정신의 담지자로서의 작가와 독자의 소통적 관계를 상정하는 개념으로 짐작된다. 독자가 문

........

176 김우정, 「작가와 독자」, 『현대문학』 1963.2(통권 99)호, pp.240~244.
177 김우정, 「작가와 독자」, 『현대문학』 1963.2, pp.242~243.

학의 주체가 되지 못한 것은 작가가 창작할 때 그를 의식할 정도로 주체화 조직화되지 못했기에 서구적인 현실인식이 부족하다고 진단한다. 전후맥락을 볼 때 김우정이 판단한 것은 독자의 위치 격상을 통해 서구적 현실 참여의식, 역사의식의 회복 같은 담론을 당대 문단에 활성화시키고 싶었던 것으로 추정된다. 왜냐하면 이 주장 바로 다음에 가령 '신라정신과 샤머니즘'(서정주, 김동리 등 문협 정통파의 60년대 주류 담론) 같은 원시-전근대적 담론으로 우리 문학의 정체성을 대신할 수 없다고 일갈하기 때문이다. 문학과 광장-비판적 시민정신의 담지자로서의 작가와 독자 대중이 만나는 장소에서 자기의 역사적 위치를 자각하지 못하고 있는 상황 아래서 작가의 눈이 그것을 투시하지 못하고 자기의 존재양식을 의식하지 못한다면 그것은 비극화되어버린 희극적 결과를 자초하고 마는 것이라 한다. 따라서 작가가 자기의 사회적 역사적 상황을 자각, 즉 주체적으로 의식하고 새로운 독자를 발견해야 문학이 새로운 이념을 제공할 것이라 주장한다.

『현대문학』1970.12(192)호에는 '한국의 작가와 독자' 특집 하에 '작가가 바라본 우리나라 독자'와 '독자가 바라본 한국문학' 두 제목으로, 정을병, 안춘근의 평문과 양명문, 정한숙 등 작가 11명, 독자 25명의 답변이 기획되었다. 정을병은 작가가 바라본 우리나라 독자를 평소 염두에 두지 못했다고 자성하면서, 추천제와 사전 청탁제가 아닌 투고 풍토를 장려하고, 독자를 의식하지 못하는 문단과 작가 생활을 토로한다.[178] 양명문, 정한숙, 최일남, 유주현, 천이

.......
178 정을병, 「'한국의 작가와 독자'특집_작가가 바라본 우리나라 독자'-자성」, 『현대문학』

두, 한말숙, 차범석, 조병화, 김윤식, 박영준, 이철범 등 설문에 응한 시인 소설가 극작가 비평가들 대부분도 평소 독자를 의식하거나 배려하지 못한 점을 공통적으로 거론한다. 아마도 순수문학 내지 본격문학을 대표하는 이들이 생각하기에 독자를 너무 의식해서 글을 쓰는 행위 자체가 통속문학이나 매문행위라는 중세적 식민지적 관점의 잔영 때문일지도 모르겠다. 이때 독자를 대중 독자나 계몽 대상으로 상정해서 그런 것이리라.

반면 같은 특집의 독자 대표라 할 안춘근은 「독자가 바라본 한국문학-세계적 수준으로」에서 한국문학은 전반적으로 영양실조이며 문학적 역량의 한계를 보이는데, 한국 작가에 대한 요망사항으로 독자들의 기대수준을 고려해서 사상적으로나 미학적으로 더욱 분발하기를 바라고 있다.[179] 같은 지면 하단에 길게 편집 배치된 「'한국의 작가와 독자-독자가 바라본 한국문학'_설문」을 보면 당대 독자들의 심층 여론을 감지할 수 있다.[180] 설문 내용은 다음과 같다. 1. 귀하는 문학장르 중 어느 분야를 많이 읽는가 2. 이유(재미, 문학성 우수, 직업상 필요, 교양) 3. 현재 우리문학에 대한 만족도 4. 우리 작가에 대한 희망 5. 우리 문학작품 한달에 몇편 읽는가 6. 자녀 후배들에게 우리 문학작품을 읽으라고 권하는가 7. 외국/우리 작품 중 더 많이 읽는 쪽은?

.......

 1970.12, pp.14~20.

179 안춘근, 「'한국의 작가와 독자' 특집_독자가 바라본 한국문학-세계적 수준으로」, 『현대
 문학』 1970.12, pp.21~28.

180 「'한국의 작가와 독자-독자가 바라본 한국문학'_설문」, 『현대문학』 1970.12, pp.21~31.
 (원고 도착순 편집 배열)

『현대문학』독자들은 대체로 우리 문학에 대한 애정을 가지고 장르에 상관없이 다양한 분야의 문학을 접하지만 수준이 더 높은 외국문학을 더 많이 찾는다고 한다. 그래서 작가들이 좀더 분발하여 세계적인 수준에 도달한 우수한 문학성을 갖춘 작품을 창작하길 바란다고 한다. 그런데 이 독자 설문에서 흥미로운 사실은 『현대문학』편집 주체가 상정한 독자들의 실체이다. 독자 25명의 이름과 주소, 소속과 직업은 다음과 같다: 이태규(흑석동 213-3), 정기택(천안시 성환동 88), 이상보(명지대 교수), 허웅(서울대 교수), 이상식(충남 서천군 한산중학교 교사), 이경선(한양대 교수), 강대석(경북대학원 철학과), 김치문(대한제분 인천공장), 홍용성(대전우체국 통신계), 손도심(전 국회의원), 도원희(인천 제물포고 교사), 오의남(경기 용인군 태성중고 교사), 변효영(대구상고 교사), 민전근(전남 여수여고 교사), 한갑수(한글학자), 김영배(수송동 중동고 교사), 최병태(제15육군병원 군종과), 김학원(해군본부 함정감실 간행물 담당), 정수봉(부산시 동아중 교사), 원종린(공주교대 교수), 서경모(공주교대 교수), 김환수(경기고 교사), 오일환(경희고 교사), 정지석(경북 칠곡군 약목국 교사), 나영균(이대 영문과 교수).

위에서 보다시피 불특정 다수 문예지 독자층의 평균적 수준이나 계층적·집단적 대표성보다는 직업적·사회적·계층적 지위가 높고 전문가적 성향 때문에 엘리트계층으로 한정된 점이 주목된다. 아마도 1960, 70년대까지 문예지 독자에 대한 작가, 편집진의 기대치는 이런 정도의 문학 주변 전문가, 사회 지도층그룹으로 한정되어 있는지도 모른다.

이런 까닭인지 모르지만 『현대문학』을 중심으로 한 '문협 정통

파'가 헤게모니를 쥐고 있는 기존 문단에서 다음과 같이 독자를 취급하는 것은 어쩌면 너무나 당연했을 터. 1958년 서정주 추천으로 등단한 정규남 시인은 독자에 대한 솔직한 입장을 밝히라는 요구에, 자기 시를 거의 다 외우고 있다는 단골 다방 마담의 사례를 먼저 든 후 스스로 성찰적 질문을 던지고 자문자답한다.

"나는 왜 시를 쓸까? 쓰고 있을까 또는 써야 하는 것일까?"
"나의 시를 읽어주는 독자, 독자들에게는 미안한 얘기인지는 모르지만 나는 독자를 오늘에 이르기까지 한번도 의식해본 적은 없었다. 의식할 필요가 없었다. 시를 읽어주는 사람이 극히 제한되어 있고 또 읽어주려고 하지 않는 사람들에게 읽어달라고 강요할 수도 없는 일이고 강요하고 싶은 생각도 없는 터인지라 독자라는 것을 염두에 둘 수 없는 것이 시인 것이다.
나 역시 남의 시를 읽을 때 제일 먼저 은사들의 시를 읽고 다음에 친구 시인의 시를 읽고 다음에 나와 비슷한 시 세계를 지닌 시인들의 시를 읽을 뿐 그 외는 읽지 않는다. (하략)[181]

이는 어찌 보면 독자를 백안시, 무시하거나 시의 메시지 전달성을 부인하고 순수 형식미만 찾아보려는 순수주의, 형식주의, 엘리트주의의 산물이 아닌가 추정된다. 그는 자기 시의 의미를 묻는 독자 편지에 대한 답을 하기를, 시인 자신도 중3 때 처음 읽을 때는 그 의미를 전혀 몰랐던 푸시킨 시를 20년 만에 이해했다면서, "푸시킨의

.......
181 정규남, 「시인과 독자」, 『현대문학』 1973.3, p.336.

시를 꼭 이십 년 만에 찾아내고 무척 기뻐했다는 말이오. 억지로 알려고 하지 마오. 아는 때가 있을 것이오."라고, 마치 계몽기 교사처럼 독자를 한 수 가르치려는 태도로 글을 마무리한다. 이로 미루어 볼 때 『현대문학』지를 비롯한 전통적인 문협 중심의 순수주의문단, 자유주의문학장에서는 독자를 시인, 소설가의 하위, 즉 피교육자, 피계몽자, 피교양자 위치에 암암리에 상정하고 있음을 알 수 있다.

반면 북한 작가는 우리와는 사회적 처지가 다른 전업 월급쟁이 작가이기 때문인지 몰라도 독자들이 자신의 밥을 먹여주는 고마운 존재라고 인식한다. 가령 장수근 작가는 "글이 독자대중의 긍정적인 평가를 얻었을 때 비로소 작가의 로동은 사회에 이바지한 것으로, 아울러 작가 역시 사회에 필요한 존재로 인정되는 것이다. (중략) 작가가 글을 쓰는 것은 오로지 독자를 위해서이다. 따라서 독자를 떠난 창작이나 작품에 대해 한시도 생각할 수 없다."라고 토로한다.[182] 사회주의체제에서 독자란 어떤 의미를 가지는가 하면 "우리로 하여금 작가로 되도록 키워주었고 지금도 글을 쓸 수 있게 온갖 조건과 편의를 베풀어주고 있는 고마운 우리 제도의 사회성원 모두가 포함된다. 그들에 의하여 우리는 먹고 입고 쓰고 사는 걱정을 모르고 통 시간을 내여 글을 쓸 수가 있는 것이다."라고 한다.

『현대문학』(1955~현재)의 독자란이나 독자 관련 문건을 찾아보면 최장수 문예 월간지인데도 독자란이 매우 빈약하거나 없으며 독자에 대한 인식도 위의 사례와 크게 다르지 않다. 아마도 편집주체와 작가의 엘리트주의, 문단중심주의 때문으로 추정된다.

.......
182 장수근, 「작가와 창작에 대한 몇가지 생각」(작가연단), 『조선문학』 1991.12, pp.75~80.

1960, 70년대 독자를 문학 주체로 인식하지 못한 『현대문학』과는 달리 민족 민중문학 이념을 지닌 『창작과비평』 등 진보 문학 진영에선 입장을 달리하였다. '문협 정통파' 순수문학 진영과는 달리 독자를 중시하고 독자란을 활성화하였다. 가령 남북한 문학 교류가 활발했던 1988~92년치 계간지를 보면 거의 매호마다 '독자의 편지' '독자의 목소리' '독자엽서' 등의 독자란이 잡지 맨 끝에 편집 배치되어 있다.

남북한 신문 잡지 등 정간매체의 독자투고란을 전반적으로 비교하면 차이가 있다. 북한 문예지의 독자란에는 투고자 이름 다음에 신분과 소속이 주로 명기되어 독자층의 계층적 직업적 분포를 짐작할 수 있는 데 반해, 우리 신문 잡지 독자란의 독자 이름 다음에는 주로 주소가 명기되어 투고자의 지역적 분포 이외에는 그들의 사회적 성향을 거의 짐작하기 어렵다. 그런데 앞서 독자 설문을 분석한 『현대문학』 1970년 12월호나 『창작과비평』 『실천문학』 1990년 전후 호에 예외적으로 신분 소속이 명기된 경우가 있어 주목을 요한다. 예를 들어 서울대 대학원생, 한국민족예술인총연합 간사, 목포교도소 수인, 건국대 교육대학원 영어교육전공, 미 오레곤주립대 사회학 박사과정, 한림대 사학과 4학년, 존스홉킨스대 물리학과 박사과정, 정신세계사 편집부원, 전남 경찰관, 예천 용궁상고 교원, 양주 의무실 상병, 서강대 법학과 3학년, 포항 대동중 교원, 화천 부대 중위, 부산 전경 등의 소속 직업명을 찾아볼 수 있다. 때로는 멀리 해외의 재중동포 작가, 미국유학생, 일본 독일에서 온 독자편지가 소개되기도 한다. 그 내용 또한 평균적 독자 수준을 뛰어넘는 전문 비평가 수준의 짧은 비평, 서평, 시사평이 대부분이었다.

물론 그때의 독자는 진보 엘리트 독자가 주종이다. 학생, 교사, 주부, 사무직 여성, 문학 지망생 등 불특정 다수 문예지 독자층의 평균적 수준이나 계층적 집단적 대표성보다는 대학원생 이상의 고학력과 등단 직전의 문인에 가까우리만치 직업적·사회적·계층적 지위가 높고 전문성이 도드라진 엘리트의 글이 독자란의 대부분을 차지하였다.

『현대문학』(1955~), 『창작과비평』(1966~)의 독자란을 일별해 보니 독자를 별반 신경쓰지 못한 전자와 독자를 우대한 후자의 편집전략이 선명하게 대비된다. 『창작과비평』 초기에는 잡지 맨 끝에 부록처럼 편집 배치되었던 독자란('독자의 목소리'란)이 1990년대 초부터 별도 제목이 없는 2백자 원고지 2~3장 분량의 '독자엽서'란과 별도 제목이 붙는 2~3면 분량의 독자의 목소리로 병행 편집 배치된다. 그러다가 어느 순간 잡지 맨 앞으로 독자란이 전진 배치되기도 한다. 독자투고 중 평균적 빈도적 대표성보다는 수준 높은 글을 선택 게재한 편집주체의 의도가 반영된 것으로 보인다. 이는 독자층의 상향화·고급화 자부심의 근거로 작동한 반면 지나친 선민의식, 엘리트주의를 초래할 수 있다. 그래서 2000년 이후 다수 독자의 다양한 의견을 두루 싣기 위해 독자엽서 400~2천자 단신과 2, 3쪽짜리 전문 독자의 글을 함께 병행 편집하는 시도를 한다.

4. 또 다른 문학 주체로 진화하는 남북 독자의 미래

남북한 독자의 사회적 위상은 어떻게 비교할 수 있을까? 사회적

위상을 가늠할 수 있는 방편으로 독서모임, 독서회를 상정할 수 있다. 북한 같은 비시장적 사회주의 체제이든 남한 같은 자본주의 시장체제이든 상관없이 독자회(독자모임), 독서회(독서조)라는 외형을 띤 독서 토론의 담화공간은 일종의 문화정치 지형의 축도라 할 수 있다. 1960년대 북한 문예지 독자란의 경우처럼 당 중앙, 조직 상층부, 지시인 엘리트 등의 시혜적 하향식 계몽 교양이라는 일방적 역관계에서 벗어나 작가·기자·교사 등 전문 지식인 진영과 비전문 비전업 노동계급 출신의 독자·학생 진영 사이에 독서 토론을 통한 대등한 지위 위치에서 발언할 때는 그 문화정치적 함의가 더욱 풍부해진다.

독서사회학적 시각에서 볼 때 처음 책을 읽어주는(낭독, 음독) 사람에게 기댄 '비자발적 독서'에 머물렀던 청중 수준의 '비독자'였던 전통적 독자가 묵독과 소감 토로 및 독후감 토론을 통해 작가와 대등한 위치의 적극적 독자로 진화 발전하게 된다. 첫째, 독서 교양의 첫 단계에는 책 선택부터 필독서 내에서의 비자발적 선택과 전문가인 작가·비평가·기자·교사의 권유에 의한 비자발적 독서와 토론, 독후감이 강요되는 경우로 출발한다. 독서 교양의 첫 단계인 소극적 독자의 비자발적 독서에서 독자의 위상은 당과 문예조직 상부의 계몽·교양 대상화로 머문다. 독자의 위상과 관련지어 말하면 위로부터 밖에서 주어진 필독서를 비자발적으로 읽어 사회주의적 교양을 습득하는 교양의 대상화이다.

가령 북한 대표적인 수령형상문학 작가 권정웅은『조선문학』발행 400호 특집에 기고한 작가 수기「친근한 길 안내자」에서 "작가는 문예지를 통해 인생의 길을 안내하는 안내자, 길동무"를 자임한

다.[183] 리명이란 이름의 함경북도 승리화학공장 노동자는 「인간-당일군」란 제목의 독자편지에서 "『조선문학』은 나에게 잠시라도 떨어지면 그리워지고 기다려지는 생활의 친근한 길동무이며 스승입니다. 변함없는 우정과 다정다감한 목소리로 나에게 옳고 참된 생활의 길을 가르쳐주군 하는 길동무!"[184]라고 토로한다. 여기서 북한문학장의 작가-독자의 '계몽자-교사 대 피계몽자-학생'의 이분법이 '길 안내자 길동무 스승'으로 호명되고 있음을 알 수 있다.

소극적인 일반 독자가 묵독과 소감 토로 및 독후감을 통해 적극적 독자로 진화하는 단계가 그 다음에 있다. 문학 텍스트 이해와 감상을 공유하는 장으로서의 독자회(독자모임, 독서회, 독서조) 활동을 통해 조직적인 독서 토론과 독후감 집필이 이루어지고 나아가 '독자편지' 등으로 투고, 게재되기에 이른다. 나아가 독서 토론과 독자편지 투고는 신인 작가로 변신하는 계기로 작동되기도 한다. 일반 독자 대중이 아닌 전문 독자 고급 독자 나아가 훗날 문인(시인, 작가, 비평가 학자, 문필가)의 일종의 데뷔의 장 노릇까지 하는 셈이다. 가령 학생 독자의 투고가 작가 비평가 양성과정의 일환이 되어 독자 투고자에서 비평가가 된 북한 비평가 리시균의 사례가 이를 예증한다.[185] 물론 한국 문예지의 경우에도 학생 때나 아마추어 작

.......
183 권정웅, 「친근한 길 안내자」(수기), 『조선문학』 1981.2, p.89.
184 리명, 「인간-당일군」(독자편지), 『조선문학』 1981.8, pp.78~79.
185 리시균(평양사범대학 어문학부), 「나의 항의-홍순철 시집 『승리의 노래』에 대하여」(독자의편지), 『문학신문』 1958.3.20, 4면. 작가동맹 서기장을 지낸 중견 시인을 대학생인 독자가 비판한 사실 자체가 사회주의적 교양 기획으로서의 선전시스템에 균열이 생겼고 독서란을 통한 담론 투쟁이 가능한 좋은 예이다. 그는 1968년부터 78년 사이에 『조선문학』에서 비평활동을 하게 된다. 이때 『문학신문』, 『청년문학』 등은 폐간된 상황이라 발표

가 지망생일 때 독자 투고자였다가 나중에 등단해서 작가, 비평가로 활동한 예를 찾아볼 수 있다.

남한 독서사를 통시적으로 보면, 1987년 민주화 이후 독자층이 분화되었다고 할 수 있다. 마치 1967년 주체사상의 유일화 후 북한 문예매체의 대거 휴폐간 조치(1968년 3월)로 인해 문화사, 매체사, 언론사에 엄청난 결절점이 있었던 것처럼, 우리도 1980년 7월 말 전두환 신군부에 의해 172개 정간물과 각 시도별 신문 방송 1사 통폐합 조치로 문화사, 매체사, 언론사에 심대한 타격이 있었다. 7년간의 '분서갱유'에 필적하는 문화사적 공백[186]을 겪고 난 1987년 6월 항쟁 이후 절차적 민주주의가 회복되는 민주화과정에서 족출(복간, 창간)한 문예매체에는 이전과 달리 새로운 문학 주체로 독자를 중시했던 시대 분위기가 매체에 반영되어 '독자란의 활성화'가 이루어졌다.

베스트셀러 소비주체인 대중 독자이자 도서 구입자, 소비자의 욕망을 드러내는 독자층이 다수이고 여기에 영합한 상업주의문학, 상품소설이 범람한 이면엔, 반대로 문학장의 한 주체로 올라선 비판적 자의식이 강한 엘리트 독자층이 뚜렷한 면모를 보여주게 된 것이다. 또 하나. 전에는 통속문학이나 가벼운 읽을거리(대중물)를 사서 읽고 시간을 때우던 무비판적 소비자 지위에 머물렀던 노동계

........

지면이 별로 없었다.

186 역설적으로 이 시기의 게릴라식 출판은 사회변혁운동의 일환이었고 금서와 진보 성향 책을 몰래 돌려가며 읽는 행위 자체가 '저항으로서의 독서'였다. 류동민, 『기억의 몽타주』, 한겨레출판, 2013; 정종현, 「투쟁하는 청춘, 번역된 저항-1980년대 운동세대가 읽은 번역 서사물 연구」, 『한국학연구』 36, 인하대 한국학연구소, 2015. 참조.

급, 하층민 일부가 노동자계층의 대거 사회적 진출과 노동자의식의 성장과 맞물려 문학의 비판적 주체적 영향력 행사자로 변신한 현상이 늘어난 것이다. 그들 중 일부는 박노해처럼 노동자 시인, 노동자 작가가 되었고 다수는 아마추어문학 생산자로 진화되기도 하였다. 나아가 종래의 아날로그 세대 종이책 소비자 수준에서 벗어나 디지털 매체의 댓글 달기나 아마추어 작가(필자)로 변신해서 문학의 한 주체로 올라서는 현상도 심심찮게 볼 수 있다. 독자의 개념 자체가 '종이책을 읽는 이'에서 '글자를 읽거나 시청각 미디어로 수용, 향유하는 이'로 바뀌는, 문명사적 전환을 확연하게 감지할 수 있다.

지금까지 한(조선)반도 남북 문화예술에서 '독자'는 과연 누구이며 그 사회적 위상은 어떤지 비교 분석하였다. '독자' 개념의 분단사를 고찰하기 위하여 북한의 『조선문학』, 남한의 『현대문학』, 『창작과비평』 등 대표적인 문예지의 독자란을 비교 분석하였다. 처음 세운 가설은, 남한 독자는 독서시장 소비자의 지위에서 정보 습득과 교양 구축의 욕망을 담고, 북한 독자는 체제 선전과 계몽의 피교육자 논리를 체득하는 식으로 대비되리라는 것이었다. 이 가설은 실제 남북한의 문예지 독자란을 통시적·공시적으로 비교한 결과 절반은 맞고 절반은 틀렸다. 문학작품을 통한 작가의 의도를 그대로 받아들이는 독자의 피계몽자-소비자적 성향을 보이리라는 가설은 맞았다. 반면, 문예지 독자란의 매체 특성일 수 있겠지만, 작가론·작품평을 통해 독자가 문학장의 또 다른 주체로 작용하는 역동적인 담당자임을 확인할 수 있었다. 남북의 체제 차이에 상관없이 엘리트 독자는 작가, 편집자와 동등하거나 때로는 그들을 선도하는 비평가나 적극적 소비자로 올라서서 문학장의 주체로 격상되는 경

우도 적지 않았다. 다만 아날로그와 디지털 문명의 공존 시대에 작가-독자의 경계가 허물어진 2020년 현재, 독자의 위상을 한반도적 시각에서 비교할 만큼의 공통기반이 급격하게 사라지고 있다는 점을 간과할 수 없다.

참고문헌

1. 남한

김성수, 「사회주의 교양으로서의 독서와 문예지 독자의 위상-북한『조선문학』독자란
　　의 역사적 변천과 문화정치적 함의」,『반교어문연구』 43, 반교어문학회, 2016.

_____, 「'(민족)문학' 개념의 남북 분단사」, 김성수 외 3인 공저,『한(조선)반도 개념의
　　분단사: 문학예술편 2』, 사회평론아카데미, 2018.

_____, 「독서시장 소비자의 욕구와 체제선전 피계몽자의 논리: 남북한 문학 장의 '독
　　자' 개념 분단사」,『민족문학사연구』 68, 민족문학사학회, 2018.12.

나가미네 시게토시,『독서국민의 탄생』, 다지마 데쓰오 · 송태욱 역, 푸른역사, 2010.

리우(Liu, Lidya H.),『언어횡단적 실천』, 민정기 역, 소명출판, 2005.

마에다 아이(前田愛),『일본 근대 독자의 성립』, 유은경 · 이원희 옮김, 이룸, 2003.

맥클루언(Mcluhan, Marshall),『미디어의 이해』, 박정규 역, 커뮤니케이션북스, 1997.

샤르티에, 로제, & 카발로, 굴리엘모 편,『읽는다는 것의 역사』, 이종삼 역, 한국출판마
　　케팅연구소, 2006.

서은주, 「1950년대 대학과 '교양' 독자」,『현대문학의 연구』 40, 한국문학연구학회,
　　2010.

에코, 움베르코,『소설 속의 독자』, 김운찬 역, 열린책들, 1996.

오카다 아키코(岡田章子),『문화정치학』, 정의 · 염송심 · 전성곤 옮김, 학고방, 2015.

옹(Ong, Walter J.),『구술문화와 문자문화』, 이기우, 임명진 역, 문예출판사, 1995.

이기현,『미디올로지: 사회적 상상과 매체문화』, 한울아카데미, 2003.

이용희, 「한국 현대 독서문화의 형성 – 1950~60년대 외국서적의 수용과 '베스트셀러'
　　라는 장치」, 성균관대학교 박사학위논문, 2018.

차봉희 편,『독자반응비평』, 고려원, 1993.

정종현, 「투쟁하는 청춘, 번역된 저항1980년대 운동세대가 읽은 번역 서사물 연구」,
　　『한국학연구』 36, 인하대 한국학연구소, 2015.

천정환,『근대의 책읽기』, 푸른역사, 2003.

_____, 「일제 말기의 독서문화와 근대적 대중독자의 재구성(1)-일본어 책 읽기와 여
　　성독자의 확장」,『현대문학의 연구』 40, 한국문학연구학회, 2010.

_____, 「한국 독서사 서술방법론: 독서사의 주체와 베스트셀러문화를 중심으로」,『반
　　교어문연구』 43집, 반교어문학회, 2016.

천정환 · 정종현,『대한민국 독서사』, 서해문집, 2018.

코젤렉(Koselleck, R.),『지나간 미래』, 한철 역, 문학동네, 1998.

하버마스(Habermas, J.), 『공론장의 구조변동-부르주아 사회의 한 범주에 관한 연구』, 한승환 역, 나남출판, 2001.

한국자유교육협회, 「『세계고전선집』을 발행함에 있어서」, 『세계고전선집: 그리이스·로마 신화(1)』, 한국자유교육협회, 1970.

한기형, 「근대문학과 근대문화제도, 그 상관성에 대한 시론적 탐색」『상허학보』19, 상허학회, 2007.

한림대 한림과학원 편, 『두 시점의 개념사』, 푸른역사, 2013.

2. 해외

Feres Junior, Joao, "For a critical conceptual history of Brazil: Receiving begriffsgeschichte," *Contributions to the History of Concepts* Vol.1 No.2, International Conference on Conceptual History, 2005.

＿＿＿, "THE SEMANTICS OF ASYMMETRIC COUNTERCONCEPTS: THE CASE OF "LATIN AMERICA" IN THE US," 2005.1, pp.83~106. (https://www.researchgate.net/publication/237300520_THE_SEMANTICS_OF_ASYMMETRIC_COUNTERCONCEPTS_THE_CASE_OF_LATIN_AMERICA_IN_THE_US)

＿＿＿, "The Expanding Horizons of Conceptual History: A New Forum," *Contributions to the History of Concepts* Vol.1 No.1, International Conference on Conceptual History, 2005.

드라마

이우영 성균관대학교

1. 대중문화의 중심: 텔레비전(텔레비죤) 드라마 (문예물)

　텔레비전을 틀어보면 어느 채널에선가는 반드시 드라마가 방영되고 있다. 한때는 우리나라를 드라마 공화국이라고 할 정도로 드라마가 대중문화의 핵심적인 장르였다. 시청률이 높은 드라마는 방영 이후 일상에서 대화의 핵심 소재가 되었고, 주연 배우들은 '스타'가 되어 광고를 휩쓸었다. 그리고 드라마에 삽입된 노래는 인기순위의 상층을 차지했다. 인터넷 등 다양한 매체가 생겨나고, 각종 예능 프로그램을 포함한 새로운 포맷의 창작물들이 쏟아지면서 드라마가 과거만큼의 영향력은 줄어들었다고 할 수 있지만, 여전히 드라마는 대중문화에서 중요한 위치를 차지하고 있다. 대중문화가 자본주의 시장과 결합되어 있다는 점에서 드라마는 문화산업에서 차지하는 역할도 적지 않다.

　한편 드라마는 대중문화를 대표하면서 동시에 동시대의 사회상

을 반영하기도 한다. 대중문화가 근본적으로 대중적 소비를 겨냥하기 때문에 드라마는 대중의 문화적 취향이나 사회적 성향을 따른다. 시청률이 텔레비전 드라마를 평가하는 1차적인 지표라는 점을 생각하면 쉽게 이해할 수 있을 것이다. 이와 더불어 텔레비전 드라마(라디오 드라마도 포함하여)는 방송기술의 발전과 연관되어 있다는 사실도 시대 상황과 분리될 수 없는 또 다른 이유가 된다. 물론 다른 예술 장르도 시대적 맥락과 분리되기 어렵지만 텔레비전 드라마는 더욱 사회적·시대적 상황과의 연관성이 높다고 할 수 있을 것이다. 텔레비전 드라마가 갖는 중요성은 북한에서도 예외는 아니다. "누구나 하루 일을 마친 저녁이면 텔레비죤을 보며 문화 정서 생활을 즐긴다. 텔레비죤 방송프로 중에서 류달리 시청자들의 인기를 끈 것은 텔레비죤 문예물이다"라고 언론에서 말하고 있고,[187] 김정일은 "문화정서생활에 텔레비전이 널리 리용되면서 텔레비전문학이 대단히 인기를 끌고 있다. 텔레비전문학은 문학예술분야에서 자기의 지위를 급속히 넓혀나가면서 사람의 관심을 집중시키고 있다"라고 말하고 있을 정도이다.[188]

그렇다면 남한에서 이야기하는 텔레비전 드라마는 북한에서 이야기하는 텔레비전 문예물은 어떻게 같고 다른가에 대한 의문이 생겨날 수 있다. 이 글은 이러한 의문에 답을 하고자 하는 것이다. 드라마 혹은 연속극은 라디오라는 매체를 통하여 시작되었다고는 하지만 이 글에서는 텔레비전 드라마에 한정해서 남북의 개념 변화

.......

187 「우리식의 텔레비죤문예물창작에 깃든 위대한 스승의 손길」, 『로동신문』 2013.7.22.
188 김정일, 『주체문학론』, 평양: 조선로동당출판사, 1992, pp.265-266.

추이를 검토해보고자 한다.

2. 텔레비전 드라마의 전개

드라마는 유사한 용어가 많다. 고전적인 차원에서는 희곡, 즉 플레이(Play)라는 말과 동의어로 사용되기도 한다.[189] 아리스토텔레스는 드라마, 즉 희곡을 신의 행적과 말과 동작으로 옮기는 '극시'로 분류한 다음 '연극은 행동의 모방'이라는 전제하에서 "'극시'는 얘기하는 형식으로서가 아니라 행동하는 인간으로서 보는 사람을 감동시킨다'라고 말하고 있다. 이것은 드라마의 뿌리가 되는 연극을 규정한 것인데, 영어의 드라마라는 말을 행동한다는 의미를 지닌 희랍 말의 동사 'dran'에서 유래되었다고 할 수 있기 때문이다.[190] 즉, 드라마는 연기를 통한 특정한 허구를 표현하는 예술 형태를 의미한다. 그러나 일상의 행동은 드라마일 수가 없고 '극적인 행동'이 드라마라고 할 수 있다. 문학 사전에는 '드라마는 그 속에 인생이 그 행동의 비개인적인 그리고 남을 흉내 내는 모방형식으로서 담아지는 문학 형식이다'라고 설명하고 있다.[191] 드라마의 개념과 역사를 설명하는 글들이 대부분 고대 희랍의 연극에서 드라마가 비롯되었다고 보고 있다.[192] 또한 드라마는 종합 예술적인 성격을 갖고 있는

.......

189 김영무, 『드라마의 본질적 이해』, 지성의 샘, 2006, p.15.

190 곽노홍, 『드라마의 이해와 작법』, 한누리미디어, 1999, p.25.

191 김영무, 『드라마의 본질적 이해』, p.18.

192 조영재, 『드라마총론』(원광대학교출판사, 1996) 2장과 한옥근, 『드라마의 이론과 실기』

데 문학, 음악, 무용 미술 등 다양한 단일예술의 집합으로 이루어지고 있기 때문이다. 고대 희곡과 연극에서 비롯된 드라마는 영화를 거쳐 텔레비전으로 옮겨가게 된다. 공연장에서 이루어졌던 연극의 관람 형태가 필름을 통하여 극장과 텔레비전으로 감상할 수 있는 형태로 관람의 수단과 장소가 바뀌었다고 할 수 있다.

텔레비전 드라마가 시작된 것은 1928년 미국이다. 영화 등장 이후 33년 만이라고 할 수 있는데, 텔레비전 드라마의 시작은 텔레비전의 개발과 맞물려 있다. 미국의 WGY 방송사에서 1928년에 제작한 〈여왕의 사자〉가 효시로 알려져 있고, 1930년 영국에서는 BBC에서 〈꽃을 문 사나이〉가 방영되었다. 한편 일본에서는 1940년 기술박람회에서 〈석향전〉이라는 드라마가 일본 최초의 드라마로 기록되고 있다. 텔레비전 드라마가 극장 연극의 연장선에 있다고 할 수 있지만, 텔레비전의 매체 적인 특성으로 인하여 남의 이야기, 먼 이야기를 내 이야기, 가까운 이야기로 만들어 낸다는 점에서 전통적인 드라마와 차이를 가지게 된다.[193]

한국에서 텔레비전 드라마는 방송극이라고도 하는데 '방송의 대표적인 오락프로그램으로서 텔레비전을 통하여 방영되는 허구물인 드라마'라고 정의되고 있다.[194] 최초의 텔레비전 드라마는 1956년 HLKZ의 개국과 함께 시작되어 7월의 〈천국의 문〉, 8월 〈조국〉, 9월 〈사형수〉가 HLKZ를 통하여 방영되었다. 1958년에는 〈화요극

.......

(국학자료원, 2000) 2장 참조.

193 오명환, 『텔레비전 드라마 예술론』, 나남출판, 1994, p.30.

194 「방송극」, 한국민족문화대백과사전. https://encykorea.aks.ac.kr/Contents/Item/
E0021720 (검색일 2019.10.2.)

장〉이 정규편성이 되었고, 1961년 개국한 국영방송 KBS를 통하여 1962년 〈나도 인간이 되련다〉가 방영된 후 〈금요극장〉이 정규 편성 되었다. 초기의 단막극이었던 텔레비전 드라마는 연속극의 형태로 바뀌게 되는데 연속극을 사전에서는 "라디오나 텔레비전에서 일정한 시간을 정하여 조금씩 이어서 방송하는 극"이라고 개념 정의하고 있다.[195] 정규편성 되었던 초기의 드라마에서는 단막극 적인 성격이 강했으나 이후에는 연속극이 텔레비전 드라마의 중심적인 형식이 되었다.

북한의 텔레비전 방송국은 1963년 3월 3일 '평양텔레비죤방송국'으로부터 시작되었다. 김일성은 1953년 9월에 북한에서 '텔레비죤 방송을 할 데 대한 원대한 구상'을 펼치었으며 조선로동당 제4차 대회(1961년 9월 11일~9월 18일)에서 '텔레비죤 방송을 시작할 데 대한 방침'을 제시하였다고 말하고 있다. 이에 따라 조선로동당 제4차 대회에서 자체의 방송 설비를 가지고 첫 텔레비죤 시험 방송을 하였다. 북한은 조선로동당 제4차 전당대회(1961년 9월 11일~9월 18일) 이후 7개년 계획의 하나로 TV 방송국을 건설하기로 하고 1962년 평양에서 TV 방송국 건설에 나서 1963년 8월 15일까지 완공키로 했으나, 1960년 이후 계속된 소련으로부터의 원조 중단과 기술 원조 부진으로 계속 늦어졌다. 따라서 본격적인 TV 방송은 소련의 원조가 재개되는 1960년대 후반으로 보는 것이 타당하다. 북한에서는 김일성은 1971년 1월 29일 교시를 비롯하여 여러 차례의

.......

195 「연속극」, 네이버 국어사전. https://ko.dict.naver.com/#/entry/koko/f47e611c457d-403c9bdbe27fde34b7e4 (검색일 2019.10.1.)

교시들에서 텔레비죤 방송의 특성에 맞게 그 특성을 살리는 문제로부터 '온 나라의 텔레비죤화'를 실현하는 문제에 이르기까지 텔레비전 방송이 나아갈 방향을 제시하였다고 이야기한다. 북한에서는 김일성과 당 중앙의 지도하에 조선중앙텔레비죤 방송은 방송실 방송과 함께 현지 실황 중계 방송, 영화 방송, 록화 방송 등 여러 가지 방송 형태를 실현할 수 있는 텔레비죤 방송으로 발전하였으며, 1974년 4월 15일부터 천연색 방송도 하게 되었다고 말하고 있다.[196] 조선중앙텔레비죤 방송은 창설 후 오늘에 이르기까지 김일성과 당의 위대성, 당과 수령에 대한 충실성 선전을 기본으로 하여 사상, 기술, 문화의 3대 혁명을 추동하는 힘 있는 수단으로 복무해 왔다고 이야기한다.

북한에서는 초기 TV극이라는 표현을 쓰면서 1970년대 초에 텔레비죤 문예물이 시작되었다고 하고 있는데, 5~10분짜리 토막극이 시작이었다.[197] 이와 관련하여 1973년 7월 22일 김정일이 우리식 텔레비죤문예물창조사업을 지도한 역사적인 날이라고 하고 있고 이를 계기로 '텔레비죤창작사'가 만들어졌다고 말하고 있다. 이 시기까지는 조선중앙방송위원회의 창작가들이 "사회주의조국의 현실과 남조선괴뢰들의 반통일정책과 반인민적책동을 폭로하는 작품들을 텔레비죤련속극형식으로 만들어 반영하였다"고 한다.[198]

.......

196 박유용, 『북한방송총람』, 커뮤니케이션북스, 2014, p.27.

197 리철준, 「TV문학편집물에 대한 간단한 고찰」, 『조선어문』 2008.4, p.47.

198 「우리식의 텔레비죤 문예물창작에 깃든 위대한 스승의 손길」, 『로동신문』 2013.7.22.

3. 텔레비전 드라마와 텔레비전 문예물의 개념 변화

남한에서 텔레비전 드라마는 문학예술의 한 장르였지만 동시에 대중문화의 중심이었다. 텔레비전 드라마 초기에는 창작 극본에 의한 작품도 있었지만 서양고전을 포함한 기존 소설이나 희곡을 극화한 경우가 대부분이었다. 이것은 텔레비전 드라마가 독자적인 장르라기보다는 문학예술 작품의 형식적 변용으로 생각한 것이라고 할 수 있다. 그러나 텔레비전 드라마는 별도의 극본이 만들어지고 텔레비전이라는 틀에 맞추는 방식으로 형식과 구성이 변하게 된다. 이러한 변화는 텔레비전 드라마가 연속극의 형태로 편성이 변해 가는 과정에서 시청자의 욕구가 반영되었기 때문이라고 볼 수 있다. 본격적인 상업방송이었던 TBC는 1964년 개국 다음 해부터 한운사의 〈눈이 내리는데〉 등 4편의 일일극을 편성했고, 1969년 개국한 MBC는 김희창의 〈여성이 가장 아름다울 때〉 등 두 편의 일일연속극을 제작 편성하였다. 즉, 텔레비전 드라마는 초기의 단막극에서 주간 연속극을 거쳐 일일연속극으로, 1980년대에는 주말연속극과 대형 단막극 중심으로 형식적 변화를 경험하게 된다.[199] 텔레비전 드라마의 연속극화는 영화 매체와의 차별성에서 비롯되었다고 할 수 있다. 영화관에서 제한된 시간 관람을 하는 영화는 상대적으로 긴 시간의 런닝타임과 단일한 서사구조를 가질 수 있었지만, 접근성에서 영화보다 우위를 가지고 있고, 일상에서 반복적으로 시청이 가능한 텔레비전은 연속극의 형식이 가능하였다. 그리고 이야기

.......

199 오명환, 『텔레비전 드라마 사회학』, 나남, 1994, pp.73-74.

의 지속은 시청자들의 관심을 끌 수 있었던 까닭에 광고라는 자본에 의존하였던 상업방송 체제에서는 더욱 장점이 있었던 형식이었다.[200]

텔레비전 드라마는 TV 드라마라는 개념과 같이 쓰였는데 라디오 드라마와 대비되는 차원에서 생겨난 개념이라고 할 수 있다. 그러나 점차 텔레비전 보급률이 확대됨에 따라 텔레비전 드라마는 드라마와 같은 뜻이 되었다고 볼 수 있다. 즉 일상적으로 드라마라 하면 텔레비전 드라마를 의미하였고 방송극은 같은 뜻을 갖는 개념이었다. 그러나 텔레비전 드라마가 대중적인 관심을 갖게 되고 인기가 확산되면서 연속극(일일, 주간)이 텔레비전 드라마를 대치하는 용어로 사용되기도 한다.[201] 연속극과 달리 한 회에 이야기가 완결된다는 차원에서는 '단막극'이라는 개념이 활용되었고, 일정한 시간 계속 방송되면서 연속극의 형태는 띠고 있으면서 무대와 등장인물은 고정적인 반면 매번 새로운 소재를 다루는 방송극인 시츄에이션 드라마도 등장하게 된다.[202] 형식적인 차원에서 세분화된 텔레비전 드라마는 1987년 미니시리즈라는 새로운 형식을 만들어낸다.[203]

.......

200 텔레비전 드라마의 제작비는 광고주의 영향력에서 자유롭지 않았다. 초창기 정규 편성이 되었던 〈화요극장〉은 제작비 과다로 광고주의 비판이 적지 않았다고 한다. 오명환, 『텔레비전 드라마 예술론』, p.126.

201 요일별로 정규편성된 것은 텔레비전방송극이 시장되었던 1960년대부터이지만 이야기가 매일 연결되는 일일연속극이 본격화된 것은 1970년대부터이다. TBC의 〈아씨〉가 상징하는 일일연속극 시대는 10년 가까이 지속되었다. 신상일, 『한국 TV드라마 변천사』, 시나리오친구들, 2013, pp.194-195.

202 1980년대에 등장한 〈전원일기〉 등이 여기에 포함된다. 코메디 성격이 강한 경우는 시트콤이라는 표현을 쓰는데 1990년대 후반부터 주목을 받았던 '순풍산부인과' 등이 여기에 포함된다.

203 미니시리즈의 출발로 〈불새〉를 이야기한다. 오명환, 『텔레비전 드라마 사회학』, p.107.

미니시리즈는 8회에서 16회로 상대적으로 짧게 편성되어 하나의 이야기 구조로 전개되는 형식이다. 형식적 차원에서 텔레비전 드라마에 포함되는 것으로 대하 드라마가 있다. 하나의 드라마당 길게는 100회를 넘는 구조를 갖고 있는 것인데 주로 역사적 소재를 다룬다는 점에서 형식과 더불어 내용 차원의 드라마 분류라고 할 수 있다.[204]

소재의 차원에서 본다면 텔레비전 드라마는 홈드라마, 멜로드라마, 수사드라마, 사극(시대극) 등으로 세분화되었다. 가족 중심의 홈드라마가 초창기 드라마의 중심이었다면 치정을 포함하여 남녀 간의 연애가 중심이 되는 멜로드라마가 점차 인기를 끌기 시작하였고, 〈수사반장〉으로 대표되는 수사드라마도 한 부분을 차지하기 시작하였다. 형식적으로는 대하드라마이지만 내용으로는 역사물이라고 할 수 있는 역사드라마와 시대드라마도 1980년대 이후 대중적인 인기를 끌었다고 할 수 있다. 드라마가 세분화됨에 따라 남한에서는 범주적 차원의 텔레비전 드라마보다는 구체적인 장르나 형식에 따른 드라마의 개념이 대중적으로 사용되는 경향이 있었다.

북한에서는 TV를 텔레비죤으로 표기하는데 남한의 텔레비전 드라마에 대응하는 개념은 텔레비죤극이라고 할 수 있다. 조선대백과사전에는 텔레비죤극을 극적인 생활을 대사를 기본형상수단으로 하여 보여주는 텔레비죤 문예 편집물이라고 하면서 "텔레비죤극은 텔레비죤영화와 달리 대사를 기본형상수단으로 삼는다. 텔레비죤극은 일반 연극보다 무대 조건과 시공간적인 제한성을 덜 받으면

.......

204 조선왕조500년 시리즈나 〈태조왕건〉 〈주몽〉 등이 대표적인 역사 대하드라마이다.

서도 기본사건이 벌어지고 있는 장소가 일정하게 고착되어야 한다"(김정일 선집 12권 563쪽)라는 김정일의 교시를 활용하여 설명하고 있다. 텔레비죤영화는 생활 세부를 구체적으로 보여주는 데서 제한성이 있는 텔레비죤극의 약점을 극복하기 위하여 행동예술로서의 영화적 속성을 도입한 것이다.

또한 텔레비죤극은 방영시간과 시청방식의 특성에 따라, 텔레비죤극과 텔레비죤연속극으로 나뉜다고 하고 있다.[205] 텔레비죤극과 더불어 TV극이라는 개념도 쓰고 있는데 TV극은 극적인 생활을 대사를 기본형상수단으로 하여 보여주는 TV문예편집물의 한 형태로서 영화적 속성을 가지고 있는 TV영화와 다르다. TV극은 대사예술로서의 속성을 가지고 있다고 하면서 방영시간과 시청시간에 따라 TV토막극과 TV련속극으로 나뉘어 있는데 련속극은 매회별로 상대적인 매듭이 지어지는 것이 특징이라고 설명하고 있다.[206] 이와 더불어 TV소설이라는 장르가 있다. TV소설은 소설원문을 그냥 읽어주던 형식에서 소설의 등장인물들이 대사를 주고받는 장면을 배우들을 등장시키는 형식이다. 초기 단편소설들만 선택하던 TV소설이 얼마 후 중편소설을, 뒤이어 장편소설을 각색하는 단계로 넘어가는데, 이에 따라 처음에 2~3회짜리 짧은 규모의 TV문학작품들이 나왔다면 현재는 10~15회 이상의 큰 작품들도 많이 나오고 있다.[207]

북한에서는 텔레비죤문예물이라고 하는 일종의 범주적 개념이

.......

205 「텔레비죤극」, 『조선대백과사전 22』, 평양: 백과사전출판사, 2001.

206 「연극의 종류와 형태」, 『광명백과사전 6』, 평양: 백과사전출판사, 2008, p.663.

207 리철춘, 「TV문학편집물에 대한 간단한 고찰」; 「우리식의 텔레비죤문예물창작에 깃든 위대한 스승의 손길」 참조.

있는데 여기에는 텔레비죤영화, 텔레비죤련속극, 텔레비죤소설을 비롯하여 텔레비죤방송의 특성에 맞는 여러 가지 형태의 문예물이 포함된다.[208] 동시에 TV극이라는 용어도 같이 사용하고 있다. 북한에서 설명하고 있는 내용을 바탕으로 정리하면 텔레비전에서 방영되는 창작물의 토대가 되는 것이 '텔레비죤문학'이다. 텔레비죤문학은 문학 일반의 형상수법과 더불어 영화를 비롯한 종합예술의 형상수단과 수법을 전면적으로 이용할 수 있고, 모든 사람이 날마다 감상할 수 있는 유리한 점을 갖고 있다고 본다.[209] 'TV문학'은 텔레비죤문학과 같은 뜻으로 사용하고 있다. 텔레비죤문학은 제작을 통하여 텔레비전으로 방영되는 창작물이 되는데 이것을 총괄하여 텔레비죤문예물 혹은 텔레비죤문예편집물이라고 하고, 여기에 앞에서 TV방송극(연속극 포함), TV소설, TV예술영화 등이 포함된다.[210] 텔레비죤극과 혼용되는 용어의 또 하나는 '텔레비젼극예술'인데 텔레비죤문예물과 내용적으로 차이가 없다.[211]

북한에서는 장르를 불문하고 모든 문학예술은 선전선동의 기능을 수행하여야 하며 조선로동당의 지도를 받아야 한다. 또한 당의

.......

208 김정일, 「텔레비죤방송의 사상예술적 수준을 높일데 대하여: 조선로동당 중앙위원회 선전선동부 및 텔레비죤방송부문 일군들과 한 담화, 1972.5.22.」, 『김일성 선집 2』, 평양: 조선로동당 출판사, 1993, p.426; 『조선의 영화예술』, 평양: 조선영화수출입사, 2018, p.198; 황갑수, 「텔레비죤극예술 2」, 『조선예술』 1993.5. pp.58~59.

209 김정일, 『주체문학론』, 평양: 조선로동당출판사, 1992, p.266.

210 북한에서 텔레비죤 프로그램은 보도편집물, 일반편집물, 문예편집물로 구성된다. 김정일, 「텔레비죤방송의 사상예술적 수준을 높일데 대하여」, p.422. 그러나 실제 용어의 사용은 엄격하게 구별되지 않아 텔레비죤문예물, 텔레비젼문예편집물, TV문예물 등을 혼용하고 있다.

211 황갑수, 「텔레비죤극예술 1」, 『조선예술』 1993.3, p.57.

이념을 구현하는 당성과 사회주의 이념을 강조하는 계급성, 그리고 인민들의 현실과 요구를 반영하는 인민성이 구현되어야 하는 것은 작품 창작의 기본이다. 이것은 북한의 텔레비죤연속극의 일차적인 목표가 "수령님의 혁명사상과 교시, 당의 로선과 정책을 설득력 있게 해설"하는 것이기 때문이다.[212] 텔레비죤의 경우 기존의 정치적 특성과 더불어 '문화성'이 강조된다. 문화성을 "텔레비죤방송이 라디오방송과 달리 화면을 활용하여야 한다"고 하면서 이를 통하여 "나라의 발전 모습과 인민들의 문화수준, 정신도덕적풍모"를 소개하는 것으로 설명하고 있다.[213] 이러한 설명은 텔레비죤연속극의 시각적 맥락을 중시하는 것이라고 볼 수 있다. 선전선동이 중요하다고 하더라도 텔레비죤연속극이 북한인민들의 대중적 호응이 높은 경우가 있다. 대표적인 것이 1992년작 〈석개울의 새봄〉이나 2000년작 〈붉은 소금〉이다.

4. 같으면서도 다른 텔레비전 드라마와 텔레비전 문예물

남한의 텔레비전 드라마나 북한의 텔레비죤 문예물 모두 텔레비전의 등장과 보급이라는 기술적 진보와 밀접하게 관련된 예술 장르라고 할 수 있다. 텔레비전 드라마의 역사 자체가 오래되지 않았

.......
212 김정일, 「텔레비죤방송의 사상예술적 수준을 높일데 대하여」, p.422.
213 위의 글, p.427.

고, 남북한 모두 근대산업화가 다른 국가들에 비해서 늦었던 까닭에 텔레비전 드라마, 텔레비죤 문예물 모두 1960년대 이후 본격적으로 등장하였다는 특징이 있다. 따라서 전통적인 문화적 유산으로부터도 상대적으로 자유롭고, 근대에 들어온 다른 장르들과 달리 일제 강점기에 이식된 일본문화로부터도 거리가 있는 장르라고 할 수 있다. 그리고 다른 문학예술의 개념들과 달리 분단 이전에는 존재하지 않았기 때문에 엄격하게 이야기하자면 개념이 분단된 경우는 아니라고 할 수 있다.

분단 이전에 존재하지 않았던 새로운 개념이라고 할 수 있지만 비슷한 시기에 남과 북에서 출현하였던 유사 개념으로서 그 차이와 공통점을 검토하는 것은 의미가 있다. 첫째, 텔레비전 드라마나 텔레비죤 문예물은 기술 종속적인 특징을 갖고 있다는 것이다. 그리고 TV라는 매체의 특성에 따라 시각이 강조되는 종합 예술적 성격을 갖고 있고, 별도의 공연장이 아닌 집이라는 생활공간에서 경험이 가능하다는 점에서 용이성을 가지고 있는 장르이다. 둘째, 드라마가 희극, 연극에서 비롯된 것처럼 남과 북의 드라마는 이야기 구조를 가진 문학적 토대를 가지고 있다. TV를 위하여 창작된 작품이거나 기존 소설이나 연극을 바탕으로 하였거나 일정한 스토리를 기반으로 작품이 만들어지고 있으며, 대부분의 이야기들은 일상과 밀접하게 연결되어 있다. 셋째, 남북한에서 모두 대중의 일상과 관련된 예술 장르, 즉 대중문화적 성격을 강조하고 있다는 점도 텔레비전 드라마나 텔레비죤 문예물에서 공통적인 특징이다. 근본적으로 대중문화는 문화의 상품성에 초점을 맞추고 있는 까닭에 사회주의에는 적용되기 어려운 개념이지만 북한에서도 대중문화의 효과적

인 수단이라고 이야기하고 있고, 대중성의 변용으로 사회적 관심이라는 표현을 쓰기도 한다. 남한 못지않게 북한의 련속극도 "다음 부를 기다리는 관중의 심리를 자극하여 더 많은 사람들을 텔레비죤 수상기 앞으로 모여"들도록 제작된다.[214]

남한의 텔레비전 드라마와 북한의 텔레비전 문예물은 차이점도 적지 않다. 첫째, 체제에 따른 문화의 위상에서 차이점이 비롯되었다고 할 수 있는데, 북한의 텔레비죤 문예물은 정치적 역할이 가장 중요하다고 한다면 남한의 텔레비전 드라마는 상업성이 가장 중요하다. 특히 남한의 경우는 시청률이라는 평가수단이 있는 까닭에 대중의 취향이 더욱 중요하다. 또한 상업방송의 경우 광고를 제작비 및 이익의 기반으로 삼고 있기 때문에 광고주(대부분이 기업주)의 이해로부터도 자유롭지 못하다. 반면 북한의 문예물은 해당 시점의 정치적 구호나 선전이 작품 창작이나 평가에 가장 핵심적인 요소가 된다. 상대적으로 남한의 드라마가 정치적이지 않다고 할수 있지만, 구체적인 내용 들을 보면 반드시 그렇지 않다. 권위주의 정부 시절 방송이 국가에 종속되어 있었던 까닭에 드라마도 일정한 영향을 받을 수밖에 없었다.[215]

둘째, 정치성과 상업성이라는 차이와 연결되는 문제인데 북한의 텔레비죤 문예물들을 내용보다는 형식적으로 분류가 두드러진다. 즉, 텔레비죤극, 텔레비죤소설, 텔레비죤영화 등 형식에 따라 나

........

214 황갑수, 「텔레비죤극예술 3」, 『조선예술』 1993.6. p.59.
215 전두환 정권의 등장과 KBS 대하드라마 제작이 관계가 깊으며, 정권을 비판하는 드라마가 수난을 겪은 경험도 없지 않다. 이에 대해서는 오명환, 『텔레비전 드라마 사회학』, 9장 참조.

누어진다고 할 수 있다. 그러나 남한의 경우는 형식도 중요하지만, 형식보다는 소재나 주제 등 내용에 따라 멜로드라마, 홈드라마, 수사드라마 등으로 분류하는 경향이 강하다. 북한에서도 형식적 구별과 더불어 내용상 분류도 존재한다. 예를 들어 정탐물, 전쟁물, 경희극 등 상대적으로 소재의 차이는 중시되지 않는 경향이 있다. 이것은 텔레비죤련속극이든 텔레비죤소설이든 텔레비죤영화이든지 정치적 역할이 동일하다는 것으로 구체적인 작품의 내용은 시대적 요구 정확히 말하자면 시대별 정치적 요구에 따라 다르게 나타날 수 있다는 것이다.[216] 다만 작품이 제작된 혹은 방영된 시점에 요구되는 내용은 형식의 차이에 영향을 크게 받지 않는다고 할 수 있다. 반면 남한의 텔레비전 드라마의 종류가 다양한 것은 대중문화의 상품적 성격이 강하다는 것을 반영한다. 팔리는 문화로서 다양한 구색을 갖추어야 할 것이고 잘 팔리는 문화상품이 되는 과정에서 유행도 있고, 새로운 흐름에도 민감하여야 하기 때문이라고 볼 수 있다. 결과적으로 북한의 텔레비죤문학예술의 종류는 방영 초기부터 커다란 변화가 없었지만 남한은 항상 새로운 형식과 종류가 등장하고 있다.

셋째, 북한의 텔레비죤 문예물은 문학예술의 한 장르로서 대접을 받고 있지만, 남한의 텔레비전 드라마는 저급한 문화로 인식하는 경향이 강하다. 북한에서는 최고지도자의 문학론에 언급될 정도로 텔레비죤 문예물들의 위상이 높다. 반면 남한에서는 "저속(저질)

........
216 예를 들어 선군시대가 되면 텔레비죤 연속극에서도 선군 메세지가 강조되어야 한다는 것이다.

하고 퇴폐적이며 , '말이 안 된다'고 한다"라고 할 정도로 텔레비전 드라마는 비난의 대상이 경우가 많았다.[217] 상업방송이 드라마를 주도하면서 그리고 광고와 시청률에 좌우되면서 남한의 드라마는 예술이라기보다는 소모적이고 일회적인 저급한 상품과 같은 수준으로 인식되었다. 그러나 남한의 텔레비전 드라마는 2000년대 '한류' 이후 저질적 상업문화라는 오명을 극복하고 문화산업의 하나로 바뀌게 된다.[218] 즉, '시간 죽이기(time-killing)' 용도의 소비적 대중문화에서 국가를 대표하는 산업의 하나가 되었다는 것이다. 하나의 상업적 상품에서 산업으로 텔레비전 드라마의 개념이 변하였다고는 하지만 자본의 영향력이라는 특징은 여전하다고 할 수 있다.

넷째, 남한의 텔레비전 드라마나 북한의 텔레비죤 문예물이 내용이나 개념의 변화 수준에서 차이가 있다. 대중의 소비대상이라는 성격이 강한 남한의 텔레비전 드라마는 대중의 변화와(문화적 취향의 변화, 정치·사회 의식의 변화 등을 포함하여) 소비환경이라고 할 수 있는 남한 사회의 정치경제적 상황 그리고 기술적 진보(new media의 출현 등)와 외부문화와의 접촉 등에 따라 새로운 드라마 개념이 만들어질 정도로 변화가 많았다. 반면 북한은 주민들의 의식 변화나 체제의 성격 변화가 지체되었던 까닭에 문예물의 변화도 크지 않았다고 할 수 있다. 외부문화를 엄격하게 제한하였던 문화정책

.......

217 조항제, 「머릿말」, 고선희 외, 『한국의 텔레비전 드라마: 역사와 경계』, 컬처룩, 2013, p.9. 1970년대 TBC와 MBC가 채널당 4~5개씩 쏟아낸 일일연속극은 특히 통속적이고 저급한 대중문화를 상징하는 것으로 많은 비판을 받았다. 오명환, 『텔레비전 드라마 사회학』, p.89.
218 2000년의 〈가을동화〉, 2003년의 〈대장금〉과 〈겨울연가〉가 드라마 한류의 시작이었다.

도 북한의 텔레비죤 문예물의 변화가 적었던 또 다른 배경이었다.

남한의 텔레비전 드라마나 북한의 텔레비죤 문예물은 개념적으로나 내용적으로 공통점과 차이점을 모두 갖고 있다고 할 수 있다. 그러나 분단체제로부터 자유롭지 못했다는 또 다른 차원의 공통점도 존재한다. 정치성을 개념 속에 포함시키고 있는 북한의 텔레비죤 문예물은 물론이고 개념상으로는 정치와 무관하게 보이는 남한의 텔레비전 드라마도 분단체제의 영향을 받았다는 것이다. 상대 체제에 비난은 드라마의 주된 소재의 하나거나 최소한 배경이 되는 경우가 많았다는 점이 이를 반증한다. 또한 적대적인 남북관계가 지속된 비슷한 시기에 시작한, 그리고 본질에서는 유사점이 많은 남북한 드라마 간의 교류도 거의 없었다는 것도 남북한 드라마가 분단체제의 한 부분이었다는 것을 보여준다. 그러나 김정은 정권 수립 이후 북한의 텔레비죤 문예물의 변화가 두드러지고 있고, 남한의 개방성도 좀 더 확대되고 있다는 점을 고려한다면 앞으로 남북한 TV 드라마 간의 상호영향이 확산될 가능성도 적지 않다고 볼 수 있을 것이다.

참고문헌

1. 남한

곽노홍, 『드라마의 이해와 작법』, 한누리미디어, 1999.

고선희 외, 『한국의 텔레비전 드라마 : 역사와 경계』, 컬처룩, 2013.

김봉화, 「북한 공연예술에 활용된 미디어 연구 : 북한 공연예술 아리랑을 중심으로」, 숭실대학교 석사학위논문, 2009.

김승현·한진만, 『한국 사회와 텔레비전 드라마』, 한울, 2001.

김연진, 『TV 드라마의 세계』, 박이정, 2004.

김영무, 『드라마의 본질적 이해 : 극작 지망생을 위한 15장의 명쾌한 해설』, 지성의 샘, 2006.

김환표, 『드라마, 한국을 말하다 : 최초의 드라마史면서 드라마로 보는 사회문화사』, 인물과사상사, 2012.

박우용, 『북한방송총람』, 커뮤니케이션북스. 2014.

신상일, 『한국 TV드라마 변천사』, 시나리오친구들. 2013.

양진문, 「한국 방송극의 역사적 고찰」, 『한국연극연구』 5, 2003.

오명환, 『텔레비전 드라마 사회학 : 현대 드라마 영상언어와 해법을 위하여』, 나남출판, 1994.

_____, 『텔레비전 드라마 예술론』, 나남출판, 1994.

이계환, 「북한바로알기 : 북한의 아리랑축전」, 『노동사회』 63, 2002.

이주철, 『북한의 텔레비전 방송: 텔레비전 정치와 인민의 갈등』, 한국학술정보, 2012.

정영희, 『한국 사회의 변화와 텔레비전 드라마 : 큰글씨책』, 커뮤니케이션북스, 2014.

조용재, 『드라마총론』, 익산: 원광대학교 출판부, 1996.

한국 TV드라마 50년사 발간위원회 엮음, 『한국 TV드라마 50년사: 연표: 1961~2011』, 한국방송실연자협회, 2014.

한국방송학회 엮음, 『한국의 텔레비전 드라마 : 역사와 경계』, 컬처룩, 2013.

한옥근, 『드라마(Drama)의 이론과 실기』, 국학자료원, 2000.

네이버 국어사전 (https://ko.dict.naver.com)

한국민족문화대백과사전 (https://encykorea.aks.ac.kr)

2. 북한

김정일, 『주체문학론』, 평양: 조선로동당출판사, 1992.

_____, 「텔레비죤방송의 사상예술적 수준을 높일데 대하여: 조선로동당 중앙위원회

선전선동부 및 텔레비죤방송부분 일군들과 한 담화, 1972.5.22.」, 『김일성 선집 2』,

　　평양: 조선로동당 출판사, 1993.

리철준, 「TV문학편집물에 대한 간단한 고찰」, 『조선어문』, 2008.4.

황갑수, 「텔레비죤극예술 1」, 『조선예술』, 1993.3.

＿＿＿, 「텔레비죤과 텔레비죤예술작품」, 『조선예술』, 1991.6.

＿＿＿, 「텔레비죤극예술 2」, 『조선예술』, 1993.5.

『광명백과사전 6』, 평양: 백과사전출판사, 2008.

『위대한 령도자 김정일 동지의 현명한 령도밑에 개화발전한 선군시대 국문학』. 평양:

　　사회과학출판사. 2016.

『정치용어사전』, 평양: 사회과학출판사, 1970.

『조선말대사전: 증보판』, 평양: 사회과학출판사, 2007.

『조선말대사전』, 평양: 사회과학출판사, 1992.

『조선말사전』, 평양: 과학백과사전출판사, 2004.

『조선말사전』, 평양: 과학원 출판사, 1962.

『현대조선말사전』, 평양: 과학백과사전출판사, 1981.

「우리식의 텔레비죤 문예물창작에 깃든 위대한 스승의 손길」, 『로동신문』 2013.7.22.

명곡

1. 한자어 명(名)의 쓰임과 명곡(名曲)

2011년에 시작한 〈불후의 명곡〉이라는 지상파 방송 프로그램은 과거에 사랑받았던 노래를 다시 호명하여 재연함으로써 과거의 노래가 여전히 유의미한 감성을 전달해줄 수 있다는 취지를 보여준다. 그리고 불후의 명곡을 불렀던 원조 가수에게는 '전설'이라는 칭호를 붙인다. 그런데 우리가 대중가요에 명곡이라는 수식어를 붙여준 것은 언제부터인지, '명곡'이라는 말은 언제부터 쓰이기 시작했으며, 어떤 경우에 붙여주는 말인지, 북한에도 명곡이라는 말이 있을지 어찌 보면 당연한 질문으로부터 시작해보기로 한다.

명곡은 한자로 '名曲'이라 쓰기 때문에 한자를 사용했던 옛날, 즉 조선 혹은 그 이전부터 써왔을 것이라고 생각하기 쉽다. 그러나 한자를 모국어처럼 사용하고 한자로 사유(思惟)하였던 조선 지식인들의 글에서 '名曲'이라는 개념어는 찾아보기 어렵다.

19세기까지의 조선에서 '名'은 지금처럼 '이름이 나서' 잘 알려

진 "유명한"의 의미를 갖는 관형어로 쓰이기보다는 "이름"이라는 명사나 "이름하다" 또는 "일러 말하다"라는 동사로 사용하였다. 명사로 쓰인 예로 "…《太平年之樂》, 仍歌《靖東方之曲》. 右樂名曲名, 竝錄儀注. 從之."[219]의 "名"은 이름이며, "樂名曲名"은 "악의 이름과 곡의 이름"이라고 해석한다. 동사로 쓰인 예는 중국의 유교경전에 쓰인 "名曰"을 들 수 있으며, 이 경우 "이름하여 가로되"로 해석해 왔다.

한편 "잘한다"의 의미를 갖는 한자어는 "名"보다는 "善"을 선호하였으며, "선가자(善歌者)"라 쓰고 사람 앞에 붙는 관형어로 사용하였다. 예를 들어 "명하여 농민으로 농가(農歌)를 잘하는 자를 모아서 장막(帳幕) 안에서 노래하게 하였는데, 양양(襄陽)의 관노(官奴) 동구리(同仇里)란 자가 가장 노래를 잘하였다."[220]나 "아름답고 가무를 잘하는 동자(童子)를 근일 내로 빨리 뽑아서 데려 오라"[221]라는 글에서 그 용례를 볼 수 있다. 이를 보면, 조선의 지식인들은 명곡(名曲)이라는 개념어를 지금과 같이 활발하게 사용하지 않았던 것으로 보이며, 명곡이라는 용례조차 찾기 어렵다.

.......

219 『세종실록』 61권, 세종 15년 8월 8일의 기사.

220 『세조실록』 38권, 세조 12년 윤3월 14일, 〈농가를 잘 부르는 관노 동구리에게 포상하다〉 중 "命聚農人善農歌者, 圍帳內歌之, 襄陽官奴同仇里者, 最善歌. 命饋朝夕, 以樂工例隨駕, 又賜襦衣一領."

221 『선조실록』 64권, 선조 28년 6월 5일 〈접대도감이 명사(明使)와의 문답을 아뢰다〉 중 "…兒童美好而善歌舞者, 近日極擇以來"

2. 명곡 개념의 수입과 남한의 명곡

국립국어원의 『표준국어대사전』에 등재된 명곡은 "이름난 악곡 또는 뛰어나게 잘된 악곡"이라는 뜻을 갖는 개념어이며, 명곡이 사용된 단어는 명곡집, 소주명곡, 삼중주명곡이다. 명곡집은 "명곡을 한데 모아 놓은 악보집, 또는 그런 레코드나 녹음테이프 따위를 이르는 말"이며, 소주명곡(소:주명곡, 小奏名曲)은 '소나티네'와 같은 말이라 하였고, 삼중주명곡(三重奏名曲)은 트리오소나타와 같은 말이라고 명시하고 있어 모두 중서부 유럽에서 작곡, 연주되는 음악인 클래식음악에 붙어 있음을 볼 수 있다. 즉 국어사전의 명곡은 바흐(Johann Sebastian Bach) 이후 20세기 초반까지의 서구유럽음악에 치중되어 있다고 할 수 있으며, 일반 대중이 사용하는 명곡에 대중음악이 끼어 들어온 것은 21세기에 들어서이다. 물론 20세기 후반에도 대중음악에 명곡이라고 쓰기는 하였으나 대체로 영미의 팝음악이나 스탠다드 재즈음악 등에 명곡이라는 개념어를 사용해 왔음은 주지의 사실이다.

이제 20세기 이전에는 사용하지 않았고 21세기에 한국 대중음악에 '명곡'이라는 개념어를 붙여 쓰기 시작한 '명곡'이 20세기에 사용된 용례를 살펴볼 차례이다.

1920년대 『동아일보』에서 '명곡'은 1921년 조선과 일본에서 유학했던 고학생들을 돕는 '갈돕회'의 지방순회극단 광고에서 처음 보이나 어떠한 명곡이 연주되었는지는 알 수 없었으며, 1922년 11월 18일자 3면에서 명곡의 전모를 확인할 수 있다. 기사는 모임에 대한 안내의 글이다.

『레코드, 컨서트』 불교학원향악회(佛敎學院香樂會) 주최로 음악사상을 보급식히는 동시에 <u>서양의 명곡</u>을 소개하기 위하야 금십팔일과 명십구일 량일간 매일 하오칠시반부터 수송동 각황사에서 『레코드, 컨서트』회를 개최한다는대 그 내용은 서양 각국에 유명한 음악가 『뻬토벤』 『왁넬』 『슈만』 등의 걸작중에서도 더욱 유명히 곡조를 『레코드』에 올닌 것이라 하며 입장은 무료요 될수잇으면 음악에 상식을 가진 사람이 만히 오기를 바란다고

위의 글에서 사용된 명곡은 "서양 각국에 유명한 음악가"의 걸작 중에서도 음반에 녹음되어 더욱 유명해진 악곡을 말하는 것으로, 동양의 이름난 악곡은 아니었다. 또한 유명한 음악가로는 낭만주의 시대에 활동하였던 '독일' 음악인 베토벤, 바그너, 슈만의 작품이 명곡의 대상이 되며, 이들의 작품 중 널리 알려진 악곡과 특히 음반에 담아 널리 유통되어 팔렸던 작품을 "걸작"이라고 하였다. 독일을 선호하였던 일본의 감성과 당시의 시대 사조였던 낭만주의적 경향의 영향으로 선택된 '명곡'이었다.

서유럽의 근대(modern)에 대한 동경은 유럽에서 들어온 음악에 대한 경외감으로 작동하였다. 1924년 홍난파의 기고문 「音樂會를 主催하는 諸氏께」를 보면 "욹읏 붉읏한 표의(表衣)의 『秋月色』이나 『紅桃花』를 불살러버리고 피가 잇고 살이 잇는 작품을 읽어보십시다! 아르랑이나 방아타령이나 流行俗歌에 멀미도 낫슬것이니 『벳-토벤』이나 『모찰트』의 名曲에 취해보십시다. 『심포니-』나 『쏘나타』에 限껏 늣겨 보십시다!" 라고 하면서 이제껏 들어왔던 조선

의 음악이나 유행가요에서 벗어나 베토벤과 모차르트의 심포니나 소나타와 같은 명곡을 감상하라고 권한 것이다.

또한 명곡 앞에는 "서양"을 붙여 "서양의 명곡"이라 쓰거나 "세계"를 붙여 "세계명곡"이라고 사용하였다. 앞서 본 바와 같이 서양은 주로 중서부 유럽을 말하며 당시에 언급된 "세계"는 주로 중서부 유럽에 더하여 쇼팽이나 차이코프스키 같은 작곡가를 배출한 동유럽, 그리고 러시아가 포함되었음을 뿐이었다.

"세계명곡"의 의미는 1970년대에도 이어졌다. 1973년에 이성삼이 저술한 『세계명곡대사전』(세광출판사)의 감상을 위한 예비 지식 편에서는 성악, 오페라, 교향곡 등 각 악식의 특성과 역사를 설명하였으며 비발디, 바흐, 헨델, 베토벤, 거슈윈, 쇼스타코비치에 이르기까지 111명의 "대가를 선정"하고 "명곡 540곡의 해설"을 수록하였다. 여전히 세계는 서구유럽이었으며, 명곡은 그 지역을 기반으로 작곡된 악곡이다.

20세기 초반 유럽 음악이 한반도에 들어왔던 시기부터 동양이나 조선의 곡조는 명곡의 반열에 들지 못하였으며, 당시 조선의 음악계는 너무나 미약하여 남에게 자랑할 것이 없다고 여겼다. 1938년 이화여전에서 조선 음악을 양악처럼 연주하는 것을 높이 평가하고 새로 배출된 신예 음악인에 대한 칭찬을 아끼지 않았던 글에서도 조선의 음악에 "조선의 명곡"이라는 조어는 허락하지 않았다. 『경향신문』에 실린 임옥인의 단편소설 「여대졸업생」(1957) 중 여대를 졸업한 미쓰김 아주머니의 졸업축하 "파아티이"를 여는 장면을 보자.

식사가 끝나자 아이들은 여흥까지 보여주었다. 동요를 애띤 목소리로 부르는 아이가 있는가하면 제법 멋을 부리며 명곡을 부르는 학생도 있었다. 옛날얘기를 하는 아이도 있었다. 만담을 하는 아이도 있었다. 그런데 신기한 것은 저속한 유행가나 얘기를 하는 아이가 없다는 사실이었다. (중략) 현애는 무엇이 이애들을 위해서 적절할가 잠시 생각하다가 죠스란의 자장가를 정성껏 불러 주었다. 아이들은 정신을 잃고 듣는 듯 했다. (후략)

명곡은 멋을 부리며 부르는 노래이며 유행가는 저속한 장르였다. 그리고 여대를 졸업한 김현애는 아이들을 위해 고다르(Godard)의 오페라 〈Jocelyn〉에서 불린 〈Berceuse〉를 불러주었다. 대학을 졸업한 여성은 명곡이 무엇인지 알고 있었으며, 아이들에게 명곡을 불러줄 정도의 수준과 교양을 갖추었음을 짐작할 수 있다. 유럽에서 수입된 음악을 명곡이라고 이해하고, 그것을 감상할 능력, 혹은 교양을 갖춘 자와 유행가를 좋아하는 저속한 부류로 나뉜 것이다.

이것은 아마도 신문물이 수입되면서 서양에서 수입된 것을 높이 평가했던 경향이 지속되고 있음을 보여주는 것이다. 그리고 그것을 좋아하고 즐기는 자는 서양을 아는 부류이고 지식인이며, 신세대이자 교양인으로 인지한 것이다.

야나기 무네요시(柳宗悅)의 부인인 야나기 가네코(柳兼子, 1892-1984)는 동경음악학교에서 수학하면서 서양 성악을 전공하였으며, 독일에서 유학하였고, 일본 여성 음악계를 이끈 성악가이다. 야나기 가네코는 1920년 4월에 창간한 『동아일보』가 주최하는 첫 번째

문화사업이자 서양음악연주회를 주도하였다. 1920년 5월 3일 야나기부부 일행이 영등포역에 닿았을 때 기차역 밖에서 이 둘을 환영하며 무네요시와 가네코를 연호하는 군중들의 함성소리가 역사 광장에 울려 퍼졌고 가네코는 뜻밖의 환영에 감개무량하였다 한다. 야나기 가네코가 이때 부른 노래는 오페라 아리아와 독일 가곡 등이었고 매회 공연이 매진될 정도로 인기가 있었다. 이 연주회의 성공으로 야나기 가네코는 1934년까지 8회에 걸쳐 조선을 방문하였고 총 22회의 공연이 성공리에 개최되었다. 그러나 1920년대 초 경성에서 열렸던 서양음악연주회는 경성 지식인들의 호기심과 허세의 공간이었음을 『폐허』 2호의 「음악회」라는 단편소설에서 찾아볼 수 있다. 소란스러운 연주회장의 광경을 복기하면서 사람들의 음악에 대한 소양 "정도들이 유치하고 음악의 취미를 모르"는 행태라고 비꼬는 장면이다.

음악의 취미를 모르는 행태에 대한 자기변명도 있었다. 1927년 5월 11일자 『동아일보』의 사설 「학교의 조선음악」에서 "자기 민족의 음률의 진경(眞境)은 자기민족이라야 가장 잘 알 수 잇고 여실히 늣길 수 잇는 것과 가치 다른 민족의 음악의 진경은 그만큼 여실히 늣기기가 어려운 것이다. 양악(洋樂)중 갓은 명곡(名曲)이라도 서양인이 듯고 늣기는 것과 갓치 조선인이 흥미를 늣기지 못하는 것은 결코 우연이 아니오 위대한 자연력의 소사가 가담하야 잇는 것을 엿볼 수 잇는 것"이나 "조선인학교에서 조선음악을 가라치지 아니하고 서양음악을 가라처온 것은 그 이유가 아모리 조선음악의 유치(幼稚)에 잇다 할지라도 부자연한 일임에 틀님이 업"다는 글을 찾아 볼 수 있다. 이는 조선음악은 유치하기에 들어주기 어려운 데 비

해 서양음악은 명곡이어서 들어야 신문물을 누리는 지식인처럼 보이나 서양인처럼 느끼기는 어렵다는 토로이다.

식민지시대 지식인의 허세이든 교양인으로서의 기본 소양이든 유럽의 음악은 처음 조선에 들어왔을 때부터 명곡이었고 따라 배우고 싶은 음악이었으며, 유럽에 비해 미진하고 유치하며 식민지로 전락한 나라의 음악을 소유했던 사람들이 소유하였거나 지향했던 음악의 모습이었다. 『세계명곡사전』(1973)을 저술한 이성삼이 1958년에 펴낸 『음악감상법』에 대한 소개의 글을 보면 "오늘날은 세계에서 거의 같은 음악이 들리지 않는 곳은 없고 지식인들이 같이 가지고 있는 것은 훌륭한 음악에 대한 이해력이다. 그러나 우리나라는 음악을 잊은 역사가 계속된 탓으로 이점에서 장님이 많다"고 하면서 음악 감상을 꾀하는 사람들의 필독서가 될 책이며, 이 책이 일반인의 "마음의 양식"이 되기를 원한다고 하였다. 지식인이 되기 위해서는 유럽음악에 대한 이해가 기본적으로 있어야 한다는 것이다.

명곡과 중서부 유럽음악을 등치시켰던 관행은 1960년대 무렵 이후 미국음악이 명곡에 합류하면서 변화가 생겼다. 유럽의 음악인들이 히틀러를 피해 미국으로 망명하면서 미국 음악계가 유럽의 아류에서 명곡을 작곡해내는, 유럽음악의 아류에서 "아메리카나이즈"된 망명 음악인들의 공헌도가 부상함에 따른 결과물이라고 할 수 있다. 그리고 〈매기의 추억〉과 같은 미국인 작곡가 포스터의 노래를 "명곡"의 반열에 올렸다. 1963년 「아시아골든디스크」는 「히트송」, 「민요집」, 「흘러간노래」의 제목으로 세장의 음반을 취입하였는데 1집에는 "로컬한 맛이 있는 외국노래 12곡"이 수록되었고 2집

「민요모음」에서는 〈아리랑〉〈도라지〉 등 12곡을 듀엣으로 가볍게 부른 노래를 취입하였다. 그리고 "제3집 「흘러간 노래」는 〈매기의 추억〉 등 옛 명곡과 〈회상〉 등 옛 우리 가요 12곡을 수록"하면서 조선의 민요에 붙지 않았던 "명곡"이 〈매기의 추억〉에 붙어 있는 것을 볼 수 있다. 그리고 1965년에는 스페인의 기타 음악에 "친근한 명곡"이 붙었다.

"명곡"의 범위는 1990년대 들어 두 가지 방향으로 확대되었다. 하나는 영미권의 팝음악이며, 다른 하나는 조선인, 혹은 한국인이 작곡한 작품이다. 1980년대 라디오프로그램과 함께 크게 유행한 영미, 특히 미국의 대중음악을 "팝의 명곡"이라 호명하면서 20세기 중반의 미국 대중음악과 비틀즈의 음악을 명곡의 반열에 올려놓았다. 또한 식민지시대부터 작곡되기 시작한 가곡이 1970~80년대 크게 유행하면서 홍난파의 〈고향의 봄〉을 명곡이라 칭하기 시작하였다. 그리고 식민지시대와 1950년대 "저속한 유행가"로 평가하였던 가요는 1990년에 『가요명곡앨범』이라는 단행본의 제목처럼 명곡의 범위에 포함되었다. 이를 보면 1990년대에 들어서 조선인, 혹은 한국인의 작품에 "명곡"이라는 칭호를 부여하였음을 알 수 있다. 이후 2011년에 시작된 공중파 TV 프로그램 〈불후의 명곡〉에서 과거에 유명했던 대중가요를 명곡이라고 극찬하게 되었고, 『표준국어대사전』의 "이름난 악곡 또는 뛰어나게 잘된 악곡"이라는 명곡의 의미를 부여하였다.

3. 북한에서의 명곡

체제 성립 초기의 북한에서 사용한 "명곡"의 의미는 일제강점기의 것과 다르지 않았다. 1955년에 출판된 『조선어 소사전』에서 명곡은 "유명한 곡"이라는 간단한 설명만 붙어 있다. 그리고 1955년 『조선음악』 3호의 「사실주의 음악의 개화」라는 제목으로 8.15 10주년 기념 음악콩쿨에 대해 쓴 기사를 보면, 개인 콩쿨에서 "레파토리 선택에서 기교, 효과에 치중하고, 음악 예술의 사상 예술성에 관한 리해력과 예술가적 자질의 발로를 예견하지 못하는 폐해"는 "흔히 가극의 아리아나 혹은 이른바 명곡들이 몇사람에게는 마치도 지정곡처럼 나타나고" 있는 것에서 볼 수 있다는 기사에서 찾을 수 있다. 이를 보면 당시 명곡은 서양음악 중에서 유명한 곡을 지칭하고 있었음을 알 수 있다. 또한 1961년에 출판된 『조선말사전』에서는 "이름난 악곡. 명곡 감상회, 피아노로 ~을 타다."라고 설명하였으며, 명곡들을 추려 모은 악보 책을 '명곡집'이라 한 것으로 보아 1960년대 초반까지는 명곡을 대체로 유럽 고전음악 중 잘 알려진 곡에 대한 개념어로 사용하였음을 알 수 있다.

그러나 1956년 종파투쟁 이후인 1958년의 『조선음악』 기사에서는 조선 세종대에 음악이론의 정리와 발전에 힘쓴 박연에게 "명곡 거작들을 낸 작곡가이며, 어느 악기이고 정통하지 아니한 것이 없는 명연주가이며 악리(樂理)에 밝은 이로 악보를 고안하고 악서(樂書)를 저술한 음악 학자"라고 단정하면서 조선의 음악인과 과거 조선의 음악 작품에 대한 높임과 추앙을 시도하였다. 이는 서구 유럽의 클래식음악, 혹은 고전음악과 같은 위치에 조선의 음악을 올린

시도라고 할 수 있다. 당시 북조선에서 유럽의 음악이 연주되지 않았던 것이 아님에도 그 음악들에 명곡이라는 관형어나 호칭을 부여하지 않았으며, 오히려 "구라파 음악을 숭배하는 사대주의"라는 담론으로 새로운 의미를 부여하려는 준비를 한 것이라고 할 수 있다.

1967년 6월 7일에 김정일은 「문학예술부문 일군 및 작곡가들 앞에서 한 연설」에서 1930년대 항일혁명투사들과 인민대중에 의해 불린 혁명가요는 "사상예술성이 높으면서도 민족적색채가 짙고 누구나 부르기 쉬운 통속적인 명곡"이며, "투쟁마당에서 항일혁명투사들의 심장속으로부터 울려나온 노래"라고 하면서 인민성과 대중성, 사상성을 명곡의 기본 요건으로 삼았다. 그리고 1968년 10월의 「음악창작방향에 대하여」에서 "노래가 진정으로 혁명을 위하여, 인민을 위하여 복무하게 하자면 위대한 수령님께서 가르쳐주신대로 노래를 민족적정서가 흐르면서도 현대적미감에 통속적으로 만들어야 합니다. 다시말하여 우리의 노래를 왁왁 고는 서양음악을 바탕으로 하여 만들것이 아니라 부드럽고 서정적인 우리 나라의 민요를 바탕으로 하여 로동당시대에 사는 우리 인민들의 생활감정에 맞게 유순하면서도 아름답고 우아하게 만들어야" 좋은 노래를 창작할 수 있으며, "지난 날의 것을 그대로 모방"하는 것은 사대주의적이고 복고주의적이라고 하였다. 또한 "《혁명가》, 《어데까지 왔니》, 《응원가》를 비롯한 혁명가요들은 다 명곡"이며, 이미 발굴한 혁명가요들을 합창곡과 기악곡, 관현악곡으로 다양하게 편곡하여 널리 보급하라고 지시하였다. 혁명가요에서 시작한 명곡의 의미는 혁명가극 〈피바다〉의 노래로 이어졌다. "혁명가극《피바다》의 노래들은 다 절가화되였기때문에 유순하고 통속적이며 특색있는 명곡으로 되었

습니다"라는 김정일의 언급과 함께 예술성이 높은 음악보다 단순하고 소박하나 사상적 의미가 높은 작품이 명곡이 되었다. 그리고 『영화예술론』의 「장면과 음악」에서 "들을수록 좋고 인상깊은것이 명곡"이며, "훌륭한 음악과 노래는 높은 사상이 뜨거운 열정과 융합되어 울리는 것이 특징"이라고 하였다. "명가사에서만 명곡이 나올수 있다"는 그의 말처럼 음악 작품의 사상적인 부분은 가사가 담당하며, 가사가 담고 있는 의미와 사상이 훌륭하면 음악 작품의 형식이나 선율이 단순하여도 편곡을 통해 명곡이 될 수 있다고 하였다.

『음악예술론』에 언급된 명곡의 개념은 음악계 내부에서의 합의와 정리과정을 거치는 듯 하다. 이것은 1972년 과학원출판사의 『문학예술사전』에는 '명곡'항이 없다가 1980년대 초반부터 출판된 『백과전서 2』(1982)에 다시 등장하는 것에서 추측해볼 수 있다.

〈명곡〉

들을수록 좋고 인상깊은 곡. 명곡은 인민대중의 사상감정과 지향 그 요구와 기호 등을 가장 완벽하게 그리고 그것을 높은 예술적경지에서 반영한것으로 하여 들을수록 더 듣고 싶고 부를수록 또 부르고 싶은것이며 사람들의 심장속에 영원히 지울 수 없는 인상을 남겨놓는다.

명곡은 높은 사상이 뜨거운 열정과 융합되어 울리는것이 특징이다. 음악과 노래는 의의있는 사상이 사람들을 정서적으로 공감시키는 뜨거운 열정과 융합되어 있어야 인민대중의 심금을 울릴수 있고 영원한 생명력을 가질수 있다.

음악과 노래는 민족적정서가 깊고 선률이 유순하고 아름다

와야 하며 평이해야 한다. 그래야 사람들에게 친근감을 주고 듣기 좋고 부르기 헐하게 되며 따라서 인민들이 사랑하고 즐겨부르면서 오래 전해지는 명곡으로 될수 있다. 사람들의 심금을 울리는 명곡으로 되게 하려면 인민적절가의 우수한 형식에 의거하여야 한다. 오랜 세기를 거쳐 인민들의 생활감정과 념원을 소박하고 세련된 형식속에 담아온 가장 우수한 노래형식인 인민적절가형식에 의거하되 그것이 집중적으로 체현된 민요의 우수한 특성을 창조적으로 살려쓰는 것이 중요하다. 음악에서는 또한 내용과 형식이 통일되고 사상성과 예술성이 잘 결합되여야 명곡으로 될수있다. 무엇보다도 가사가 명가사로 되여야 한다. 내용이 풍부하고 뜻이 깊으면서도 아름답고 세련되고 간결한 시적인 가사에서만 명곡이 나온다. 또한 아름답고 고상한 사상 감정과 인민적형식이 조화롭게 결합된 가사와 곡이 예술적으로 잘 조화되고 통일된 음악과 노래라야 명곡으로 될수 있다. 이러한 명곡은 현실에 대한 혁명적립장과 인민에 대한 열렬한 사랑을 지니고 현실속에서 근로자들과 함께 생활하는 작곡가의 뜨거운 심장속에서만 울려나올수있다.

오늘 우리 나라에서는 위대한 수령님의 주체적문예사상을 가장 완벽하게 구현해나가는 영광스러운 당중앙이 명곡창작에 대한 독창적인 방침을 밝혀주고 창작가들은 그의 빛나는 실현에로 현명하게 이끌어줌으로써 우리 인민들이 사랑하고 즐겨부르며 그들을 혁명적으로 교양하는데 적극 이바지하는 훌륭한 명곡들이 창작되고있다.

『백과전서』의 명곡은 1970년대 김정일의『영화예술론』에 언급된 명곡의 개념을 잘 정리한 것이라면 1972년『문학예술사전』출판이후 15년 만에 출판된 과학백과사전종합출판사의『문학예술사전』에서는 좀 더 다듬어진 설명을 볼 수 있다. 그리고 이후에 출판된사전은 대체로 1982년의 것을 따르고 있다.

명곡: 들을수록 좋고 인상깊은 노래와 음악
친애하는 지도자 김정일동지께서는 다음과 같이 지적하시였다.
〈들을수록 좋고 인상깊은것이 명곡이다. 훌륭한 음악과 노래는 높은 사상이 뜨거운 열정과 융합되여 울리는것이 특징이다〉(〈영화예술론〉, 308페지)
들을수록 좋고 인상깊은 것이 명곡으로 되는것은 바로 그러한 음악에 구현되여있는 사상적내용의 심오성과 그 인식교양적의의 정서의 아름다움과 그것이 풍기는 감성적힘의 커다란 작용력과 관련된다. 사상예술적으로 훌륭한 음악에는 시대정신과 사회정치생활, 인민대중의 념원과 지향, 그들의 예술적 취미와 정서가 가장 집중적으로 반영되고있으며 인민적인 음악창작의 모든 우수한 성과들이 집대성되고 독창적으로 구현되고있다. 따라서 사상예술적 완결된 음악은 커다란 감화력을 가지며현재는 물론 앞으로도 계속 전승되고 불리우는 생명력과 견인력을 가지게 된다. 이런 의미에서 명곡은 시대와 인민의 사상감정을 가장 높은 예술적경지에서 구현한 음악적형상의 정화이며결정체라고 말할수 있다.

들을수록 좋고 인상깊은 명곡을 창조하려면 우선 가사가 명가사로 되여야 한다. 가사는 노래의 사상예술적기초이며 명가사가 나와야 명곡이 창작된다. 또한 선률이 특색있고 아름다워야한다. 선률은 음악의 생명이며 명곡 창조의 근본 조건의 하나이다. 명곡을 창조하려면 또한 창작가들의 창작적 열정이 안받침되여야 한다. 명곡은 결코 저절로 나오지 않는다. 명곡은 생활에 대한 혁명적립장과 인민에 대한 열렬한 사랑을 지닌 작곡가가 현실을 심장으로 체험하고 백번 써서 한 음부를 얻고 백번 다듬어 한 소절을 얻어내며 백곡을 지어 한 곡을 완성해내는 열정적이고도 진지한 창작태도를 가질 때 창조된다. 명곡을 창조하려면 또한 인민적창작의 기본형식인 절가에 튼튼히 의거하여야 한다. 인민적재능의 총화인 절가는 오랜 세기를 거쳐 인민들의 생활감정과 념원을 훌륭하게 전하여온 간결하고도 세련된 형식이며 인민의 가장 우수한 노래이다. 음악은 아름답고 고상한 사상감정과 인민적형식이 조화롭게 결합될 때만이 인민들의 심금을 울리고 그들의 리해와 사랑을 받는 명곡으로 될수 있다.

오늘 우리 나라에서는 위대한 수령님의 주체적문예사상과 친애하는 지도자동지의 독창적인 문예방침에 의하여 수많은 명곡들이 창조되고있다. 이러한 명곡들은 시대의 본질과 인민의 지향을 주옥처럼 다음은 형식속에 가장 뜨겁게 그리고 아름답고 품위있게 구현하고있는것으로 하여 근로자들의 사상정신생활에서 떼여낼수 없는 구성부분의 하나로 되고있으며 그들을 사상정신적으로 교양하는데 힘있게 이바지하고있다.

1970년대 김정일의 『영화예술론』에 언급된 명곡의 개념은 주체사상 발표 이전인 1960년대의 것과는 전혀 다른 뜻을 갖는다. 물론 음악의 작품성이 질적으로 뛰어나면서도 유명한 곡이 명곡이었던 것은 같다고 할 수 있다. 그러나 1970년대 이후에는 기존의 의미에 비해 단순하면서도 소박한 수준의 곡이라도 사상적인 의미가 있는 곡은 명곡이 될 수 있다는 점이다. 또한 좋은 가사가 명곡을 결정짓는 만큼 기악명곡은 성악명곡으로부터 기인될 수밖에 없는 구조적 한계를 갖게 되었다. 또한 민요의 메기고 받는 형식에 사상적 내용을 담은 명곡은 명가요이며, 명가요의 조건은 민요의 메기고 받는 형식이 확대된 절가형식을 갖으며, 사상성이 뛰어나고 인민들의 사랑을 받는 곡이라고 할 수 있다.

그러나 2005년 조선인민군공훈국가합창단에서 창작 형상한 예술 공연 〈내 나라의 푸른 하늘〉에서 처음 알려진 〈하나밖에 없는 조국을 위하여〉는 이러한 일반적인 명곡의 조건에 부합하지 않는다. 오죽하면 이 노래에 대한 반향 중에 "우리 음악사에 이 노래처럼 옹근 한편의 시를 통채로 가요화한 명곡은 찾아보기 힘들다"고 할 정도로 노래 형식에서 유례를 찾을 수 없다. 이 곡은 북한에서 '리수복 영웅'의 시 전체를 가사로 하여 만든 노래로, "흔히 시를 노래로 만드는 경우 그것을 여러개의 단으로 가사를 만들어 곡을 붙이는것이 상례로 되어왔다. 하지만 이 노래는 절가형식의 일반적인 틀에서 벗어나 영웅의 시를 원문그대로 가사화하고있으며 그에 굽이치는 서정적주인공의 감정정서와 인생체험이 화폭처럼 안겨올수 있게 음악형상을 독특하게 하였다"고 하면서 절가형식이 아닌 독특한 노래 형식과 사상적 내용의 조화를 갖춘 선군시대의 기념비적명작

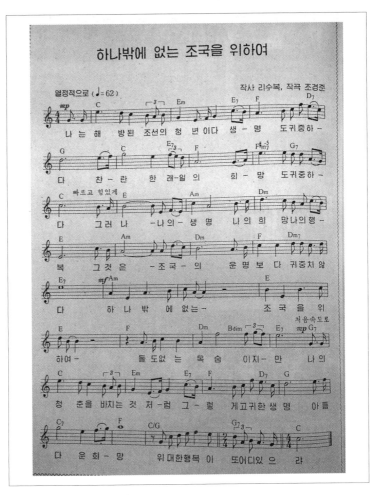

그림 3 절가형식이 아닌 북한가요

으로 칭하였다.

그러나 이 노래의 형식을 절가가 아닌 통절형식으로 한 것이 북한의 작곡가들에게 모험이며 위험부담이 클 수밖에 없었다. 결국 "시가 안고있는 사상예술적진가를 깊이 헤아리시고 영웅의 시를 누구보다 사랑하시며 오늘도 영웅의 시가 선군시대의 음악정서가 맥

박치는 시대의 명곡으로 창작되도록 이끌어주신 위대한 령도자 김정일동지의 현명한 령도의 결과에 이루어진 주체적가요예술의 또 하나의 자랑찬 성과"라고 하면서 김정일의 지도에 의해 절가형식이 아닌 새로운 형식의 명곡이 탄생되었다고 하였다. 또한 "노래《하나밖에 없는 조국을 위하여》의 창작은 우리 창작가들의 시대적감각을 크게 띄워준 결정적계기로 된다. 우리 작곡가들도 영웅의 심장을 언제나 자기의 심장과 하나로 합치며 이와 같은 훌륭한 노래를 창작형상한 혁명군대예술인들의 창조기풍을 적극 따라배워갈 불타는 일념에 넘쳐있다"고 하였으나 이 작품 외에는 통절형식의 명곡을 찾아보기 어렵다. 남한의 노래들이 1990년대에 북한식 절가형식의 가요에서 통절형식으로 넘어간 것에 비해 북한은 여전히 절가형식을 고집하고 있으며, 김정일 사후에 어느 누구도 섣불리 노래에 새로운 형식을 적용하지는 못할 것이다.

참고문헌

1. 남한

국립국어원, 『표준국어대사전』(https://www.korean.go.kr)

미상, 「모임」, 『동아일보』 1922.11.18.

미상, 「淸楚한柳兼子夫人」, 『동아일보』 1920.5.4.

미상, 「학교의 조선음악」, 『동아일보』 1927.5.11.

이성삼, 『세계명곡대사전』, 세광출판사, 1973.

＿＿＿, 『음악감상법』, 수험사, 1958.

임옥인, 「여대졸업생」(22), 『경향신문』 1957.3.13.

최현, 「苦學生 갈돕會地方巡廻劇團」, 『동아일보』 1921.8.1.

홍난파, 「樂壇뒤에서(續) 音樂會를主催하는諸氏께」, 『동아일보』 1924.7.21.

『조선왕조실록』 http://sillok.history.go.kr

2. 북한

『문학예술사전』, 평양: 과학원출판사, 1972.

『조선말사전 3 ㅂ-ㅅ』3, 평양: 과학원출판사, 1961.

『조선어소사전』, 평양: 조선민주주의인민공화국 과학원, 1956.

김정일, 「음악창작방향에 대하여-창작가들과 한 담화 1968년 10월 25일」, 『김정일선
　　　집(1)』, 평양: 조선로동당출판사, 1992.

＿＿＿, 「당의 유일사상교양에 이바지할 음악작품을 더 많이 창작하자-문학예술부문
　　　일군 및 작곡가들 앞에서 한 연설 1967년 6월 7일」, 『김정일선집(1)』, 평양: 조선
　　　로동당출판사, 1992.

＿＿＿, 『음악예술론』, 평양: 조선로동당출판사, 1992.

조운, 「박연과 악기제작」, 『조선음악』 1958.5.

명작

전영선 건국대학교

1. 문화예술 등급의 시대

보편적으로 '명작'은 예술성을 인정받은 작품이다. 예술가들의 논평이나 평론으로 가치를 인정받은 작품을 말한다.[222] 하지만 작품에 대한 평가는 항구적이지도 않고, 일정하지도 않다. 객관적 가치와 평가 기준이 달라지기도 한다. 무엇을 명작이라고 할지에 대한 기준은 시대, 공간, 지역, 기준에 따라서 다르다. 시대의 비아냥을 샀던 작품들이 시간이 지나면서 새롭게 조명되고 명작의 반열에 올라가듯이 예술적 심미안이 바뀌게 되면 작품에 대한 가치도 달라진다. 예술의 창조와 비판이 자유로운 남한에서 작품에 대한 평가는 비평가 혹은 평단의 판정에 의존하여 이루어진다. 평가자의 심미안과 가치에 따라 명작일 수 있고, 명작이 아닐 수도 있는 것이다.

.......

222 크리스토퍼 델, 『명작이란 무엇인가: 세계의 명작 70점을 만나다』, 공민희 역, 시그마북스, 2013, p.8.

어떤 문학예술 작품이 좋은 작품인가? 작품에 대한 기준은 시대와 상황에 따라 달라진다. '명작'을 가르는 기준은 높은 예술성이다. 하지만 예술적으로 높이 평가하는 기준은 시대별로 달랐다. 한반도에서 문학예술 작품에 대한 '명작' 기준은 급속히 밀려오는 근대화의 흐름 속에서 근대성을 가늠하는 척도였다. 동시에 세계의 기준과 한국적인 전통의 혼돈 속에서 이루어졌다.

한반도에서 명작의 기준은 근대의 도입과 함께 새로운 개념을 갖게 되었다. 문학에서 '명작'이라는 개념이 자리 잡기 시작한 것은 1940년대 무렵이었다. 서구의 문예 이론들이 본격적으로 도입되면서 명작을 가르는 새로운 기준이 세워졌다.

한반도에서 근대화는 단기간에 매우 빠른 속도로 진행되었다. 급격히 진행된 근대화의 과정 속에서 해외 문화예술 사조가 몰려들었고, 충분한 내적 발전 과정을 통하여 나름의 기준을 세울 시간이 충분하지 못하였다. 여기에 더하여 '6·25'를 겪으면서 남북은 치열한 이데올로기 경쟁 속에서 자유민주주의와 사회주의를 받아들였다. 남한에서 진행된 미국 문화로 대표되는 서구문화예술의 유입은 문학예술에 대한 개념을 새로이 접목시켰다. 북한에서 진행된 급격한 사회주의적 근대화 과정 역시 다르지 않았다. 1950년대 중반 이후 진행된 '유일사상체계' 과정은 새로운 기준으로서 '주체'를 토대로 한 새로운 문학예술 건설로 이어졌다.

광복 이후 남북이 분단되면서 명작의 기준도 달라졌다. 남북은 이데올로기를 기준으로 명작이 활용되었다. 북한에서는 사회주의 문예이론을 바탕으로 명작의 기준이 국가(당)에 의해서 규정되었다. 반면 남한에서 논의된 '명작'의 기준은 우리의 것이기보다는 서

양의 영향이 컸다. 현대문학에 대한 이론적 정립과 창작에 절대적인 시간이 필요하였고, 우리의 기준으로 명작을 논의할 수 있는 이론을 축적하는 시간이 필요하였다. 이런저런 이유로 남한에서 명작의 기준은 서양의 이론과 체계가 오랫동안 유지되었다.

남한에서 주목할 만한 흐름의 하나는 대중문화의 성장이다. 라디오, 텔레비전, 영화산업이 성장하면서 대중문화가 성장하였다. 대중문화의 성장은 대중문화에 대한 인식을 바꾸었고, 명작의 개념을 전이(轉移)하였다. 여기에 더하여 정보통신의 발전으로 새로운 문화 환경이 조성되었다.

남한에서 명작이나 수작의 개념이 미디어의 영향을 받았다면 북한에서 명작은 사상의 영향을 직접적으로 받았다. 명작 여부를 판단하는 것은 전문 비평가였다. 전문 비평가의 평론은 다수 대중의 선택보다 큰 주목을 받았다. 근대적 의미에서 명작은 곧 문예 비평의 역사와 밀접히 연관되었다. 문학 중에서 세계문학이나 한국문학을 대표하는 작품으로 선별하는 것은 비평가의 몫이었다. 서양의 문예이론에 따라서 문학의 우(優)와 열(劣)을 나누었다. 평론가들의 찬사를 받은 작품이나 교과서에 실린 작품들이 명작이라는 타이틀을 달고 대량으로 출판되었다. 예술의 경우에는 미디어의 등장이 새로운 기준을 제공했다. 대형미디어, 방송사에 의해 일정 정도 명작과 아닌 것이 구분되어졌다. '명작극장', '명화극장'이라는 타이틀로 방영된 영화는 곧바로 명작이라는 인식을 심어 주었다. '불후의 명곡'과 같은 프로그램은 대중들의 취향과 선택을 현장에서 반영하여 다수 대중이 좋아한다는 논리적 근거를 만들었다.

북한에서 명작은 '불후의 고전적 명작', '기념비적 명작', '대작',

'시대적 명작'이 있다. 이들 명작 중에서 최고의 명작으로 평가하는 작품은 '불후의 고전적 명작'이다. 항일무장혁명투쟁 시절 김일성이 직접 창작하였거나 공연을 지도한 작품, 김정일이 직접 창작에 관여한 작품이다. 김일성, 김정일 혹은 김형직의 작품에만 '불후의 고전적 명작'이라는 타이틀이 붙고, 최고지도자에 의해서 '시대적 명작'으로 불린다.

2. 남한의 '명작': 가장 대중적이지 않으면서, 가장 대중적인 기준

남한에서 명작(masterpiece, 名作)은 오랜 세월, 대중과 비평가로부터 모범적이고 훌륭한 평가를 받은 작품을 일컫는 용어였다. 하지만 학술적인 용어이기보다는 사회적으로 통용되는 용어로 사용하면서, 용어의 사용이 사회적으로 엄격히 제한된 북한과 달리 '걸작', '대작', '고전', '수작', '정전', '전범' 등의 용어와 혼용되어 사용된다. 명작이라는 '용어'의 사용도 확대되는 추세이다.

남한에서 '명작' 개념이 다양한 용어와 혼용되어 사용하고 있으며, 범위도 확장되는 것은 '명작'의 사용에 별다른 제한이 없기 때문이다. 명작의 기준은 문학을 비롯하여 음악, 미술, 영화 등의 장르에 따라서 다르고, '명작'을 호명하는 주체에 따라서 달랐다. 주관적인 기준으로 '명작'으로 명명해도 이렇다 할 논쟁이 붙을 문제가 아니었다. 최근에 발표된 작품 중에도 대중과 비평가가 좋으면 명작이라는 타이틀을 얻을 수 있었다. 때로는 특정한 목적을 가진 개인 또

는 특정 집단에 의해서 '명작'이라는 이름을 얻기도 한다.

명작과 관련한 논의에서 주도적인 장르는 문학이다. 문학의 오랜 역사와 함께 일찍부터 명작에 대한 논의가 있었다. '명작'과 연관성이 깊은 용어의 하나인 '고전'이라는 의미도 문학과 연관되어 활용되었다. 하지만 '고전'은 흔히 '명작', '걸작'이라는 말과 혼용되어 사용되었으며, 문학을 넘어선 다른 장르에서는 다른 의미로 사용하였다.

'고전'은 '뛰어난 작품'을 일컫기도 하지만 그보다는 '예전에 만들어진 것'이라는 의미를 담고 있다. '좋은 작품'이라는 개념보다는 오래전에 창작되어 많은 사람의 사랑을 받았다는 의미가 우선한다. 작품의 시간적 범위를 고려하지 않을 수 없는 개념이다. 즉 '고전'은 시대를 초월하여 높이 평가되는 예술작품을 의미하며, 이와 같이 훌륭한 작품으로 평가될 수 있는 현대 작품에 대해서는 '고전적(인) 작품'으로 불렸다.

'명작'이라는 개념이 전통과 역사를 의미하는 고전이라는 의미로 불리기도 하고, 그렇지 않은 의미로 불리거나 혹은 혼용되어 사용하는 것은 근대와 관련된다. 한반도에서 근대가 본격적으로 전개되면서 새로운 기준이 생겼다. 오랜 역사적 전통을 갖고 있어도 근대성을 담보하지 못한 작품과 근대성을 포함한 작품 사이의 경계가 생겼다. 남한 문학에서 '고전'은 문학사적으로 갑오개혁 이전의 예술적 가치를 인정받은 소설을 의미하였다.

예술 장르에서 '고전'이라는 사전적 의미는 다르게 사용된다. 무용의 경우 고전무용은 크게 두 가지로 분류된다. '궁중무용'과 '민속무용'이다. 일반적으로 고전무용보다는 전통무용, 한국무용이라는

용어로 더 많이 쓰이고 있다. 다만 '한국무용'이라는 용어에는 근래에 창작되어 발표하는 창작 한국무용도 한국무용으로 통칭하기도 한다. 이런 점으로 고전의 사전적 의미와 예술사적 의미를 일치하기는 어렵다.[223] 연극, 미술 등에서도 고전이라는 단어가 사전적 의미와 사회적 의미가 다르게 사용되고 있다.

'명작', '고전'과 유사한 의미로 '대작'이 있다. 대작은 작품의 형태적 분류에 따라 조금씩 그 사회적 의미가 달라지기도 하지만 보편적으로 예술적인 가치를 인정받은 작품이면서 동시에 규모가 큰 작품을 의미한다.

문학 작품에서는 박경리의 〈토지〉, 조정래의 〈아리랑〉과 같은 대하소설이 대작에 해당한다. 〈토지〉는 박경리가 1969년 6월부터 집필을 시작하여 1994년에 5부로 완성된 작품으로 총 16권으로 26년 동안 집필하였다. 조정래의 〈아리랑〉은 1990년부터 1995년까지 총 12권으로 5년 동안 집필하였다. 큰 물줄기가 흘러간다는 의미로 '대하(大河)'소설이라고도 한다. 일반적인 의미로 장편소설보다는 분량이 훨씬 방대하고 작품성이 뛰어나기 때문에 '대작'으로 명명한다. 〈토지〉와 〈아리랑〉은 작품성을 인정받아 영어, 일어, 불어로

.......

223 고전음악이란 말은 1950년대와 1960년대 아악(雅樂)·당악(唐樂)·향악(鄕樂)을 포괄하는 궁중음악을 'classical music'으로 영역하기 위해서 사용되었고, 그 의미는 'folk music', 곧 '민속악' 또는 '민간음악'에 대칭하는 말로 쓰였다. 그러나 1970년대 이르러 국악계에서 고전음악(classical music)이라는 용어보다 전통음악(traditional music)이라는 용어로 사용하기 시작하였고, 지금은 전통음악이라는 용어로 정착되었다. 민간음악과 궁중음악을 포괄하는 국악을 통틀어 전통음악이라고 부르기도 한다. 한국전통음악은 대체로 악가무를 모두 포괄하기 때문에 요즈음에는 국립국악원을 'National Center for Korean Traditional Performing Arts'라고 표기하고 있다. 이에 대해서는 송방송, 『한국음악용어론 1권』, 한국음악사학회, 1979, p.203 참고.

번역되어 출간되기도 하였다.

대작의 개념은 장르에 따라서 차이가 있다. 영화에서 대작은 제작 규모와 예술적 수준에 따라서 세 가지 의미가 있다. 우선 규모가 상당히 큰 작품이다. '블록버스터(blockbuster)'로 명명되는 대자본과 화려한 디지털 영화제작 기술이 투입된 영화를 의미한다. 작품성이 높지 않은 경우에도 작품의 규모만으로 대작 영화로 분류되기도 하는 작품도 더러 있다. 다음으로는 다른 작품에 비해 작품성이 월등히 뛰어나며 역사적 가치를 지니는 영화를 의미한다. 규모도 크고, 작품성이 높아 명작의 반열에 오른 작품을 의미한다. 세 번째는 예술성이다. 특정한 사회나 집단 또는 한 개인의 역사적인 시간적 흐름을 보여주면서 예술적으로 뛰어난 작품이다. 이런 종류의 영화는 작품에서 다루는 시대적 배경이 비교적 넓기 때문에 상영시간(running time)이 대체로 길다.

명작 중에서도 특별히 높은 평가를 받는 작품에 대해서는 '정전'으로 구분한다. 정전은 영어 'canon'의 번역어이다. 정전은 각 예술 장르에서 보편적으로 사용하는 용어이다. 장르에 따라서 의미하는 바는 다르다.

문학에서 정전은 문학 작품에서 표준, 척도가 되는 훌륭하고 위대한 작품이다. 소위 세계명작(great books) 등과 같이 문학비평가 또는 대중들에 의해 '명작'으로 분류될 수 있는 작품들이다. 정전의 기준이 되는 것의 하나는 교과서이다. 교과서에 실리는 문학 작품은 정전이라고 할 수 있는 최소의 기준이 된다.[224]

.......
224 송무,「문학교육의 "정전" 논의-영미의 정전 논쟁을 중심으로」,『문학교육과 정전의 문

예술에서 정전의 의미는 좀 더 다양하다. 미술에서 정전은 시대와 지역에 따라 차이가 있지만 대체로 예술작품 자체보다는 '가장 아름다운 비율'을 의미한다. 음악에서는 작곡기법을 의미하기도 한다. 대표적인 기법의 하나는 돌림노래이다. 즉, 음악에서의 정전은 일정한 규칙을 지켜 모방에 의한 작곡 형식으로, 악곡 전체 또는 악곡 일부에서 사용하고 있다. 무용에서 정전은 안무의 한 형태를 의미한다. 앙상블, 듀엣과 같은 의미로 정전이라는 의미를 사용한다.

정리하면 정전은 문학 작품에서 명작이라는 의미로 명작과 혼용하여 쓰인다. 반면, 예술에서는 형식의 하나라는 의미로 사용되고 있다. 이런 점에서 명작이라는 개념으로 사용하는 '정전'이라는 용어는 예술 장르 전체를 아우르는 일반적인 의미라기보다는 문학에서 사용하는 용어라고 할 수 있다.

이처럼 '명작'의 개념이나 의미가 다양하기에 명확한 기준으로 작품을 분류하는 것은 불가능하다. 하지만 남한에서 명작은 보편적으로 대중이 인식하는 기준은 오랜 시간 동안 여러 문화권에서 읽혀 왔으며, 비평가들에게서 작품성을 인정받은 작품이라는 의미로 통용되었다.

문학에서 명작은 '세계문학'으로 분류되는 작품, 교과서에 실리는 작품, 노벨 문학상과 같은 세계적으로 권위 있는 문학상 수상작들이 명작에 이름을 올리는 작품들이다. 한국문학에서 명작으로 분류되는 작품에는 교과서에 수록되거나 청소년들의 필독서로 지정된 작품들이었다. 비평가들에 의해 수준이 검증된 작품들로 청소년

.......

　　제』, 한국문학교육학회 제3차 연구발표회, 1997, p.31.

들에게 '좋은 문학 작품'으로 분류되었고 교과서에 수록되었다.

대중들에게 명작으로 각인되는 데는 미디어의 영향이 컸다. 텔레비전이 본격적으로 등장하면서, 〈문예극장〉, 〈드라마 초대석〉, 〈TV 문예극장〉, 〈TV 문학관〉, 〈신TV 문학관〉 등의 프로그램을 통해 소개되면서, 대중적으로 명작으로 각인되었다. 일부 작품은 영화로도 제작되었다.

이처럼 교과서나 명작시리즈, 텔레비전이나 영화를 통해 널리 알려진 명작 문학과 다른 기준으로 명작으로 평가되는 작품이 있다. 장편 대하소설들이다. 조정래의 〈태백산맥〉, 〈아리랑〉, 박경리의 〈토지〉, 최명희의 〈혼불〉과 같은 작품들은 대한민국의 한 시대를 고스란히 문학으로 반영한 작품이다. 문학 작품인 동시에 민족의 서사를 그려낸 시대의 기록이었다. 대중들은 문학 작품을 단순히 읽는 것으로 소비하기보다는 시대를 성찰하는 의미로서 문학으로서 의미를 부여하면서, '명작'으로 부르기도 하였다.

상업적인 의미로 명작을 호명하기도 한다. 문학과 관련한 학술단체나 기관, 출판사에서는 저마다의 기준으로 '교양도서', '필독서'라는 이름으로 작품을 선정하여 발표하였다. '꼭 읽어야 할 우리나라 대표 (중)단편 소설', '한국문학 명작선 소설세트' 등이 있었다. 이 작품들은 '문학사적으로 중요하고 교육적인 효과가 큰 소설', '자아의 발견과 성숙의 과정을 탐구한 소설' 등의 기준으로 선정되었다.

일반용 도서의 명작과 달리 아동용 도서에서 명작 기준은 차이가 있다. 책의 주제나 가치가 아동들의 수준과 발달 정도에 적합해야 한다. 아동의 눈높이에 맞추어 좋은 책의 기준이 맞추어져 있다.

좋은 동화란 아동들이 이해할 수 있으며, 주제가 명확하고, 글과 그림이 적절하게 혼합된 도서들이다. 이런 책들은 독자인 아동의 눈높이에서 접근할 수 있기에 좋은 작품이 되는 최소한의 기본 요건을 갖추고 있는 셈이다.[225]

예술에서 명작은 각 예술 분야의 전문가들이 기준이 우선하였다. 음악, 미술, 무용은 손쉽게 작품을 접할 수 있는 문학과 달리 접근이 제한적이고, 전문성이 필요하다. 예술적 안목에서 일반인과 전문가의 차이가 크기 때문에 일반인들이 섣불리 명작이라고 이름하기가 쉽지 않았다. 클래식 음악에서는 베토벤, 모차르트, 슈베르트, 쇼팽, 바흐 등과 같이 세계적인 음악가의 작품들에 명작이라고는 이름이 붙었다. 한국의 음악가로는 교과서에 실리는 음악가의 작품 정도를 명작으로 인식하고 있다.

미술도 음악과 비슷하다. 미켈란젤로, 램브란트, 피카소, 밀레, 반 고흐 등의 작품이 명작으로서 인정받았다. 무용의 경우에는 주

.......

225 김효신, 「유치원 교육 활동 지도서에 수록된 동화 분석」, 경상대학교 석사학위논문, 2010, pp.15-16. "학자에 따라 기준은 다소 다르지만 좋은 동화책의 선정기준을 정리해 보면 다음과 같다. 첫째, 이야기가 어떻게 전개될 것인지를 짐작하면서 읽을 수 있는 예측 가능한 책이 좋다. … 둘째, 그림이 다양하고 매력적이야 하며 그림 자체가 책의 내용, 주제, 세부적인 것을 이야기해 주어 언어에 따른 영상을 쉽게 수반할 수 있어야 한다. 셋째, 언어와 관련하여 책 속에 풍부한 언어, 알맹이가 있는 언어, 존재감이 있는 언어, 읽는 사람이나 듣는 사람이 마음으로부터 공감할 수 있는 언어가 담겨져 있어야 한다. 넷째, 책의 주제가 가치 있는 것이어야 하며 내용이 유아 수준과 발달에 적합하여 유아의 관심을 충분히 끌어들일 수 있어야 한다. 다섯째, 등장인물에 대한 분석보다는 행위에 초점을 둔 실감나는 이야기로 행복한 결말이 나는 책이어야 한다. 여섯째, 다양한 장르의 책을 제공해야 하며 외국동화는 번역상의 문제나 우리의 감정과 정서가 다르므로 되도록 우리의 감정과 정서를 토대로 만들어낸 한국동화를 들려주어야 한다. 일곱째, 세계 명작 동화의 선정에 있어서도 반편견 교육 등이 배제되어 있지 않은 책을 피하도록 한다."

로 발레 작품을 명작으로 받아들인다. 일반 대중들에게 무용의 명작이라고 하면 〈백조의 호수〉, 〈호두까기 인형〉, 〈지젤〉 등을 명작으로 꼽는다.

순수예술이나 클래식에 붙었던 명작이라는 표현이 대중문화로 확산되고 있다. 대중예술작품에 '명작'이라고 하기 시작한 것은 그리 오래되지 않았다. 대중문화의 영향이 커지고, 예술성이 높아지면서 대중예술에도 명작이라는 권위를 부여하기 시작하였다.[226] 다수 대중이 문화의 직접적인 소비자에서 향유자로 참여하면서, 자신들이 즐기는 문화에 대한 가치를 부여하기 시작하면서, 대중예술에 '명작'이라는 명예를 붙이는 것에 매우 관대해졌다.[227] 여러 대중문화에서 '명작'이라는 타이틀이 붙었다. 대중예술에서 '명작'의 기준은 '인기', '흥행'과 밀접한 관련이 있다. 반드시 인기가 있고 흥행이 잘 된 작품이라고 해서 반드시 명작으로 인정하지는 않았다. 하지만 대중의 인기는 명작이라는 이름을 얻는 중요한 요소였다. 독특한 창작성을 보인 작품이나 작품의 주요 요소나 기법, 비평가들의 평가, 대중의 호응도에 의해 명작으로 호명(呼名)되었다.

3. 북한의 '명작': 지도자의 권리, 인민의 의무

북한에서 명작 여부를 판단하는 가장 중요한 기준의 하나는 최

........
226 박성봉, 『대중예술의 미학이란 무엇인가』, 한국미학회, 1994, pp.123-124.
227 이영미, 「대중가요 연구에 있어서 균형 잡기」, 성균관대학교인문과학연구소, 2001, pp.71-72.

고지도자이다. 북한에서 '명작'이나 '걸작', '대작'은 예술적인 가치보다는 정치사회적 맥락 속에서 논의된다. 따라서 '명작'이라는 용어의 사용이 엄격하다. 작품에서 중요한 문제는 주제이기 때문에 혁명적 내용을 담은 작품이 명작인데, 혁명적인 내용을 담을 수 있는 최상의 가치는 최고지도자이므로 명작은 곧 최고지도자의 작품이 된다. 그리고 최고지도자가 문학예술 창작에 간여한다. 좋은 작품, 시대적 명작에 대한 지침은 그대로 작가, 예술가들에게는 절대적 지침이 된다.

북한에서 좋은 작품을 의미하는 명작에 해당하는 개념으로는 '불후의 고전적 명작', '기념비적 명작', '대작', '시대적 명작' 등이 있는데, 각 용어의 의미와 개념은 분명하다.

여러 명작 중에서 최고의 명작으로 평가하는 것은 '불후의 고전적 명작'이다. 불후의 고전적 명작은 최고지도자가 창작한 작품이다. 〈피바다〉를 비롯하여, 〈조선의 노래〉, 〈안중근이 이등박문을 쏘다〉, 〈혈분만국회〉, 〈3인1당〉, 〈성황당〉 등이 있다.[228] 1970년대 혁명문학 예술의 정립 과정에서 현대적 작품으로 재창작되어 북한 문

.......

228 김정일, 「불후의 고전적 명작 《한 자위단원의 운명》의 사상예술적 특성에 대하여」, 『김정일선집(2)』, 조선로동당출판사, 1993, pp.14-15. "지금까지 알려진 것만 하더라도 위대한 수령님께서 친필하신 작품들로서는 첫째로 사람들이 준엄한 생활을 통하여 혁명을 인식하고 투쟁의 길로 나아가는 과정을 폭넓고 깊이 있게 그린 《피바다》, 《한 자위단원의 운명》, 《꽃파는 처녀》, 《안중근 이등박문을 쏘다》와 같은 정극적인 작품들이 있으며, 둘째로 혁명의 원쑤들을 신랄하게 조소하고 풍자하면서 그들의 반동적 본질과 멸망의 불가피성을 심오하게 밝히고 혁명투쟁의 정당성과 그 승리의 필연성을 힘있게 형상한 《성황당》, 《경축대회》, 민족주의자들의 파벌싸움을 풍자한 《3인1당》 같은 희극적인 작품들이 있으며, 셋째로 《딸에게서 온 편지》를 비롯하여 정극적인 것과 희극적인 것이 결합된 작품들이 있습니다. 그리고 《단심줄》과 같은 가무형식의 작품들과 《반일전가》, 《조국광복회10대강령가》, 《《토벌》가》, 《피바다가》를 비롯한 수많은 혁명시가들도 있습니다.

학예술 모든 분야에서 전범으로 평가받는 작품들이다.

'불후의 고전적 명작' 중에서 가장 주목하는 작품은 〈피바다〉이다. 〈피바다〉는 김일성이 항일무장혁명투쟁 시절인 1936년 8월 만주 만강부락에서 처음 공연하였다고 선전하는 작품이다. 원작은 '혈해'로서 1936년 여름 처음으로 공연되었다고 한다. 1960년대 말~1970년대 초 김정일에 의해서 여러 예술 장르로 재창작되었다. 혁명적 문학예술의 근본 요구를 완벽하게 구현한 작품으로 '주체적 문예 사상과 이론, 주체적인 창조 체계와 방법이 집대성되어 있다'[229]고 하면서, 이들 불후의 고전적 명작을 혁명적 문학예술의 전형으로 삼아 다양한 장르로 재창작할 것을 지시하였다. 이때 가장 먼저 언급한 것이 〈피바다〉였다.

시작은 예술영화였다.[230] 〈피바다〉는 1969년에 혁명영화로, 1971년에 혁명가극으로, 그리고 1973년에 혁명소설로 제작하였다. 가장 중요한 의미를 부여하는 것은 혁명가극이다. 혁명가극 〈피바다〉는 1971년 피바다가극단에서 창작하였다. 혁명가극 〈피바다〉는 '김정일의 주체적 문예 방침과 현명한 영도 밑에 가극으로 옮길 데

·······

229 김정일, 「불후의 고전적명작《피바다》를 영화로 완성하는데서 나서는 몇가지 문제-영화예술부문 일군들과 한 담화, 1969년 9월 27일」, 『김정일선집(1)』, 조선로동당출판사, 1992, p.482. "불후의 고전적 명작《피바다》는 작품에 제기된 사회정치적 문제의 절박성과 심오성, 생활반영의 폭과 깊이, 형상 수단과 수법의 다양성과 풍부성으로 하여 혁명적 문학예술이 도달하여야 할 최상의 높이에 이른 기념비적 명작으로서 수령님께서 친히 창작하신 불후의 고전적 명작들 가운데서도 특출한 자리를 차지합니다."

230 김정일은 1969년 9월 27일에 영화관계자들을 대상으로 「피바다」를 영화로 창작하는 문제에 대해 언급하였다. 「불후의 고전적명작《피바다》를 영화로 완성하는데서 나서는 몇가지 문제: 영화예술부문 일군들과 한 담화」에서 '앞으로 불후의 고전적 명작들을 영화만이 아니라 문학예술의 여러 형태로 옮기는 사업을 해야 하는데, 예술영화 「피바다」가 본보기가 되어야 한다'고 하였다.

대한 혁명가극 창작 방침'을 충실하게 구현한 첫 혁명가극'이라는 평가를 받았다. 이후 북한의 모든 공연예술이 따라야 할 전형이 되었다. 김정일의 '독창적'인 문예이론과 지도에 의하여 창조된 〈피바다〉식' 가극은 가극사상 "불세출의 일대 혁명"으로 평가하면서 모든 공연예술에서 혁명가극 〈피바다〉의 창작 방식을 따르도록 하였다.

불후의 명작 〈성황당〉은 김일성이 1920년대 후반에서 1930년대 혁명연극으로, 오가자에서 처음 공연하였다는 작품이다. 북한에서는 김일성이 인민들에게 '자기 운명의 주인공은 자기 자신'이라는 것을 깨우쳐주기 위해 창작하였다고 설명한다. 〈성황당〉은 1930년경 '카륜'을 중심으로 한 광범한 농촌 지역을 '혁명화'하기 위해 오가자에서 '정력적'인 투쟁을 벌이던 김일성이 직접 지었으며, '카륜'의 '쟈쟈툰'에서 처음으로 막을 올렸고, 이후 항일혁명투쟁의 전 기간에 폭넓게 공연하였다고 선전한다. 〈성황당〉은 특히 '주체적인 연극예술을 빛낸 특별한 자치를 차지하는 작품'으로 평가한다.[231] 김정일의 지도로 1978년 국립연극단에서 혁명연극으로 만들었다. 이후 연극 공연의 모범으로 이른바 '성황당식 혁명연극'의 출발점이 되었다.

.......

231 김정일, 「혁명연극《성황당》을 재현하는 사업을 잘할데 대하여-문화예술부문 일군 및 창작가들과 한 담화, 1977년 11월 4일」, 『김정일선집(2)』, 조선로동당출판사, 1993, pp.469-470. "위대한 수령님께서는 초기 혁명활동 시기에 사람들을 새로운 혁명사상으로 무장시키는데서 연극예술이 노는 중요한 역할을 통찰하시고 혁명연극《성황당》을 비롯하여 《안중근 이등박문을 쏘다》, 《3인1당》, 《혈분만국회》, 《딸에게서 온 편지》와 같은 불후의 고전적 명작들을 친히 창작하심으로써 력사상 처음으로 인민대중의 자주위업에 복무하는 주체적인 연극예술의 빛나는 새 력사를 펼치시였습니다."

〈꽃파는 처녀〉는 김일성의 지도 밑에 1930년 오가자에서 처음 공연하였다고 선전하는 작품이다. 〈꽃파는 처녀〉는 어머니 때문에 고생하는 이 마을 청년을 보고 작품을 구상한 김일성이 대본을 직접 쓰고 주제곡을 지은 다음, 1917년 10월 혁명 13주년 기념행사에 처음 무대에 올렸다고 주장한다. 〈꽃파는 처녀〉는 1972년에 영화로 재창작되었고, 1972년 만수대예술단에서 '피바다식' 혁명가극으로, 1977년에는 장편소설로 각각 옮겨졌다. 혁명가극 〈꽃파는 처녀〉는 혁명가극 〈피바다〉, 〈당의 참된 딸〉과 함께 3대 혁명가극의 하나로 불린다. 특히 음악에서 높은 평가를 한다.[232] 혁명가극 〈꽃파는 처녀〉의 주제가는 동명의 가요 〈꽃파는 처녀〉인데, 가요 〈꽃파는 처녀〉는 1930년대 오가자에서 창작한 작품이라고 주장한다. 가요 〈꽃파는 처녀〉는 '인민적 성격과 가극음악의 양상적 특성을 풍만하게 잘 살린 작품'이라는 평가를 받으면서, 예술영화 〈꽃파는 처녀〉의 주제가로 사용되었다.

〈한 자위단원의 운명〉은 항일무장혁명투쟁 시절 김일성이 조선인민군 주력부대를 이끌고 남호두를 떠나 만간에 이르는 행군길에서 부대의 문예선전대에 의해 구상되고 창작된 각본으로 1936년 8월 무송현 만강에서 공연하였다고 선전하는 '불후의 고전적 명작'이다. 1936년 여름 만강에서 처음 막을 올렸고 그 후 여러 지역에서 계속 공연되었다고 한다. 〈한 자위단원의 운명〉은 일제강점기 시절 일제가 조작한 '자위단'에 들었다가 혁명의 길로 나선 한 청년

.......

232 김정일, 「혁명가극 《피바다》 공연의 높은 수준을 견지할데 대하여-조선로동당 중앙위원회 선전선동부, 무대예술부문 책임일군들과 한 담화, 1979년 2월 22일」, 『김정일선집 (6)』, 조선로동당출판사, 1995, pp.257-258.

의 생활과 운명을 통하여 일제 치하에서는 한 개인의 행복도 염원도 이루어질 수 없으며, 일제를 물리치고 빼앗긴 조국을 찾기 위한 '혁명투쟁'에 나서는 길만이 참된 삶의 길이며 인민이 나아갈 유일한 길이라는 '생활의 진리, 혁명의 진리'를 '뚜렷이' 밝힌 작품으로 평가한다. 1970년에 조선예술영화촬영소 백두산창작단에서 흑백영화로 제작하였고, 1973년에 장편소설로 재창작하였다. 1974년에 함경남도예술단에서 혁명가극 〈한 자위단원의 운명〉으로 재창작하였다.

혁명연극 〈3인1당〉은 송도국이라는 가상의 국가에서 박정승, 최정승, 문정승이 권력 다툼을 일삼다가 끝내 나라를 망하게 했다는 줄거리이다. 혁명연극 〈3인1당〉은 또 하나의 〈성황당〉식 혁명연극의 모범으로 창조되어, '연극혁명 방침의 거대한 생활력을 힘있게 확증하는 작품'으로 평가한다. 특히 혁명연극 〈3인1당〉은 '특색 있는 풍자극'으로 긍정 인물이 등장하지 않고 '풍자적인 부정인물만 등장'하면서도 '풍자적 웃음을 통하여 보여주는 작품'으로 높게 평가한다.

〈안중근 리등박문을 쏘다〉는 안중근을 일대기를 그린 작품이다. 북한에서는 김일성이 1928년 직접 창작한 혁명연극으로 무송에 있는 백산학교의 개교식 경축 공연으로 무대에 처음 올려졌다고 주장한다. 이후 무송 일대와 길림시 주변 농촌들, 두만강 연안의 여러 지역에까지 널리 공연되었다고 선전한다. 〈안중근 리등박문을 쏘다〉는 1979년에 조선예술영화촬영소 백두산창작단에서 김정일의 지도로 2부작 영화로 제작하였다. 영화 〈안중근 리등박문을 쏘다〉는 리등박문은 죽었어도 침략자는 남아 있다는 원작의 종자를 구현한

작품으로 항일혁명 문학예술의 발전에서 새로운 경지를 개척한 기념비적 대작으로 평가한다.

〈단심줄〉은 김일성의 초기 혁명활동 시기에 창작한 작품이다. 북한에서는 '새날소년동맹을 조직 지도하시면서 몸소 창작 지도하신 불후의 고전적 명작'으로 평가한다. 북한의 자료에 의하면 〈단심줄〉은 1930년 가을 회덕현 오가자에서 공연한 가무 작품인데, '당의 영도 밑에 굳게 단결하여 투쟁하여야 나라의 독립을 이룩할 수 있다는 사상'을 노래와 춤이 배합된 형식으로 형상한 명작으로 평가한다. 〈단심줄〉은 혁명가요 〈단심가〉의 서주와 함께 막이 열리면서 시작한다. 무대 한가운데 노동당을 상징한 붉은 기둥(단심대)에 각계각층 인민대중을 상징한 여러 색깔의 줄(단심줄)이 있고, 이 단심대의 단심줄을 꼬아가는 것을 기본 구성으로 한다. 노동자, 농민을 비롯한 각계각층을 상징하는 아동단원들이 나와서 여러 색의 줄을 잡고 붉은 기둥 주위로 노래를 부르고 춤을 추면서 엇갈리며 빙빙 돌아간다. 이러한 과정을 통해 단심대는 처녀의 머리채 모양으로 엮어져 곱게 장식된다. 북한에서는 단심대에 단심줄을 꼬아가는 것을 통하여 '각계각층의 모든 반일역량이 노동당을 중심으로 굳게 뭉칠 때 조국광복의 혁명위업이 성취될 수 있다는 혁명의 진리를 상징한다'고 평가한다.

'기념비적 명작'은 시대별로 한 시대를 대표하는 명작이다. 북한에서는 각 분야별로 대표 작품을 선정하여 '5대 혁명가극', '4대 명작무용' 등으로 부른다.

5대 혁명가극은 북한 혁명가극을 대표하는 '기념비적 명작'에 해당하는 혁명가극 〈피바다〉, 혁명가극 〈꽃파는 처녀〉, 혁명가극

〈당의 참된 딸〉, 혁명가극 〈금강산의 노래〉, 혁명가극 〈밀림아 이야 기하라〉 다섯 편을 말한다. 혁명가극 〈피바다〉는 〈피바다〉를 원작 으로 1971년에 혁명가극으로 창작한 가극이다. 혁명가극 〈당의 참 된 딸〉은 1971년에 조선인민군협주단에서 무대에 올린 혁명가극이 다. 김정일이 1971년 11월 18일 '혁명가극 〈당의 참된 딸〉 창작일 군 협의회에서 한 연설'을 하였고, 구체적인 창작 방법을 현지지도 를 하였다. 혁명가극 〈밀림아 이야기하라〉는 1972년 국립민족예술 단에서 창작하여 무대에 올린 가극이다. 혁명가극 〈금강산의 노래〉 는 1973년 4월 김일성의 61회 생일을 기념으로 평양예술단이 창작 하여 초연한 가극이다.

'4대 명작무용'은 북한 무용 작품 중에서 특별히 높게 평가하는 〈키춤〉, 〈눈이내린다〉, 〈사과풍년〉, 〈조국의 진달래〉 네 작품이다. 〈키춤〉은 피바다가극단이 1973년에 창조한 무용이다. 북한에서는 '항일혁명투쟁시기 김일성 동지를 충성으로 높이 우러러 모시고 흠 모하며 혁명군을 성심성의로 원호한 인민들의 뜨거운 정성을 보여 주는 작품'으로 평가한다. 〈눈이 내린다〉는 1967년에 평양가무단 에서 창작, 공연한 여성 군무이다. 무용 소품 중에서도 '사상성과 예 술성이 훌륭하게 결합된 혁명적인 무용작품의 본보기'로 평가한다. 〈사과풍년〉은 5대 혁명가극의 하나인 〈금강산의 노래〉 제3장 〈선 과장〉에 사용하는 무용으로 과수협동농장에서 풍년이 든 사과를 따는 처녀들의 기쁨을 주제로 한다. 〈조국의 진달래〉는 사상성과 예술성을 훌륭한 본보기 무용으로 해방된 조국의 진달래를 그리워 하는 내용의 무용이다. 이들 무용은 규모가 크지 않은 소품(小品)으 로 혁명가극의 한 부분이나 독립된 형식으로 공연한다.

'시대적 명작'이란 각 시대에 맞게 재창작한 작품이다. 시대적 명작의 대표 작품으로는 민족가극 〈춘향전〉이 있다. 북한에서 재창작한 민족가극 〈춘향전〉은 〈춘향전〉의 기본 핵심을 "순수 사랑에 대한 문제가 아니라 사람들을 빈부귀천에 따라 갈라놓고 신분이 다른 사람과는 사랑할 수도, 살 수도 없게 하는 봉건적 신분 태도를 비판하는데 있다"는 것으로 규정하고, 1989년에 '혁명가극 〈피바다〉식으로 재창작한 민족가극'이다. 북한에서는 '당의 현명한 령도에 의하여 새롭게 각색되고 완성된 〈춘향전〉은 우리 식 민족가극예술의 걸작으로, 민족예술유산을 계승발전시키는데서 기준으로 삼아야 할 본보기 작품'으로 평가받았다. 민족가극 〈춘향전〉은 '〈피바다〉식 혁명가극 창조원리에 기초하여 음악과 무용, 흐름식 무대미술을 극적 흐름과 조화시킴으로써 민족문화유산의 계승발전에서 특출한 본보기'를 이룬 '시대적 명작'으로 평가한다.

4. '명작', 만날 수 없는 대척점의 이름

일반적으로 수작(秀作), 걸작(傑作), 고전(古典) 등으로 불리는 명작(名作)은 명작을 호명하는 주체와 활용하는 방식에 따라서 다양한 범주로 활용된다. 문화예술 작품에 붙이는 명작의 개념은 남북에서 완연하게 다른 의미로 작동한다.

남북에서 명작의 개념이 달라진 것은 문화예술에 대한 기본 인식과 활용이 다르기 때문이다. 남에서 명작은 '명작'이라는 호칭을 붙일 수 있는 권한이 민간에게 있다. '명작'이라는 권위를 부여하는

기관이나 단체 혹은 개인의 권위가 인정되면 제약할 수 없다. 명작이 상업적인 목적으로 활용되어도 강제할 수는 없다. 그러나 북한에서 '명작'이라고 호명할 수 있는 권리는 국가에 있다.

남한에서 명작은 주관적이고 자의적이다. 명작에 대한 이해도와 분류기준이 매우 다양하다. 특히 전문가와 비전문가가 바라보는 명작의 기준은 매우 큰 차이가 있다. 또한 비전문가들 사이에서도 기준의 차이가 크기 때문에 실제로 명작의 보편적 기준을 제시하기는 불가능하다. 명작이라는 용어 사용에 대한 제한이 없다. 수준이 낮으면 '무시'하면 될 뿐, 법적으로 제재할 수 없다. 예술을 어떻게 보는가의 문제가 개인의 문제이듯, 명작을 어떻게 보는지는 개인의 문제이기 때문이다. 21세기 디지털 환경은 예술의 전통적 장르 개념을 초월하여 발전하고 있다. 이러한 환경 변화는 명작의 개념을 변화시킬 것이다. 예술이 추구하는 가치와 창조성이 명작의 중요 기준의 하나인 것은 분명하지만 대중의 참여와 관심 역시 중요한 기준이라는 사실은 변함이 없을 것이다.

북한에서 명작에 해당하는 개념으로는 '불후의 고전적 명작', '기념비적 명작', '대작', '시대적 명작'이 있다. 각각의 개념은 분명하게 규정되어 있다. 작품에 대한 의미 평가가 당에 의해서 내려지기 때문이다. 북한에서 문화예술 작품의 가치를 평가하는 최고 기준은 최고지도자와의 연관성이다. 최고지도자가 창작하였거나 창작에 간여한 작품이 명작이다. 명작의 개념과 가까운 대작 또한 마찬가지이다. 북한 예술에서 '대작'은 내용이 심오하고, 규모가 큰 작품이다. 형식이 큰 작품이 아니라 혁명적인 내용을 담아야 한다. 김정일은 "사회생활을 폭넓게 반영하고 있는 규모가 큰 작품이면 다

대작으로 보는" 것은 잘못되었다고 하면서, '지난날의 대작'과 '다른 대작이어야 한다'고 하였다. 김정일이 규정한 '지난날의 대작'과 다른 '오늘날의 대작'은 양적인 면과 함께 질적으로 수준 높은 작품이다. 대작은 "사람들에게 혁명발전과정을 보여주며 혁명투쟁의 경험과 방법을 배워주는 데서 커다란 작용"을 하는 작품, "현시대의 준엄한 계급투쟁과 혁명발전과정을 폭넓고 깊이 있게 반영"하여 "사람들의 혁명적 세계관 형성에 큰 영향을" 주는 작품이다.[233] 규모가 커서 대작이 아니라 내용이 커야 대작인데, 대작이 되기 위해서는 사상적 내용에서 철학적인 심오함이 있어야 한다. 구체적으로 작품에서는 구성의 대를 바로 세우고, 계급투쟁의 법칙에 맞게 풀어나가야 한다.[234] 이러한 기준에 맞는 작품은 최고지도자의 혁명활동을 그린 작품밖에 없다. 명작과 대작은 인민과 영도자를 가르는 기준이자, '예술'을 명분으로 한 또 다른 정치가 된다.

........

233 김정일, 「대작창작에서 제기되는 몇가지 문제, 예술영화《형제들》의 창작가들과 한 담화, 1968년 4월 6일」, 『김정일선집(1)』, 조선로동당출판사, 1992, p.341.

234 김정일, 「영화예술론」, 『김정일선집(3)』, 조선로동당출판사, 1994, p.87. "대작의 본질적 특징은 사상내용의 철학적인 심오성에 있다. 그러므로 사회적으로 의의있는 중요한 문제를 높은 사상예술적 경지에서 심도있게 풀어 사람들의 혁명교양에 큰 도움을 주는 작품이라야 대작이라고 할수 있다."

참고문헌

1. 남한

김효신, 「유치원 교육 활동 지도서에 수록된 동화 분석」, 경상대학교 석사학위논문, 2010.

박성봉, 『대중예술의 미학이란 무엇인가』, 한국미학회, 1994.

송무, 「문학교육의 "정전" 논의-영미의 정전 논쟁을 중심으로」, 『문학교육과 정전의 문제』, 한국문학교육학회 제3차 연구발표회, 1997.

송방송, 『한국음악용어론 1권』, 한국음악사학회, 1979.

이영미, 「대중가요 연구에 있어서 균형 잡기」, 성균관대학교인문과학연구소, 2001.

크리스토퍼 델, 『명작이란 무엇인가: 세계의 명작 70점을 만나다』, 공민희 역, 시그마 북스, 2013.

2. 북한

김정일, 「대작창작에서 제기되는 몇가지 문제, 예술영화《형제들》의 창작가들과 한 담화, 1968년 4월 6일」, 『김정일선집(1)』, 조선로동당출판사, 1992.

_____, 「불후의 고전적 명작《한 자위단원의 운명》의 사상예술적 특성에 대하여」, 『김정일선집(2)』, 조선로동당출판사, 1993.

_____, 「혁명연극《성황당》을 재현하는 사업을 잘할데 대하여-문화예술부문 일군 및 창작가들과 한 담화, 1977년 11월 4일」, 『김정일선집(2)』, 조선로동당출판사, 1993.

_____, 「혁명가극《피바다》공연의 높은 수준을 견지할데 대하여-조선로동당 중앙위원회 선전선동부, 무대예술부문 책임일군들과 한 담화, 1979년 2월 22일」, 『김정일선집(6)』, 조선로동당출판사, 1995.

_____, 「영화예술론」, 『김정일선집(3)』, 조선로동당출판사, 1994.

문학의 밤

이지순 통일연구원

1. 해방 전 그들만의 살롱

문학작품은 작가와 독자를 매개한다. 독자는 창조적인 의미를 만들고 해석하며 작가가 생산한 텍스트의 심미적 구조에 주관적이지만 역동적으로 참여한다. '작가-작품-독자'의 회로는 '문학'의 현상이다. 내포작가와 내포독자가 만나 텍스트 내적 독서를 하는 것이 이상적인 소통이지만, 실제독자의 층위에 따라 상호적이든 일방적이든 다양하고 무질서하고 우연적인 맥락들을 만들 수 있다. 작가, 예술가, 학생 누구든 독자이며 수용자다. 문학은 사적 공간이나 공적 공간 할 것 없이 어디서나 유통되고, 독자는 눈으로 보거나 귀로 들으며 소통에 참여한다.

문학이 일상을 횡단하며 대중을 호명하는 시간은 역사에 흔적을 남기는 중요한 '사건'이 될 수도 있고, 흔적도 없이 사라지는 그렇고 그런 '일'이 될 수도 있다. '사건'이자 '그렇고 그런 일'이 될 수 있는 '문학의 밤'은 '작가-작품-독자'가 공개적으로 소통하는 공간

과 시간을 만든다. '문학의 밤'은 동창회, 지자체, 시민단체나 지역 공동체, 교회와 출판사, 문인협회 어디든 작품을 소환하여 독자를 불러모으고, 작가를 연단에 세울 수 있다. '문학의 밤'은 독자 또는 문학애호가들, 혹은 시민들이 문학적 소통에 참여하고, 향유자로서 접촉하는 공간이자 시간의 의미가 있다. 반면에 누가 이 행사를 주최하느냐, 언제 무슨 의도로 이 행사를 개최하느냐, 대중이 어떻게 참여하고 무엇을 느끼느냐에 따라 '문학의 밤'이 매개하는 의미는 달라진다. 수용자이자 독자, 시민이자 대중이 사회적으로 어떤 맥락과 개념을 가지고 참여하느냐에 따라 '문학의 밤'은 축제, 정치운동, 역사현장, 대화, 백일장, 교양과 학습의 장소, 감상회, 사교장 등 갖가지 의미가 주어질 수 있다.

'문학의 밤'은 일제 말기에 뚜렷이 등장했지만, 문학을 이야기하고 감상할 수 있는 회합이나 모임, 강습의 형태는 일찍이 형성되어 있었다. 1900년대 청년학우회의 강습회나 1910년대 동경 유학생들의 학우회 토론회는 문학적 수용과는 거리가 멀지만, 무엇인가 읽고 듣고 공감하는 차원에서 공개성이 있었다. 문학적 수용 행위에 집중한 1920년대 동인의 논담은 인생과 예술, 신작과 국내외 작가 평판을 주제로 했다. 그러나 동인들이 참여하는 논담은 사적 대화와 명확히 구분되지 않았다. '문학의 밤'은 1930년대 종로 어느 다방에서 몇몇 사람들이 둘러앉아 시를 낭송하고 소설을 읽으며 서로의 감상을 주고받던 우연적인 '이벤트'가 기원일 수도 있다. 1930년대 다방은 당시의 문화예술 살롱 역할을 하면서 1920년대 밤과 다른 낮의 향연을 가져왔다.

1920년대 시인들에게 '낮'은 식민 치하의 삶과 일제 통치 규율

이 지배하는 시간이었다. 감상적 낭만주의 시인들은 꿈, 감성, 무의
식의 세계인 밤을 주로 배경으로 썼다. 밤은 낮의 고통과 상처를 가
다듬는 시간, 정치적·사회적 공간을 벗어나는 시간, 근대적 개인의
주관적 시간이었다. 그리고 1920년대 말부터 종로에 다방이 생기
기 시작하자, 사회적 권력과 정치적 영향력에서 거리가 먼 예술가
들은 다방에 모여들어 '문화 싸롱'을 형성했다. 살롱 역할을 한 다방
에서 '낮'은 문학과 예술의 향유를 위한 시간으로 귀환했다.[235]

> 서울 안에 잇는 화가, 음악가, 문인들이 가장 만히 모히고 그
> 리고 名曲演奏會도 매주 두어 번 열니고 文豪「꾀-터」의 밤 가
> 튼 會合도 각금 열니는 곳이다.[236]

인용문이 설명하는 곳은 '樂浪팔라' 다방이다. 1930년대 경성의
다방은 문사들의 집회, 화가들의 전시회, 작가들의 각종 출판기념
회가 열리는 중요 장소였다. 근대 이전의 사랑방이 폐쇄적 공간이
었다면, 다방은 사적 개인들이 만나 문학과 예술을 토론하고 전시
하며, 창작력을 채우는 공적 만남의 장소였다.[237] 문학예술 살롱이

.......

235 1927년에 영화감독 이경손이 종로에 '다방 카카듀'를 차린 이후 1928년에는 영화배우
 복혜숙이 '비너스'를 개업했고, 1929년에는 영화배우이자 미술감독 김인규가 '멕시코'
 를, 1933년에는 극작가 유치진이 '플라티느'를, 같은 해에 이상이 '제비'를 개업했다. 이
 들 다방은 예술가들이 직접 운영하였다. 오윤정, 「1930년대 경성 모더니스트들과 다방
 낙랑파라」, 『한국근현대미술사학』 33, 2017, p.40.

236 박옥화, 「인테리 청년 성공 직업(1)」, 『삼천리』 5(10), 1933.10, p.99.

237 손유경, 「1930년대 茶房과 '文士'의 자의식」, 『한국현대문학연구』 12, 2002, pp.108-
 116.

었던 다방은 경험적·물질적 차원에서 근대를 체험하고, 서구의 문화와 예술을 시차와 번역 없이 향유할 수 있는 공간이었다. 다방은 사랑방과 달리 누구나 들어올 수 있는 열린 공간이었지만, 문화적·예술적 감수성을 공유하고 취향이 비슷한 사람들이 어울릴 수 있는 상대적으로 배타적인 공간이었다.[238]

한편, 1930년대 후반 총동원체제가 형성되면서 작가들은 조선총독부에 포섭되어 지휘받고 조정되었다. 1939년에 창립된 조선문인협회는 후에 조선문인보국회로 바뀌는데, '문예의 밤' 행사가 주요 활동이었다. 그들은 근대문학 초기 낭만적 시간이었던 '밤'을 전유해 정치적 목적을 선전하는 행사에 힘을 쏟아부었다. 음악과 문학, 강연이 어우러진 '문예의 밤'은 '새로운 국민문학'을 건설하는 사업의 일환이었으며, 정치적 목적으로 이루어진 문예선동의 시간이었다.[239] '해군 찬양 시낭독회', '징병제실시 감사 결의 선양을 위한 낭독과 연극의 밤', '국민의용대 진발을 기념하기 위한 문예와 음악의 밤' 등의 행사는 해방 직전까지 개최되었다. 강연회와 함께 진행되었던 각종 문예 행사는 일제 통치 말기 총동원체제 후방의 역할을 맡으며 황도문학의 첨단 공간이 되었다.

식민지 시대의 다방은 고등실업자들이 모여 예술과 취향에 대한 공통된 관심사를 나누고 공동 작업실을 도모하던 '낮'의 공간이었으며, 유럽식 살롱의 조선적 구현이었다.[240] 이 공간을 나누는 사

.......

238 오윤정, 「1930년대 경성 모더니스트들과 다방 낙랑파라」, p.39.

239 김성연, 「조선문인협회 활동과 문예동원의 균열」, 『국제어문』 76, 2018, pp.45-46.

240 다방에 주로 모였던 예술가들은 고등교육을 받고 세련된 취향을 가지고 있었으나 룸펜에 불과했다. 유진오의 소설 『화상보』(1938)에는 부유한 자산가가 후원해 만든 '예술

람들은 예술의 생산자이자 소비자였다. 대개 고급 취향의 수용자였으나 일반 대중에게 활짝 열린 문은 아니었다. 그러나 조선문인보국회의 '문학(문예)의 밤'은 작가(예술가)들이 밤의 주체가 되어 문학작품을 낭송하거나 음악을 연주하며 청취자이자 독자인 일반 대중을 유인하는 선전의 장이었다. 그 목적이 무엇이고 내용이 어떤 것이었든지 일제 말기의 '문학의 밤'은 형식적으로는 문학과 예술이 대중과 대화하고 수용하는 시공간의 기능을 했다.

2. 남한의 '문학의 밤': 교양에서 운동, 놀이로

분단 이후 남한의 '문학의 밤'은 문학이 일상에 어떤 영향을 끼치는지 보여주는 사건이자 시대에 따라 변모한 문학의 위상을 상징한다. 이념적으로 남북이 대치했던 해방기는 새로운 민족문화 건설을 호명했고, 이를 위한 포괄적인 연대가 필요한 상황이었다. 황도문학의 선전 장소였던 일제 말기의 '문학의 밤'은 남과 북에 새로운 국가가 수립되면서 문화건설의 장으로 전유되었다.

해방과 전쟁을 거치면서 이념과 사상의 갈등으로 문화의 이산과 분열을 겪은 이후, 분단 지형에서 민족문화를 건설하여 안정과

........

가의 집'이 등장한다. 예술가의 집에 모인 사람들은 시를 낭송하고 음악을 연주했다. 때로 참가자들이 모여 댄스를 추거나 노래를 불렀다. 유진오가 "훌륭한 예술가의 구락부"로 묘사한 공간은 문학이나 예술에 대한 온갖 토론이 이루어지는 살롱과 같은 곳이었다. '예술가의 집'은 가십과 예술이 뒤섞여 있지만, 다방처럼 취향이 연대하는 공간으로 묘사되어 있다.

질서를 도모하는 것이 과제가 되었다. 특히 민족문화를 수립하는 와중에 서구의 지식과 예술을 수용하여 빈곤한 한국문학을 세계문학의 수준으로 앙양하는 것이 대두되었다. 당시 문학은 교양의 단초였다. 문화계 단신으로 신문에 오르내렸던 '문학의 밤' 개최는 대중의 참여를 통해 교양의 증진을 꾀했던 정황을 보여준다. '문학의 밤'이었지만, 문학 외에 음악, 연극, 전시와 같은 각종 예술 부문들과 연횡하며 문화적 수용력을 확대한 특징이 있다.

전쟁의 상흔이 어느 정도 치유된 1950년대 중반에 문협 주최로 개최된 '문학의 밤'은 기성 문인의 공간이었다. 미군정기와 전쟁기를 거치면서 세계자본주의를 재패한 미국의 경제적, 정치적 위상은 전후 한국의 언어와 문화에 깊은 영향을 끼쳤다. 영미문학 중심으로 세계문학을 수용하는 시간이 조직되었는데, 이는 미국 중심으로 세계를 재편하고 당대적 가치를 우선하는 시각을 반영했다.[241] 이 시기의 '문학의 밤'은 교양의 함양이 필요하다는 사회문화적 시각이 실천된 장이었다.

1950년대부터 교양주의 담당자였던 학원세대[242]는 '문학의 밤'의 또 다른 중추였다. 학원세대는 '문학의 밤'을 아마추어들이 시·소설·수필 등 창작품을 발표하는 공간으로 만들었다. 게다가 현역

.......

241 「문협주최 문학의 밤」, 『동아일보』 1955.7.2; 「영미문학의 밤」, 『동아일보』 1955.10.22.; 「청년문학의 밤 개최」, 『동아일보』 1956.7.1; 「오늘 이화문학의 밤」, 『동아일보』 1956. 12.11.

242 장수경의 『학원과 학원세대』(2013)에 의하면, 1952년에 창간된 잡지 『학원』은 1979년 폐간할 때까지 학생들의 교양과 정서에 영향을 준 것을 알 수 있다. 문학장의 주요 작가들이 이 잡지에 작품을 실었고, 『학원』은 구독자였던 학생들이 창작품을 선보이며 작가로 성장할 기회를 제공했다.

문인들의 강연과 무용공연, 음악연주를 프로그램에 편성해 문화예술 감상과 학습을 종합했다. '문학의 밤'은 학생과 문인이 한 공간에 모여 교양을 함양하는 기회였다.[243] 이들의 '문학의 밤'은 1960년대로 이어졌다. 중요 레퍼토리는 학생들이 창작한 '시'였다. 시를 중심에 놓고 수필, 콩트 등이 낭독되었다. 주로 짧은 시간에 낭독이 가능한 장르들이 선정되었다. 참여 문인들이 강연과 강평을 하면서 학생과 문인의 만남, 독자와 작가의 만남, 아마추어와 전문가의 만남으로 구성되었다. 이때 '문학의 밤'은 교양을 함양하는 문화적 구성물을 의미했다.

1950, 60년대 '문학의 밤'은 전후 세대가 빈약한 교양과 예술적 빈곤을 채우는 공간이었으며, 작가와 독자가 교류하고 소통하는 시간이었다. 한편, 문화예술을 향유하기에 부족한 사회적 기반을 대신해 '문학의 밤'을 적극 활용한 곳은 교회였다. 교회가 주요 절기에 개최한 '문학의 밤'은 선교의 목적도 있었지만, 지역민과 청소년이 참여하는 문화제 성격도 가지고 있었다.[244]

1960년 4·19는 '문학의 밤'을 정치적 말하기의 공간으로 변용

.......

243 1950년대에는 각 대학 학생들로 구성된 청년문학회가 창립되었고, 고등학교 문예반도 여기에 동참했다. 이 같은 움직임들은 신문지상에 문화계 소식으로 알려질 정도로 세간의 관심을 모았다.

244 교회의 '문학의 밤'은 교회 절기에 맞추어 열렸다. 성경의 시편이나 잠언을 낭송하고, 성가대가 합창하고 연주를 선보이고, 연극을 함께 공연했다. 1950년대 교회의 '문학의 밤'이 종교적 성격이 강한 레퍼토리로 구성되었다면, 1960년대로 들어가면 기도시의 성격을 갖는 창작시나 수필을 낭독하는 프로그램이 늘어나기 시작했다. 행사 후에 문집을 발행하기도 했다. '문학의 밤'은 교회의 중요 행사였고, 교회연합의 행사가 되면서 중요 전통이 되었다. 교회는 청소년 문화의 중심이었다. 시낭송, 독창, 중창, 합창, 연극 등이 '문학의 밤' 주요 레퍼토리였다.

했다. 서울의 동성중고등학교 문예부가 개최한 '4월혁명기념' 문학의 밤에 10여 개의 남녀 고등학교가 참가할 정도였다. 1960년대부터 대학 중심으로 전개된 학생운동은 국가통제에 반발하며 저항하는 양상으로 흘렀고, 『산문시대』·『청맥』·『비평작업』 등에서 정치적 목소리를 냈다. 그러나 1961년 5·16 군사정변과 군사정권이 추진한 제1, 2차 경제개발 5개년 계획은 급속한 산업화와 도시화를 가져왔고, 문화적 판도를 바꾸었다. 특히 1970년대 보급된 텔레비전 수상기는 대중문화를 급속히 전파했다. 노래, 무용, 코미디, 마술, 서커스 등 다양한 오락 요소를 담은 텔레비전 쇼는 시각적인 볼거리 중심이었다.[245] 1950년대와 1960년대는 문학을 교양으로 섭취하던 학원세대가 주역이라면, 1970년대 이후에는 예비고사와 본고사로 이원화된 입시제도 아래 있던 학생세대와 대학의 청년문화로 이원화되었다. 청소년들은 텔레비전 시청을 중요한 여가로 삼았으며,[246] 교회의 '문학의 밤'은 전도를 위한 행사가 되었다.

1970년대 말, '문학의 밤'이 더욱 뚜렷하게 정치적 목소리를 냈던 것은 자유실천문인협의회의 활동과 관련된다. 1979년 '구속문인의 밤'과 '고난받는 문학인의 밤' 행사를 열었던 자유실천문인협의회는 1984년 12월 서울 동숭동의 흥사단 강당에서 '민족문학의 밤'을 개최했다. 신동엽 시인의 복권과 김남주 시인의 석방을 요구하던 자유실천문인협의회 활동의 중심에는 민족문학이 있었다. 민

.......

245 박용규, 「한국 텔레비전 음악버라이어티쇼의 성쇠」, 『한국콘텐츠학회논문집』 14(10), 2014, p.52.
246 임종수, 「1970년대 한국 텔레비전의 일상화와 근대문화의 일상성」, 한양대학교 박사학위논문, 2003, pp.148-151.

족문학은 정치적 운동과 저항의 구심점이었다. 민족문학을 대중화하려는 기획은 '민족문학의 밤'이나 '문학강좌' 형식으로 나타났다. 자유실천문인협의회가 1978년 4월 24일에 개최한 '민족문학의 밤'은 1992년 5월에 '민족' 단어를 빼고 '문학의 밤' 행사를 치르기 전까지 지속되었다. 한편, 이효석 전집 간행을 기념하여 개최된 '효석 문학의 밤'[247]이나 자유실천문인협의회와 민중문화운동연합, 민주통일국민운동연합이 공동으로 주관한 '시인 채광석 추모 문학제' 등은 추모와 기념의 의미였다.

1990년대 이후에는 지역의 역사와 전통을 포함한 '문화재' 기념의 의미가 추가되었다. 지역에 연고를 둔 문학인과 그의 문학에 대한 이해를 높이고 문학사적으로 업적을 기리는 행사는 '문학의 밤'을 편성해 넣었다. 여기에 한국문인협회 각 지역 지부가 해당 지역에 거주하는 문학인과 주민들이 백일장과 시낭송회에 참여하는 행사로 개최한 '문학의 밤'은 대중 친화적 소통의 시공간으로 활용된 예시였다.

'문학의 밤'은 1950~60년대 교양주의, 1970~80년대의 정치적 저항 운동, 1990년대의 지역 문학제를 거쳐 오늘에는 대중문화의 놀이 코드로 활용된다. 교양의 척도였던 문학은 여전히 고고한 아성을 견지하지만, 다른 한쪽에선 작가의 정체성과 문학의 권위를 해체하여 탈중심화한다. 디지털 플랫폼과 멀티미디어는 새로운 스타일의 글쓰기 형식을 가져왔다. 구글에서 '문학의 밤'을 검색하면 방송인 유병재의 '문학의 밤'이 먼저 뜨고, 교회 행사나 지자체 뉴스

.......

247 「효석문학의 밤」, 『동아일보』 1959.5.29.

가 다음을 잇는다. 유병재의 '문학의 밤'은 유튜브 라이브 방송으로 'N행시 교실', '유행어 짓기', '프리스타일 랩' 등으로 구성되어 있다. 즉흥적이고 압축적인 언어를 사용해 만드는 유쾌한 혹은 웃긴 '짓기'는 전통적인 개념의 문학과 거리가 멀다. 그러나 참여자들의 모든 말, 언어의 뉘앙스를 대신하는 표정과 제스처는 문학으로 소비된다. 유병재의 '문학의 밤'은 문학의 이름을 내걸고 문학과 언어를 파편화했다. 이 같은 놀이는 대중이 공유하고 재생산에 참여하는 디지털 살롱의 한 형태인 셈이다.

3. 북한의 '문학의 밤': 선진 섭취와 문화적 고양을 거쳐 정치선전의 장으로

북한에서 '문학의 밤'은 '시인의 밤', '시문학의 밤'을 포함한다. 기념의 밤이 기념의 대상인 문화영웅들을 추념하고 학습하는 성격이 강하다면, '문학의 밤'은 작품에 대한 감상과 수용을 고려한 행사였다. 1950년대 북한의 '문학의 밤'은 소련의 선진 문화를 섭취하여 자국의 문화적 수준을 높이는 데 주안점을 두었다. 문학은 특별한 개인이자 천재인 작가의 것이 아니라 인민대중이 즐기고 이해할 수 있어야 했다. 그래야 문학이 인민대중을 사회주의적 인간으로 교양하고 작가는 사상의 기수로 활약할 수 있었다. 게다가 작가와 만나고 작품을 낭독하는 '문학의 밤'은 높아가는 문화적 욕구를 충족하기에 유용했다.

1954년에 『로동신문』에 소개된 소련 기업소의 '문학의 밤'은 행

사의 취지와 의미, 프로그램 구성 등에서 북한이 어떻게 접근하는지 단초를 제공한다.[248] 예전과 달리 문학이 전 인민의 것이 된 소련에서는 노동자들이 독서대회를 열고 '문학의 밤'을 개최하는데, 이는 '세밀한 연구' 밑에 프로그램이 만들어졌기에 가능했다고 전한다. '문학의 밤'은 탁월한 세계문학과 진보적인 작가와 작품을 학습하고 감상함으로써 미학적 향락과 문학사에 대한 일정한 지식을 함양하여 인민의 시야를 확대하고 문화수준도 높이는 의미로 도입되었다. 북한에서 소련의 영향은 1945년 11월 창립된 조쏘문화협회의 문화사업과 연계하고 있다. 조쏘문화협회 사업은 소련이 달성한 성과를 도입하여 모든 사회문화, 일상생활의 수준을 향상시켜 새로운 민족문화를 건설하는 것이 목표였다. 이때 개최된 각종 기념의 밤은 선진 문화를 섭취하는 의례였다.

기념의 밤은 '기념보고회'를 통해 소련의 문화예술 영웅들이 민족적 형식과 애국주의를 어떻게 조합했는지 학습하고 선전하는 장이었다.[249] 특히 소련의 중요 작가는 조선작가동맹과 조쏘문화협회 중앙위원회가 공동주최한 '기념의 밤' 행사에서 상세히 소개되었다.[250] 사회주의 동맹국의 저명 문화예술인들을 호명하는 '기념의 밤', '추모의 밤'을 통해 러시아와 소련의 선진적인 문화가 세계문화, 세계문학의 발전방향을 개척하고 발전시킨 것으로 의미화되었

........

248 「쏘련 기업소들에서의 문학의 밤」, 『로동신문』 1954.7.20.

249 「챠이꼽쓰끼 탄생 백십주년 육일복쓰 문화회관에서 기념의 밤」, 『투사신문』 1950.5.9.

250 예컨대 1954년 고골리 탄생 145주년 기념의 밤은 당시 조선작가동맹 중앙위원회 위원장인 한설야가 고골리의 생애와 창작활동을 소개하고, 고골리 작품을 영화화한 소련 영화를 감상하는 시간으로 구성되었다. 「로씨야의 위대한 작가 고골리 탄생 145주년 기념의 밤」, 『로동신문』 1954.4.4.

다. 문학인 외에 작곡가 미하일 글린카, 화가 레핀, 육종학자 미츄린 같이 문화예술과 자연과학 분야까지 다양하게 기념되었다.[251] '조쏘친선 월간'으로 개최된 '문학의 밤'은 노동자 농민들이 참여할 수 있는 대중화 사업이었다. 밤의 주인공들은 소련의 선진 문화를 개척하고 애국주의를 발양한 모범이라는 공통점이 있어서 소련식 사회주의 문화를 대중적으로 보급하는 채널이 되었다. 수도뿐만 아니라 지방에서도 개최된 것으로 보아 소련문학의 밤은 전국적 규모였음을 알 수 있다. 이와 관련된 보도를 보면, 해당 지역에 거주하는 남녀 근로자들, 문화예술인들, 교원, 학생 등 다양한 계층과 분야의 사람들이 소련 문화예술 행사에 참여한 것으로 파악된다. 이때 김순석과 윤세중과 같은 전문 작가들이 강연자로 등장해 소련 문학의 선진성과 애국주의와 프롤레타리아 국제주의 등을 전달했다. 그 외에 작품낭송, 영화감상, 문학써클원이 제출한 작품 합평회 등이 프로그램으로 구성되었다.[252]

기념의 밤은 문화적 의례이면서 문화와 예술이 정치에 활용되는 경향의 본격화였다. 예컨대 1956년 8월 종파사건으로 연안파가 숙청되고 북중관계는 긴장 국면으로 흘렀지만, 1958년 주은래가

.......

251 「오쓰뜨롭쓰끼 서거 17주년 기념의 밤」, 『로동신문』 1953.12.24; 「로씨야의 위대한 작곡자 미하일 글린까 탄생 150주년 기념의 밤 성황」, 『로동신문』 1954.6.3; 「레삔 서거 25주년 추모의 밤」, 『로동신문』 1955.10.1; 「미츄린 탄생 1백 주년 기념의 밤 진행」, 『로동신문』 1955.10.31; 「로씨야의 작가 도쓰또옙쓰끼 서거 75주년 기념의 밤」, 『로동신문』 1956.2.11; 「쏘련의 저명한 작가 드.아.푸르마노브 서거 30주년 기념의 밤」, 『로동신문』 1956.3.17; 「므.쁘.무쏘르그쓰끼 서거 75주년 기념의 밤」, 『로동신문』 1956.3.25; 「로씨야의 위대한 작가 아.므.고리끼 서거 20주년 추모의 밤 진행」, 『로동신문』 1956.6.20.

252 「쏘베트 시 문학의 밤」, 『로동신문』 1955.8.7; 「쏘베트 문학의 밤」, 『로동신문』 1955.8.26.

방북한 이후 양국 관계가 정상화되자 조중친선에 문학이 동원되었다.[253] '조중 친선 월간'에 개최된 '문학의 밤'은 북한과 중국의 친선을 널리 알리는 역할을 했다.[254] 더불어 사회주의 10월 혁명을 기념하는 '문학의 밤'은 소련과 중국, 사회주의 동맹을 위한 정치적 성격이 강한 행사였다.[255] 한편, 유럽과 아시아의 사회주의 국가뿐만 아니라 미국·영국·프랑스 등의 혁명적이고 진보적인 문학을 번역하는 것이 대두되면서,[256] 자본주의 국가의 문화영웅들을 호명하는 행사가 개최되기도 했다.[257] 소련 및 세계의 선진문화 섭취와 별개로 자국의 문화유산들을 올바르게 계승하여 문화적 전통을 바로 세우는 것도 관건이었다. '진보적 사상가이며 탁월한 작가'들인 박지원, 정약용, 김립(김삿갓), 김만중, 정철, 신재효, 임제를 비롯해 조기천, 최서해, 김소월, 라운규, 이상화 등도 기념행사에서 추념되었다.

1950년대 '문학의 밤', '시인의 밤'은 강연, 작품낭송, 영화감상 등이 프로그램에 편성되었다. 작가들이 고전과 현대문학에서 고상

.......

253 중국 인민지원군 장병들과 함께 한 '시인의 밤'에는 홍명희 부수상과 주중친선협회 위원장인 하앙천, 작가동맹 중앙위원회 위원장 한설야, 중국인민대표단 곽말약 등이 참여했다. 평양 시내 각계 근로자들이 참석한 '시인의 밤'은 북한 시인들의 창작시 낭독, 곽말약의 창작시 낭송, 창극 공연 등이 이루어졌다. 「사리원에서 조 중 친선《시인의 밤》진행」, 『문학신문』1958.10.9; 「중국 인민 지원군 장병들을 초청하여《시인의 밤》진행」, 『로동신문』1958.10.24; 「조 중 친선 문학의 밤」, 『문학신문』1958.11.6.
254 「조중 친선 월간을 열렬히 경축하여 경축 문학의 밤 진행」, 『로동신문』1958.10.18; 「평양 시내 문화 예술인들 조중 친선 월간을 다채롭게 기념」, 『로동신문』1959.10.22.
255 「사회주의 10월혁명 42주년을 기념하여」, 『로동신문』1959.11.6.
256 박영근, 「번역 문학의 발전을 위한 제 문제」, 『제2차 조선 작가 대회 문헌집』, 평양: 조선 작가동맹출판사, 1956, p.168.
257 「헨리크 이브센 서거 50주년 기념의 밤 진행」, 『로동신문』1956.6.1; 「이태리 극작가 골도니 탄생 250주년 및 미국 시인 롱펠로 탄생 150주년 기념의 밤」, 『로동신문』1957.3.22.

한 도덕성과 사상성을 지닌 작품을 강연하고, 카프 시절의 시를 낭송했다. 청중은 프로그램에 참여하며 문화적 욕구를 충족할 수 있었다.[258] 그러나 '문학의 밤'은 문학을 향유하는 문화적 행사에서 점차 정치적으로 연대하는 장으로 역할을 확장해 나갔다.[259] 전국 각지에서 진행된 시인의 밤은 참여 군중들과 시인들에게 새로운 시대를 향해 나아간다는 고양감을 주며 '성황리'에 끝맺곤 했다. 건군절, 노동절, 건국절 등 국가 기념의례나 중요 행사에 동원된 '문학의 밤'은 국가의 통치성을 정서적으로 내면화하는 장이었다.[260]

한편, 각종 기념의례나 문화적 행사가 소련 및 선진 국가들의 문화예술을 수용하여 문화적 수준을 끌어올리는 데 주안점을 두었다면, 건국 10주년을 맞은 1958년 이후부터 의미가 변화했다. '문학의 밤'은 문화외교의 하나로 작동하며, 소련의 영향력에서 벗어나려는 움직임을 보였다.[261] 또한, 김일성의 항일무장투쟁을 혁명역사의 전

.......

258 「중앙도서관에서 문학 감상의 밤」, 『로동신문』 1955.11.4; 「녀성들의 《문학의 밤》」, 『로동신문』 1956.8.26; 「시인의 밤-개성에서」, 『문학신문』 1957.3.14; 박세영, 「2만 5천명 군중 속에서의 《시인의 밤》을 회상하여」, 『문학신문』 1957.7.11; 「함흥시에서 《시인의 밤》 진행」, 『문학신문』 1956.7.18; 「잊지 못할 밤의 회고와 희망」, 『문학신문』 1957.8.1.

259 「선거 경축 《시인의 밤》」, 『문학신문』 1957.8.1; 「각지에서 《시인의 밤》 진행-최고 인민회의 선거를 경축하여」, 『문학신문』 1957.8.15; 「최고 인민회의 선거 경축 《시인의 밤》」, 『문학신문』 1957.8.29; 「10월 혁명 40주년 기념 《시인의 밤》」, 『문학신문』 1957.11.7; 「강선 제강소에서 문학의 밤」, 『문학신문』 1957.11.28; 「미군은 남조선에서 물러가라!-《시인의 밤》에서」, 『문학신문』 1958.5.1.

260 「조선 인민군 창건 10주년 기념 《시 문학의 밤》」, 『문학신문』 1958.2.6; 「사리원에서 《시인의 밤》 진행」, 『문학신문』 1958.5.8; 「각지에서 《시인의 밤》 진행」, 『문학신문』 1958.9.18.

261 「북경에서 《문학 예술의 밤》 진행」, 『로동신문』 1958.9.8; 「쁘라가에서 《조선문학의 밤》 진행」, 『문학신문』 1958.9.18; 「《웽그리야 문학의 밤》」, 『문학신문』 1958.10.2; 「형제 나라들에서의 《조선 문학의 밤》」, 『문학신문』 1959.2.12; 「루마니야에서 조선 문학의 밤 진

통으로 천명한 후에는 송영의 『백두산은 어데서나 보인다』를 가지고 김일성의 생일에 '문학의 밤'을 개최하여 통치구도를 실천하고 선전하는 장으로 만들었다.[262]

수용자의 입장에서 감상하던 참가자들은 '문학의 밤'을 창작품을 선보이는 기회로 삼았다. 강연을 듣던 위치에서 토론자의 위치로 이동한 참가자들은 문학써클 활동의 창작을 교환하고 문학적 소양을 높이는 공간으로 활용했다.[263] '문학의 밤'은 신인들이 기량을 선보이는 기회가 된 것이다.[264] 그러나 점차 시인들이 전투적인 시를 낭송하고 해제하며 말하고 발표하는 '시인의 밤'과 기업소나 사업소, 공장의 근로자들이 참여하는 '문학의 밤'으로 이원화되었다. 특히 1960년대 '문학의 밤'은 대학생, 기술학교 학생, 어린이들의 참여로 확대되었다.[265] 그러나 1963년부터 '문학의 밤'이 중단되었고, '시인의 밤'만 명맥을 유지했다. 한반도적 상황을 바탕으로 반제반미투쟁, 한일협정 반대를 주제로 하는 '시인의 밤'은 김일성에 대한 '흠모의 정'을 노래하고, 항일무장투쟁의 중요 전적지를 기념하고, 최고인민회의 대의원선거와 같은 국가의 중요 행사의 의의를

.......

행」, 『로동신문』 1959.2.12.

262 「백두산은 어데서나 보인다를 가지고 문학의 밤 진행」, 『로동신문』 1959.4.16; 「《백두산은 어디서나 보인다》를 가지고 문학의 밤 진행」, 『문학신문』 1959.4.23.

263 「문학의 밤-김일성 종합 대학 문학 써클」, 『문학신문』 1958.11.20; 「조합원들의 문학의 밤」, 『문학신문』 1959.2.22; 「황철에서 《문학의 밤》 계속 진행」, 『문학신문』 1959.3.29; 「각지에서 《문학의 밤》 진행」, 『문학신문』 1960.5.20.

264 「《신인 문학의 밤》 진행」, 『문학신문』 1964.8.4; 「신인 강습회 참가자들의 《문학의 밤》」, 『문학신문』 1964.12.1.

265 「어린이들의 문학의 밤 진행」, 『문학신문』 1962.9.28; 「기술 학교 학생들의 《문학의 밤》 진행」, 『문학신문』 1962.11.27.

선전하는 시간으로 의미화되었다.[266]

1961년 김일성이 '온 나라의 예술화'를 주장하며 군중예술을 강조한 이후 매개 장르들을 문화 또는 문화예술로 통합하여 '문화의 밤' 또는 '문화예술의 밤'으로 진행되었다. 독자와 신인들의 등용문처럼 작용하던 '문학의 밤'은 1967년 주체시대가 본격화되면서 거의 사라졌다. 문학과 정치가 긴밀히 결합하며 '문화인의 밤'이나 '문학예술인들의 모임'으로 대체되었다. 이는 혁명가계의 역사적 전통을 세우고, 김일성의 유일지배를 정당화하는 장으로 기능했다. 기념의 밤 대신 열린 기념보고회는 김일성의 저작물 발표를 기념하는 선전행사가 되면서 1960년대 중반까지 '문학의 밤'이 보여주었던 역동성이 사라지게 되었다. 그러나 '시인의 밤'은 1980년대 남한의 정치적 사건을 '단죄'하고 선동하며 겨우 명맥을 유지했다.[267]

1970~80년대 거의 사라졌던 '문학의 밤'이 다시 나타난 것은 1990년대 초였다. 이때의 '문학의 밤'은 1960년대 말에 시작한 혁명가계를 우상화하는 '문화의 밤'과 연속성을 이룬다. 1989년 건군절을 기념한 학생들의 '시랑송모임'[268]이 개최된 이후 작가동맹 차원에서 '충성의 시랑송모임'이 진행되었다. 이후 김일성과 김정일

.......

266 「《시인의 밤》을 가졌다」, 『문학신문』, 1967.4.21; 「보천보전투승리 30주년기념 시인의 밤이 있었다」, 『문학신문』 1967.6.13; 「《시인의 밤》이 있었다」, 『문학신문』 1967.12.1.

267 「남조선 청년학생들과 인민들의 정의의 애국투쟁을 지지하며 미제와 그 주구들의《반공》파쑈화책동을 단죄하는 《시인의 밤》이 있었다」, 『로동신문』 1986.7.26; 「남조선애국청년들을 학살한 미제와 괴뢰도당을 규탄하는 《시인의 밤》이 있었다」, 『로동신문』 1991.5.13; 「리인모선생의 송환을 요구하는 《시인의 밤》 진행」, 『로동신문』 1992.6.25.

268 「항일혁명투사들과 평양시 학생소년들의 상봉 및 시랑송모임 진행」, 『로동신문』 1989. 4.27.

생일이나 김형직과 김정숙 관련 기념일, 국가기념일에 상시 개최되었다. 김일성 사망 후에 '문학의 밤'이 재귀하며, 문학작품감상모임, 추모의 밤, 추억의 밤이 새롭게 부상했다.[269] 김정일을 '충성'으로 연호하는 문학작품들을 낭송하고 감상하며 참가자들의 정치적 당파성을 수령결사옹위로 천명하는 시간으로 채워졌다. 사회주의적 이상을 노래하고 시대의 전형을 구성하던 문학이 체제 유지와 결속, 지도자 숭배와 통치의 정당화를 선전하는 장이 되는 과정과 동일하게 '문학의 밤'은 정치적으로 좁혀지다 급기야는 웅변의 의미만 남게 되었다.

4. '문학의 밤', 남북한 밤의 연대기들

남한과 북한은 대한민국과 조선민주주의인민공화국으로 건국되면서 자국의 정치 체제에 맞는 민족문화건설을 지향했다. 남북한의 정치 체제는 달랐지만, 목표는 같았다. 남북한 모두 건국 초기에

.......

269 「불요불굴의 공산주의혁명투사 김정숙동지의 탄생 75돐에 즈음하여-전국대학생들의 《문학의 밤》진행」(『로동신문』 1992.12.25; 「백두산밀영고향집앞에서 조선문학창작사 시인들의 시랑송모임 진행」, 『로동신문』 1993.2.13; 「위대한 김정일장군님 조선인민군 최고사령관 추대 6돐, 항일의 녀성영웅 김정숙동지 탄생 80돐 기념 전국청년학생들의 시랑송 및 웅변모임」, 『로동신문』 1997.12.25; 「백두산밀영고향집앞에서 시랑송모임 진행」, 『로동신문』 1998.2.14; 「위대한 조국해방전쟁승리 45돐경축평양시 청년학생들의 웅변 및 시랑송모임 진행」, 『로동신문』 1998.7.26; 「평양시 대학생들의 《문학의 밤》진행」, 『로동신문』 1998.12.22; 「위대한 령도자 김정일동지를 조선인민군 최고사령관으로 높이 모신 11돐과 항일의 녀성영웅 김정숙동지의 탄생 85돐에 즈음하여 평양시 대학생 청년들의 《문학의 밤》진행」, 『로동신문』 2002.12.24.

는 자국 문화의 안정과 질서를 확립하여 신체제에 맞는 문화를 건설하는 것이 무엇보다 중요했다. 창립 국가의 정체성을 담을 새로운 문화는 민족의 전통을 바탕으로 하되 근대문명의 정통성을 발전시키는 방향으로 진행되었다. 특히 1950년대 체제 경쟁 하에서 남북한 모두 자국의 문화를 세계문화의 선진적 수준으로 끌어올리는 것이 관건이었다. 국제적 수준의 앙양을 위해 목표로 삼은 선진 문명이 남한은 영미 중심이었고, 북한은 소련 중심이었다. 빈곤을 딛고 수준을 높이는 문제는 남북한 모두 교양의 증진과 관련되었다. 이런 공통의 관심사와 목표 아래 남북한 모두 '문학의 밤'을 개최했다. 남한과 북한이 자국의 영토에서 개최해온 '문학의 밤'은 선진 문명을 수용하는 하나의 채널이었다.

1950년대 남한의 '문학의 밤'은 학생이 '문학의 밤'을 개최하는 주체로 부상하며 문협보다 아마추어 참여 빈도가 더 높았으나, 북한은 주로 작가동맹 지역 지부 중심이었다. 작가들이 교양의 전달자로 참여한 점은 남북한이 같았다. 전문 작가들의 강연, 작품낭독, 공연예술 감상 등으로 이어지는 순서는 세부적인 내용에 차이가 있지만 대개 남북한 모두의 공통적인 형식이었다. 이는 식민지 다방에서 각종 예술장르들이 섞여 살롱문화를 형성하던 유산의 흔적이며, 조선문인보국회의 대중선전 형식의 전유이며, 전쟁 이후 결핍된 문화를 향유하고자 하는 욕구의 충족이었다. 이러한 행사가 무르익었을 때 '문학의 밤'이 아마추어들의 창작 발표의 장이 된 것도 시간 차이가 있지만 남북한에서 공통적으로 관찰되는 지점이다. 남한의 '문학의 밤'은 아마추어들이 '학생'의 신분으로 창작품을 발표하고 작가들이 강평하는 구조였다. 북한의 '문학의 밤'은 신인들이

기량을 선보이는 기회의 장이었다. 학습자 위치였던 문학써클원들은 '신인'으로 대우받았다.

'문학의 밤'은 남북한 모두에서 정치적 목소리를 내는 공간의 의미도 있었다. 북한은 1950년대 말부터 국가 기념의례나 행사에 문학을 동원하면서 국가의 통치성을 선전하는 장으로 활용하였다. 남한은 4·19 이후 단초를 보였다가 1970년대 말, 자유실천문인협의회의 활동을 통해 본격화되었다. 남한의 '문학이 밤'에서 내는 정치적 목소리가 저항과 운동의 일종이었다면, 북한은 국가의 통치를 실천하는 정치선전의 목소리라는 차이가 있다. 남한이 1990년대와 밀레니엄을 거치면서 교양과 문명 대신 놀이와 참여, 유희와 유산으로 낭만적 밤으로 명맥을 유지했다면, 북한은 정치적 목적성을 여전히 구가중이다.

'문학의 밤'은 다방과 살롱에서 예술을 이야기하고 미적 감수성을 용해하던 낭만적 시간이었다. 분단 이후 남한은 세계적 수준의 문화를 교양으로 받아들이는 시간으로, 운동과 저항의 목소리를 내는 시간으로, 유희와 놀이의 시간으로 흘러왔다. 북한은 선진 사회주의 국가의 문화를 섭취하고, 국가의 통치성을 선전하고 학습하는 시간으로 구성되었다. 작가-문학-독자의 구도는 남북한이 서로 다른 목표와 지향점, 체제 경쟁을 거치며 다른 모습과 의미로 유전되었다.

참고문헌

1. 남한

『동아일보』

김성연, 「조선문인협회 활동과 문예동원의 균열」, 『국제어문』 76, 2018.

박옥화, 「인테리 청년 성공 직업(1)」, 『삼천리』 5(10), 1933.10.

박용규, 「한국 텔레비전 음악버라이어티쇼의 성쇠」, 『한국콘텐츠학회논문집』 14(10), 2014.

손유경, 「1930년대 茶房과 '文士'의 자의식」, 『한국현대문학연구』 12, 2002.

오윤정, 「1930년대 경성 모더니스트들과 다방 낙랑파라」, 『한국근현대미술사학』 33, 2017.

임종수, 「1970년대 한국 텔레비전의 일상화와 근대문화의 일상성」, 한양대학교 박사 학위논문, 2003.

유진오, 『화상보』, 한성도서, 1941.

장수경, 『학원과 학원세대』, 소명출판, 2013.

2. 북한

『로동신문』

『문학신문』

『투사신문』

박세영, 「2만 5천명 군중 속에서서의 《시인의 밤》을 회상하여」, 『문학신문』 1957.7.11.

박영근, 「번역 문학의 발전을 위한 제 문제」, 『제2차 조선 작가 대회 문헌집』, 평양: 조선작가동맹출판사, 1956.

찾아보기